우리나라의 옛 그림

우리나라의
옛 그림

이용희

동주 이용희 전집 8

연암서가

증보 · 보급판을 펴내면서

《우리나라의 옛 그림》이 증보·보급판이라는 이름표를 달고 새 모습으로 세상에 다시 선보이게 됐다.

몇 해 전에 절판됐던 이 책을 복간하면서 새로 두 편의 글을 더 싣게 되었기에 증보라 한 것이며, 기왕의 책은 당시로서는 제법 호화로운 양장본이었으나 이번에는 평범한 판형으로 독자들의 주머니 사정을 고려했다는 점에서 보급판이라 붙인 것이다.

돌이켜 보건대, 이 책이 세상에 처음 나온 것이 벌써 20년 전 일이었다. 한 권의 책이 4반 세기가 지나도록 새로운 독자들을 향하여 매무새를 고쳐 입고 나서는 모습을 보니 의아스럽기도 한 것이 그 나름의 감회가 없지 않다.

내가 이 제목으로 이 방면의 글을 쓸 때는 여러 사정이 지금과 달랐다. 나라의 살림살이와 세상 사람들의 관심사가 오직 먹고 사는 문제에 매달린 때여서 그림 얘기를 한다는 것은 마냥 한가로운 일로 비쳤을 뿐, 옛 그림을 얘기하는 행간에 들어있는 인문적인 가치는 좀처럼 알아주질 않았다.

그러나 이 글을 계기로 옛 그림과 나의 인연은 끊임없이 계속되어 《한국회화소사》, 《일본 속의 한화韓畵》, 《한국회화사론》 등의 저

서로 이어졌다. 그러고 보니 나 개인으로서는 깊은 인연을 유지했다고 말할 것이겠지만, 한편으로는 이 방면에 대한 사회적 잠재욕구가 적지 않았음을 반증해 준 것으로 생각된다.

그리고 지난 20년간 우리 문화는 크게 발전하고 변모하여 왔다. 미술사학계는 물론이고 회화사연구에도 눈부신 결과물들이 속속 출현하고 있다. 신진학자들의 논문들도 괄목할 만한 것이지만,《표암유고》豹菴遺稿,《관아재고》觀我齋稿,《청죽화사》聽竹畵史 등 옛 그림의 세계를 말해주는 풍부한 자료들이 발굴된 것은 커다란 기쁨이기도 하였다.

힘이 닿는다면 이러한 새 자료들을 섭렵하여 책의 내용을 보완하는 것이 저자의 도리인줄 알지만 이제 나의 모든 여건이 여기에만 성심으로 매달릴 처지에 있지 못하다.

나로서는 그저 지난 일로 잊고 지내던 것을 유홍준 교수가 내게 새삼 상기시키면서 이렇게 증보 · 보급판을 엮어내게 해주었다. 증보된 논문 두 편 중 〈미술사와 미술사학〉은 미술사학연구회 창립기념 강연(1988. 5. 20)으로 행한 것이며, 〈장면과 화면〉은 월전미술관의 초청강연(1992. 10. 19)을 원고로 옮긴 것이다.

일의 성사를 모두 유 교수에게 맡기면서 벌써 그의 도움으로 세 권의 책이 만들어지고 또 고쳐진 것에 대한 고마움을 적어두지 않을 수 없다.

그리고 판권의 이양에 선뜻 동의해준 박영사와 새 책의 제작을 맡아준 도서출판 학고재의 우찬규 사장께 감사의 뜻을 표한다.

새로 만나게 될 독자 여러분들의 따뜻한 성원을 부탁드린다.

1995년 11월

독시재讀時齋에서 지은이

머리말 • 초판 서문

1

우리나라 옛 그림의 친근한 아름다움은 어딘지 우리 뼈 속에 조상이 깊이 묻어 놓은 무의식의 미감과 관계가 있을 성싶다. 낯익은 내고장의 냄새가 물씬 난다. 물론 남의 좋은 그림 앞에 서면 아찔해지거나 빠져 버리는 수가 있다. 대만에 있는 고궁故宮 구장舊藏의 예운림(雲林 倪瓚) 그림을 보고 그 높은 화격畫格에 못 견디겠구나 하고 한숨진 일이 있다. 나는 청나라의 이복당(復堂 李鱓)을 좋아한다. 그리고 왜 이런 양주팔괴류楊州八怪流의 일취逸趣가 우리에게 드문가 하는 생각도 해본다. 이탈리아의 우피치 미술관에서 〈비너스의 탄생〉과 〈봄〉을 보고 그만 황홀해졌고, 마드리드의 프라도 미술관에서는 수많은 고야 작품에 압도되어 버리고 말았다. 고갱도 좋고, 루소도 이색지다. 그러나 아무리 곱고 멋있고 아름다워도 그것은 우리 옛 그림을 대할 때 느끼는 '우리'끼리의 친근성은 찾을 길이 없다. 말하자면 같은 고장에서 오랜 동안 알게 모르게 이어 내려 온, 겨레끼리 통하는 미감의 심층에서 우러나오는 느낌과는 다르다는 것이다. 이것은 기실 당연하고도 또 당연한 일일지 모른다. 이탈리아 르

네상스 때의 그림도 그 시대를 알게 되고 중부 북부 지방의 풍물을 몇 번 접한 후에는 내 그림 보는 눈이 달라진 것을 느끼게 된다. 마드리드 주변의 메마른 풍경을 알고나서야 엘 그레코의 그림이 달리 보인 일을 토로 하지 않을 수가 없다. 이런 점에서는 남의 나라 그림의 감상이 얼마나 힘들고 또 자칫하면 엄청난 주관의식에 빠지기 쉬우냐 하는 반성이 앞선다. 그러나, 그렇다고 철저한 객관주의라는 것도 실제로는 있기 어렵다. 이 경우 주관과 객관이 모두 정도 문제고, 기준개념으로는 이론상 필요할지 몰라도 현실의 느낌을 표현하기엔 힘들다. 그러면서 그림의 탄생지, 그 고장 사람 그리고 그 시대와 작가를 알고 나면 작품을 보는 눈이 달라지는 것을 막을 수 없다. 나는 이것을 그림의 고향이 느껴지는 탓이라고 믿고 있는데 이래서 남의 나라 그림을 볼 때 나는 내 미감의 주관성과 그림의 고향을 잘 모르지 않느냐 하는 객관성 사이에서 여러 번 망설이고 초조해진다. 그러나 우리의 옛 그림을 볼 때에는 이야기가 아주 달라진다. 우리 그림을 보는 내 눈 속 깊이에는 그림의 고향이랄 것이 깔려 있어서 남의 나라 그림을 감상할 때 고생하던 학습과정에 비하면 한결 손쉬워진다. 그렇다고, 우리 그림은 우리 눈에 무조건 쉽게만 감상되는 것은 아니다. 그림의 아름다움은 우선 그것에 빠지고 홀려서 비로소 그 모습이 보이게 마련이다. 손쉽다는 의미는 다만 우리 그림 속에 담겨 있는 고향의 감촉이 실은 우리 뼈 속에 묻혀 있는 심층의 미감과 서로 통하는지라 한 번 그림이 좋아지자 곧 쉽게 발동된다는 것뿐이다. 그러면 어떻게 좋아지고, 홀리고, 빠지느냐고 물을지 모른다. 그런데 그것은 나도 모르겠다. 아마 그림에 홀리는 것도 인연이 있어야 된다고나 말할까.

2

이 책에 모은 글은 7~8년 전 어쩌다가 잡지에 실렸던 것이 대부분이다. 그 즈음 잠시 신변이 한가로워진 틈을 타서 심심풀이로 시작한 것이 그만 옛 그림 이야기쟁이가 되고 만 셈이다. 당시 잡지사의 구변 좋은 기자 선생에게 말려들어 전후 열 번을 쓰겠노라고 약속한 것이 발단이 되어, 첫 회는 남정(藍丁 朴魯壽) 선생을 모시고 대담 형식으로, 그리고 다음부터는 바람부는 대로 조선 시대의 그림을 논하다가 마지막 두 번은 고려와 고구려의 부처 그림과 벽화를 거쳐서 우리나라 옛 그림의 맥락을 크게 더듬어 보는 것으로 결론을 맺는다는 것이 당초의 계획이었다. 그런데 다행인지 불행인지 잡지가 나오지 않게 되는 바람에 글은 네 번으로 그치게 되고, 내가 생각하던 우리 옛 그림의 대강은 그 후 따로 《한국회화소사》로 출간되게 되었다. 그런데 이상스러운 일도 있다. 그 변변치 않은 그림 이야기도 찾는 사람이 있다고 해서, 그것에 몇 편을 덧붙여 책을 엮자는 것이다. 별일도 다 있거니와 그러고 보면 욕심도 난다. 적어도 여기 실릴 그림과 글을 보고 장차 그림에 홀리는 인연 있는 독자가 안 나온다고 누가 말하리!

3

책 속의 글은 다음과 같이 발표되었던 것이다.

- 옛 그림을 보는 눈―《아세아》 창간호 1969년 2월호
- 김단원이라는 화원―《아세아》 1969년 3월호
- 단원 김홍도: 그 생애와 작품―《간송문화》 4호, 1993년

- 겸재 일파의 진경산수―《아세아》1967년 4월호
- 속화―《아세아》1969년 5월호
- 완당바람―《아세아》1969년 6월호
- 심현재의 중국 냄새―《조선일보》1965년 1월 26일
- 이조의 산수화: 〈한국명화 근오백년전〉에 즈음하여―1973년 봄, 국립중앙박물관 주최 강연 속기록

　그런데 이번에 책으로 엮으면서 자그마한 말의 수정과 그 뒤에 알게 된 것을 약간 첨부하였다. 특히 〈겸재 일파의 진경산수〉 가운데 끝부분에서 〈노적만취〉露積滿翠의 작자를 김현우金鉉宇(巽庵)로 간주한 것을 《한국회화소사》부터는 겸재의 손자인 정황鄭榥으로 고쳐 적었는데 그것은 돌아가신 유복렬劉復烈 씨의 주의를 따른 것이다. 이 자리를 빌어 고인에게 감사를 표한다.

　끝으로, 고맙다는 말씀을 드려야겠다. 첫째로, 박노수 교수께서 대담의 게재를 허락해 주셔서 고맙기 한이 없다. 둘째로, 지금은 어디에 계신지 알 길이 없으나 당시 월간 《아세아》 편집에 종사하시던 분들의 노고이다. 첫 회로 실린 '대담'의 주해는 나도 거들었지만 그분들의 노력으로 이루어진 부분이 많다. 또 논문과 강연의 속기를 옮겨 실리게 하여 주신 한국민족미술연구소와 국립중앙박물관의 각 소장님께 오직 감사할 뿐이다. 더구나 박물관에서는 여러 차례 그림 촬영에 도움을 주셨다. 그리고 성함은 밝히지 않겠지만 이 책에 실린 그림의 수장가 선생에게 끼친 폐로움과 고마움이란 이루 말할 수 없다. 끝으로, 이 까다로운 책을 엮는 엄청난 곤란을 맡아주신 박영사의 안원옥 사장과 편집의 고뇌를 직접 겪으신 김

형호 상무, 박중호 씨, 이윤용 씨, 그리고 일부의 사진 촬영에 협조를 아끼지 않으신 이화여자대학교의 김은우 교수와 시청각 교실의 홍명희 씨에게 심심한 사의를 표한다.

1975년 6월

지은이

재판에 즈음하여

이번에 재판을 내면서 단지 잘못된 글자를 바로 잡았을 뿐 본문에
손을 대지 않았다. 아직은 본문에 손을 댈 정도로 큰 착오나 새 연
구를 접하지 못한 탓이다. 다만 단원檀園 김홍도金弘道에 대하여는 표
암豹菴 강세황姜世晃의 문집 고본稿本이 얼마 전에 세상에 나와 그 속
에 실린 두 편의 단원기檀園記 등으로 단원의 아호가 중국 이유방李流
芳의 아호를 딴 것을 알게 되고, 또 무신년 김복헌(復軒 金應煥)과 더
불어 금강사군金剛四郡을 찾았을 때 우연한 기회로 강표암 일행과 동
행한 것을 알게 되었다. 그러나 이것이 모두 단원에 대한 나의 글의
내용을 바꿀 만한 것이 아니기에 본문은 그대로 두었다.

1980년 12월
지은이

차례

일러두기

- 본서는 이용희,《우리나라의 옛 그림》(서울: 학고재, 1995)을 토대로 재편집한 것이다.
- 한글 표기를 원칙으로 하되, 필요한 경우 한자를 병기하였다.
- 띄어쓰기, 문장기호 등은 저자의 의도를 해치지 않는 범위 내에서 현대 한글 철자법에 맞게 고쳤다.
- 명백한 오탈자나 오류는 바로잡았다.
- 외래어 고유명사(국가명, 지명, 인명 등)의 한글 표기는 국립국어원의 외래어 표기법에 맞게 수정하였다.
- 관용적으로 사용한 고유명사를 현재 표기 방식으로 바꾼 경우도 있다.
- 동양서의 경우 책명, 신문명, 잡지명은 겹화살괄호《 》로 표시하였고, 논문이나 기사의 경우 홑화살괄호〈 〉를 사용하였다. 서양서의 경우 일반적인 방식을 따랐다.
- 그림의 소장처는《우리나라의 옛 그림》초판 발행 시점을 기준으로 했다. 일부 소장처를 바로잡은 곳도 있다.

미술사와
미술사학

미술사와 미술사학
나의 한국 전통회화 연구와 관련하여

머리말

방금 소개받은 이동주李東洲입니다. 본래 동東 자 주洲 자로 남 앞에
나서는 일은 되도록 피합니다만 미술사학연구회 창립 때 약간은
관계가 없지 않아 있어서, 매우 늦은 감이 있습니다만 연구회의 발
전을 경축하는 의미로 나왔습니다.

　나는 강연의 제목대로 미술사와 미술사학에 오랜 시일 관심을
가져왔습니다. 그러나 여느 경우와는 다른 점이 있었다고나 할까
요. 우선 나는 미술사나 미술사학을 학교에서 배운 일도 없고, 또
어느 선생에게 지도를 받은 일도 없었습니다. 순전히 제 흥에 겨워
미술작품, 그것도 주로 전통서화를 소년 시절부터 보고 다니고, 좋
아서 미술사료나 미술서적을 탐독하기도 하였습니다. 그렇다고 이
방면을 학문의 전공분야로 생각한 일도 없고, 더구나 이 방면에서
장차 직업을 택하려는 성심成心 같은 것은 아예 한 번도 품은 일이
없었습니다. 오히려 완물상지玩物喪志라는 말에 질려서 쉬쉬하며 몰
래 하는 편이었다고 할까요. 여기 나오신 분들을 보니 대체로 교직

에 계시거나 학교에서 수학하시는 분 같아서 나로서는 미안도 하고 쑥스럽기도 합니다. 그러나 혹시 이런 예외적인 존재도 있고, 또 특이한 경로를 밟은 사람도 있다는 의미에서 조금은 참고가 되실지도 모릅니다. 그리고 어차피 예외적이었다면 그 예외적인 소이를 말씀드릴 겸 내 개인의 역정 같은 것의 일단을 밝히지 않으면 왜 이 사람이 이 자리를 더럽히고 있는지 미심하실 것 같아서 먼저 이 방면에 관심을 갖게 된 경위에 대하여 약간을 말씀드리겠습니다. 그렇지 않아도 나에게 주어진 제목의 부제가 '나의 한국 전통회화 연구와 관련하여'라고 되어 있어서 어차피 내 개인사정을 곁들이지 않을 수 없군요.

미술과의 첫 인연

나는 공교롭게도 나이 어릴 때부터 우리나라의 옛 글씨와 그림에 관심을 갖게 되었습니다. 당시 내 가정의 분위기도 그렇고, 사회적으로도 일제하에 민족주의적 기풍이 팽배해 있을 때라, 처음에는 비교적 값이 쌌던 선인의 옛 간독簡牘을 모으다가 그만 옛 그림에 쏠려 쫓아다녔다고 할 정도로 구경도 하고, 《근역서화징》槿域書畫徵을 길잡이로 해서 그곳에 나오는 화인畵人의 것을 다 알아보겠다는 계획도 세워보았습니다. 그래서 거간도 한두 사람 알게 되어 때로는 호주머니의 푼돈을 털어서 사보기도 하였습니다. 물론 샀다고는 하지만 푼돈으로 좋은 것이 들어올 리도 없고, 지금 생각하면 그나마 가짜일 가능성이 높았죠. 혹 아시는 분도 계실 겁니다. 인사동, 지

금은 박당표구朴堂表具가 있는 곳에 한옥 2층의 한남서림翰南書林이 있었고 그 아래 문광서림文光書林이 있었는데, 여기서는 고서적뿐 아니라 고간첩古簡帖, 고사본古寫本도 많이 나왔고, 현대 동양화라는 것도 팔았습니다. 그래도 옛 그림은 드물었고, 좋은 것이 나오면 오히려 한남서림을 통해서 간송(澗松 全鎣弼) 댁으로 들어갔죠. 하여간 그곳을 자주 들렀고 거기서 거간도 만난 일이 잦았습니다. 그래서 고간古簡 틈에서 나온 손바닥만한 고화古畵, 겸재(謙齋 鄭敾)라고 생각했던 고화를 벽에 압정으로 찍어 붙이고 민족적인 만족감에 잠기기도 했는데, 그것도 진적眞蹟은 아니었을 겁니다. 당시는 그러니까 예술작품으로 감상한다는 것은 당치도 않고 그저 민족주의적 감회에 빠진 소년의 자족감이라고 할까요. 아무튼 그것을 출발로 해서 그 후 50여 년간을 옛 그림을 따라다니면서 어언간 별다른 흥취를 느끼게 되었습니다.

연희전문 시절과 미술사학

그러는 동안에 나는 가정형편으로 2년을 쉬고 연전延專에 들어갔습니다. 그 당시 내가 다닌 문과에는 정상적인 학생 외에 별의별 학생들이 많았습니다. 일제하에 공립대학에 못 들어가는 사람, 소설가로 문단에서 활약하는 사람, 국민학교 선생 하다 들어온 사람 등등 출신, 나이, 목적이 가지각색인 학생들이 모였는데, 그 중에는 문학잡지 하겠다고 하던 친구가 있어서 같이 학교 밖의 문학청년들과 어울렸죠. 또 그 중에 해외문학파라고 할 수 있는 몇몇 친구가 있

어서 그 당시 영국문단의 옥스포드 문학운동Oxford Movement에 관심이
컸습니다. 말하자면 엘리엇T. S. Eliot, 오든W. H. Auden, 스펜더S. Spender
같은 젊은 시인에게 끌렸던 것이죠. 그때 어느 잡지를 읽으니까, 이
영국시인들에게 흄T. E. Hulme이란 사람의 영향이 지대하고, 엘리엇
같은 시인은 또 프레이저F. G. Frazer라는 인류학자의 영향 아래 시상詩
想을 전개했다는 말이 있었죠. 마침 연전 도서관에 프레이저의《황
금가지》Golden Bough 1권 축소본이 있어서 읽어보고, 흄은 그의《논문
집》Speculations을 구해서 샀습니다. 그리고 이 책을 읽는 중 나는 깜짝
놀랐습니다. 왜냐하면 그때만 해도 한국, 중국의 전통서화를 보고
다니고, 또 일인日人들의 미술책을 읽었을 때 매양 묘한 열등감에 빠
져 있었습니다.

　일인들에 의하면, 첫째로 한국 그림은 보잘것이 없다. 중국 것
의 부속 같아서 독자성이 없다. 둘째로, 그나마 한국 것 중에는 중
국의 송, 원나라 풍이 있다는 안견安堅 정도, 다시 말해 조선 초 것밖
에 볼 것이 없다. 셋째, 중국 그림도 송, 원을 절정으로 해서 시대가
후대로 갈수록 가치가 떨어진다. 넷째, 전반적으로 동양미술은 유
럽미술에 비해 떨어진다 하는 것이었죠. 그런데 흄의 책 중의 한 논
문을 읽으니까, 독일에 보링거W. Worringer(1881~1965)라는 미술사학
자가 있는데, 그 사람에 따르면 미술에는 반反생명적인 미술이 있으
며, 문화가 다르면 미의 성격이 다르다는 것이었습니다. 나는 그때
문화는 지역에 따라 다를 수 있으니까 미美라는 기준은 여러 개가
있을 수 있다고 느껴져서 쾌재를 부르고, 부지런히 보링거의《추상
과 감정이입》Abstraktion und Einfühlung(1908)이라는 조그마한 책을 구했습
니다. 후에 생각하면 문제가 많은 책이었습니다만 그 당시로는 전

연 새로운 시각으로 나같이 제 흥에 겨워 그림 보고 다니던 사람에게 새로운 시계視界를 보여주었습니다. 그 책은 사변 중에 없어지고, 지금 갖고 있는 것은 1948년의 신판인데, 내게는 독일 미술사학에 접하게 된 최초의 책이었습니다.

보링거

아시다시피 보링거는 이 책에서 추상과 감정이입—이 감정이입이란 일본 역어이고 중국에서는 이정移情이라고 번역합니다—이라는 양극의 대치개념을 설치해서 고전 그리스 이래의 생명주의적 미술에 대해서 고대 이집트, 비잔티움, 유럽 중세미술 같은 반생명주의적—보링거에 의하면—미술을 해석하고 설명하려는 것이죠. 말하자면 이 양 개념은 내게는 작업개념으로 보입니다. 지금은 널리 알려졌습니다만 본래 '아인퓔룽'Einfühlung이란, 여기서는 보링거가 배운 립스Th. Lipps라는 심리학자의 용어였죠. 남의 감정표시를 간접적으로 느끼는 것이 아니라, 직접적으로 감응한다, 곧 자기를 남의 희비애락에 직접 투입시켜 느낀다는 뜻인데, 보링거는 그 개념을 갖고 희비애락을 위시한 미술적 표현에 자기를 몰입시켜 감응하고 즐기는 미적 향수의 태도를 가리킨 것 같습니다. 그래서 이런 교감을 이승의 삶을 표현한다는 의미에서 생명주의적으로 본 것이겠죠. 미술사적으로 말하면 고전 그리스의 조소彫塑, 병그림[瓶繪] 등에 나타나는 인체의 동감, 따라서 운동감에 걸맞은 곡선 같은 것이 본보기가 될 것입니다. 이러한 생명주의적, 인생주의적 미 향수에 대해

서 반생명적, 그러니까 시, 공을 초월하는 영원, 무한의 가치를 보는 미감은 반생명적이 될 수밖에 없고, 그래서 곡선보다는 직선 같은 것에 미적 감응을 한다는 이론이 됩니다.

당시 나는 보링거가 일신교적 사회에서 추상예술이, 그리고 다신교인 고대사회에서 이정移情예술이 흥했다는 구절이 적이 인상 깊었습니다. 마침 그때 고대 이집트의 벽화를 사진으로 본 기억이 있어서 특히 인상이 깊었습니다. 당시 나는 왜 이집트의 사원, 분묘 벽화의 인물들이 어깨가 부자연하리만큼 삼각이고, 움직이는 포즈인데도 뒷발을 땅에 붙여서 정지상태를 표시하고, 또 그 유명한 정면표현Frontality이 있는지 납득이 안 가다가 보링거를 보고 일단 해석이 된다고 생각했습니다. 결국 동적이고 희비애락에 잠기는 이승의 세상으로부터 해방되어서 영원한 정적의 세계, 동감이 그치고 고정된 세계인 저승이 더 가치 있다는 미 향수의 독특한 태도라고 하는 것이죠. 인생 속에서 영원의 자취를 보고, 현세의 물상 속에서 이승을 초월하는 형상을 찾는다면 확실히 '추상'이란 개념도 그럴 듯합니다. 보링거는 이렇게 추상예술의 개념을 도입해서 고대 장식예술, 이집트 예술, 비잔티움과 유럽 중세의 미술을 설명합니다.

그런데 당시 나는 이 개념을 확대시켜 현대 미술, 가령 큐비즘 같은 그림도 해석할 수 있지 않나 하고 비약해서 생각도 하던 것이 기억납니다. 그때 피카소의 〈아비뇽가의 여자들〉을 사진으로 보고 놀랐는데, 이 기기괴괴한 그림도 추상개념을 확대 해석하면 설명도 가능한 것같이 생각이 들었던 것이죠. 말하자면 현실적인 인체에 잡히지 않고 원추, 구, 선형 같은 반생명적인 형상을 구축해서 새로운 조형미를 찾으려 한다는 것이죠. 하기는 그 당시 보링거를 읽으

면서 이상한 느낌도 있었습니다. 자연의 묘사는 예술이 아니라고 잡아떼고, 유명한 이집트의 촌장상村長像, 서기상書記像 같은 것이 현실감에 차 있는 것을 얕본다든가, 또 추상예술만 '양식'樣式이란 말을 붙이는 것 등은 그때도 이상스러웠습니다. 이제는 보링거의 저 저술도 고전이어서 잘 알려져 있으니 그만하겠습니다. 그 후 한참 동안 보링거열熱이 계속되었습니다. 그의 《고딕의 형식문》*Formprobleme der Gothik*(1912)도 아시다시피 같은 맥락의 이론이죠. 하여간 나는 예술미는 문화에 따라 다르다는 인상이 그 당시 깊었습니다.

리글과 뵐플린

보링거의 《추상과 감정이입》이란 책에서는 리글A. Riegl(1858~1905)의 '예술의욕'Kunstwollen을 심리학적으로 해석하고 그 의욕의 표현으로서 추상과 이정을 들었고, 또 리글의 글을 많이 인용하였습니다. 나는 그때 처음 리글이란 사람이 있다는 것을 알고, '예술의욕'이란 개념을 꼭 알아보아야겠다고 생각하였습니다. 그리고 또 보링거 책에 나오는 뵐플린H. Wölfflin(1864~1945)도 꼭 보아야겠다고 결심하였습니다. 그러나 당시 내 형편으로는 리글의 책을 구한다는 것은 불가능하였고 다행히 뵐플린 것은 두 권을 구해서 지금도 갖고 있습니다. 그의 주저는 《미술사의 기초개념》*Kunstgeschichtliche Grundbegriffe*(1915)과 《고전미술》*Die Klassische Kunst*(1899)인데, 《미술사의 기초개념》은 제7판이죠. 《고전미술》은 몇 째 판을 샀는지 지금 생각나지 않습니다. 그의 초기작인 《르네상스와 바로크》*Renaissance und Barock*(1888)는 겨우

1970년대 들어와서야 구했습니다.

 그런데 나는 이 두 권의 책과 바자리G. Vasari의 《미술가열전》*Le vite de'più eccellenti architetti, pittori, et scultori italiani*(1550)을 영역 등으로 읽어보다가 그만 이 방면은 중단하기로 작정하였습니다. 왜냐하면 바자리의 《미술가열전》은 물론이요, 뵐플린의 저술은 논지는 알겠으나 구체적인 예증으로 드는 건축, 조각, 회화에 대하여 실물을 접한 일이 없어서 구체적으로 이해할 도리가 없었고 알 수도 없었던 것이죠. 앞서도 말씀드렸다시피 나의 전통서화 취미는 구체적으로 작품을 대하고 즐기는 데서부터 시작하였습니다. 감흥이라는 체험으로부터 들어간 것이고 그 위에 서서 보다 더 이해하고 즐기기 위해서 중국의 서화론도 읽기 시작했습니다. 나는 구체적인 작품에 대한 인상이 없는 일반론이나 이론은 그 당시도 믿지 않았던 것이죠. 그래서 가령 뵐플린의 다섯 쌍의 대치개념의 설정 같은 것은 '시'視, Sehen 형식의 표현방식으로 흥미는 갔습니다만, 르네상스와 바로크 미술에 무식한 형편에서 점차 흥미도 잃게 되고 쓸 데도 없다고 여겨졌던 것이죠. 다만 작가의 인격이나 외면적인 상황을 제거하고 단지 '시'視라는 형식개념으로 작품의 시대적 성격을 규정하려는 태도는—당시 순수시 논쟁에 관심이 있던 때라—인상은 깊었으나 중국화론의 인격주의와 비교돼서 선뜻 받아들이기 힘들었습니다. 작품의 내재적 독자성으로서 '형식'Form의 개념이 힐데브란트A. Hildebrand(1847~1921)나 피들러K. Fiedler(1841~1895)와 관계 있다는 것을 그때 알고 있다가 1960년대 후에야 이 두 사람 저술을 구해보았습니다. 리글을 못 구한 한도 있어서 그의 예술의욕이란 개념이나마 알아보려고 계속 노력도 하고 기억도 하였지만, 요컨대

나의 독일 미술사학과의 인연은 이때 졸지에 중단이 된 셈입니다.

만주 시절

그러는 동안에 나는 학교를 졸업하고 생활상의 이유로 4~5년간 만주에 가 있게 되었습니다. 만주에서는 미술 취미는 발휘될 기회가 아주 적었습니다. 있다면 봉천奉天, 지금의 심양瀋陽이죠, 그곳에 얼마간 있었을 때 서울서는 경험 못했던 불교미술에 접하였죠. 그 당시 봉천에 가면 봉천박물관에 자주 들렀는데, 주요 관심은 박물관 뜰에 놓여 있던 요릉遼陵의 석각石刻문자였습니다. 하던 버릇 못 고친다고 전연 다른 생활형편에서도 거란문자에 대한 관심이 있어서 여가만 있으면 박물관에 놓여 있는, 요릉에서 옮겨놓은 무덤의 개석蓋石에 새겨져 있는 거란문자에 홀려서 자주 가곤 했는데, 그때 박물관에 전시된 라마교의 만다라 등 그림과 금동불金銅佛, 그리고 특히 환희불歡喜佛에 깜짝 놀랐습니다. 아시다시피 환희불은 라마교에서는 신성한 의미를 갖고 있는 것인데, 그때 젊은 나로서는 수작하는 형상이 신성스럽다는 것이 아주 이상했죠. 또 라마교 그림에 나타난 세계의 관념, 그 꽉 채워진 신앙의 형상 속에 저승을 향하는 추상抽象이 들어 있는 것 같아서 매우 인상적이고, 이것이 나로서는 비교한다는 의미에서 그 후에 우리의 불화, 불상에 관심을 갖게 된 계기가 되었습니다.

그 당시 불교의 그림은 다르구나 생각하면서도 영원의 세계를 표현한다던 보링거의 반생명적인 미술개념으로는 이해되지 않는

면도 있지 않나 하는 생각도 어렴풋이 났습니다. 또 그 당시 프랑스 학자인 펠리오P. Pelliot의 논문을 짬만 있으면 탐독하던 일이 있었는데, 그 사람의 《돈황석굴 보고서》에 돈황벽화 사진이 많이 실려 있다는 말을 듣고, 그것을 구하려 무던히 애를 썼습니다. 마음 같아서는 모험을 해서도 가고 싶었고, 또 북위北魏 이래의 벽화로서—비록 지방 것이지만—중국 그림의 한 면을 더듬을 수 있다는 생각에 돈황 벽화에 대한 정보욕이 대단했습니다. 그 펠리오의 《돈황석굴》 *les Grottes de Touen-Houang*(1920~1924) 6권은 공교롭게도 그 당시 서울에서 목도하게 되었죠. 한 번은 해방 직후 서울대학교 미대에 들러 근원近園 김용준金瑢俊 교수와 얘기하던 중에 펠리오 얘기를 했더니 미대에 있다고 갖다 주더군요. 한 한 달쯤 빌려보고 반납했습니다. 그것이 구체적으로 중앙아시아 벽화에 대한 정보의 시초인데, 그렇게도 가보겠다던 돈황에는 지금도 못 가고 있으니 하늘도 무심타고 할까요. 이렇게 보면 나는 우리나라 그림과 일부 중국 그림은 실물에서 먼저 들어가고 서양 미술은 그 개념이나 독일 미술사학으로 시작한 셈이 되었죠. 우리 미술사는 작품으로부터, 유럽 미술은 미술사학으로부터인 셈이 되는데, 그간에 구구한 경위가 많았습니다만 이 자리에서는 생략하겠습니다.

해방 후

해방 후 생활과 가정형편이 일변했고, 일제시대의 그늘이 거연히 가시고 서울에서 자리잡고 살게 되었죠. 당시 미술관계로 말하면,

일제 말부터 자주 어울리던 근원 김용준, 수화樹話 김환기金煥基, 우두
雨杜 김광균金光均 등과 더욱 자주 어울리던 기회가 있어서 한국, 중
국 그림과 사기沙器를 많이 보았습니다. 해방 후 남한에 남은 전통
서화들이 여러 번 경매로 나오기도 했고, 또 수장가를 찾아 감상도
하였습니다. 우두와 수화는 도자기에 더 흥미가 있었고 근원과 나
는 주로 서화 방면에 관심이 컸었죠. 그때 근원과 수화는 미대에 관
계를 하게 되었는데, 근원은 한국미술사를 집필한다고 해서 내게서
도 책을 빌려갔습니다. 그때 갖고 간 오무라 세이가이大村西崖의《동
양미술사》는 끝내 돌아오지 않았고……책은《조선미술대요》朝鮮美術
大要라고 해서 나왔죠. 그러다가 1948년 가을부터 나도 강의를 하게
되었는데, 서울대의 도서관을 이용하면서 옛 생각이 나서《미학 및
일반미술잡지》Zeitschrift für Ästhetik und Allgemeine Kunstwissenschaft를 찾았습니다.
왜냐하면 파노프스키E. Panofsky(1882~1968)가 망명 전에 리글의 예술
의욕에 대해 쓴 좋은 논문이 실려 있다는 기억이 나서 그것을 보려
던 것인데, 공교롭게 그 논문이 실린 잡지가 결권이었습니다. 그 대
신 그의 다른 논문을 보았죠.

 결국 〈예술의욕의 개념〉Der Begriff des Kunstwollens(1920)은 그때는 못
보았다가 후일 일본에 체류하는 후배에게 부탁해서 동경대학의
것을 복사해서 읽고, 리글의 원저는 보기도 전에 여러 가지 해석
만 알게 된 셈이 되었습니다. 이때쯤이 되면 예술의욕Kunstwollen이
란 개념에 대한 여러 가지 비평도 알게 됐죠. 당초 보링거 같은 사
람의 해석은 적이 심리학적이었습니다. 그리고 그가 취한 문명과
의 관계도 심리학적이어서 파사르게W. Passarge 같은 사람은 민족심
리적 해석으로까지 보았죠. 또 심리학파에 속하는 곰브리치E. H.

Gombrich(1909~2001) 같은 사람도 《예술과 환상》*Art and Illusion*(1960)에서 보이듯이 예술의욕을 '형상에의 의지'*Will to form*라고 해서 심리적인 의지로 보고, 그리고 리글의 개념은 일종의 위험하고 애매한 형이상학적 개념으로 혹평도 하였습니다(*Art and Scholars*, 1957; *In search of Cultural History*, 1967). 이 밖에 사회학에서 유명한 만하임K. Mannheim 은 예술의욕을 '세계관'*Weltanschaung*으로도 해석했죠. 하기는 보링거나 곰브리치는 모두 심리학파에 속한 사람들이니 예술의욕 개념을 심리학적으로 해석하려는 것도 생각하면 무리도 아닙니다. 보링거의 책에는 예술의욕과 관련해서 '마음상태'*état d'âme*라는 불어가 나오고 곰브리치의 책에는 알쏭달쏭한 '정신자세'*mental set*라는 말을 써서 크게는 심리학적인 '예술의욕' 해석과 연관되는 면도 있는 듯합니다. 나로서는 당시 보링거류의 심리적 해석이나 헤겔 류의 절대개념을 리글이 내놓았다는 비난에만 익었던 형편에서 파노프스키의 논문을 읽고 새삼 많이 생각하게 되었습니다. 그는 개인심리로는 말할 것도 없고, 집단심리적으로 해석하는 보링거류를 혹독하게 비난하고, '예술의욕'이라는 개념을 예술의 내재적 근원으로 철학적이고 선험적인 범주category 개념으로 해석하였죠.

그리고 1970년대에 들어오면 리글의 《후기 로마 공예론》*Die Spätrömische Kunstindustrie*(1901)을 얻어 겨우 완독하게 돼서 나 나름대로 리글의 용례를 자세히 알게 됐죠. 다만 내가 구해본 책은 1973년의 복간본이고 여기에는 패히트O. Pächt의 간단한 논쟁사와 서목書目이 부록으로 붙어 있었습니다. 이 패히트 교수는 리글의 유저인 《조형미술의 역사범전》*Historische Grammatik der bildenden Künste*의 공동편집인이죠. 이 유저의 편집자 서문은 아시다시피 중요합니다만, 그 중의 몇 가

지 문제점을 패히트 교수는 《조형미술의 역사범전》의 불역본에 실은 리글론에서 부연하였습니다. 나는 본시 이 불역본을 원본보다 먼저 샀기 때문에 더욱이 패히트의 논지가 기억에 남았다고나 할까요. 그 글 속에서 교수는, 왜 리글이 예술의지Kunstwille라고 아니하고 예술의욕Kunstwollen이라고 했는가를 지적하고 있습니다. 이 점은 이 강의록(《후기 로마 공예론》)의 원문과 편집자의 서문에도 나옵니다만, 리글은 민족에 고유한 예술적 욕망을 생각했던 면이 있었죠. 그런가 하면 패히트 교수는 예술의욕을 불어로 풀어서 '예술을 결정하는 그 무엇'Ce qui détermine l'art이라고 하고 또 '미적 동력'Impulsion esthétique에 가깝다고 해서 마치 원동력을 객관화해서 설명도 합니다.

내 인상으론 예술의욕은 보링거와 같은 해석이 가능한 면도 있고, 그런가 하면 객관화한 파노프스키 파의 해석도 가능한 면이 있는 것 같았죠. 하여튼 리글은 이 개념을 빌려서 후기 로마의 미술이 고전미술의 타락한 형태가 아니라 예술의욕의 변화에 따라 조형의 표현도 바뀌었다는 것이죠. 이런 논리에서 그가 말하는 촉각haptisch인 표현과 시각적optisch인 표현의 중요성도 알게 되었습니다. 하기는 오랫동안 궁금했던 예술의욕에 대해 알아본 후의 느낌은, 이런 주관적 혹은 객관적 동인動因이라는 것은 거시적인 유형과 흐름을 그 내재요인에서 이해할지 모르나―파노프스키는 개개 작품에도 내재적으로 작동한다고 합니다만―구체적인 작품의 미묘한 차이에서 생기는 우열, 다시 말해서 작품의 구체적이고 개성적인 아름다움을 이것으로 얼마나 설명할 수 있는 것인지 알쏭달쏭했습니다.

그러나 내게 소득으로 남은 것은 미의 표현은—미라는 표현은
애매하고 실증적으로는 일종의 작업개념이겠죠—일정한 것이 아
니며 바뀌는 것이 상례고, 그 표현과 미 향수의 흐름은 개개 작품을
초월하는 시대적 그리고 문화권적 개념을 도입해야 설명된다는 견
해입니다. 이것이 나로 하여금 문화에 동인을 둔 문화미를 생각하
게 하고 이 점에서 문화와 지역을 초월하는 자연미와 대치된다고
느끼게 되었습니다. 또 이런 입장에 서면 일종의 발전사관이 가능
하게 돼서 미술사의 역사적 근거를 기초 짓는 한 가지 역할도 하게
될 것입니다. 미술의 특정한 동인의 구체적 표현은 초, 중, 말기로
구분되듯이 발전해 나간다고 보니 말입니다.

한편 나로서도 배운 것이 많았습니다. 첫째는 미술에도 문화적
권역圈域이 있다는 생각이요, 둘째는 지역문화에 따라 같은 권역 내
에서도 표현의 차이와 미 향수가 다르다는 것과, 셋째로 중국의 송
원화宋元畵를 기준으로 해서 그 이후는 퇴락됐다는 종래의 일부 견
해가 얼마나 근거가 박약한 것인가를 알게 된 것이죠. 이들은 모두
내가 어릴 때 가졌던 의문을 풀어주는 것이고, 또 르네상스 미술의
남북 차이, 그리고 리글의 후기 로마 미술관은 바로 중국의 송, 원
화 기준과 같은 맥락인 것을 이해하게 되었죠.

유럽 미술과 중국 회화와의 만남

각설하고, 1953년 여름 두어 달 일본을 여행한 일이 있었습니다.
그래서 휴전협정을 나는 동경에서 들었는데, 그때 여가를 이용해서

미술품을 보고 다녔죠. 인상 깊었던 것은 전재戰災를 입어 파괴된 상태에서 네즈根津 미술관이 개관하고 있었는데, 주로 금동불과 중국 것이라던 불화를 보았습니다. 당시는 그 가운데 몇 개가 고려불화라는 것도 못 알아챘습니다. 그리고 우에노上野 박물관의 일본, 중국 그림들이 있었죠. 다음엔 일본 타이어 업자가 경영하는 브리지스톤Bridgestone이라는 미술관에서 책에서 보던 피카소와 고전시대 소품, 르누아르Renoir의 소품 실물들을 처음 보았는데, 사진과는 다른 점이 많아서 더욱더 사진으로 작품을 판단하는 것이 그 얼마나 위험한 짓인가를 통감하였습니다. 그 전까지는 서양의 이름 있는 작품의 실물을 본다는 것은 엄두도 못 냈거니와 중국 그림도 안작贗作이 많고 신용할 수 있는 것도 대개의 경우 건륭乾隆 이후 것이고, 명대만 하더라도 진품은 보기가 아주 어려웠습니다. 그러던 때에 일본에 소장된 각종 미술품을 보면서 실물 공부를 해야겠구나 하고 단단히 마음을 정했습니다.

1956년에는 미국과 유럽 등지를 몇 개월 동안 여행하게 되어서 이때 처음으로 각국 유명 미술관의 일급품과 역사적 건축물을 보게 되었습니다. 그해 미국에 체류하던 때에 우리 국보전시회가 마침 미국에서 열리었고, 나는 문화재위원의 한 사람이었던 관계도 있어서 하버드대학에서 개최되었던 국제세미나에 여가를 내어서 한국의 전통그림에 대해 강연을 한 번 한 일이 있었습니다. 오늘 이자리 정도의 청중이 있었죠. 그때 이미 작고한 보스턴 미술관의 일본미술 담당이던 페인이란 사람 등이 왔었는데 그것이 오해의 발단이었는지, 그 후 대학으로 오는 내 편지에 미술학과 교수로 적은 것이 몇 통 있었습니다. 그래서 '이거 큰일났다. 이러다간 과에서

쫓겨나겠다' 하고 그 후로는 그림 얘기 할 때는 동東 자 주州 자를
쓰기로 작정을 하였습니다. 얘기가 샛길로 흘렀습니다.

하여간 그 후 수십 차례 일본, 유럽, 대만 등지를 여행하면서 유
럽 미술품, 특히 유럽 중세, 르네상스, 바로크, 신고전주의 같은 미
술사학에 문제되었던 작품과 우리 사기沙器 등을 눈 익혀 보곤 했습
니다. 그리고 유럽의 미술사학 관계 책을 다시 읽기 시작하고, 중국
의 화론 등도 우리 그림을 이해하기 위해서가 아니라 중국의 전통
미술, 특히 그림을 이해하기 위해서 다시 차근차근 따져보기 시작
했습니다. 해석과 이론을 쫓아가기에 어느 정도 작품, 실물에 대한
감이 생겼다는 것이죠. 다시 말하면 '미술사학'이 취급하는 이론과
해석에 꼭 필요한 '미술사'적 지식과 감흥이 어느 정도 준비됐다고
느낀 것이죠.

그런데 뜻하지 않게 한 가지 곤란한 일이 생겼습니다. 그림에 대
해서죠. 유럽의 과거 명작들을 1956년 이후 여러 곳에서 많이 대하
기 전에 나는 우리나라의 전통그림을 나름대로 엄청나게 많이 보
아왔고 또 중국 그림도 진위眞僞 더불어 상당 수효를 접했습니다. 본
래 동양화의 기본은 선, 아니 독특한 묵선에 있는 것은 주지의 일입
니다. 물론 몰골沒骨, 파묵破墨 같은 묵법, 그리고 진채眞彩 같은 색조
를 위주로 하는 경우도 있습니다만 기본은 역시 묵선이어서, 동양
화를 익히는 첫째 길은 무어니 무어니 해도 필선을 익히고, 작자의
필치를 알아보고, 선미線美의 우열을 먼저 식별할 수 있는 능력을 기
르는 것이죠. 또 이것이 감식, 감상의 기본적 요체이죠. 그래서 나
도 어언간 필선에 익었고 또 선의 근본적 특색인 계획감界劃感에 젖
어 있어서 유럽에 가서도 가령 라파엘Raphael의 드로잉 같은 것은 곧

눈에 들어오는데 색조, 색감과 소위 뵐플린의 회화적malerische이라는 선획이 사라지고 주변 공간과 융합하는 화면에 오면 그만 당황하게 됩니다. 더구나 마니에리즘Maniérisme, 바로크 이후로 오면 그 회화감 잡기가 적이 힘들었습니다. 눈은 속일 수 없는 것이죠. 필선에 오래 익어온 눈이 어언간 색조에 둔해졌던 것이겠죠. 더구나 마티에르Matiére에 대한 감을 얻기가 아주 어려웠어요.

본래 그림을 보는 눈은 우선 눈에 익어야 되는데 이렇게 회화세계가 다른, 다시 말해서 도구, 기법, 이념 등이 모두 다른 그림 한 가지에 눈이 익다보면 다른 화화권의 그림을 익히기가 몹시 힘들다고 여겨집니다. 나 자신 1956년 이후 노력해가며 유럽 미술권, 특히 그림 작품에 눈을 익히려고 고생고생하였습니다만, 가끔 두개의 시감視感이 충돌하는 것을 요즘도 느낍니다. 아마 여러분들도 이 점은 조심해야 될 것으로 나는 생각합니다.

미의 향수는 어지간히 사람을 골탕먹이는 데가 있습니다. 앞서도 언급했습니다만, 유럽의 미술품을 접하고서야 비로소 리글의 촉각적haptisch인 표현과 시각적optisch인 표현의 의미를 소상히 알게 된 셈이고, 또 이 개념으로 동양화를 보면 회화미의 차이도 유럽과 비교되어서 잘 이해될 것 같았습니다. 리글의 이 두 개념은 뵐플린의 다섯 쌍의 대치 개념 중의 첫째인 '선적線的인 것'das Lineare 대 '회면적繪面的인 것'das Malerische 개념과 아주 가까운 것이죠. 앞서도 말했듯이 1956년 이후 나는 유럽 미술사 그리고 미술사학 책을 다시 보기 시작했는데, 솔직히 말해서 어느 정도 실물에 대한 눈을 갖고 유럽 미술사나 미술사학 책을 대한 것은 1956년 이후라고 해도 과언이 아닙니다. 다만 이론과 개념으로는 1930년대 후반에 들어서면

서 영향을 받은 셈이죠. 그것도 뵐플린 같은 르네상스, 바로크 미술의 해석보다 리글이나 보링거에 끌렸던 것은 말하자면 유럽 미술을 넘어서는 비교미술사학적 관점 때문이었을 것입니다.

미술사학의 학문적 독자성

그러면 다시 각설하고 이제부터는 이런 개인적인 경로를 전제로 하고 미술사와 미술사학의 관계를 말씀드려 보겠습니다. 본래 나는—앞서 언급한 대로—동양화, 특히 우리나라 그림은 '미술사적'으로 들어갔고 유럽 것은 '미술사학적'으로 알기 시작했습니다. 그러면 미술사와 미술사학은 어떻게 다르다고 할까요. 물론 미술사학이나 미술사나 간에 미술이란 말이 붙는 한에는 구체적인 미술작품 위에 서지 않을 수 없습니다. 현실적으로 어떤 필요로 제작하였든 간에 미술작품으로 간주되는 실물로부터 출발하지 않을 수 없습니다. 그리고 실물에 대한 외면적 서술과 작가 소개가 있을 수 있고, 한편 그 실물에서 얻은 미적 감흥의 근저, 내면적 근거를 따지는 분야가 있을 수 있습니다. 이렇게 볼 때 미술사의 분야는 실로 오랜 전통을 갖고 있는 셈이죠. 실물의 주제내용, 작가의 생애와 제작환경, 제작연대, 시대와 사회와의 관계 등등…… 우리 주변에서 보는 미술사 책과 논문에서 보는 내용들입니다.

　이에 대해서 작품의 '미'란 과연 무엇인가, 그리고 미술작품을 작가, 시대, 환경, 기법 같은 다른 요인에 결부시킬 수 없는 그 독자적 내재적 '미감'의 근거는 무엇이냐 하는 물음은 그리 오래되지

않았고, 실증적으로는 미술사학에서 처음 체계적으로 취급되는 것 같습니다. 물론 철학, 특히 미학이나 감상으로는 동서에 걸쳐서 이 문제가 흔히 언급된 것은 주지의 일입니다만, 소위 실증적이라는 학문의 입장에서 체계적으로 이 문제를 논하게 되는 것은 19세기 후반에 유럽에서 팽배한 실증주의의 물결이 도도히 흐른 다음이라고 하겠죠.

내가 미술사학에 접하게 된 흄의 책만 하더라도 그 부제는 '예술의 철학'Philosophy of Art이었는데, 이 필로소피Philosophy라는 단어는 영국의 용례로 보아 이론이란 의미가 강합니다. 말하자면 예술에 대한 이론적 해석으로 이해가 됩니다. 종래의 미술사의 외면성에 대해서 작품 형성의 내인과 감흥의 근거에 대한 이론적 해석이라고 할까요. 이미 뵐플린이 1899년에 내놓은 《고전미술》은, 소위 성기盛期 르네상스 미술론인데, 그 초판 서문에서 작가의 전기나 시대 환경을 서술하는 종래의 미술사 책이 아닌 다른 것, 곧 작품의 가치와 본질을 취급하는 새로운 개념이 요청된다고 주장한 것이 기억됩니다만 역시 이런 이론과 해석에 대한 요구였습니다. 이런 종래의 미술사와는 다른 미술사학이라는 분야는 오늘날 구미에서는 이미 확립되어 있다고 할 만합니다. 가령 빈 대학의 제들마이어H. Sedlmayr(1896~1984) 교수의 송수頌壽기념논문집(1963)의 표제를 보면 《19세기 미술사와 미술이론》Kunstgeschichte und Kunsttheorie in 19 Jahrhundert으로 되어 있는데, 미술이론편이 바로 미술사학에 해당하죠.

또 근래 미술사학사라고도 일컬을 만한 책들이 나와서 그들의 저술 의도가 명백한 예도 있습니다. 가령 쿨터만U. Kultermann이라는 사람이 내놓은 《미술사의 역사》Geschichte der Kunstgeschichte(1981)라는 책의

부제는 '한 학문의 도정'Der Weg einer Wissenschaft으로 되어 있어서 그의
목적을 잘 알 수 있습니다. 이 사람은 1987년에 이 책의 축소, 첨
보판을 새로 간행했는데, 그 제목이 《미술이론 소사》Kleine Geschichte der
Kunsttheorie로 돼 있으니 그의 의도는 의심의 여지가 없다고나 할까요.
1986년에는 프랑스의 박학다식으로 유명한 바쟁G. Bazin의 《미술사
의 역사》Histoire de l'histoire de l'Art가 출간되었습니다. 이 책은 미술사 연
구 책도 취급하고 있습니다만 더 많이 소위 미술사학사를 다루고
있습니다. 아예 전 4장 중의 제2장은 제목부터가 '미술사로부터 미
술(사)학으로'De l'Histoire de l'Art à la Science de l'Art로 되어 있고 제3, 4장에
도 미술사학계가 많이 소개되어 있습니다. 그렇습니다만 미술사학
사를 취급하는 구미의 저술에서는 '미술사학'이라고 하는 용어는
아직 정착되지 않고 있습니다. 본래 지금 여기서 내가 사용하고 있
는 '미술사학'이란 용어는 일본에서 수입한 말인 것 같고 또 일본
은 독일말을 번역한 것 같습니다. 왜냐하면 독일학계에는 '역사미
술학'Historische Kunstwissenschaft 또는 '미술사학'Kunstgeschichtes Wissenschaft이
란 말이 있으니 말입니다. 하여간 이런 미술사학, 실증적 미술사학
이 19세기 중엽 이후에 들어서면서 독어계 사학에서 문제가 된 것
이죠. 이 문제를 약간 자세히 들여다보려면 앞서 잠깐 언급한 종래
의 미술사의 개념을 다시 한 번 따져볼 필요가 있습니다.

말할 것도 없이 미술사나 미술사학은 작품의 존재를 전제로 한
다고 말씀드렸습니다. 그리고 종래의 미술사는 작품의 외면적 존
재 형태에 집중합니다. 우선 작품의 존재를 확인해야겠죠. 이것이
바로 작품목록학이 될 것인데, 작품의 목록학적 정리를 하려면 자
연 그 진위가 명백해야 되고 따라서 감식이 문제될 것입니다. 감식

에 의해서 선별되지 않은 목록이란 의미 없는 것이죠. 이 목록학적 미술사는 유럽에서 르네상스 이래, 특히 이탈리아 등지에서 크게 발달했고, 중국에서는 유례없는 방대한 문헌을 남긴 것은 모두 아는 일입니다. 상식으로도 지금 렘브란트를 연구한다 할 경우에 우선 얼마의 수효가 어디에 있느냐를 감별을 통해서 확인하고, 작품의 크기와 형태, 내용을 조사하고, 작가인 렘브란트에 대해 알아보고 그가 살던 환경과 시대를 따져보고, 나아가서는 작품의 제작시기를 확정하고, 전통적인 요소와 독자적인 면모를 찾아보려 하겠지요. 또 가령 우리네에 있어서도 마찬가지일 것입니다. 단원 김홍도를 연구한다면 우선 그 현존 작품을 감별해서 목록화하고 산실된 작품을 기록한 연후에 작품의 형태, 내용을 분류하고, 제작 연대별로 정리하고 그리고 화가인 단원에 대해서 그 인적 배경과 여인與人 관계, 환경, 시대관계 등을 조사하고 또 그 화풍을 논하겠죠. 그런데 이런 경우 한 가지 결락된 부분이 있는 것을 발견합니다.

원래 우리가 미술사를 한다는 명분은 다름아니라 미술작품은 우리에게 감흥을 준다, 객관화해서 말하면 미적 가치가 있다는 전제였습니다. 이 감흥의 근거, 미 가치를 접어두고 다만 작품의 표면적 형태나 전기傳記적인 외면적 관계를 제아무리 세세히 따져보아도 그것이 왜 아름답고 또 감흥을 주고 '미'적이라고 부르느냐에 대한 작품의 원초적인 가치와 미술작품으로 성립시키는 자존自存의 가치는 건드려졌다고 할 수 없습니다. 더구나 이런 자존과 내재의 가치를 시계열이라는 문맥에 담아서 남이 알아들을 수 있는 이론으로 실증화하는 일은 앞에 들은 상식적 미술사로는 힘에 겨운 일이 아닐 수 없습니다. 여기 다시 19세기 유럽의 독특한 학문적 환경이

결부됩니다. 19세기 유럽의 후반기는 소위 실증주의적 학문이 점차 학계를 지배해 나갈 뿐 아니라 학문은 각 분야대로 전문화되어야 되고, 또 전문화되려면 대상과 방법의 독자성이 있어야 된다는 요소주의적 경향이 확립되는 때이기도 했습니다. 그런 학문의 경향은 바로 오늘날까지도 학계의 대부분을 지배하고 있습니다.

나는 내 생의 또 한줄기로서 정치학, 특히 국제정치학을 갖고 강단에 오래 섰습니다. 그런데 1940년대 후반부터 1950년대 초반에 걸쳐 과연 국제정치학이 독립된 독자적인 학문분야가 될 수 있느냐 하는 점이 구미, 특히 미국에서 논란이 된 일이 있습니다. 대학에 독립된 학과로 설치하느냐 하는 문제가 실상이죠. 그래서 서울대에 외교학과가 설치될 때에도 이 문제가 나왔습니다. 말하자면 19세기 후반 이후 본래 유럽의 학문세계에서는 이런 경향이 있었던 것인데 미술사학과의 설치와 미술사학의 탄생에도 이런 종류의 문제가 있었을 것이라는 것이 내 추측입니다. 예가 어느 정도 정확한지 자신은 없습니다만 미술사학 학파의 요람지의 하나라던 빈학파의 예입니다. 본래 독일어계 사람들은 '비센샤프트'Wissenschaft란 말을 쓰기 좋아하죠. 이 말의 번역이 대단히 어렵습니다. 영국이나 미국, 프랑스 등지에서는 곧잘 '사이언스'science로 대신합니다만 어감이 다르고 오히려 우리말의 '학문'이 조금은 가깝지 않나 생각이 드는군요. 소위 무슨 무슨 '학'學이라고 하는 것이죠. 하여튼 미술사도 체계적이고 실증적 학문으로 취급되어야 한다고 해서 빈 대학에 1850년대에 미술사학과가 창설되었다고 하는데, 그것이 1870년대에 오면 제1강좌와 제2강좌로 양분되고, 제1강좌는 소아시아 곧 오리엔트 비잔티움의 미술사를 취급하고 제2강좌가 소위 미술사학

을 다루었다고 합니다. 이 제2강좌와 관련되어 미술사학의 독자적
대상과 방법이 깊이 의식되지 않았나 생각되는군요.

그러나 그 학문분야를 어떻게 지칭하느냐에 대해서는 아직
도 학계의 합의는 없는 실정 같습니다. 앞서도 언급한 '미술사
학'Kunstgeschichtes Wissenschaft이란 말도 아직 정착된 용어로 쓰이지 않
고, 더구나 영국이나 미국, 프랑스 같은 곳에서는 일정한 용어가 없
어서—여러분 아시다시피—'critical history of art', 'history of art
criticism', 'intellectual history of art', 'histoiré de la science de l'art'
라 하는 등 궁색한 표현을 쓰고 있습니다. 오히려 일본에서는 '미술
사학'이라는 용어가 정착되어가는 느낌을 줍니다.

아무튼 19세기 말경부터 20세기 초에 걸쳐 빈 대학 미술학과
의 비크호프F. Wickhoff(1853~1909), 그리고 리글 또 다음 드보르작M.
Dvořák(1874~1921), 폰 슐로서J. von Schlosser(1866~1938), 특히 리글에서
드보르작으로 이어지는 맥이 미술사의 자율성과 독자성을 지탱하
는 기본개념의 수립과 실증을 곁들인 이론 전개를 해서 미술사학
확립에 공헌이 큰 것으로 알려지죠. 한편 같은 시기에 스위스의 바
젤Basel대학에서는 문화사의 입장에서 미술사를 다루던 부르크하르
트J. Burckhardt(1818~1897)의 강좌를 이은 뵐플린이 형식사관形式史觀을
내세워 미술사의 독자적인 시양식視樣式 개념을 수립한 것은 여러분
이 모두 아는 일이라 자세한 말은 생략에 부치겠습니다. 하기는 이
두 개의 학파는 독일어권의 학파답게 철학 냄새가 짙습니다. 그러
니까 칸트에서 셸링과 헤겔로 이어지는 독일 미학의 영향이 큰 것
같다는 것이죠. 비록 실증주의적 방법을 채택하고 있습니다만 예술
의욕Kunstwollen이나 형식Form 같은 고위高位 개념을 설정하고 그것이

어느 시대에나 작품을 관철하듯이 표현형식을 결정하는 내인이라
는 식으로 이론을 전개하게 되니 자연히 헤겔적이라는 말도 듣게
될 법합니다. 이 두 학파는 앞서 든 기준개념을 활용하여 미술사를
양식사樣式史로 보는 면이 같습니다.

이러한 보편 개념을 내세워서 미술사를 정리하는 면이 혹은 독
일적이고, 혹은 철학적인 미학과 서로 연결되는 면인지도 모르죠.
하여간 이렇게 보면 미술사학의 출발은 비셴샤프트를 좋아하는 독
어문화적인 측면이 확실히 두드러집니다. 이에 대해 20세기 초의
영국이나 미국의 경우를 보면 건축, 회화 같은 작품이나 작가의 연
구, 그렇지 않으면 목록학적 연구가 압도적이니까 '미술사'적인 것
이 주였다고 해도 과언이 아닙니다. 하기는 이런 경향은 독일의 나
치화와 더불어 달라지고, 더구나 제2차 대전을 거쳐 독일의 미술
사학자들이 영국이나 미국 등으로 많이 옮아감에 따라 형편이 많
이 달라지기는 했습니다. 물론 그렇다고 이탈리아나 프랑스에서
전연 없었다는 것은 아니죠. 내 천식淺識으로도 프랑스의 포시용H.
Focillon(1881~1943) 같은 사람의 《형태의 생리》La Vie des Formes(1934)가 생
각납니다. 또 멀리 고전 그리스로부터 더듬어서 현대에 이르는 일
종의 미술사상사를 엮은 벤투리L. Venturi(1885~1961) 같은 이탈리아
사람도 있었습니다. 이 사람은 아시다시피 대미술사가인 아돌포 벤
투리Adolfo Venturi의 아들인데, 그가 미국에 망명해서 1936년 뉴욕서
출간한 《미술비평사》History of Art Criticism를 나는 그 내용으로 보아 '미
술사상사'로 이해한 것이죠.

본래 이탈리아어로 저작한 것을 영역한 것 같은데, 이 책은 미
술사학사적인 내용이 다분히 있습니다. 나 자신은 이 책을 예전

에 요긴하게 읽었고 이 책에 소개된 피들러에 흥미가 끌려 후일 그의 논문집(《예술론》*Schriften für Kunst*) 두 권을 사서 보았습니다. 생각하면 앞서 언급한 쿨터만의 《미술사의 역사》라는 책도 엄밀히 말하면 사상사의 면이 짙되 다만 독어권의 미술사학이 많이 취급되었습니다. 하여간 대전 이후에는 독어권의 미술사학이 영국이나 미국, 프랑스에서 출간되었습니다. 영국의 포드로M. Podro(1931~2008) 같은 사람은 미술사학자론이라고도 할 수 있는 《미술비평사학자들》*The Critical Historians of Art*이라는 책을 썼는데, 헤겔에서 바르부르크A. Warburg(1866~1929), 파노프스키E. Panofsky(1892~1968)에 이르는 독일의 미술사학사를 주로 다루었습니다. 문장이 난삽해서 어렵습니다만 아무튼 영국인으로는 드물게 독어권 미술사학에 깊이 경주하고 있는 셈이죠.

앞에도 언급한 프랑스의 바쟁의 경우도 그의 《미술사의 역사》는 독어권 미술사학에 깊은 관심을 표하고 있어서 이미 미술사학은 전 구미, 그리고 일본, 중국에까지 퍼졌다는 인상입니다.

요컨대 기왕의 미술사는 단지 문화사에 부수되는 고고미술 분야가 아니라 미술사학적인 이론구성의 토대가 되는 작품의 확정과 서술을 마련함으로써 두 가지가 하나의 학문영역을 이룬다고 생각됩니다. 미술사와 미술사학은 한 영역의 두 개의 측면이라는 의미가 되죠.

중국 미술의 경우

그러면 유럽적인 미술사학이라고 할 수 있는 미술의 자율적이고 독자적인 성격의 실증적이고 이론적인 개념체계 구성에 대해서 중국의 미술사 또는 서화론 같은 종래의 접근은 어떻게 보아야 될까요. 우선 미술의 개념부터가 문제됩니다. 아시다시피 '아트'Art라는 현대 유럽의 말을 우리는 '예술', 또 때로는 '미술'로 옮깁니다. 예술의 경우는 이른바 조형미술뿐 아니라 문학, 음악 등 다채로운 분야를 포함하는 것이 보통이고 학문에 있어서도 종래의 미학같이 미술이라는 좁은 개념을 벗어나 일반 예술을 취급하는 것이 근래의 경향입니다. 그러나 나는 이 강연에서 주로 조형미술 또는 시각미술을 다루는지라 미술이라는 의미를 좁게 쓰고 있습니다. 말하자면 종래의 용례를 따라 건축, 조각, 서화 그리고 일부 공예 등을 마음에 두고 있고 또 서양책을 읽는 경우 크게 차질이 생기지 않습니다.

그런데 같은 '미술'이란 말도 중국에서는 좀 다르게 보는 것 같습니다. 근자 북경에서 출간된 장꾸앙푸張光福란 사람의 《중국미술사》(1982)란 개설서를 일독했는데, 그곳에 도자기는 포함되어 있는데 건축은 다루지 않았고 주가 되는 것은 서화였습니다. 뿐만 아니라 '미'에 대한 연구의 개념도 다릅니다. 본래 유럽에 있어서는 미술사학과 미술은 긴밀한 관계가 있습니다. 그 출발부터 독일 미학의 영향이 크다고나 할까요. 다만 '실증'이라는 19세기 새 과학의 새로운 접근이 깊이 가미되었을 뿐이죠. 그러면서도 '미'라는 상위 개념이 언제나 중심이 되어 왔습니다.

나는 '미' 개념을 차라리 작업개념으로 보는 것이 현대적이라고 생각하고 있습니다만 유럽 미학의 전통은 그렇지 않았습니다. 중국에서는 물론 이런 철학적 미 개념에 구애되지 않습니다. 그 단적인 예가 있습니다. 북경대학 철학계 미학연구소에서 편집한 《중국 미학사 자료선편》中國美學史資料選編(상·하권, 1980~1981)이라는 것이 있는데, 역대 문집에서 소위 미학에 관한 것을 뽑은 것입니다. 그 속에는 '미'라는 글자나 개념은 거의 나타나지 않습니다. 그것보다는 직접적인 미적 감흥과 연관되는 가지각색의 사상事象을 들고 있는 것이죠. 소위 객관적인 원리개념의 설정이라는 이론상의 필요를 잠깐 차치하고 사상에 직접적으로 감흥을 느낀다는 면에서 미감을 상정하고, 또 그런 심리적인 요인을 중요시한다면 문제는 한편 감흥의 성질이 중요하고 또 한편 감흥을 일으킨 사상이—그러니까 미술의 입장에서는—작품이 문제될 것입니다. 말하자면 감흥의 대상으로서는 작품이 중요하고, 한편 감흥의 주체로서의 인간의 심의心意가 소중할 것입니다. 지금 겨를이 없어서 이 문제는 이 정도로 하겠습니다만 하여간 중국에서는 감흥의 대상으로서의 작품을 확정하는 목록학이 크게 발달하였습니다. 아주 미술사적이었죠.

목록학이란 본래 서책과 연관된 말입니다. 미술에서는 어느 작가의 작품이 어디에 어떤 형태로 있느냐 하는 것을 열거하는 것이죠. 또 다른 한편으론 소위 서화론이 크게 번창합니다. 작품의 우열에 대한 기준, 기준에 연관된 철학적 기술적 근거와 또 그 근거에 연관된 가치의 성격을 논하는 것이죠.

먼저 목록학인데 이 방면은 거의 중국을 따라갈 나라가 없습니다. 유럽에서는 르네상스 이후로 이탈리아가 목록 작성으로 유명했

습니다. 16, 17, 18세기는 이탈리아의 독무대라는 감이 있었죠. 그러나 그 양이 중국에 따라오긴 어려울 것으로 나는 믿습니다. 중국은 제실帝室의 수장收藏을 기록하는 행위가 있어서 어마어마한 수장기를 남겨놓고 있는 것은 모두 아는 일입니다. 그 좋은 예가 푸카이선福開森 편의 《역대 저록화목》歷代著錄畵目(1933)입니다. 그림의 화목畵目, 그러니까 주제만을 1면 3단으로 엮었는데도 500면이 훨씬 넘으니 말입니다. 그 중에서 현재까지 유통된 것을 작가별, 연대별로 쉬방다徐邦達가 편집한 것이 있어서(《역대 유전서화 작품 편년표》歷代流傳書畵作品編年表, 1974) 존부存否를 알기 편하게 되어 있죠. 그리고 목록학에 반드시 따르는 것이 감식의 문제입니다. 아닌 작품을 열거해보았자 무의미하지 않습니까. 그래서 중국뿐 아니라 동서 각국의 목록 작성은 감정으로부터 시작하게 됩니다. 현재 중국서는 앞에 든 쉬방다 등이 반을 짜서 중국에 현존하고 있는 작품의 진위를 새로 감정하고 있는 것은 아마 모두 아시고 계실 것입니다. 더구나 중국은 '서'書의 문제가 있어서 문헌이 방대해집니다. 중국의 서화동체론書畵同體論은 선진 시대로 거슬러 올라간다고 합니다만 아무튼 당대唐代 장언원張彦遠의 《역대명화기》歷代名畵記에서도 서書, 화畵는 이명동체異名同體로 보았죠. 이 방면의 목록 작성도 중국 미술의 한 특징이라 할 만합니다.

한편 서화론에 이르면, 유럽 언어와의 차이 그리고 이론 전개의 방식이 아주 다릅니다. 그러나 엄청난 양이 남아 있어서 작품 해석을 뒷받침하고 있습니다. 쉬운 예로 《미술총서》가 있죠. 내가 해방 전 갖고 사용한 것은 낙권이 있는 선장본線裝本이었는데, 전란중에 잃고 후에 대만의 양장 증보본을 쓰고 또 근자에는 북경에서 양

장 복간본이 나왔습니다. 평상시 나는 이 총서 신세를 많이 지고 있
는데, 아마 여러분 중에도 그런 분이 많으실 것입니다. 수록 서책이
260종이나 되는 방대한 것인데 미술의 개념도, 앞서 언급하였듯이,
서양과는 달라서 서, 화는 물론이요, 문방사우, 인장印章, 도자陶磁, 장
황裝潢이 나옵니다. 담석談石, 금학琴學, 차茶, 향香이 나오면서 조소彫塑
와 건축, 조원造園은 빠집니다. 이 총서에 수록된 화론만 해도 중국
의 대표적인 것을 대체로 망라하였는데, 다만 화보畵譜, 화법畵法, 화
품畵品, 화사畵史가 두루 섞여 혼잡한 감이 있었습니다. 그래서 그런
지 1950년대 말에는 위안란于安瀾이란 사람이 화사 관계만을 선본善
本을 찾아 22종을 모아 편집했죠(《畵史叢書》, 1959, 초판). 이 책은 단
대斷代, 지방地方, 별사別史, 필기筆記의 4류類로 나누어 《역대명화기》歷
代名畵記를 비롯해서 《도화견문지》圖畵見聞誌, 《익주명화록》益州名畵錄, 《오
군단청기》吳郡丹靑記, 《남송원화록》南宋院畵錄, 《화우록》畵友錄 같은 것을
실었죠. 중국에는 미술사적인 의식이 까마득한 예부터 있었다는 탓
으로 속기俗氣가 분분할 수 있는 건축, 공예, 조소 같은 실용물은 아
예 예술로 상대조차 않지 않았나 하는 인상마저 듭니다. 뿐만 아니
라 소위 '저록'著錄이라는 목록 작성에 있어서도 치수 표시가 드물
고 그림, 글씨의 형태와 색상을 자세히 기록하는 일이 드물죠. 대개
는 매우 인상적인 추상적 표현으로 그치는 것이 점잖은 것으로 알
려졌습니다.

근대 서양에서 탄생한 미술사학과는 물론 큰 차이가 납니다. 첫
째로 실증적 방법이 다르고 엄밀한 개념 규정에 의한 논리 전개가
다르고, 또 사회사적 연관이 고려되는 점이 중국과 다릅니다. 서술
의 구성법도 다르죠. 중국미술사와 그 이론은 깊숙이 왕조적 사회

체제 그리고 그 문화형태와 관련되어 있습니다. 그래서 서양의 소위 근대학문의 기준으로 자로 재고 비교하는 것은 불공평하기도 하고 또 억지입니다. 그러나 한 가지 공통되는 면도 있습니다. 즉 동이든 서든 미술이론이 이론대로 논리적 완결성과 개념 표현이 타당하면 그대로 그것은 이론 작품이라고 할 수 있는 점이죠. 앞에서 거론한 보링거의 저술은 그 저술대로, 뵐플린은 이 사람대로 인명人名 없는 양식화를 기도한다느니 또 내용이라는 중대한 요인을 망각한다느니 하는 비난을 받았고, 그리고 리글은 리글대로 학교의 동료인 스트슈고프스키Josef Strzygowski(1862~1941)에게 후기 로마미술의 변모는 실은 예술의욕의 변화가 아니라 오리엔트 미술의 영향이라는 따끔한 비평을 받았습니다. 그러나 내가 생각하기에 해석과 실증의 차이에도 불구하고 이들의 업적은 미술체계로서 한 개의 '이론 작품'이요, 또 훌륭한 '작품'으로 후세에 남을 것입니다. 마찬가지로 이론과 서술의 스타일, 실증의 엄밀한 적용 등에는 차이가 있지만 중국 화론에는 그것들대로의 발상과 논리의 묘가 있고, 날카로운 관찰이 보석같이 꽂혀 있다고 여겨집니다. 가령 소동파蘇東坡의 미추설美醜說, 동기창董其昌의 남북화론, 또 중국의 산수 이론과 서화인격설書畵人格說—인격이 갖추어져야 비로소 훌륭한 작품이 나온다는—등의 논리와 관점은 동양의 환경에서는 정말 귀담아들을 명론들입니다. 물론 이런 견해가 초시대적으로 타당한 것이냐 하는 것은 또 다른 문제이죠.

또 형이상학적이고 철학적인 것으로 흔히 석도石濤의《고과화상화어록》苦瓜和尙畵語錄을 꼽습니다. 노자의 스타일을 딴 것 같기도 한 아주 고답적인 책이죠. 이러한 중국 화론의 요지는 오늘날 위지엔

화兪劍華의《중국화론유편》中國畵論類編 2권에 거의 망라되어 있는 것은 여러분이 아시는 바와 같습니다.

현대 미술사학과 미술사

이럭저럭 오랜 시간이 지나서 마무리를 할 때가 된 것 같습니다. 앞서 누누이 말씀드린 것은 종래의 미술사와 19세기 말경부터 학문으로 확립된 미술사학을 서로 연관지어 내 생각을 털어놓은 것입니다. 그러나 어딘가 미술사학의 초기 상황에 집중한 감이 있습니다. 미술사학이 아니라 미술사만 하더라도 19세기나 20세기 초와 지금은 매우 다릅니다. 우선 사진술의 발달이 있고 화면畵面에 대한 면밀한 물리, 화학적 검증이 가능해졌죠. 그리고 그 전과 달라 미술작품에 대한 대중의 접근이 매우 쉬워지고 정보도 쉽고 넓게 전파됩니다. 옛날 같으면 목록 작성도 기술記述과 판화의 힘을 빌렸던 것이 이제는 컬러사진으로 실물을 방불하게 되고 색상의 분석도 세밀해졌습니다. 그러나 생각하면 기본적으로 큰 변화는 없습니다. 미술사는 여전히 작품의 외면적 형태, 작가와 환경 서술에 집중하고 초보적으로는 목록학과 감식에 몰두합니다. 감정 문제는 소위 저록著錄과 불가분의 관계이어서 근자의 렘브란트 작품 감정단의 활동같이 예나 지금이나 작품의 진위 문제는 초단계의 중대사가 아닐 수 없습니다. 이에 대해서 미술사학은 아직도 빈학파라든지 바젤학파라든지로 부를 정도로 학풍이 강합니다. 그렇다고 사승師承만을 지키는 것은 아니죠. 가령 빈의 제들마이어 교수가 형상形

相, Gestalt 심리학 이래 작품에 구조 개념을 받아들이고 또 해석학의 영향을 입은 것은 여러 사람이 말하는 바입니다. 그리고 1930년대에 런던으로 옮겨온 바르부르크 연구소Warburg Institute에는 곰브리치를 위시해서 위트코워R. Wittkower(1901~1971), 작슬F. Saxl(1890~1948) 등의 입김들이 남아 있다고 합니다.

물론 미국으로 옮아간 사람도 있고 또 교류도 빈번합니다. 리글의 예술의욕Kunstwollen 개념을 선험적인 카테고리 개념으로 받아들인 파노프스키가 미국에 건너간 후 형식주의에 반대하는 입장에서 주제내용에 대하여 작품의 표현내용의 해석을 들고 나온 도상학圖像學, Iconology 이론이 있는 것은 모두 아는 일입니다. 또 현대의 미술사학은 다른 자매과학의 성과를 원용하는 여러 면이 있습니다. 기호학을 받아들여 기호, 심벌의 각도에서 작품을 보는가 하면, 텍스트 이론을 받아들여 작품을 텍스트로 보는 해석방법을 활용도 하고, 물론 심리학도 이용하고 정신분석방법도 응용합니다. 곰브리치, 아른하임R. Arnheim, 들라크루아H. Delacroix, 위그R. Huygh 등이 모두 심리학파라고 할까요. 정신분석파에 프로이트 등이 속할 것은 말할 것도 없죠. 작품의 사회적 의존성을 강조하는 마르크스파가 있습니다. 《예술사회학》Soziologie der Kunst(1974)의 저자인 하우저A. Hauser(1892~1977), 라파엘M. Raphaël 등이 속하죠. 이 밖에도 여러 유파를 구별할 수 있습니다. 그런데 미술사학의 고전시대라고 할 리글, 뵐플린 때에 비교하면 두드러진 특징이 있습니다.

고전시대에는 주로 르네상스, 바로크가 아니면 중세와 그리스, 로마를 연구대상으로 하고 간간이 비교미술사적 연구를 곁들였습니다. 현대에 오면 물론 바로크 이전도 취급합니다만 현대 작품도

다루고 또 다른 자매과학의 방법론의 진전을 예의 주목합니다. 또 다른 현대의 특색은, 단원單元적 개념으로 르네상스, 매너리즘, 바로크를 다루는 따위의 웅대한 규모의 사관이 드물다고 할까요, 또는 피한다고 할까요. 대상의 범위와 규모가 작아진 것이죠. 그런데 이러한 현상은 기실 미술계의 상황과도 관계가 있습니다. 유럽에서 보면 고대로부터 19세기에 이르는 동안 시대에 따라 큰 조류가 있었습니다. 그래서 그리스, 로마를 논하고, 비잔티움과 유럽 중세를 논하고, 르네상스와 마니에리즘을 말하고, 바로크를, 그리고 신고전주의의 유행을 보았습니다. 미술계의 주도세력을 끄집어내서 따질 수 있었던 것이죠. 그러던 것이 20세기에 들어서면 하도 미술계의 양상이 다양하고 여러 가지 표현방식이 뒤섞여서 주도세력을 찾기 어렵고 또 한두 개념으로 총괄하기 어렵게 되었습니다. 게다가 일정한 주의와 입장을 내놓은 소위 선언을 발표하는 경우도 과연 선언과 현실작품이 서로 꼭 맞아떨어지느냐 하는 문제가 있습니다.

　가령 브르통A. Breton의《초현실주의 선언》*Manifeste du Surrealisme* 1과 2가 그 파의 작품과 꼭 일치하느냐는 단정이 어렵습니다. 더구나 감상의 기준이 현대는 옛날과 매우 달라졌습니다. 유럽의 근대사상이 개성을 존중하고 그것이 급기야는 온 세계에 퍼지다보니까 미술작품을 보고 느끼고 분류하고 품평하는 기준이 점차로 달라져, 오늘날에는 개성이 작품평가의 한 요인이 되어서 현대미술은 다원적이 아니 될 수 없고, 따라서 단원적인 개념체계로 이론 전개를 하기가 적이 어렵게 된 셈이죠. 말하자면 소위 자유민주주의에 걸맞은 작품 제작과 감상, 평가를 하고 있는 것이죠. 그러니까 비非자유민주

지역의 미술동향은 아예 다른 각도에서 보아야 한다는 문제가 나옵니다.

이 점은 소위 동양화에 있어서도 마찬가집니다. 중국의 청대만 하더라도 오파吳派라는 큰 조류가 있었던 것이 유럽의 사조가 들어오면서 작품의 개성이 평가에 큰 영향을 주고, 따라서 과거를 다른 기준에서 다루게 되었습니다. 현대에 들어서면 사회주의 중국에 있어서는 작품의 주제성과 대중성이라는 새 요인이 감상과 평가에 큰 몫을 차지하였죠. 한국의 경우 자유민주지역의 개성과 상품경제의 대중성이 과거 전통회화를 다시 보는 기준으로 요사이 통용되고 있는 것은 모두 아는 일입니다. 이 경우 미술사학이, 또 그와 연관된 미술이론이 문제됩니다.

미술사가 외면적인 기술을 주로 하는 데 비해서 미술의 자율성, 내면성을 다루어야 되는 이론의 입장에 있어서는 이런 미술계의 움직임은 그대로 이데올로기적인 성격을 갖고 있어서 자연 이론에 투영되기 마련입니다. 하기는 추상적이며 포괄적인 원리적 추상개념을 두고 그 연역으로서 이론 구성을 한다든지 하는 경우는 신축이 가능해서 응용하기가 편할 것입니다. 앞서 언급한 일도 있습니다만 리글의 '예술의욕'이나, 그것을 원용해서 도출한 보링거의 '추상', '이정' 따위는 모두 추상성이 높아서 부분적으로는 현대미술에도 적용될 법합니다. 또 이런 의미에서 뵐플린의 '시형식' 개념도 쓸모가 있고 심지어 벤투리가 자주 언급한 '인격'Personality 개념도 활용될 수 있을지 모릅니다. 따라서 현대의 다양한 미술작품을 포괄적으로 설명하려면 더욱 추상적이고 원리적인 추상개념을 설정해야 할 텐데, 그렇게 되면 구체성이 결여되어서 무의미할 가능성도

있죠. 하여간 미술작품의 상황과 그것을 향수享受하고 평가하는 일과 그 위에서 나름대로 그 가치의 독자성을 이론화한다는 것은 말로는 쉽지만 어려운 일임에는 틀림이 없습니다. 말하자면 미술사적 작업과 사회의 가치관과 미술사학적 해석은 작품을 둘러싼 3면으로도 보입니다.

한국의 경우

그런데 우리나라의 경우 아직 미술사학적인 작업은 물론이요, 미술사적인 정리도 아직 멀다는 느낌입니다. 미술사에 있어서 선인들이 많습니다. 위창(葦滄 吳世昌) 선생이 있고 또 윤희순尹喜淳이 있고, 많은 업적을 각 방면에 남긴 고유섭高裕燮이 있습니다. 그러나 아직도 기초 단계로 여겨지는 목록학적 작업이 매우 허술합니다. 모든 미술 연구는 작품 위에 서는 법인데, 그 작품의 소재와 양과 형태와 진위가 가려지지 않고 있다면 연구의 짜임새가 있을 수 없습니다. 가령 단원 김홍도 하면 그의 작품이 얼마만큼 있는지, 소재와 형태, 연대별로 아직 정리되어 있지 않고, 심지어 작품의 진위도 반드시 만족스러운 형편은 아닙니다. 뿐만 아니라 개개 작가의 작품이 과연 어느 기준에서 어느 급의 것이냐 하는 기본 문제도 아직 정리되어 있지 않습니다. 그리고 작품에 서기 보다는 문헌사적 연구가 젊은 연구가 간에 만연되어 있는 것을 봅니다. 미술작품은 그것이 기준 이상—국내기준이냐 국제기준이냐도 중요합니다만—이 될 때만 그 작가가 미술사에서 문제가 됩니다. 유럽이나 중국이나 그 간

에 몇 만도 넘는 화가가 있었습니다만 그들 모두가 미술사의 대상은 아닙니다.

물론 기준에는 변동이 있습니다. 방고주의倣古主義가 가치 있게 보이던 명대 화단의 역사가 개성주의의 기준이 새로 등장한 청말부터는 그 전의 역사와는 달라질 수밖에 없습니다. 하여간 모든 미술가가 문제가 아니라 몇몇이 문제인데, 그 의미를 모르고 범수凡手의 출자出自를 뒤져서 논문을 작성한다면 미술에 대한 기본 자세부터 문제겠죠. 목록 작성에 있어서 작품형태에 관한 미술사적 정리가 아직 미진합니다. 다시 그림을 예로 들면, 그림의 구조, 화풍, 지견紙絹은 물론이요 낙관, 도서圖署에 대한 정리가 부족한 상태입니다. 더구나 인장 같은 것은 논의된 일이 거의 없죠. 미술사는 물론 이에 그치지 않습니다. 필치, 화법과 화가에 대한 연구가 있어야 하고 때로는 유럽의 로마네스크나 고딕같이 국제적으로 번진 국제적인 화풍과 그것을 수용한 지역은 어떻게 관련되고 어디까지가 독자적이거나 토속적이냐 하는 어려운 문제도 취급해야 합니다. 유럽의 경우를 보면 로마네스크 이후는 고딕이건 또는 르네상스 고전기든 마니에리즘, 바로크든 모두 국제성 속에 지방색을 지니고 있습니다. 우리의 경우같이 국제적 영향을 많이 받은 미술작품 속에 어느 정도의 개별성을 가졌느냐는 미술사의 큰 과제일 것입니다

그런데 이 모든 미술사적 문제가 우선 목록학적 정리에서부터 시작됩니다. 그런 까닭에 우리가 미술사에서 가장 먼저 조직적으로 할 일은 저록著錄과 감정鑑定일 것입니다. 나 자신도 이 문제에 조금이나마 도움이 될까 해서 대우재단에 있던 동안 우리네 전통 그림의 슬라이드를 모으고 사진의 파일을 작성하여 저록에 노력한

일이 있습니다. 마침 런던의 바르부르크 연구소에 갔을 때 그가 착수해서 오늘까지 계속되는 르네상스 미술의 파일집을 실제로 보고 적이 감명을 받았죠. 몇 개를 빼보니까 전체와 부분의 사진과 형태, 소재, 작가 등은 물론이요, 그 작품에 관련된 연구목록이 붙어 있어서 한눈에 연구현황을 알게 되어 있더군요. 재단에서도 그런 방식을 염두에 두고 착수하였던 것입니다. 유감입니다만 우리 주변에는 이런 기본 노력이 부족합니다. 실례가 될지 모릅니다만, 국립중앙박물관을 포함해서 여러 박물관에 목록학적 정리가 되어 있는 곳이 드뭅니다. 덕수궁 시절에 작성했던 국립중앙박물관의 수장목록을 나도 갖고 있습니다만 이것은 저록이라기보다 리스트에 해당하고, 더구나 목록학적이라고 도저히 말할 수 없죠. 이 저록과 함께 또 우리네 주변에서 소홀히 하는 것에 감식鑑識, 곧 진위판정의 문제가 있습니다. 감식은 미술에서는 중요합니다. 본래 이탈리아에서 실제의 제작자, 곧 장인匠人이 프로페소레Professore라고 불린 데 대해서 감식가는 코노시토레Conoscitore, 知者라고 불리고 대우를 받았죠. 프랑스에서는 작품의 진위판정에 참가하는 사람을 코네쇠르Connaisseur라고 하였습니다. 작품이 작품 행세를 하려면 감식을 거쳐야 합니다.

물론 작품의 진위판정은 이해와 명예가 붙어 있어서 순수하기가 대단히 어렵습니다만, 그러나 위작품을 토대로 한 미술사 연구란 도대체 무의미하지 않겠습니까. 이게 무슨 의미를 지니고 있는가는 각 지방의 관공립 그리고 각 대학 박물관을 다녀보시면 아마 아시게 될 것입니다. 그렇다면 이런 미술사적 기초 작업이 끝난 후에야 미술사학은 시작되는 것일까요. 물론 미술작품에 대한 미술사적 정

리가 어느 정도 된 뒤라야 미술사학이 작동되기 쉬운 것은 의심의
여지가 없습니다. 그런 의미에선 한국에서 미술사학적 연구가 늦은
이유를 일단 생각할 수 있습니다. 그러나 좀 더 깊이 고려하면 실
은 미술사와 미술사학은 서로 물려 있어서 떼어서 생각할 수 없는
면이 있습니다. 우선 작품에 관심을 갖는 소이는 개인으로나 사회
심리로나 감흥을 느끼는 탓입니다. 그런데 그 감흥이란 말인데, 주
관적으로는 감흥이 되고 객관적으로는 감흥을 주는 그 무엇이 작
품에 있다고 말할 수 있겠죠. 그것이 미술적이 아니고 주제의 종교
성, 도덕성, 역사적 기념일 수도 있습니다. 그러나 감흥에 따라서는
그것이 미술 외적인 것이 아니라 작품의 미술성일 수도 있는데 바
로 그 미술성, 그리고 그로 인한 감흥의 성격이 미술의 이론, 또는
미술사학의 출발점이 될 것입니다. 이렇게 보면 미술작품의 외면적
확정이 먼저냐 그렇지 않으면 그 가치의 확정, 곧 독자적 미술성의
확정이 먼저냐 하는 것은 참 미묘한 문제가 아닐 수 없습니다. 미
술사는 미술사학을 싸고 있고, 미술사학은 미술사를 딛고 서죠. 미
술사에서 보면, 작품의 개개의 감흥에서 귀납적으로 감흥의 내인을
객관화해서 기준으로 보는 수도 있고, 또 역으로 시대적 지역적 기
준에 익어서 감흥을 받는 수도 있습니다.

감흥이 외재화, 객관화하기도 하고 미술작품의 독자성이 감흥으
로 내재화하기도 합니다. 이론과 해석이 요청되는 소이이기도 합니
다. 그런 의미에서 우리에게는 미술사와 동시에 미술사학이 필요하
고 또 이래서 나 같은 사람은 미술사학연구회의 발전에 큰 기대를
거는 것입니다.

내가 보는 미술사학과 미술사

그런데 미술사학은 결국 이론의 전개일 수밖에 없고 개념체계화의
작업을 빼 놓을 수 없습니다. 또 미술사는 기본적으로 기술記述입니
다. 감성의 대상이라고 오래 전해오는 작품, 정감이 작동하는 감흥
이 어떻게 이론의 대상으로 변신하고 기술로서 감흥의 일조가 될
수 있을까요. 또 왜 '사'史일까요. 본래 '사'를 붙이는 이유는 미술을
역사적 현상으로 또 역사적 맥락에서 이해하겠다는 것이죠. 역사는
원래 과거의 어느 '동안'에 대한 기록입니다. 어떤 사람은 역사라고
지칭하는 일군의 과거 사상事象이 있다고 상정합니다만 그것은 논
리로는 가능해도 기록으로 재현한다는 것은 인간으론 불가능하죠.
그저 그렇게 상정하는 것뿐입니다. 역사는 일련의 사상을 시계열
에 엮고 '동안'[期間]으로 끊습니다. 역사에는 '동안'이 대단히 중요
하죠. 따라서 미술사나 미술사학은 동안에 결박돼 있는 미감, 곧 미
의 기준과 감흥의 세계를 다루는 것인데, 미술사학은 왕왕 시공을
초월하는 보편적 개념을 생각하는 수도 있으나 그것은 개념 체계
의 필연성이나 중국에서와 같이 표현의 관습인 것이지 학문의 성
질상 시공에 잡히게 마련입니다. 이 까닭에 앞서 다룬 감흥이나, 그
것의 외재화로서의 미 기준 같은 것도 요컨대 '동안'에 해당한다는
전제가 있습니다. 물론 미술사나 미술사학은 작품 위에 설 수밖에
없고 작가도 작품을 통해서 문제가 됩니다. 작품이 문제의 근원입
니다.

　그리고 작품은 제작의 입장과 감상의 입장이 있습니다. 미술사
나 미술사학은 기본적으로 감상의 입장이죠. 그런 경우 여러 가지

접근이 논해졌습니다. '미'라든가 '숭고'崇高, das Erhabene 같은 기준개념을 설정해놓고 연역하는 논리도 있고, 지각의 분석 위에 서서 인지認知의 '환영'幻影을 논하기도 하고 또 아른하임 같이 작품인지의 형상形相, Gestalt 파악으로 접근도 하고, 상징symbol과 기호의 문제로 취급도 합니다. 지금 나는 미술사학의 근저가 되는 감흥 중의 '의미'의 세계 그리고 객관화한 감흥의 기준을 생각해봅니다. 감흥의 감성적인 것은 칸트 말마따나 개념화가 어렵습니다. 또 감성은 경험적으로는 개인적인 것인데, 그것이 어떻게 집단적이 되느냐 하는 큰 문제도 있습니다. 나 자신은 감흥은 단순한 감성을 뛰어넘어 의미를 갖는 것으로 보고 있습니다. 전통적으로 사람은 지知, 정情, 의意의 존재라고 하죠. 지금 이 손쉬운 전통관념을 원용한다면 감흥을 어떻게 본 것일까요. 작품에 접해서 얻는 감흥은—내 생각엔—전인적, 그러니까 지, 정, 의가 모두 작동되는 상태 같습니다. 흔히 감흥은 정감이 아니냐고 말합니다. 그러나 감흥은 단순한 쾌, 불쾌가 아니고 의미를 안고 있습니다.

　아시다시피 사람은 나름대로 대상에 의미를 주지 않고는 못 견딥니다. 무엇인가에 귀인歸因시키지 않으면 안절부절 못합니다. 의미를 붙여야 쾌, 불쾌가 안정되는 것이죠. 추상 계통의 전시회에 그림에 서투른 친구를 데리고 가면 댓바람 무엇을 그린 것이냐고 물어봅니다. 의미를 부여하지 않으면 정감조차 결정하지 못하는 모양입니다. 아마 이런 의미의 요인이 인지와 더불어 작동하는 탓이겠죠. 그림, 조소 할 것 없이 작품에는 이름을 붙입니다. 심지어 때로는 '무제'라는 제명도 있고 작품 몇 번이란 식으로 넘버링하는 수도 있어서 무의미한 경우도 있는데, 그런데 사람은 무제나 넘버링

을 무의미하다고 생각하면서도 무의미까지도 의미로 받아들입니다. 일상적으로 경험합니다만 의미가 감흥의 요인으로 작동하고 또 때로 기억과 정감이 의미 부여의 방향을 결정하는 수도 있습니다. 연상聯想의 문제며, 감정의 논리에 연결되는 문제입니다.

감정이 의미 부여를 지배하고 정감이 논리를 주도한다면 이미 그것은 '의'意의 권역에 들어왔다고 할 것이죠. 내 경험으로는 그런 경우가 많았습니다. 처음 칸딘스키V. Kandinsky의 추상화를 보고 의미 부여를 못해서 감흥을 못 얻었다가 우연히 뮌헨의 칸딘스키 미술관에서 그의 선과 색채의 순간적 교잡감交雜感에 의미 설정이 돼서 그의 작품에 대한 감흥을 내 나름대로 얻었던 경험도 그 중의 하나라고 할까요. 파노프스키 같은 사람이 주제내용에 대해 표현 내용을 말하고 심벌을 얘기하는 것도 의미 부여가 아닐 수 없고, 형상심리학을 이용한 작품의 구조론도 기본적으로는 의미 부여의 형식이라고 나는 믿고 있습니다. 따라서 이런 입장에 서면 작품으로 인정하는, 곧 감흥의 대상으로 대할 때 이미 의미 부여에 뛰어들고 따라서 의미의 전개를 가능하게 할 것입니다. 미술사학을 이론화하는 작업 근거가 마련되는 것이죠. 감흥이라는 심리적 또는 사회심리적 입장에 서느냐, 아니면 감흥의 근거를 대상화해서 외재적인 또는 객관적인 개념, 혹은 실재로 취급하느냐는 그 후에 문제되는 논리와 체계의 성질에 달렸다고 나는 생각합니다.

또 한 가지 문제가 있습니다. 미술사나 미술사학은 모두 도판을 곁들이되 기본적으로는 언어를 도구로 쓰고 있습니다. 미술사에서 작품의 가시적 형태를 제아무리 기술해보았자 현대의 사진에 못 미칠 것입니다. 오히려 미술사의 작품 기술은 소재, 색채의 인자因子

분석이나 작품 배후에 있는 비가시적인 작가, 환경, 시대 등을 따져서 작품의 의미를 심화시키는 데 주력하는 것이 추세이죠. 또 미술사학은 작품의 미적 내인과 다른 작품과의 차이, 유형, 시대적인 기준, 그리고 내인과 외인의 상관관계를 추구하는 경우가 많은데, 기실 이것은 작품의 의미의 세계를 추구하는 과정으로 넓게 해석할 수 있습니다.

말하자면 언어를 도구로 하는 미술사나 미술사학은 그 도구의 제한성으로 해서 그 작업의 범위가 결정되어 있는 것이죠. 이렇게 보면, 앞서 언급한 적도 있습니다만, 미술사가 작품의 가시적 형태를 외면적으로 비가시적 면까지 넓히는 것에 대해서, 미술사학은 가시적 형태 배후에서 작동하고 호소하는 미술의 인자를 의미의 세계로 확대하고 단일화해서 전개하는 것 같습니다. 말하자면 '동안'으로 끊는 작품과 작품군群을 두 개의 의미의 고리에 엮어 매는 것이죠. 이런 의미에서 미술사와 미술사학은 서로가 동반자가 아니 될 수 없을 것입니다. 오랫동안 경청해주셔서 고맙습니다.

• 강연 후 여러 질문이 있었다. 그 질문에 대한 답변 중 미술사와 미술사학에 관계된 답변을 요약하였다.

(1) 파노프스키가 내용—표현 내용이죠—을 경시하였다는 평은 뵐플린의 형식, 소위 '시'視 형식을 그가 너무 생리적으로 해석하는 인상이었습니다. 같은 옛 작품을 보는 경우 시대에 따라보는 눈이 다르다는 것은 작품에 대한 감동, 해석이 같은 경우에는 모르는 사이 시대에 따라 감이 다른데, 그 중에 가장 순수하게 표출

되는 것이 시각적인 감이고 따라서 시형식視形式을 취한다고 주장하는 것으로 나는 이해합니다. 시형식을 또 뵐플린은 표상형식이라고 바꾸어 말하는데, 표상表象, Vorstellung은 심리학적으로 이미지의 객관화이니까 단순한 시각적인 것이 될 수 없죠. 미술의 양식차이를, 다른 요인 중에 순수한 내인으로 간주되는 것을 보려니까 '시'라는 형식개념을 도입한 것으로 나는 이해합니다.

(2) 미술사학을 공부하다가 내 정치학에 원용한 것에 권역圈域의 개념이 있습니다. 내 장소이론에 나오는 문제이죠. 시대에 따라 감흥의 기준이 다를 수도 있고 또 내인이라는 미술의 독자적 모티프도 달라질 수 있습니다만, 동시에 같은 기준이 통용되는 미술권이 있다는 점에서 권역의 개념을 도입할 수 있는데, 그것을 정치적 명분의 통용 권역으로 바꾸어본 것이죠. 역으로 나는 미술사학에 전파傳播의 이론을 적용시킬 수 없나도 생각했습니다. 기준형식이 구체적인 작품으로 다른 지역에서 그대로 표출되는 경우는 아주 드물다고 생각합니다. 추상적인 형식개념은 구체적인 내용으로 사실화될 때는 반드시 장소, 혹은 지역의 특수성을 지닌다고 생각됩니다. 나는 오래 전 칸트의 《판단력 비판》을 읽은 일이 있는데, 지금은 기억이 아물아물합니다만 한 가지는 또렷이 생각납니다. 칸트는 아름다움은 감성적인 것이라 개념화할 수 없으며, 또 감성이라는 개인적인 것이 어떻게 집단적이 될 수 있는가 하는 문제의 답으로서 게마인진Gemeinsinn—요새는 상식이란 의미로 쓰죠—을 들고 그 대역對譯이 되는 센수스 코뮤니스sensus communis라는 라틴말을 병기하였습니다. 이 말은 공통감성이란 뜻이니까 게마인진도 '공감'이란 의미로 쓴 것이죠. 그리고

게마인진은 게마인샤프트리히Gemeinschaftlich, 곧 사회적이라고 하
였습니다. 물론 칸트는 일반론을 얘기한 것이고 여기 '사회적'이
란 말은 추상적입니다만, 그 당시 나는 그림을 구체적인 사실로
현실화하면 결국 장소적, 곧 지역적이 되지 않느냐 생각하고, 현
실적으로 미에 대한 공감은 장소적이라고 해석했던 일이 생각납
니다.

미술사학연구회 강연록, 1988년 5월 20일

옛 그림을
보는 눈

옛 그림을 보는 눈

박노수　선생님께서 《아세아》지에 우리나라의 옛 그림에 대한 글을 쓰시게 되어 이 자리가 마련된 줄로 아는데, 이번에 쓰시는 것이 '한국회화사'가 되는 겁니까?

이동주　아닙니다. 그건 요다음의 숙제로 남겨두고 그 전에 토막글을 쓰려는 거죠. 이것저것 우리나라의 옛 그림에 관한 토막글을 쓰되, 어떤 것은 화가에 관한 것, 어떤 것은 그림에 관한 것, 어떤 것은 그림의 정신에 관한 것, 어떤 것은 다른 나라 그림과의 비교 관계 혹은 그림에 관계된 잡다한 다른 것, 그래서 좀 아롱진 것을 써서, 분위기를 조성한 연후에 체계적인 것을 써볼까 생각하고 있습니다.

박노수　우리나라 회화 하면, 고구려의 고분벽화, 또 고려시대의 유물, 그리고 조선시대의 회화가 거론되고 있는 셈이죠?

이동주　그렇죠. 남아 있는 유적이 고려 이전은 워낙 수효가 적고 조선시대라고 해도 임진왜란 후가 많죠. 그 전 것은 남아 있는 것이 적지 않습니까?

박노수　그런데 제가 듣기에는 선생님의 정치학은 대학 시절부터, 그리고 서화에 대해서는 중학교 시절부터 시작되었다고 들었는

데요.

이동주 아녜요, 그렇지 않습니다.

박노수 수장품도 중국 것이 많으시죠?

이동주 아녜요, 모두가 사실과 좀 다릅니다. 서화에 대하여 비교적 일찍이 흥미를 가지기는 했습니다만, 그렇게 이르지는 않았어요. 연전延專 들어가기 전에 한참 우리나라 역사에 대한 붐이 일어났지요. 그래서 단재 신채호, 위당 정인보, 육당 최남선 선생 등의 영향을 받아서 우리들도 한국 역사에 많은 관심을 가지게 되었어요. 그러다가 선인의 유적을 모으는 운동을 했었어요. 제 경우는 자력資力이 없어서 자연히 모은다는 것이 명인들의 간찰簡札, 간독簡牘 같은 것이 되었는데, 그때에는 퍽 쌌습니다. 그러니까 1930년대 초가 아니겠어요? 값들이 퍽 쌌어요. 그 당시 우리들이 주로 가던 데가 한남서림 등이었구요.

또 지방 명가들의 유물을 탐사 혹은 얻으러 다니면서 고인古人의 간독을 모으다가 서화를 보게 되었어요. 말하자면 간찰 아닌 필첩筆帖도 보게 되고, 편화片畵도 보게 되고, 또 처음에는 이것이 '우리 선인의 서화다'라고 하는 일종의 민족적인 정신 때문에 그림이 좋은지 나쁜지도 모르고, 또 그림의 진위도 모르면서 책상 위에 모셔놓곤 했죠. 그러다가 학교 들어가 있을 때쯤에는 열이 대단히 올라서 진적眞蹟을 찾게 되고 또 진적 가운데 좀 나은 것을 찾게 되니까 미술관 같은 데도 자주 가고, 또 당시에는 경매회가 잦았는데, 물건도 사지 못하면서 구경도 가고, 그러면서 한참 지났습니다.

박노수 지금은 국토가 양단되어 가볼 길이 없습니다만, 고구려 고분벽화, 특히 무용총舞踊塚[1]이라든지 쌍영총雙楹塚[2]이라든지가 유명

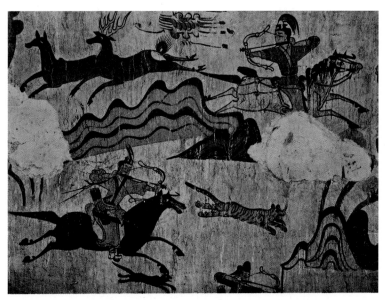

그림 1
무용총 〈수렵도〉, 고구려(5세기 후반~6세기 초), 중국 길림성 집안현.

합니다만, 이러한 것을 보신 소감을 좀⋯⋯.

이동주 저는 만주 집안輯安³에 있는 고분벽화^{그림 1}는 몇 개 볼 기회를 가졌습니다만, 평양 주변의 고분벽화는 보지를 못했어요. 집안 것은 아시다시피 무용총, 사신총四神塚⁴ 기타 서강고분西崗古墳⁵의 벽화^{그림 2}가 유명하며《도보》(朝鮮古蹟圖譜)에도 일부 나와 있습니다만, 평양 주변의 고구려 벽화의 일부는 그것이 고구려 화공의 것인지, 약간 문제되는 점도 있다는군요. 또 해방 이후에 안악安岳⁶에서 발견된 것도 처음에는 고구려 왕릉으로 생각되었다가 나중에는 연燕나라 땅에서 이주해온 동수冬壽의 무덤이라고 생각하는 편이 우세합니다만^{그림 3, 4} 아직 미결된 인상이죠(이동주,《한국회화소사》, 60쪽 참조). 그러나 화공만은 고구려인일지도 모릅니다. 사실 고구려 벽화

그림 2
강서대묘 〈무사도〉, 고려(6세기 후반~7세기 초), 평양.

는 제 자신 잘 아는 편이 아니기 때문에 자세히 말씀드릴 수가 없습니다. 다만 지금까지는 주로 벽화라고 해서 벽상壁上에 그려놓은 그림의 아름다움과 신비성, 풍속 등을 가지고 연구한다는 데 그치는 입장을 취하고 있었죠.

　가령 사신도四神圖[7] 그림 5 같은 것이 그 예죠. 그런데 근래에는 그 묘의 양식에서 나타나는 죽음에 대한 생각이나 사후관과 관련해서 생각하지 않고는 그림 자체에 대한 이해가 불가능하다고 말하고 있지 않습니까? 아마도 또 한묘漢墓 이래의 화상석畵像石[8]이나 요동

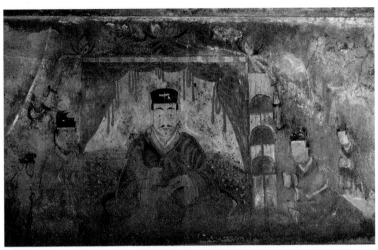

그림 3
안악 3호분 〈남자 주인상〉, 고구려(357년경), 황해도 안악군.

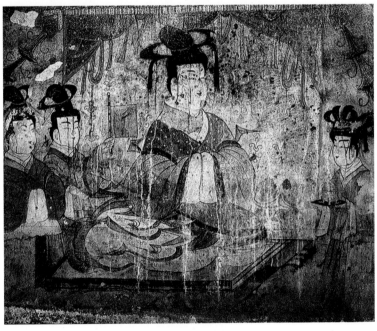

그림 4
안악 3호분 〈여자 주인상〉, 고구려(357년경), 황해도 안악군.

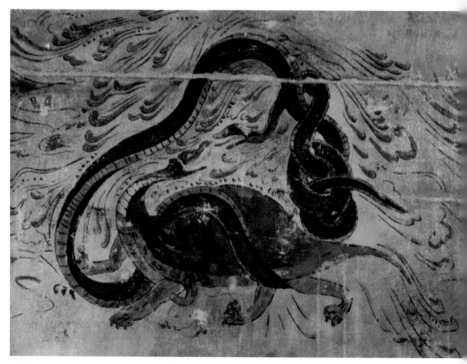

그림 5
사신총 〈현무도〉, 고구려, 중국 길림성 집안현.

고묘遼東古墓의 벽화양식과도 관련되겠죠. 그런 뜻에서 저는 퍽 재미 있게 생각하고 있습니다. 늘 새로 보아야 하지 않겠습니까? 단순히 그림의 선과 색채와 기운의 생동만을 보는 견해도 있습니다만, 실 은 그것을 통하여 나타났던 당시 사람들의 사후관과 그것을 표현 하는 예술적 양식에 관련하여 보면 그것의 새로운 가치가 발견되 지 않겠는가 하는 생각이 듭니다.

박노수 제가 듣기에는 그 중 몇 개의 분묘는 요동사람이 고구려 에 귀화해서 일하다가 죽은 뒤에 요동식의 양식으로 분묘를 만들

었다는 얘기가 있던데요.

이동주 그게 해방 후에 나온 얘기이고 고구려족의 전통적 묘제墓制와 한묘제漢墓制의 혼합에 관계될 터인데, 해방 후 안악에서 발견된 것과 같이 죽은 사람에 대한 내력 같은 것이 쓰여 있어서, 혹은 그것으로 죽은 사람을 알 수 있는 경우도 있습니다만, 기왕에 알려진 고구려의 고분은 아직 완전히 연구되었다고 하기 어려운 형편이라고 생각되죠. 또 고구려의 고분벽화라 할지라도 그것과 중국의 하북河北, 산동山東, 요녕遼寧의 분묘벽화와 어떻게 관련되는지, 더 올라가서 한대漢代 화상석과 어떤 관계가 있는지 따져보아야겠지요.

적어도 고분에서 나온 벽화라고 하는 양식은 현재로 보아서는 중국에서 넘어 온 것이 분명한 것 같아요. 현재 산동의 무량사武梁祠[9]에 나와 있는 것과 같이 벽화 전前에는 원래 새겨서 화상석을 하지 않았습니까? 그것이 벽화로 옮겨졌구요. 또 시대는 좀 떨어지지만 거란의 요릉遼陵에서 나오는 벽화, 그리고 이에 앞서 유치하지만 백제 땅, 또 일본의 규슈九州에서도 벽화라고 전하는 것이 나오는 것을 보면, 그것이 일련의 문화적 전파와 관련되어 있는 것 같아요. 그래서 제 생각으로는 벽화라는 그림의 위치 또는 벽화와 고묘古墓의 양식이 중요한 것 같아요. 한대의 화상석에서부터 요서, 요동, 고구려 등에서 나오는 벽화를 보면, 대체로 천상을 상징하는 도상이 있고, 사자死者의 공적이 적혀 있고, 또 당시의 선악공죄善惡功罪에 대한 관념을 표시하는 도상이 있고, 어떤 경우에는 생전에 살던 주변의 신변 사항을 그린 것이 있고, 그런 여러 가지가 있죠. 그것도 대개 순서가 있고, 전후좌우 동서남북에 따라 배치하는 데 일정한 격식이 있는 것 같아요. 그래서 역시 그림도 그 정도에 가면 사생관에 대한

종교적인 관념과 밀접히 관계되어 있어서 그것과 연관시키지 않고
서는 제대로 감상이 안 되리라고 생각됩니다.

박노수 제가 보기에는 쓰는 재료도 요즘 말하는 천연 안료이기
때문에 그 색채가 불변하는데요, 요즘 우리나라에서는 동양화라고
하면 대개 묵화墨畵, 담채淡彩를 생각하는데, 벽화는 북화北畵에서 많
이 쓰는 일종의 채색화와 관련되는 것이 아닐까요?

이동주 실물로 본 것이 적어서 잘 모르겠어요. 고구려 벽화의 회
구繪具를 연구한 결과를 들어보면 조악한 안료를 쓴 경우가 많다는
데, 사진으로 보면 우리가 이르는 진채眞彩이니까, 말씀하시는 대로
입니다. 하기야 그림으로 보면 당나라 전까지는 채색화였죠. 이 점
에서는 고구려 벽화나 돈황 벽화[10]나 그 전통 위에 서서, 분묘 혹은
사원의 그림으로 발달한 것이죠. 동양화를 묵화, 담채화로 보는 것
은 남화[11]풍의 버릇이죠. 대개 수묵화는 당나라에서부터 시작되었
다고 하죠? 원래 회구에 대한 역사로 보자면 요새의 먹[墨]이란 상
당히 진보된 후의 것이고 고구려 벽화에 쓰인 먹[汁]은 우리가 말
하는 먹과는 다르다고 합니다. 천연색 안료가 먼저죠. 그건 고금동
서를 막론하고 다 같습니다. 요새 먹이라는 것은 색으로 보면 아주
단순한 것 같으면서도 실은 아주 진보된 것이고 또 먹색이란 천변
만화千變萬化한 맛을 내는 것이 아닙니까?

박노수 중국미술사에 대한 것을 보면 육조시대까지도 채색을 가
지고 하다가 음영을 취급하는 데 먹을 쓰다 보니까 점점 거기에 대
한 생각이 달라지고 또 동양적인 사상과 연관성을 갖게 되어서 동
양 나름으로 먹이 발전되고 동양 사상에 입각한 선線이 발전되었다
는 얘기가 있죠?

이동주　먹이라고 하는 독특한 회구에 대해서는 그렇게 얘기됩니다만, 흑색의 먹즙[墨汁]이라고 하면 이야기가 달라지죠. 벌써 한대에 죽간竹簡**12**에 쓴 것을 보면 옻칠을 해서 흑색을 낸 것이 보통이었으니까요. 다만 그때의 먹색은 농담濃淡이 없었다더군요. 그런데 우리가 수묵화라고 말할 때의 먹이란 단순히 흑색이라는 뜻은 아니니까 그런 의미에서는 먹이 뒤가 되죠.

박노수　그런데 중국 사람들은 천현지황天玄地黃이라고 해서 하늘빛이 거무스름하니까 먹빛도 검은색을 냈다고 하는데, 그것이 근거 있는 말이겠습니까?

이동주　모르겠습니다. 《주역》의 천현이지황天玄而地黃에서 나온 속설이겠지요. 《설문》(說文解字)에 보면 본래 '현'玄은 흑색이유적색黑色而有赤色이라 하였는데, 보통 흑색으로 통칭하죠. 중국 사람의 옛 생각으로 북방은 '현' 곧 흑색으로 보아 '현천'玄天이라 하면 북방北方, '현무'玄武는 북방칠수北方七宿를 가리키고, 천현天玄이라던 하늘은 '양'陽인데, '양'은 동북東北에서 비롯한다 하여 크게 보아 천현이라고 한 것이 아니겠어요? 그러니까 하늘색이 거무스름하다는 뜻은 아니고, 따라서 먹색과 연결이 되기 어려운데, 어떤 연유로 그런 이야기가 나오는지 모르겠어요.

박노수　먹을 써 봐도 누르고 검은 것이 있고, 아주 검은 것이 있고, 푸르고 검은 것 세 가지가 있어요. 그렇게 보면 반드시 그렇다고 볼 수는 없는데요.

이동주　모르겠습니다.

박노수　궤변이겠죠. 천에 대한 생각이 동양에서 제일 으뜸가는 것이기 때문에 빛깔도 하늘의 빛을 쓴다는 식으로 견강부회한 것

아니겠어요?

이동주　뭐 후인後人들이 생각해낸 것이겠죠. 지금 우리들이 알고 있는 바로서는 '천'天이라고 하는 신령한 관념은 주周나라 초에 나온 것으로 알고 있는데요, 그 본래의 의미는 은허문자殷墟文字[13]로 보면 '사람의 위' 혹은 '사람의 머리 위'라고 하죠. 여기에 색감이 붙었다는 흔적은 없어요. 오히려 예부터 수색水色은 '현'玄이라고 하여 물을 검게 보았어요. '현'이라는 뜻은 본래 흑적색이니까 화북華北의 하류를 색감에서 볼 경우에는 실감이 있습니다. 서주西周 때 이래의 '천'사상은 은殷이나 상商나라 때의 '제'帝와 비슷한데, 제帝에도 색감이 붙어 있지는 않구요…….

박노수　제가 잠깐 동경에 있을 때 고려의 불화를 보았습니다.

이동주　고려의 불화는 현재 일본에 30~40개 있는 것으로 전해지고 있죠. 어느 것을 보셨습니까? 교토 지온인知恩院인가 하는 곳에 있는 것을 보셨습니까? 동경 센소지淺草寺에 있는 것그림 6을 보셨습니까?

박노수　들고 다니면서 파는 것을 보았습니다.

이동주　아 그러셨어요?

박노수　폭이 약 1m 50cm, 높이가 약 2m 되는데, 전부 주사朱砂를 발랐더군요. 그리고 순금분純金粉으로 그렸는데, 그 선이 상당히 섬세하긴 해도 일본 사람들의 선이 아니고 고아한 맛이 있었습니다.

그림 6
혜허, 〈버들관음〉, 144.0×62.6cm, 고려, 일본 도쿄 센소지(淺草寺).

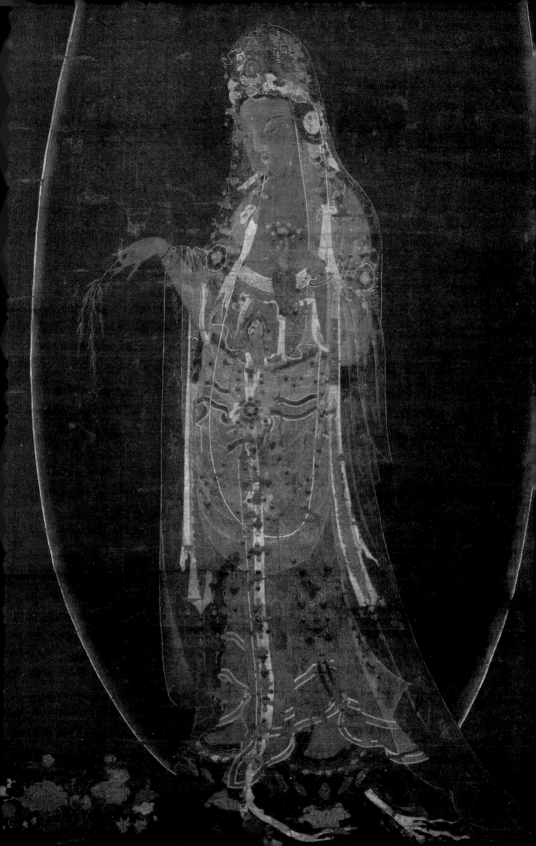

이동주 어떻게 고려시대 것인 줄 아셨어요?

박노수 구석에 뭐 글을 썼는데 일부가 떨어져서 분명치 않았습니다만 고려라고 쓰여 있더군요. 값도 상당히 비싸더군요. 그런 것이 우리나라에 많아 남아 있으면 좋겠다는 생각이 들었어요.

이동주 우리나라에 지금 고려 것으로 전하는 불화 중에 확실한 것은 우선 벽화죠. 몇 개 있습니다만, 현재 그런 벽화가 아니고 전하는 것은 고려화 몇 개를 제외하면 일본에 있는 불화들이죠. 일본에 확실히 고려 것이라는 확증을 가지고 있는 것이 제가 알기로도 여러 개 있는 것으로 알아요. 그 중 상당히 좋은 것들이 있죠. 근래에는 일본인 중에도 고려 회화에 대하여 관심을 가지고 연구하는 사람이 있어서 자세한 상태가 조금씩 알려지고 있습니다. 개중에 몇 개는 목도한 일이 있고 나머지는 지방의 절에 박혀 있기 때문에 알 수가 없지만, 제일 오랜 것으로 전하는 것이 13세기경이고 늦은 것이 14세기 후반이죠. 그 중에는 지온인에 있는 〈관무량수경변상도〉觀無量壽經變相圖도 좋고 또 〈만다라〉曼多羅도 여러 개 있는데, 오랜 것으론 〈아미타입상〉阿彌陀立像 같은 지원至元 연간의 것이 있죠.

박노수 혹시 일본 외의 외국에서 보신 적은 없으십니까?

이동주 불화로서 비교적 우리 것이 있는 곳이 보스턴 미술관인데, 복도에 걸어 놓은 것은 두 개가 있고 그 외는 지하실 창고에 가면 있어요. 지금도 있는지 모르겠습니다. 제가 보았을 때가 1956년이었으니까요. 복도의 것은 작년에도 보았습니다. 그 때 보니까 약사여래와 관음보살이 모두 조선 초의 불상들이었어요. 좀 이상한 것도 있구요. 또 뉴욕의 메트로폴리탄 미술관에 몇 개 있습니다. 대개 조선시대의 것이 많아요. 일본 거라고 착각해서 그렇게 표시해

놓은 것도 있는데, 완연히 한국 것이더군요. 고려의 것으론 확실한 것을 보질 못했어요. 파리에 하나 있다고 전하는데 전 못 봤습니다. 대영박물관에도 몇 점 조선시대 것이 있습니다. 일본 나라의 호류지法隆寺의 금당벽화, 이것은 고구려 승려 담징曇徵의 작이라고 전해지죠? 제가 갔을 때에는 1949년 불탄 후에 임모臨摸가 아직 안 되었을 때였는데 일본인들 중에도 이것이 한반도에서 건너온 사람의 작품이라고 인정하는 사람이 많아요.

　박노수　석판으로 좋은 부분을 인쇄해서 팔고 있더군요. 아주 참 좋았어요, 저도 몇 장 사서 친구에게 주기도 하고 가지고 있기도 합니다.

　이동주　좋습니다, 참 좋죠. 스웨덴의 오스왈트 시렌 씨는 이 그림을 돈황불화와 비교해서 논하고 있는데 그럴듯해요. 저 자신은 그런 생각이 들어요. 처음에 우리나라의 옛 그림에 대한 관심은 일종의 민족적 애국적 관심에서 출발했는데, 그럭저럭 30여 년을 쫓아다니다 보니까 그러한 관념은 희미해지고, 그림 그 자체에 대한 아름다움만이 남게 되더군요. 그래서 우리나라의 옛 그림이 일본이나 중국의 그것에 비하여 낫다 못하다 하는 관념은 점점 적어지고, 불행히 많이 없어졌지만, 그래도 요행히 남아 있는 옛 그림이 어느 것이 '아름다운' 거냐 하는 것만이 문제되는 것 같아요. 이제는 출발점에서 있었던 비회화적인 요인이 점점 없어집니다.

　박노수　네, 역시 아름다움을 찾는 것이 궁극이 되겠지요. 고려 때 이녕李寧[14]이라는 화가가 있었다는데요?

　이동주　실물이 없죠. 거 뭐 전하는 것이 전혀 없으니까,《근역서화징》槿域書畵徵[15]에 우리 옛 화가의 사적이 알뜰하게 모아져 있고, 또

고려 때의 그림에 대하여 쓴 것을 보아도 이녕의 그림에 대하여 많이들 얘기하고 있는데, 오늘날 우리는 그림을 볼 수가 있어야죠.

박노수 혹시 중국에는 남아 있을지도 모르겠군요.

이동주 글쎄요.

박노수 그것만은 사실일지 모르겠습니다. 휘종徽宗[16] 때 화원[17]에서 상당한 지위에 있던 사람을 이녕이 지도했다는 기록 말입니다. 사실이라면 상당한 작가였을 텐데요.

이동주 그렇죠. 휘종 자신이 그림에 일가견을 이룬 사람이고 또 당시의 화원에 대가가 많았으니까, 당시의 감식안으로써 인정되었다면 상당한 작가가 아니겠느냐 하는 거겠는데요, 솔직하게 말씀드려서 저 자신 실물을 보기 전까지는 그림에 대한 평을 믿지 않아요. 그림을 보면 볼수록 느껴지는 것이 어느 시대에 잘 그렸다고 평이 있는 작품을 보면 의외로 전하는 말과 다른 경우가 많아요. 다시 말하면 그 시대의 안목이 어느 정도냐에 따라 그 화가에 대한 품평이 다르기 때문에 어떤 경우에는 실물과 전하는 말이 다른 경우가 있어요. 그래서 그것을 보기 전에는 믿지 않는다는 일종의 신념이 생겼습니다. 문헌상의 지식이나 혹은 명성만 가지고는 동요되지 않아야 될 것 같아요. 그건 우리뿐 아니라 중국에서도 그랬던 것 같죠?

중국에는 화론畵論들이 많지 않습니까? 화론에 보면 가령 장승요張僧繇,[18] 오도자(道子 吳道玄)[19]와 같은 사람은 불세출의 대가로 되어 있는데, 형호荊浩[20]의 《필법기》筆法記, 《역대명화기》歷代名畵記[21] 같은 것을 보면 품평이 달라진단 말예요. 그것을 보면 그림을 품평하는 사람의 안목과 또 시대의 전체적인 감식안이 작용하기 때문에 말만 듣고 믿는다는 것은 그림의 세계에서는 허사 같아요.

가령 사서에 보면 신라의 솔거率居[22]의 그림은 신화神畵라고 하였는데, 그 소이연所以然을 말하기를 황룡사皇龍寺 담에 노송을 그렸더니 왕왕 연작燕雀이 뛰어들었다고 하는군요. 솔거의 그림이 신화였는지는 몰라도 이렇게 평한 사람이나 그 시대의 감식이 소박하고 저급하였다는 것은 의심할 여지가 없죠. 예술로서의 그림의 성격을 모르니 말입니다. 이녕 같은 경우도 민족적인 감정으로는 대화가라고 믿고 싶지만, 평판만으로 판단하는 그러한 단계는 넘어서야 할 것 같아요.

박노수 고개지(長康 顧愷之)[23] 같은 사람도 품평이 좀 낮은 편에 속한 것 같던데요.

이동주 처음엔 높았죠. 처음엔 좀 높았습니까? 그런데 후대에 오면 좀 떨어져요. 하긴 대영박물관에 있는 고개지의 〈여사잠도〉女史箴圖[24] 그림 7도 후세의 모사라고 하는 설이 단연 우세하지만, 그건 명품이죠. 저도 런던 들를 때마다 몇 번씩 보기 때문에, 아마 다섯 번도 더 보았을 텐데, 역시 고장강(고개지)의 인물 진적은 좋았을 것으로 생각되는군요.

박노수 뭐 보수한 자리가 많다고요?

이동주 네, 일본 사람이 연구했던 모양이죠? 그걸로 보아 이것이 진적이 아닐 것으로 판단하는 사람도 있어요. 전 잘 모르겠습니다만 임모설이 유력한 것 같아요. 아무튼 명품에는 틀림없고요. 역시 그 선이 천연하다고 하는 의미를 대개 알겠어요.

박노수 네, 그런데 회화 얘기가 나오면 우리나라에서는 역사 조선시대를 얘기하겠는데요.

이동주 그렇죠. 대개의 화론이 그림 자체에 임해서, 그림을 가지

그림 7
고개지, 〈여사잠도〉(女史箴圖, 부분), 동진(東晉), 4세기.

고 논하기보다는 문헌에 의해서 논하는 경향이 있어서 불만인데, 우리나라같이 불행히도 유적이 크게 인멸된 경우에는 그림을 가지고 화론을 펴자면 자연히 조선시대 중심이 되고 말죠. 참 불행한 일입니다. 6·25 동란 때만 해도 좀 많이 없어졌습니까? 조선 초만 해도 고려시대의 그림이 많았다지 않아요? 재미있는 일은 이녕의 그림이 그렇게 명성이 높았는데, 신숙주申叔舟의 《보한재집》保閑齋集[25]에 보면 안평대군[26]의 수장품 목록이 나오죠. 안평대군은 자신이 명필일 뿐 아니라 감식안이 높아서 한, 중의 명품을 정선해서 약 220여 점을 진장珍藏했다는데, 거기엔 고개지, 오도자를 비롯해서 중국 명가의 작품이 망라되어 있어요. 그런데 한국 작품으로는 딱 안견安堅[27]만 나오는 것으로 기억해요. 이녕의 명성이 그렇게 높았다면 안평

대군이 살고 있었을 때쯤에는 그 그림을 못 봤을 리 없었을 턴데, 그의 작품이 빠져 있거든요. 퍽 인상적이에요.

또 그뿐 아니라 그때만 해도 모으기가 어려웠다는 얘기도 됩니다. 거란, 여진의 침입만 해도 피해가 컸는데, 몽고란 40년에 그저 유적이란 유적은 거의 모조리 없어져 버렸거든요. 또 조선시대에 왜란, 호란을 거친 후에는 그림을 전혀 볼 수도 없다는 얘기가 허미수(眉叟 許穆)[28] 입에서 나올 정도가 되었어요. 따라서 그림에 임해서 논한다면 조선시대의 그림이라 하되 그것 역시 왜란 이후밖에 될 수가 없어요. 민족의 비극이 그러한 곳에서도 나타나는군요.

박노수 임란 전이라면 안견이 제일 손꼽히게 되겠는데요. 안견에 대하여 좀 말씀하여주시죠.

이동주 잘 모르겠어요. 확실히 전하는 것이 한 두어 점 있지 않습니까? 〈몽유도원도〉夢遊挑源圖 같은 대작은 일본에 보존되어 있고요.그림 8 그 외에 안견의 작품으로 확신되는 작품은 그리 많지 않아요. 소품으로는 전에 오세창 선생이 가지고 계셨던 것이 있었던 모양입니다. 그래서 일본의 나이토 고난內藤湖南[29]이 위창 선생 댁에서 본 남화풍의 안견이 좋았다는 얘기도 있죠. 또 서울대학교박물관에 있는 박영철 씨 소장품 중에도 '전傳 안견'이라는 것이 있고, 국립중앙박물관에도 전 안견의 화첩이 있죠. 전傳 현동자玄洞子의 〈적벽도〉赤壁圖라는 것도 있고 한데요. 그래서 안견풍은 알 수 있다 하더라도 이건 틀림없이 안견이라고 할 수 있는 것은 아주 소수에 불과하죠. 지금 남아 있는 작품으로 본 안견의 화풍을 일본인들은 송대 화원의 화풍을 섞지 않았다고 하죠.

박노수 네, 곽희郭熙,[30] 이성李成[31] 등의 화풍 하던……

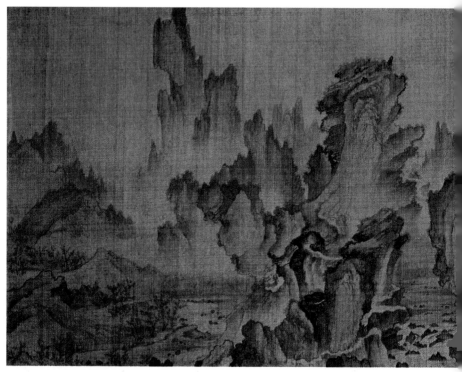

그림 8
안견, 〈몽유도원도〉, 비단에 담채, 38.7×106.5cm, 1447년, 일본 나라(奈良) 덴리(天理)대학 도서관.

이동주 이영구李營邱 등의 그림은 여기서는 아마 보기 힘들었겠
죠. 그런데 안견이 그러한 그림을 그렸었다는 것은 안평대군의 수
장이 있어서 비로소 가능한 것이었다고 저는 보고 있어요. 다시 앞
에 말씀드린 안평대군의 수장收藏 명적名蹟을 보면 산수에 왕마힐(摩
詰 王維),**32** 곽희,그림 9 조맹부趙孟頫**33** 등이 있고, 인물에 오도자, 이공
린李公麟,**34** 그리고 소동파(東坡 蘇軾)**35**의 〈죽도〉竹圖가 있는데 화원의
환쟁이 것은 아주 적습니다. 요컨대 안평대군의 안목이 화공의 그
림을 천시하였던 게죠. 아마 안견이나 강인재(仁齋 姜希顔)**36** 같은

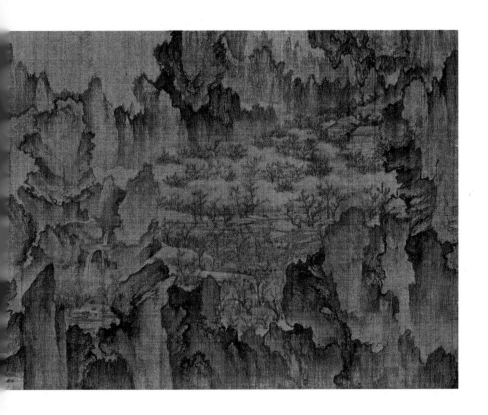

대가들은 이러한 패트론이나, 또 안목을 기준 삼아 그렸을 것이에요. 안견이 그러한 대가로서 성공한 것은 물론 천부의 소질도 있었겠지만 역시 그것은 안견이 살던 당대 안식이 높았고 이것을 대표하는 안평대군 같은 사람과 그 대수장大收藏이 있어서 비로소 가능한 것이 아닌가, 그럼으로써 송대 원파院派[37]의 화풍을 초탈해서 때로는 그 시대로서 북송의 대가의 화풍을 살릴 수 있지 않았나 하는 생각이 드는군요.

박노수 그런데 조선시대만 하더라도 어느 화가나 작품을 얘기할

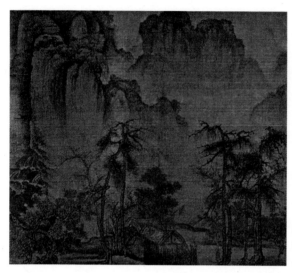

그림 9
곽희, 〈산수〉(부분),
북송(11세기).

때에는 꼭 중국과의 관계가 운위되는데, 한국 특유한 것, 또는 한국
과 중국의 관계, 일본에 영향을 준 것, 이런 것에 대하여 생각하신
점이 있으시면…….

이동주 그것이 바로 우리 같이 그림을 좋아하면서도 민족적인
긍지를 찾으려던 사람의 연소年少한 시절의 고민거리였습니다. 왜냐
하면 우리나라 그림 중에 우리는 좋은 것이라고 생각하고 있는데,
남들은 그게 중국 그림을 모방한 것이 아니냐, 또 본격적인 대작으
로는 중국 그림이 있는데, 이것은 시골 그림이 아니냐는 식으로 평
하는 사람이 있었고, 그것에 대하여 일종의 애국적인 심정에서 저
항을 느끼는데, 그 저항을 합리화할 수 있는 논리의 전개가 어려워
서 퍽 고민했어요. 아마 현재도 그러한 고민을 하는 분이 상당히 많
은 것 같아요.

나 자신 그것을 처음에는 어떻게 생각했느냐 하면, 유럽의 예

로 보아서 그것이 무슨 관계가 있느냐 하는 입장을 취했었어요. 예
컨대 유럽에서 17, 18세기의 화목畵目을 보면 푸생Poussin,[38] 다비드
David,[39] 앵그르Ingres[40]와 같이 희랍, 로마시대의 광경을 그린 것이 좀
많습니까? 이른바 고전 부활이었죠. 또 바로 그 시대까지만 하더
라도 성경을 본뜬 화목이 굉장히 많았거든요. 그리고 물론 르네상
스 이후로 오면 이탈리아를 비롯해서 서유럽 각국 각지에 여러 가
지 화풍과 여러 가지 파별派別이 생기지만 그러나 그건 자세히 보는
경우이고, 소위 유럽 화풍으로서의 어떤 국제성을 가지고 있었을
뿐 아니라 그 점을 조금도 개의치 않았어요. 서로 배우고 서로 고무
하고 서로 새로운 것을 안출案出했다고 말할 수도 있죠. 그러한 의
미에서 이론으로는 유교문화권 안에 있던 한국, 일본, 중국, 월남이
유교문화권에 대응하는 미술의 물질적인 기반(즉 재료), 소재, 그림
의 내용, 구도, 미에 대한 관념 등에 있어서 같은 기준에서는 그러
한 국제성을 가지는 것이 뭐가 어떠냐고 말하고 싶었어요. 그것을
가지고 말한다는 것은 한국의 아름다움을 말살하려고 하는 일종의
정치적인 의도에서 나온 것이지 그것이 미술사적인 어떤 근거에서
행하여진 것은 아니다. 이러한 이론에서 나 스스로 처리하려고 했
었어요.

　　박노수　네, 그런 점에 있어서 중국의 모방 일색이야 물론 아니겠
지만, 사실은 그 관계도 좀 애매한 것 같습니다.

　　이동주　아니 그래서 처음엔 그런 식으로 논리를 전개하다가 아
까도 말씀드렸지만, 점차로 미의 세계, 미 그 자체의 아름다움의 세
계에 도취되어 들어가면서부터 그러한 정치적인, 민족적인 관념이
점차 가셔갔어요. 이제 그런 식의 논리는 전개하지 않습니다. 그것

이 어느 나라의 것이든 내가 느낄 수 있는 어떤 미의 기준에서 아름답다고 생각되는 것이 있으면 국적이 별로 문제가 안 된다고 생각되어서요. 그런 경우 문제되는 것은 과연 한국에 현존하는 그림이 나의 미적 감각을 촉발하느냐 않느냐 하는 것이 문제가 됩니다.

앞에서의 고민은 제가 연소年少할 때의 비회화적인, 회화 외적인 요인을 겹쳐서 생각한 것이지만, 오래되고 보니까 그것이 문제가 아니고, 우리 그림이라고 전하는 것 가운데 우리의 미감을 다른 것에 지지 않게 촉발할 뿐만 아니라 어떤 경우에는 내가 이 땅에, 한반도에 살기 때문에 그것이 갖는 독특한 미의 델리커시delicacy를 더욱더 촉발 받는 것이 있느냐 없느냐 하는 것이 문제가 아닌가 생각돼요. 그런 뜻에서 다시 한국 그림에 대한 애정을 깊게 하는 것이죠.

더구나 일제시대에는 임란 전의 우리의 고화古畵, 특히 중국풍이 농후한 그림, 더구나 중국 그림도 원말 4대가[41] 이전의 화풍이 있는 그림을 그래도 쓸 만한 그림이라고 하지 않았어요? 그건 당시 일본인의 감식안이 '중국 그림으로서의 절정은 원말 사대가로 끝난다, 그 후는 아류이다'라는 중국 그림에 대한 일본식의 독특한 기준에서 나온 것이었죠. 그래서 우리나라에서도 안견풍이라면 그만이고 그 이후의 것은 가치가 덜한 것으로 얘기되었죠. 그러면서, 실제 그렇게 그림의 기준을 시대별로 나누면서 동시에 한낱 상품으로서 매매하는 화상畵商 사이에서는 영·정조 시대 이후의 그림들이 평균적으로 가격이 높았어요. 그렇게 실제로 감상하는 사람들의 욕구와 시장가치 그리고 당시에 지배적인 미술사의 시대관 등이 서로 어긋나서 상당한 혼란이 있었던 것 같아요. 지금 생각하면 그것이 다

옳은 것은 아니었던 것 같아요. 미술사적으로도 옳지 않고, 더구나 회화 외적 요인이 너무 개입되었기 때문에 더욱 더 옳지 않았던 것 같아요.

박노수 일본인들이 강희안의 그림을 제일로 친 것도 일종의 편견이겠죠. 일부러 한국의 특색이 많이 보이는 것은 우위에 놓지 않으려는 생각이죠.

이동주 강인재 그림은 원래 높이 평가되어 왔습니다. 지금도 조선 전기의 그림을 좀 안다는 사람의 문집에 나와 있는 화평을 보면 역시 안견과 강인재를 쳤어요. 다른 것은 문제시하지 않았어요. 지금 전하는 것도 소품이지만 역시 발군이죠. 그건 틀림없어요. 다른 강인재 것으로는 남아 있는 확실한 대작이 없고, 편화片畵도 '전 강인재'인데, 그것으로써 그림의 전모를 파악할 수는 없지만, 그러한 조그마한 그림 속에도 역량은 나타나 있죠. 그러고 보면 강인재는 일본인에 의하여 높이 평가된 것이 아니고 조선 전기의 감식가들로부터 정평이 있던 사람이죠.

박노수 그런데 강인재 작품으로 전해지는 도사道士가 바위에 기대앉은 그림이 있죠? 그건 명나라 장로張路(平山)**42**의 그림과 꼭 같다고 하는데요?

이동주 그렇게 말하는 사람이 있습니다. 저 자신은 그렇게 느끼지 않아요. 아시다시피 장평산은 기교는 아주 능한 사람이지만 품品이 떨어지는 사람이죠. 그리고 시대가 맞지 않아요. 장로는 인재와 동시대인이지만 수십 년 후배가 될 거예요. 그리고 장로 그림, 다시 말하면 절파折派**43**의 후미後尾가 영향을 미친 것은 시대적으로 보아서 대체로 임란 직전 정도예요. 가령 우리나라에 오소선(小仙 吳

偉)⁴⁴ 그림, 임량林良⁴⁵ 등의 화풍이 성행했는데 모두가 이허주(虛舟
李澄)⁴⁶ 이후에 그림이에요. 물론 연담(蓮潭 金命國)⁴⁷ 같은 사람을 든
다면 별 문젭니다만. 김연담그림 10이 장로의 풍을 어떻게 받았는지
는 몰라도그림 11 그에 대한 영향은 있을 수 있습니다. 그러나 강인재
때의 장로라면 좀 시대가 다른 걸로 알아요.

박노수 네, 저도 실제로 장로의 그림을 본 것이 아니고 그런 말
을 들은 적이 있는데, 또 한 가지 의심스러운 점은《개자원화전》芥子
園畵傳⁴⁸에 강인재의 그 그림과 같은 포즈가 본보기로 나오거든요.그
림 12, 13

이동주 있죠. 그건 조금도 의심할 만한 것이 아닙니다. 이른바
'고운공편심'高雲共片心에다 '부장류'俯長流를 합한 것이죠. 아시다시피
그 화보도 판본에 따라 좀 다릅니다만, 그 안에 있는 그림들이 옛날
의 거장들이 전하는 법식을 모아놓은 판화들입니다. 그러한 법식이
나 거장의 양식을 소위 방倣하는 경우가 많습니다.

여기 동양화를 볼 때 '방'한다는 것을 어떻게 보느냐 하는 문제
가 나오는데요, 가장 좋은 예가《개자원화전》에 심석전(石田 沈周)⁴⁹
의 그림이 많이 실렸는데, 그 중에〈벽오청서도〉碧梧淸暑圖⁵⁰라는 것
이 있어요.그림 14 우리나라 강표암(豹菴 姜世晃)⁵¹이 그것을 그대로
방했어요.그림 15 아주 '방倣 심석전沈石田'이라고 적어놓았는데, 이건
심석전의 원화를 보고 방한 것이 아니라《개자원화전》을 보고 방
한 것입니다. 그런데 좋은 판본에 나오는 심석전의 그 그림도 괜찮
기는 하지만, 강표암의 그림이 심석전의 그림보다도 더 낫습니다.
그런 식으로 고인들이 누구를 방했다거나 하는 경우에 이와 비슷
한 일이 아주 많습니다. 가령 안견이나 강인재 때만 하더라도 일일

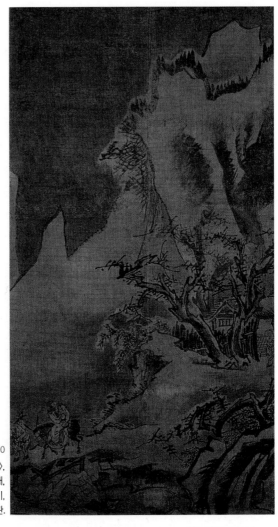

그림 10
김명국, 〈설경산수〉,
모시에 담채,
101.7×55.0cm, 17세기,
국립중앙박물관.

이 진본을 보고 방했을 가능성은 아주 적고, 사실은 원화原畵를 봄으로써 선線의 델리커시나 배포配布의 묘妙, 묵색 등을 많이 배웠겠지만 '경영위치'經營位置**52**라고 중국인이 말하는 전체의 구도나 화목은 중국의 위본僞本이나 임모본을 많이 따랐지요. 왜란 후는 주로 화보를

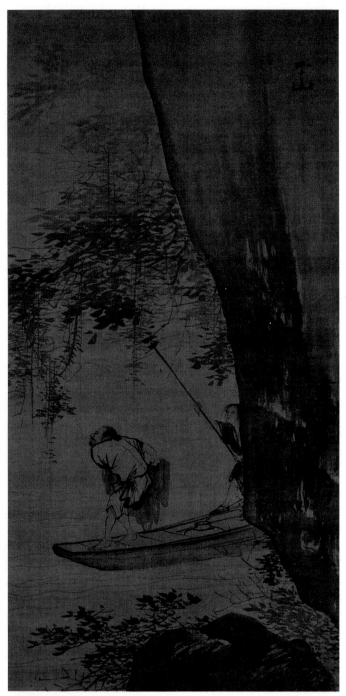

그림 11

장로, 〈산수〉, 명(15세기 말~16세기 초).

그림 12
강희안, 〈고사관수〉
(高士觀水), 종이에
수묵, 23.4×15.7cm,
조선(15세기 중기),
국립중앙박물관.

그림 13
〈고운공편심〉(高雲共片心,
《개자원화전》), 청(17세기).

그림 14
심주, 〈벽오청서도〉
(碧梧淸暑圖, 《개자원
화전》), 청(17세기).

이용했을 것입니다.

　좋은 예가, 제가 전에 가지고 있었다가 동란 중에 없어진 옛날 화보가 있었는데요, 하나는 당백호(伯虎 唐寅)[53] 화보예요. 푸른 표지에 조선 장지에다 목각으로 찍은 책입니다. 그건 중국의 화본을 여기서 모각한 겁니다. 또 하나 걸작은 정겸재(謙齋 鄭敾)[54]의 것을 그렇게 한 것이 있습니다. 그러한 것이 화본으로 있어서 화원 취재取才 때 사용되었을 것입니다. 따라서 강인재 그림에 소위 '임류'臨流라고 해서 예부터 많이 그리던 구도와 비슷한 것이 나와 있다고 해서 조금도 이상한 것이 아니고, 오히려 그것이 동양식의 그림에 대

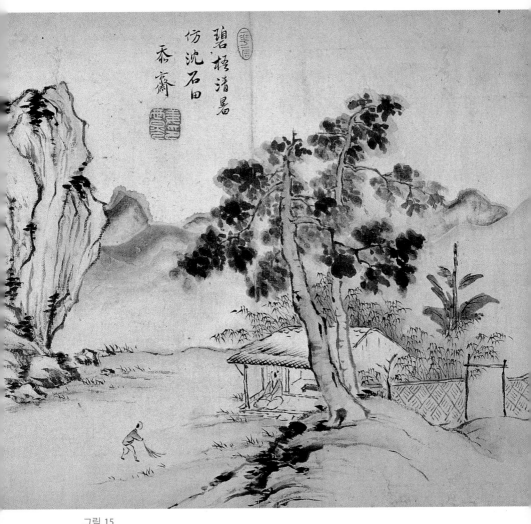

그림 15
강세황, 〈벽오청서〉, 종이에 담채, 30.0×38.5cm, 조선(18세기), 개인 소장.

한 생각의 전통입니다. 그건 이런 의미죠. 중국에서 새로운 철학을
전개할 때에는 새로운 이름을 절대로 붙이지 않고 대개 경經에 대
한 전傳, 주注, 석釋이라고 하는데, 그것이 사실은 새로운 해석인 경
우가 많습니다. 새로운 해석도 그냥 해석이 아니라 사실은 새로운
학설이에요. 그런데 동양적인 독특한 권위주의에 의해서 자기의 학

설을 자기의 것으로 주장하지 않고 대개 유교의 경전을 해석한다
는 식으로 내고 있죠. 그와 똑같은 사고방식에서 동양에 있어서는
조각이나 회화도, 또 시문도 모두 방倣한다는 방식으로 사실은 새것
을 했습니다. 때문에 방 모인倣 某人이다 하는 것은 단순한 방이 아니
고 실은 그 사람 독특한 것을 하면서도, 다른 사람에게 가탁을 한
것입니다. 이건 유교문화권의 독특한 문화의 성격입니다.

박노수 겸양지덕이라고 할까요?

이동주 아니, 겸양이라는 의식조차도 없었을 겁니다. 미에 대한
접근의 방법이 다르다 뿐이죠. 그것은 여기뿐이 아닙니다. 이슬람
의 세계도 마찬가지입니다. 이슬람의 소위 '세밀화'miniature라고 하
는 회화들을 보면 대개 코란경이나 유명한 서사시에 나오는 것을
그리는데, 그것도 해석하는 식입니다. 해석식이 아닌 게 있죠. 가령
동양화에도 산수가 제일 방倣이 많고 다음에 인물, 특히 도선道仙 같
은 것이 있습니다만, 그 외에 초충草蟲이나 화조, 풍속 같은 것은 방
이 좀 덜해요. 서구에서도 르네상스 때까지는 대체로 그러했던 것
인데 르네상스 이후 일종의 개성주의적인 휴머니즘이 발생해서 그
러한 유럽의 개성주의적 기준에서 동양이나 이슬람의 회화를 보려
고 하는 습성이 서양미술을 배우는 현대 청소년들에게 영향을 미
쳐서 동양화의 방이라는 것은 개성 없는 모방이라고 착각하게 된
것이죠. 그것은 잘못이에요. 차라리 우리나라에서는 서양의 카피
copy라는 의미의 모방에는 반드시 '임'臨이라고 썼습니다. 때문에 방
倣이라는 것은 문제될 것이 없죠. 문제는 그것이 가지고 있는 독특
한 미감이 있느냐 없느냐 하는 것이에요.

거기에 또 하나 생각나는 것은 현대 서구의 회화관에서 그런 경

우에는 조금 어긋나는 일이 생깁니다. 저는 서구의 그림도 좋아하기 때문에 여행 나가면 미술관에 다니는 것이 하나의 일거리가 되었습니다만, 현대 서구의 화론을 읽어 보면 그림의 과정을 한 개의 구축, 구성이라고 생각하거든요. 말하자면 구성적인 창조죠. 어떤 외부의 것을 모사한다기보다는 어떤 부분 부분을 구성해 나감으로써 하나의 화면을 구축한다는 계단적 창조관을 가지고 있는데, 따라서 어렸을 적에 어린이들이 자연의 모사를 잘한다는 것은 구성적인 상상력이 없기 때문에 예술이라고 할 수는 없다는 거죠. 그런 경우에는 방이 문제가 됩니다. 왜냐하면 구성 전체에 대한 형성이 처음부터 정해져 있거든요. 또 그런 뜻에서는 현대 철학관에서 본다면 동양의 유교 같은 경우 경經에 대한 해석, 가령 주자의《사서집주》四書集註는 새로운 철학관의 전개가 아니라는 비난과 똑같은 비난을 받게 될 것입니다.

그러나 저는 그렇게 생각지 않아요. 역시 조잡하게 보면 이미 구성이 되어 있는 것 같고, 따라서 새로운 구축이 필요 없게 보이지만, 그림에 있어서는 한 점, 붓끝 하나의 미묘한 변화가 미감의 성취를 결정하게 되니까 자세히 보는 경우에는 전체의 구상이 있다 하더라도 개개의 분야에 대해서 방한다는 경우의 처리 방식은 역사 구축의 과정을 개성적으로 발휘하지 않고서는 안 된다고 생각합니다. 그냥 전체 구도가 있다고 해서 그것을 따르는 것은 절대로 아니거든요. 하여튼 미묘한 변화를 일으켜서 미의 어떤 감각이 결정되는데, 그렇게 미의 속에 깊이 들어가서 볼 때에는 지금 같은 그것은 일종의 소박한 비회화적인 이론이지 별 의미가 없는 것 같아요. 마치 철학에서 주자의《사서집주》가 실은 주자의 독특한 성리

설을 근거로 하고 있는 것과 마찬가지죠. 그런 의미에서 저 자신은 방이라는 것에 조금도 개의할 바가 없다고 생각합니다.

박노수　겸재, 단원(檀園 金弘道),[55] 오원(吾園 張承業)[56]이 모두 좋은 작품을 남겼는데, 거기에 대해서 좀 말씀해주시면…….

이동주　영·정조 이후는 좋은 그림이 꽤 많이 남아 있죠. 제 생각엔 그래요, 왜 우리가 현재 임란 이후의 그림 중에서도 특히 영, 정 연간의 대가를 높이 평가하느냐 하면, 병자호란에서 영·정조 전까지는 우리 한국이 청조에 대하여 겉으로는 복종하되 속으로는 불복한다는, 면종복배面從腹背식의 일종의 좌절감이 있었던 때이고, 그래서 오랫동안 숭정기원崇禎紀元이라고 해서 명의 연호를 쓰다가, 영·정조 때 비로소 청의 강희康熙, 건륭乾隆 문화를 정면으로 받아들이게 되지 않습니까? 또 자연히 교통도 잦게 되면서 내왕하던 사신들도 효묘孝廟 때와 같은, 언젠가는 복수한다는 식의 그들의 선배들이 가졌던 패배감과 굴욕감을 점점 버리고 냉철한 눈으로 중국의 새로운 보게 되었죠. 또 사신으로 간 사람 중에 실학파의 대가들, 박연암(燕巖 朴趾源),[57] 유혜풍(惠風 柳得恭)[58]같이 그쪽 문화에 대한 좋은 이해자들이 있게 되고, 박초정(楚亭 朴齊家)[59]같이 중국인들도 감격, 감탄하는 시재詩才, 문재文才들이 가지 않았습니까? 그래서 중국의 강희, 건륭, 가경 연간의 난숙한 문화에 대한 감식안이 한국에 전달되어서 영·정 연간에 비로소 물건을 예술적으로 보는 새로운 안목에 영향을 주었던, 말하자면 사회의 감식안이 아주 높아졌던 때이죠. 당시의 예술은 그것에 대응해서 나온 것 같아요. 그 직전의 대가라고 하는 사람들의 작품이 영·정대의 대가의 작품에 비하면 떨어지거든요.

겸재 같은 사람을 우리의 회화사에서 획기적이라고 하는 것은 그가 한국의 산수, 한국의 풍토를 그렸다고 하는 건데, 겸재가 서른 전후에 그런 것을 보면 아주 단정하기는 하지만 중국의 화본 그대로의 그림이에요. 후기에 나오는 대부벽大斧劈, 소부벽小斧劈, 미점米點 찍은 것 같은, 아주 거친 남성적 화풍, 그런 그림이 아니었어요.^{그림 16} 겸재가 어째서 후반기에 들어와서 그렇게 달라졌는지 그 계기는 모르겠습니다만, 겸재의 그림이 그림으로 보더라도 의식하고 한국의 산수를 그린 것은 틀림없죠. 단원도 마찬가지인 것 같아요. 그의 그림을 보면 그림의 제목에는 그런 것이 없어요. 더구나 초기에는 오소선(小仙 吳偉)풍의 신선 그림으로 유명하지 않았습니까? 그러나 겸재와 같은 점이란 산수 처리하는 준법皴法이라든가 수법樹法이라든가 석법石法 같은 것이 자기 것을 가지려고 애를 쓴다는 거죠.^{그림 17}

그 전의 윤공재(恭齋 尹斗緖)⁶⁰ 같은 집안의 화본풍에서 볼 수 없는 거란 말이죠. 또 그 전에 잘 그린다고 하던 허주虛舟 이징李澄 같은 사람의 그림 속에는 그러한 식의 독특한 주름[皴]이나 선을 가지려는 노력을 잘 볼 수 없는데, 겸재는 겸재대로, 단원은 단원대로 자기의 독특한 그림을 가지려고 했던 것 같아요. 또 그 중간에는 현재(玄齋 沈師正)⁶¹가 있습니다만, 현재는 겸재한테 배웠다고도 하지만 그림으로 보아서는 겸재 초기의 화본풍을 약간 배웠을 뿐이겠죠. 차라리 처음에는 중국의 남화풍을 많이 배우려고 애썼고, 말년에 가서는 북화풍을 즐겨 쓰곤 했는데, 그러한 국제취미가 역시 있었던 것 같아요.^{그림 18, 19} 그에 대해서 겸재나 단원은 국수파라고나 할까요. 더구나 겸재는 굳이 사대부의 기질을 유지하려고 하였던 모양이죠? 산수는 했어도 소위 속화俗畵라고 해서 그 당시 천시하던

그림 17
김홍도, 〈사슴〉, 종이에 담채, 23.2×27.3cm, 조선(1795년), 개인 소장.

풍속화는 거의 그리지 않았어요. 기왕에 위창 선생 댁에서 겸재와
현재의 합작이라던 상투잡이 한 사람을 그린 풍속화를 본 적이 있
습니다만, 그것도 미심쩍었어요. 겸재 풍속이란 것은 산수 간에 점
철한 인물 외에는 보기 어려웠어요. 현재도 풍속 그린 것이 드뭅니
다. 있긴 있습니다만. 금강산 그린 거 외에 그 전 유 모 씨가 가지고
계셨던 농가의 풍속화가 있었습니다만, 그건 아주 드문 예에 속하

그림 16
정선, 〈여산폭포〉(廬山瀑布), 비단에 담채, 100.4×64.1cm, 조선(18세기), 국립중앙박물관.

그림 18
심사정, 〈하마선인〉(蝦蟇仙人), 비단에 담채, 22.9×15.7cm, 조선(18세기), 간송미술관.

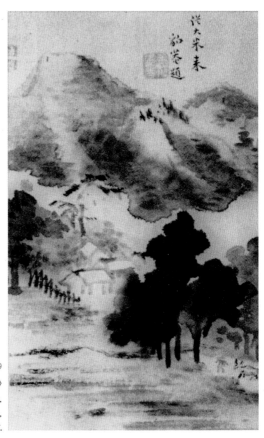

그림 19
심사정, 〈우경산수〉
(雨景山水), 종이에 수묵,
24.8×16.1cm,
조선(18세기), 개인 소장.

고 거의 없다고 보아도 좋습니다. 그런데 단원 이후에는 풍속이 많이 나옵니다. 이건 새로운 풍조죠. 아마 거기에는 강표암 같은 사람의 영향이 컸을 거예요.

이것은 단순한 것이 아니라 실학파들이 중국에 가서 실사구시에 대한 새로운 어프로치를 촉발해 가지고 와서, 한국에서 한국 고유의, 한국의 독특한 통치방식, 또 한국의 역사와 문물에 대한 연구를 진행시켜 나가는 풍조와 묘하게 일치합니다. 그것으로 보면 영·정

조 이후에 안목이 높아진 것도 새로운 어떤 국제적인 분위기와 관계가 있고, 또 한국식의 독특한 내용의 취급이나 화법이 나온 것도 그러한 학문, 세태 및 예술 전 분야에 걸친 어떤 관계가 있는 것 같아요.

개개의 작가에 대해서도 이야기가 나옵니다만, 조선 오백 년의 맨 나중에 나와서 거장이라고 불리는 오원吾園 장승업張承業만 하더라도 오역매(亦梅 吳慶錫)[62] 선생이나 이상적李尚迪,[63] 민영익閔泳翊[64] 같은 사람의 수장, 안목과 관련이 있어서 그림을 그린 사람인데, 다만 그의 출신과 패트론의 성격 때문에 자기 독자적인 그림 내용을 고른다든가, 자기 사회의 풍속을 그린다든가 하는 것은 엄두도 못 낸 사람이죠.그림 20 기법이 발군합니다만 대체로 봐서 그림의 소재로 말하자면 중국에서 따지 않았어요? 그것도 아마 진적眞蹟을 보았다기보다 안작贋作을 많이 보았을 터인데, 그래도 그것을 소화해냈다는 것은 개인의 역량이죠. 그걸 보면 결국은 우리 그림에 있어서 밑바닥에 깔려 있는 중요한 것은, 좋은 그림은 작가의 불세출의 재능에서만 나온다기보다는, 시대 전체의 감식안이 높을 때, 그 화가의 그림을 격려하고 고무하고 비판해줄 수 있는 감식안이 있을 때 비로소 좋은 그림이 나오지, 훌륭한 작가가 시대의 안목과 관계 없이 나온 것은 아니라는 점에 확신을 갖게 돼요. 그런 의미에서 우리나라의 현재의 화단에 대해서도 중대한 문제점을 던져주지 않는가 생각돼요.

박노수 우리 동양 삼국(한국, 중국, 일본)을 놓고 그 그림의 특징을 말할 때, 중국은 형태에 특징이 있고, 한국은 고아한 선에 특징이 있고, 일본은 농염한 색채에 특징이 있다고들 이야기하는데요?

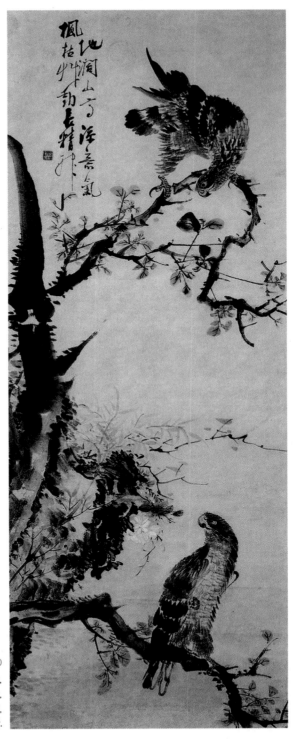

그림 20
장승업, 〈호응도〉(豪鷹圖),
종이에 담채, 135.5×55.3cm,
조선(19세기 후반),
호암미술관.

이동주　네, 제가 알기로는 우리나라의 미술에 많은 관심과 애착을 가진 야나기 무네요시柳宗悅[65]와 그의 일파에서 그러한 말을 한 것 같은데, 어떤 점은 그렇게도 느껴지는 점이 없지 않아 있어요. 그런데 제 생각으로는 그러한 평은 특히 도자기나 건축에 적절하지 않나 생각돼요. 회화에 대해서는 좀 다르지 않을까요? 아시다시피 형태다 선이다 색채다 하는 식의 모델, 이상형을 가지고 삼국의 회화를 논하기는 어려운 것 같아요.

그보다도 차라리 중국 그림의 특색은 철학이 있었다는 데에 있다고 생각됩니다. 그 좋은 예가 있습니다. 왜 중국의 청말이나 현대의 산수화가 그렇게 보잘것 없느냐. 또 왜 우리나라의 동양화 중에 산수화가 비교적 현대인의 감각에 어필하지 못하고 자칫하면 판에 박은 듯한 매너리즘의 인상을 주게 되느냐. 일본에 있어서도 왜 남화가 명맥을 유지하는 데에 그렇게 힘이 드느냐 하는 문제의 해석이 중요합니다.

중국의 그림은 벌써 당나라, 오대, 남북송에서부터 독특한 철학적인 성격을 가졌다는 점은 그 화론에 이미 나타나 있습니다. 산수를 제일로 쳤는데, 거기에는 중국의 독특한 은일隱逸사상, 청유淸遊사상과 동시에 곽희郭熙의 《임천고치》林泉高致[66]라는 화론에 나오듯이, 세속을 피하려 하면서도 그에 젖지 않으면 안 되는 사람이 세속을 떠나서 호연지기를 기르려면 명산에 가야 되는데, 결국은 그 명산에 갈 수 없으니까 산수를 그린다는 식의 독특한 자연관, 독특한 자연관에 묻혀 있는 철학관을 가지고 있었거든요. 또 화풍에 대해서도 동기창董其昌[67]에 와서 남북화南北畵의 설이 나와서 완전히 이론화되어 버립니다. 그러한 사상이 중국화를 일관해서 지배했어요. 그

런데 현대 중국화에 와서는 그러한 철학적인 태세가 없어졌어요. 그 사회에서부터 그림을 그리는 개인에 이르기까지 그러한 사조가 점점 가셔갔어요. 따라서 중국 회화의 유명한 철리哲理인 의재필선意在必先[68]이 희미해졌어요. 그래서 지금 현대의 명인이라고 하는 오창석(昌碩 吳俊卿)[69]이나 제백석(白石 齊璜)[70] 같은 사람도 산수로써 유명하지는 않거든요. 그런데 중국 그림은 산수가 역시 본령이라고 생각되었잖아요? 그러한 의미에서 어떤 모델을 가지고 이야기한다면 중국 그림에는 역시 철학이 있었지 않느냐 생각됩니다.

한국 그림은 그런 것 같지 않아요. 한국 그림의 가장 재미있는 특색은 화론이 거의 없다는 것입니다. 우리나라에는 화론이 별로 없습니다. 물론 편언척자식片言隻字式에 해당한 화론들은 있었고, 또 완당阮堂 선생같이 서론의 여가에 화론을 하신 분도 있습니다만, 체계적인 화론은 있어본 적이 없어요. 일본에도 다소간 있었습니다. 남화풍의 화론이었죠. 그런데 우리나라에는 화론이 없었다는 것이 우리나라 사람들의 비철학적인, 비이론적인 성격을 아주 명백하게 이야기하여주고 있어요.

따라서 우리나라 그림의 특색은 실은 속화에 나오는 것까지 포함해서 일종의 인상적 사실寫實이라고, 또는 신변회화라고 할까, 그런 데에 있지 않나. 사실이라고만 하기엔 독특한 비완성이고, 어딘지 정교하기보다는 어리숙하게, 아무렇지 않게, 그리고 담담한, 그런 식의 일상적 감각이 특색이 아니었을까. 도석화道釋畵 같은 중국 전래의 것도 괴이怪異를 피하는……. 또 그것을 감상하는 사람으로 평한다면 중국 그림의 감상은 압도적으로 사대부 계급에 속했는데, 한국의 그림은 사대부와 서민 사이를 왕래하는 것이 특색이 아닌

가. 임진壬辰 전의 사대부의 화풍에서부터 영·정조 이후의 속화에 와서 그림이 일상생활 내로 파고들 수 있었다는 것, 여기에 한국 그림의 어떤 특색이 있지 않았나.

거기에 대해서 일본은 중국문화권의 특색으로서 철학이 없었으면서도 있는 척하는 식의 남화풍이 들어가 있었습니다만, 만약 그런 것을 국제적인 것이라고 한다면, 일본의 본토적인 것을 어디에다 잡아야 하는가가 문제인데, 거기에는 아시다시피 기왕에 에도시대에 우키요에浮世繪라는 것, 그 다음에 우화적인 그림, 전쟁화 등의 그림들이 있지 않습니까? 이러한 것을 주욱 보면 일본 그림의 특색은 단순한 풍속이라기보다는 이야기화된 풍속, 요염한 풍속을 그림으로써 그것이 묘한 색채감을 내는 것이 아닌가, 그러한 생각이 얼핏 드는 때도 있어요. 그러나 한편 일본 그림의 진수는 장식적인 것 같습니다.

우리나라와 일본을 포함해서 현재 동양화의 진정한 의미의 위기가 있다고 한다면, 각국의 토착적인 그림의 전통은 남아 있는데 그것을 그 뒤에서 밑받침할 수 있었던 중국 그림이 가지고 있던 철학이 붕괴되었기 때문에, 동양화가 묘하게 기술적으로 남아버렸다는 점이라고 봅니다. 그래서 현재 일본 그림이나 중국 그림이나 한국 그림의 전통적인 것을 보면 그림들이 모두 재미있고 아름다운 그림들이면서도, 어딘지 장대한, 깊이 인생을 파고 들어오는 것은 거의 없어서, 화론이 있기 어려운 그림, 철학적인 뒷받침이 없는 그림, 너무 기술적인 그림들만 남지 않았나, 이것이 특징이 아닌가. 그에 대해서 서구의 그림들은 근대화 이후의 현대화, 심지어 다다dada로부터 요즘의 팝pop에 이르기까지 대개 이론이 있단 말예요. 물

론 철학이 있다고 그림이 아름다운 것은 아니지만, 그러나 어떠한 감각적인 것을 초월하려고 하는 회화의 세계, 거기에서 비로소 깊이와 위력이 나오는 것인데, 동양화의 현대의 고민은 동양화의 기량의 밑바닥에 있는 철학이 붕괴되고 그것을 독자적으로 안출하려는 노력이 없다는 데에 있다고 생각해요. 심지어 비철학적인 한, 일의 고화古畵도 실은 철학적인 중국화론 위에 선 것으로 인정돼요.

그러한 의미에서 우리가 고화를 보는 눈도 단순한 감각적인 미감에 그칠 뿐 아니라 그것을 밑받침하던 철학, 생의 성격을 생각하면서, 현재 우리나라에 있어서 동양화가 제 몫을 가지려면 역시 자기의 철학을 안출할 만한 노력이 이루어져야 비로소 미의 깊이에 육박되지 않나 생각됩니다. 어떠세요, 박 선생님, 실제 해보시면.

박노수 선생님 말씀이 옳습니다. 그런데 작가의 힘만이 아니고 뜻있는 분이 생각한 것을 자꾸 발표하여 작가를 돕는 것도 필요합니다. 말하자면 사회의 분위기가 그렇게 되어야 할 겁니다.

이동주 네, 그렇죠. 한참 초현실주의자나 다다이스트들이 그림을 그릴 때, 그 그림의 이론은 작가가 만들어낸 것이 아니었죠. 그 일파에서 만들어냈지. 그걸 어떻게 회화화하느냐 하고 애를 썼던 거죠.

박노수 일본의 오카쿠라 덴신岡倉天心[71] 등은 모두 젊은 작가들을 많이 계몽했죠.

이동주 네, 그 힘이 컸다고 합니다. 한참 동양의 미를 새로 발견한다고 했는데요. 그러나 아무튼 현재 동양화를 밑받침할 수 있었던 철학이 없어졌다면, 그러면 어떻게 해야 할 것이냐 하는 심각한 문제가 나오는데요. 그런 의미에서, 현대 중국에서 한참 판화에

술이 발달되지 않았습니까? 본토 측에서도 그랬고 국부國府 측에서도 그랬죠. 기왕의 동양화의 전통에서 보면 색다른 아이디어, 색다른 소재를 가지고 판화를 제작했는데, 전 그런 생각이 들어요, 그러한 풍조가 역으로 회화에 영향을 주지 않을까. 현재의 동양화, 특히 한국에서 보면 동양화가 취급할 수 있는 어떤 주제가 제한된 것으로 보여요. 기왕에 한두 분이 가령 넥타이 맨 사람을 동양화에다 그냥 집어넣는 일이 있었습니다만, 성공의 여부는 별문제로 하더라도 그것은 아주 예외고, 전체 동양화에 있어서는 소재가 무의식적으로 제한을 받고 있는 듯한 인상을 받아요. 다시 말하면 생활의 현실과는 떨어진, 과거의 생활에서 소재를 받아야 한다는 무언의 약속이 있는 것 같아요. 그렇다면 거기서 생활의 철학이나 그림을 밑받침할 수 있는 철학이 나올 수가 없죠. 현실을 떠나고 있으니까. 그러한 것을 용감하게 뚫고, 의심하고, 문제 삼는 사람과, 그것을 또 회화화하려는 작가가 나올 때, 설령 길이 좀 형극荊棘이 될지 모르지만, 뭐가 좀 되지 않을까 하는 생각도 드는군요.

박노수 저도 동감입니다. 오늘 오랜 시간 수고 많이 하셨습니다. 앞으로 선생님의 글에 큰 기대를 걸겠습니다. 감사합니다.

《아세아》 창간호(1969. 2).

주

1 무용총(舞踊塚): 만주 집안현 통구지방에서 발견된 고구려시대의 무덤.

2 쌍영총(雙楹塚): 평남 용강군에 있는 고구려시대의 고분. 석실 안에 있는

벽화가 유명하다.

3 집안(輯安): 만주지방에 있는 고구려의 고도(古都). 환도성(丸都城), 국내성(國內城) 또는 통구(通構)라고도 한다. 사신총(四神塚), 각저총(角抵塚), 무용총(舞踊塚) 등 고구려 고분이 많이 발견되었다.

4 사신총(四神塚): 묘실의 벽면에 사신도를 그린 고분의 통칭. 집안(輯安), 강서(江西), 용강(龍岡) 등에서 발견된 것이 유명하다. 특히 집안 것을 일컫는 경우가 많다.

5 서강고분(西崗古墳): 만주 집안 통구의 서방 평원에 남아 있는 고분군. 가장 유명한 것은 소위 오괴분(五塊墳)으로서 그 중에 벽화로 유명한 것은 사신총과 제17호분이다.

6 안악(安岳): 황해도 안악. 1949년에 이 지방에서 3기의 고분이 발굴되어 제1, 2, 3호분이라 칭하게 되었는데, 그 제3호분은 용강면 유순리에 있는 소위 동수묘(冬壽墓)로 그 벽화와 묵서로 남은 묘지(墓誌)로 유명. 제3호분에 대하여는 동수묘, 고구려 미천왕릉(美川王陵)의 양설이 있다.

7 사신도(四神圖): 고구려 고분벽화에 그려 있는 방위도(方位圖). 본래 중국에서 전하는 사방의 방위신 사상에서 나온 것으로 동에 청룡, 서에 백호, 남에 주작, 북에 현무를 그린 것으로, 중국 고대의 성수(星宿), 또는 음양오행 사상과 관계가 있다고 한다.

8 화상석(畵像石): 평평한 석판에 여러 가지 화상을 조각한 것. 중국미술사상 한대, 특히 후한시대의 유적이 많고 위진(魏晋) 이후에 이르는데, 대개 분묘상의 석사당(石祠堂), 석궐(石闕), 또는 분묘 내의 석실, 석관, 석궤를 이용하여 새겼다. 그리고 화상석이 있는 석사당이 유행하던 후한시대를 보면 그 중심지는 산동 지방과 그곳에 인접한 하남 등지였다.

9 무량사(武梁祠): 중국 산동성 가상현(嘉祥縣) 무보산(武寶山)에 있는 무씨(武氏) 석사(石祠)의 속칭. 한대 화상석의 대표적인 것이 있어서 유명. 무씨사 화상석에는 방제(榜題)의 명문이 있는 것이 많아서 독화(讀畵)하기 쉬우므로 더욱 유명. 무씨사는 화상석을 중심으로 하여 본석실, 전후석실, 좌우석실 기타로 되어 있으며, 화상의 내용은 천지신괴(天地神怪)로부터 삼황오제(三皇五帝), 열녀, 효자, 자객, 수릉공방(水陵攻防), 묘주의 생전 관계 등에 걸친 다양한 것임.

10 돈황 벽화: 중국 신강성 돈황에 있는 막고굴(莫古窟, 소위 千佛洞) 속에

있는 벽화. 현재 남아 있는 것이 469굴이며, 그 속의 그림은 북위 때로부터 수, 당, 오대를 거쳐 송 시대에 이르고 있다.

11 남화(南畵): 남종화(南宗畵)라고도 함. 중국 산수화의 종파. 당의 왕유(王維)로부터 시작하여 형호(荊浩), 관동(關同), 동원(董源), 거연(巨然), 미불(米芾) 부자로 해서 전해온다는 화풍으로 선염법(渲染法)을 많이 쓰고 구륵(鉤勒)이 적어 북종과 대립됨. 명나라 동기창(董其昌)에 와서 확립된 설.

12 죽간(竹簡): 종이가 발명되기 이전의 중국 상고시대에는 대나 나무를 깎아 만든 찰(札)을 가죽띠에 꿰어 그 위에 글을 썼었다. 이를 죽간 혹은 목간이라 하며, 오늘날 당시의 사정을 전하는 귀중한 자료가 되고 있다.

13 은허문자: 중국 은(殷)의 고도(古都)에서 발견된 문자. 이른바 갑골문자를 말한다.

14 이녕(李寧): 고려 인종, 의종 때의 화가. 유명한 〈예성강도〉(禮成江圖)는 송나라 휘종을 감탄시켰다고 한다.

15 《근역서화징》: 1928년 오세창이 지은 책으로 우리나라 솔거(率居) 이래 근세까지의 저명한 서화가의 행적을 수록, 우리나라 서화 연구에 기본 자료가 된다.

16 휘종(徽宗, 1082~1135): 중국 북송의 왕. 그 자신 당대에 손꼽히는 명화가로서 중국 미술사상 전례없는 황금기를 현출시켰다.

17 화원(畵院): 화가를 궁정에 두던 관아. 중국 역사상 오대(五代)로부터 두었는데, 송나라 휘종 때 한림도화원(翰林圖畵院)이라 하여 천하의 화재(畵才)를 초치하여 둠으로써 유명. 명, 청에도 있었음.

18 장승요(張僧繇, 502~557): 중국 남북조 시대의 양(梁)나라 오흥태수(吳興太守). 화가로 유명하며 산수에 몰골법(沒骨法)을 창시하였다.

19 오도자(吳道子, 8세기 무렵): 중국 당 현종 때의 화가. 이름은 도현(道玄)이며, 도자(道子)는 그의 자(字). 불화, 산수로 일컬었으며, 화성(畵聖)이라고 불리었음.

20 형호(荊浩, 10세기 무렵): 중국 오대(五代) 후량(後梁)의 화가. 자는 호연(浩然), 호는 홍곡자(洪谷子). 산수에 능했다. 저서로 《산수결》(山水訣) 1권과 《필법기》(筆法記)가 전한다.

21 《역대명화기》: 당의 장언원(張彦遠, 자 愛賓)이 지은 화론집. 중국회화사 연구에 중요한 자료가 된다.

22 솔거(率居): 황룡사 벽화 〈노송도〉로 유명한 신라의 화가. 〈노송도〉 외에 〈관음보살상〉, 〈유마거사상〉(維摩居士像)이 있었다고 하지만 전하지 않는다.

23 고개지(顧愷之, 4세기 무렵): 중국 동진(東晉) 무석(無錫)의 화가. 자는 호두(虎頭) 또는 장강(長康). 〈여잠도〉(女箴圖)가 유명하다.

24 〈여사잠도〉(女史箴圖): 현재 대영박물관에 소장되어 있는 고개지의 대표 작. 혹은 후대의 원작의 임모본이라고 함.

25 《보한재집》: 신숙주(申叔舟, 1417~1475, 자 泛翁, 호 保閑齋)의 문집.

26 안평대군(1418~1453): 이름은 용(瑢), 자는 청지(淸之), 호는 비해당(匪懈堂), 낭간거사(琅玕居士), 매죽헌(梅竹軒). 세종의 3남. 시문, 화필에 일가를 이루었다.

27 안견: 조선 세종 때의 화가. 자는 가도(可度), 득수(得守), 호는 현동자(玄洞子), 주경(朱耕). 안평대군을 위하여 그렸다는 〈몽유도원도〉가 유명하며, 그 외 〈장의도〉(仗儀圖), 〈청산백운도〉(青山白雲圖) 등 명품을 남겼다.

28 허미수(許眉叟): 미수는 허목(許穆, 1595~1682)의 호. 자는 문부(文父), 화보(和甫). 벼슬이 우의정에까지 이르렀으나 당파싸움으로 은퇴. 이학(理學)에 밝았고 그림과 전서에도 능했다.

29 나이토 고난(內藤湖南, 1886~1934): 본명은 도라지로(虎次郎), 일본의 교토제국대학 교수. 중국사학자. 저서로 《지나회화사》를 저술했으며, 중국, 일본의 서화에 대한 감식으로도 이름이 있었음.

30 곽희(郭熙): 송대의 화가. 하양인(河陽人). 1068년경 어서원예학(御書院藝學). 저서로 《산수화론》이 있다.

31 이성(李成, 919~967): 중국 북송의 화가. 영구인(營丘人). 자 함희(咸熙). 산수화의 대가.

32 왕마힐(王摩詰, 8세기 무렵): 마힐은 왕유(王維)의 자. 당(唐) 현종조인(玄宗朝人). 시, 화에 일가를 이루었다. 저서 《산수결》(山水訣) 1권이 있다.

33 조맹부(趙孟頫, 1254~1322): 중국 원나라의 서화가. 자 자앙(子昂), 호 송설도인(松雪道人), 구파정(鷗波亭). 산수, 인물, 화죽, 금조(禽鳥) 등의 그림에도 능했으나 특히 서예에는 '송설체'라는 독특한 필법을 창시하였다. 고려의 이재현 등과 교유.

34 이공린(李公麟, 1049~1106): 송나라 화가. 자 백시伯時. 호 용면거사(龍眠居士). 특히 백묘인물(白描人物)에 능하였으며, 여러 명적이 남아 있음.

35 소동파(蘇東坡, 1036~1101): 동파는 호. 이름은 식(軾). 송나라 미산인 (眉山人). 자는 자첨(子瞻). 경사(經史)에 박통(博通)하고 시문에 능하여 '당 송 8대가'로 불리나, 서화에도 일품(逸品)을 많이 남겼다. 벼슬이 예부상서(禮 部尙書)에 이르렀다.

36 강인재(姜仁齋, 1418~65): 인재는 강희안(姜希顔)의 호, 자는 경우(景 愚). 시, 서, 화에 모두 능하여 '삼절'(三絕)이라 불렸으며, 관이 호조참의에 이 르렀다.

37 원파(院派): 혹은 원체파(院體派). 송나라 휘종이 화원을 설치한 이후 그 곳에 모인 화가들은 궁정취미에 맞추어서 그리는 동안 독특한 화풍을 이루게 되었다. 대체로는 청록산수 같이 화려하거나, 휘종이 내린 화제에 맞춰 그림으 로써 수묵산수는 조방(粗放)한 구륵법(鉤勒法), 북종의 대부벽(大斧劈), 주경 (遒勁)한 필치, 그리고 호사스런 화조(花鳥)가 특색.

38 Nicolas Poussin(1594~1665): 프랑스의 고전파 화가. 역사화, 풍경화로 유명.

39 Jacques Louis David(1748~1825): 프랑스 루이 16세시대의 궁정화가. 프 랑스 대혁명에 동조. 후에 망명.

40 Jean Auguste Dominique Ingres(1780~1867): 프랑스 고전파 역사화의 대가. 다비드의 제자.

41 원말 4대가: 원말의 산수 4대가로 황공망(黃公望), 왕몽(王蒙), 예찬 (倪瓚), 오진(吳鎭)을 일컫는다.

42 장로(張路, 1464~1537): 중국 명의 상부인(祥符人), 자 천지(千馳), 호 평산(平山), 오위(吳偉)에 사사하였으며, 인물, 산수화를 많이 남겼다. 절파에 속한다.

43 절파(浙派): 중국 화남(華南)의 철당인(鐵塘人) 대진(戴進)으로 시작하 여 그 화법을 전하던 오위(吳偉), 장로(張路) 등의 일파.

44 오소선(吳小仙, 1458~1508): 명의 강하인(江夏人). 소선은 오위(吳偉)의 호. 자는 차옹(次翁), 사영(士英), 초호(初號)는 노부(魯夫). 산수, 인물도를 많 이 남겼으며, 신선도로 특히 알려졌다.

45 임량(林良, 1496~?): 명의 광동인(廣東人), 자 이선(以善). 화조화에 능 하였다. 조선시대 후기의 맹금도, 화안(畵雁) 등에 크게 영향을 주었다.

46 이허주(李虛舟, 1581~?): 조선 인조조의 화가. 이름은 징(澄), 자는 자함

(子涵), 청록산수(靑綠山水)와 금벽산수(金碧山水) 등 착색화를 많이 그렸다.

47 연담(蓮潭): 조선 인조조의 화가. 김명국(金命國, 초명 明國)의 호. 자는 천여(天汝), 연담 외에 국담(菊潭), 취옹(醉翁) 등의 호가 있으며, 인물, 수석을 잘 그렸다.

48 《개자원화전》: 청 조 왕개(王槪)가 지은 화보. 그 뒤 초집 외에 제2, 3, 4집이 나왔다. 보통 《개자원화전》이라고 할 때에는 4집 전부를 말한다.

49 심석전(沈石田, 1427~1509): 명대의 화가. 이름은 주(周), 자는 계남(啓南). 명나라 때 대화가. 오파(吳派)의 조(祖).

50 〈벽오청서도〉(碧梧淸署圖): 심석전 그림의 하나로 초당에서 선비가 글을 읽는데 동자가 앞마당을 쓸고 있는 그림.

51 강표암(姜豹菴): 표암은 조선 영 · 정조의 문인, 서화가. 표암은 강세황(姜世晃, 1713~1791)의 호. 자는 광지(光之). 전서, 예서에 뛰어났고, 산수, 난죽도를 잘 그렸다. 벼슬은 한성판윤에 이르렀음.

52 경영위치(經營位置): 화폭 전체의 구도, 배포. 중국 남제(南齊) 시대에 살던 사혁(謝赫)의 《고화품록》(古畵品錄) 서문에 보이는 말. 이른바 그림의 육법 중의 하나. 당의 장언원(張彦遠) 저 《역대명화기》(歷代名畵記)에 인용되어 널리 회자되게 되었다. 그리고 육법이란 기운생동(氣韻生動), 골법용필(骨法用筆), 응물상형(應物象形), 수류부채(隨類賦彩), 경영위치(經營位置), 전모이사(轉模移寫).

53 당백호(唐伯虎, 1470~1523): 명 효종(孝宗)~무종(武宗) 때의 화가. 백호(伯虎)는 자(一字 子畏), 이름은 인(寅). 호는 육여거사(六如居士). 시문에도 뛰어났지만, 능숙한 필법으로 좋은 산수화를 남겼다.

54 정겸재(鄭謙齋): 조선 숙종, 영조조의 화가. 겸재는 호(一號 蘭谷)이며, 이름은 선(敾, 1676~1759), 자는 원백(元伯). 산수에 있어 독특한 필법으로 새로운 경지를 개척, 〈금강산 만폭동도〉 등 절품을 많이 남겼다.

55 단원(檀園): 조선 후기(1745~?)의 화가 김홍도(金弘道)의 호. 자는 사능(士能), 단구(丹邱), 서호(西湖), 고면거사(高眠居士), 취옹(醉翁) 등의 별호가 있다. 풍경과 풍속이 곁들인 서민적 풍치로 그린 사경산수는 우리 미술에 새로운 경지를 개척하였다.

56 오원(吾園): 조선 말기의 화가 장승업(張承業, 1843~1897)의 호. 자는 경유(景猷). 호방하고 대담한 필치로 절지(折枝), 기명(器皿), 산수, 인물을

그렸던 서민 출신의 화가로 조선 말기를 대표하는 화가.

57 박연암(朴燕岩, 1737~1805): 영·정대의 실학의 거봉. 이름은 지원(趾源), 자는 중미(仲美), 《열하일기》의 작자.

58 유혜풍(柳惠風, 1749~?): 조선의 북학파(北學派) 실학자. 혜풍은 자, 이름은 득공(得恭), 호는 영재(泠齋), 고운당(古芸堂).

59 박초정(朴楚亭, 1750~?): 조선의 북학파 실학자. 초정은 호[별호 정유(貞蕤)], 이름은 제가(齊家), 자는 차수(次修), 재선(在先).

60 윤공재(尹恭齋, 1668~?): 조선의 문인, 화가. 공재는 호, 이름은 두서(斗緒), 자는 효언(孝彦), 〈자화상〉, 〈노승도〉, 〈마상처사도〉(馬上處士圖) 등이 있다.

61 현재(玄齋): 화가 심사정(沈師正, 1707~1769)의 호. 자는 이숙(頤叔). 남화와 북화를 종합한 새로운 화풍으로 화훼, 초충, 산수화를 그렸다.

62 오역매(吳亦梅, 1831~1879): 조선 말기의 당상역관(堂上譯官)이며 서화가. 역매는 호, 이름은 경석(慶錫), 자는 원거(元秬). 조선 말에는 선진적인 개화사상을 앞장서서 지도하였으며, 서화에도 능했다. 오세창의 아버지.

63 이상적(李尙迪, 1804~1865): 자 혜길(惠吉), 호는 우선(藕船). 역관으로 중국에 왕래하면서 옹방강(翁方綱) 등의 문인과 교유하였으며, 고완(古玩), 금석에도 조예가 깊었다.

64 민영익(閔泳翊, 1860~1914): 자는 우홍(遇鴻), 호는 운미(芸楣). 조선 말 수구파의 거두. 묵란에도 능했다.

65 야나기 무네요시(柳宗悅): 일본의 미술평론가, 한국 미술 특히 도자기에 심취하여 그 방면에 많은 저서와 연구 업적을 남겼다.

66 《임천고치》(林泉高致): 북송 곽희(郭熙)의 화론. 내용은 산수훈(山水訓), 화의(畫意), 화결(畫訣) 등인데, 산수훈에서 군자가 산수화를 즐기는 소이를 적었다.

67 동기창(董其昌, 1555~1636): 명나라 서화가, 자는 현재(玄宰), 호는 사백(思白). 관이 대종백(宗白)에 이르렀으며, 산수를 잘 그렸다. 당대의 대표적 서화가.

68 의재필선(意在必先): '뜻이 반드시 먼저 있다.' 본래 왕희지(王羲之)의 말이었는데, 당의 왕유(王維)가 그의 산수론에 차용하였다. 그림 그리기에 앞서 심상(心像)이 이미 서 있어야 된다는 말.

69　오창석(吳昌碩, 1844~1927): 중국 안길인(安吉人), 이름은 준경(俊卿). 그의 자, 또한 창석(倉石)이라고도 씀. 호는 부려(缶廬), 고철(苦鐵), 대롱(大聾). 청말 민국 초의 시인, 서가, 화가. 또 전각에도 능하였음.

70　제백석(齊白石, 1863~1961): 중국의 장사(長沙) 상담인(湘潭人), 이름은 황(璜), 백석은 아호. 오랜 세고(世苦) 후 현대 중국화의 대가로 인정됨. 전각으로도 유명.《백석화어록》(白石畵語錄)이 있음.

71　오카쿠라 덴신(岡倉天心, 1862~1913): 본명은 가쿠조(覺三). 동경미술학교 초대 교장. 일본미술원 창립자 중의 한 사람. 보스턴미술관 동양부장. 일본 문화 소개에 활약.

제3장

—

김단원이라는
화원

김단원이라는 화원

환쟁이

김홍도金弘道는 호를 단원檀園이라고 하여 대충 영조, 정조간의 화가인 것은 모두 아는 터인데, 그의 예술을 논하려면 우선 그가 직업상 화원이었다는 점을 들어야 할 것이다. 화원이란 물론 조정에 고용되어 그림 그리던 벼슬아치 화가를 말한다. 그리고 화원이 속하던 도화서圖畵署는 본시 종 6품 관아인즉 따라서 화원의 승진은 자연 종 6품의 별제別提, 선화善畵, 교수敎授직이 한계가 된다. 그것도 종 6품은 엄청난 출세의 경우이고 허드레 화원은 대개 그 아래서 맴돌기 일쑤인데 종 9품이 최하의 품계이고 보면 화원 벼슬은 대체로 미관말직이 되기 쉽다. 게다가 화원을 한편 '환쟁이'라고 해서 오로지 손재주만 있는 공장工匠으로 얕보는 풍이 있었다. 얕보인 까닭으로 몇 개를 든다.

첫째, 옛 화론의 입장인데, 환쟁이라는 것은 단순한 그림의 기술자로서 물건의 형사形似나 외형을 옮기는 데 급급할 뿐, 운치나 서권기書卷氣 그리고 아취와 창의가 없는 한낱 장인에 불과하다는 것인데 특히 문인화의 입장에서 그렇다.

둘째, 화원 그림 전체에 대한 악평인데 여기에는 이른바 환쟁이 자신의 힘도 없지 않다. 본시 화원은 오위五衛 같은 곳에 파견되든 혹은 본서本署에 있든 간에 보통 직책상의 일거리란 본보기 보고 그리는 세화歲畵, 곧 새해마다 궁전과 고관댁의 문이나 벽에 붙이는 십장생, 호형虎形, 신선 따위의 그림, 산릉도山陵圖와 군읍郡邑, 병영지도, 의궤, 의장도儀仗圖, 관용 허드레 병풍과 세첩歲帖, 그리고 제향용祭享用의 화상이나, 높은 벼슬아치의 초상 그리기가 고작이니 자연 그림은 천편일률이 되기 쉽고 생동하는 맛이 적어서 이 까닭에 환쟁이 그림 하면 얼핏 조잡하고 판박이 그림과 같은 뜻으로까지 쓰이게 되었다.

요컨대 환쟁이 그림 하면 저속하고 적이 품격이 떨어진다고 탓한다. 그러나 이 두 가지 이유보다 훨씬 더 심각한 것은 아마 앞서든 화원의 신분 문제와 그림에 대한 사회 수요의 문제인 것 같다.

무릇 화원은 그 속하는 관서官署의 성격으로 보아도 기술공으로 인식되었을 뿐 아니라 그 자리는 대개 중인, 양반의 서자 출신이 메우는 벼슬이었다. 옛 사회의 신분의식에서 보면 화원의 직책은 사대부의 소임이 될 수 없는 천기賤技인지라 설령 양반과 선비로서 그림 그리기를 즐긴다 하더라도 혹시 남이 자기를 그림의 전문가로 볼까 두려워하였다. 오세창 선생의 《근역서화징》에 모아놓은 예에서 하나 둘을 들면 다음과 같다. 강인재(仁齋 姜希顔)는 세종대왕 때의 이름 높은 화가지만 그의 신분은 사대부였던 까닭에, 그림은 천기로서 많이 그렸다가 그것이 훗날에 남으면 이름을 욕되게 할 뿐이라고 말했다는 이야기다.[1] 영조시대에 인물화로 유명했던 조관아재(觀我齋 趙榮祏)는 한다 하는 양반으로 과거에 급제한 진사였던지

라 임금이 그의 화재畵才를 알고 선왕의 초상을 중모重摸하도록 명령하였으나 그는 끝내 어명을 거절하였다. 그의 말로 전하는 바로는, "비록 제가 천한 신하이지만 어떻게 환쟁이 무리와 자리를 같이하여 양반의 신분을 더럽힐 수가 있겠느냐"고 하였다니 모름지기 그 시대의 풍조를 알지어다.[2]

이렇게 보면 화원의 그림은 '그림'으로보다 먼저 '환쟁이'의 그림이라는 사회적 편견 앞에 서게 된다. 말하자면 신분사회의 화원이라는 신분의 탓으로 그림은 의당 고용주의, 주문한 사람의, 그리고 수요층의 기호와 요구를 반영할 것으로 기대되고 또 그렇게 되기 마련이다. 이것은 문인, 사대부의 예술관이나 또 그 시대에 높이 평가하던 문인화의 정신과는 예리하게 대조가 되는 환경이다. 문인화는 그림의 뜻을 자기 속에 찾는다. 환쟁이 그림은 그림의 아름다움을 남의 눈에서 찾는다. 그런가 하면 문인의 그림은 고정된 가치관 속에서 헤어나지 못하건만 환쟁이는 본래 사대부는 아니려니 홀가분한 기분으로 요구만 있으면 미천하다는 서민생활을 그릴 자유도 있다. 요컨대 화원 그림은 수요에 따르는 면이 압도적이다. 이 점은 벼슬아치로서 화원의 출세 과정에서도 나타난다.

도시 화원의 출세란 종 6품이 되는 것이요, 당시의 감식안에 드는 것이요, 또 그림에 대한 사회의 수요가 늘어가는 것이리라. 그런데 대개 화원이 실력으로 출세하는 것은 임금의 어진을 그리는 명예, 그리고 그림마다 임금과 고관의 뜻에 알맞아 칭찬이 대단할 경우이며, 이렇게 되면 어명에 따라 큰 그림을 많이 그리게 된다. 다시 말하면 화원 그림은 자기의 독자적인 것보다 오히려 그 시대 그리고 궁정의 취미와 안목에 그림을 맞추어야 된다는 의미가 되는

데, 이것은 중국의 송나라 휘종 때부터 화원 그림의 특색으로 이미
알려진 바다. 한편 도화서의 가장 높은 자리는 제조提調 자리거니와
이것은 예조판서가 겸대兼帶하는 것이 상례인즉 실질적인 윗자리는
종 6품의 별제別提, 선화善畵 등인 것은 앞서 말한 바 있다. 그런데 왕
왕 화원으로서 고을의 원님 곧 현감이 되는 수도 있는데, 현감자리
도 품계로는 종 6품이지만 이것은 행정직이니 화원이 종 6품에 오
르거나 현감자리를 따면 벼슬자리로는 과연 출세를 극하였다고 할
만하다.

　　화원 김단원은 겉으로 보면 바로 이러한 명예, 출세 성가聲價를
한 몸에 다한 사람이다. 곧 정조대왕의 어진을 그리고 관官은 연풍
延豊 현감에 오르고, 당시의 감식가이던 강표암(豹菴 姜世晃)으로부터
'근대명수'近代名手[3]라는 찬사를 받았으며, 또 우리의 옛 사회로는 드
물게 수요가 있어서 많은 작품을 남겼거니와 특히 서민생활을 그
린 이른바 속화(풍속화)도 적지 않게 끼어 있다. 말하자면 단원은 화
원이라는 벼슬아치로서 궁정취미에 맞고, 당대 풍류의 안목에 맞
고, 변천해가는 영조, 정조시대의 세태와 수요에 그 그림이 알맞았
던 셈이다.

회화적 환경

김단원이 세상에 나서 그림 그리다 세상을 하직한 시대는 정확하
게 말하면 영조 때로부터 정조시대를 거쳐 순조 때에 이르는 동안
으로서 대략 18세기의 30년대로부터 19세기 초에 달한다. 이 시대

는 그림의 면에서 볼 때 화풍, 화론, 기법에 있어서 상당한 변화가
있었던 때였다. 이 점을 단원 그림의 배경이라는 면에 국한하면서
간추려본다.

현재《대전회통》등에 기록된 도화서의 화원을 뽑는 취재取才방
식을 보면 대나무, 산수, 인물 영모人物翎毛, 화초의 네 가지 중 두 가
지를 선택시켜 화재畵才를 시험하였는데, 다시 등급을 매겨서 대 그
림을 1등, 산수를 2등, 인물 영모를 3등이라 하여 합해서 상등으로
간주하고, 화초는 4등으로 정하였다.[4] 그런데 왜 하필이면 대 그림
을 사군자 중에서 택하고, 또 왜 1등으로 정하였는지 지금은 참고
할 길이 없다. 굳이 생각해본다면 우리나라의 사군자의 전통과 한
편 십장생도 등의 문제를 들 수 있다. 사군자가 중국의 송나라 이래
은일隱逸이나 사대부의 심의心意를 의탁한 절호의 화제로 인정된 것
은 주지된 일이거니와 우리나라에 있어서는 숙묘肅廟 때까지만 하
여도 국菊, 난蘭은 별로 그림 된 일이 많지 않다. 사란寫蘭에 이르러
서는 심지어 "우리나라에는 본시 난초가 없었으니 그것을 일찍이
그린 바도 없다"고 하는 강표암의 말이 있을 지경이며,[5] 난초가 성
행하게 되는 것은 영조 이후 특히 정조 이후의 일이다. 이에 반하
여 매죽은《근역서화징》에 실린 화가전畵家傳을 보더라도 비교적 오
랜 전통이 있는 것을 알 수 있거니와 더구나 사죽寫竹은 사인士人이
즐겨 그리던 바로 마침내 이탄은(灘隱 李霆), 유수운(峀雲 柳德章) 같
은 대 그림의 전문가를 낳게 하였다. 그러나 화원 취재에 사죽을 1
등으로 꼽고 또 일재一才로 삼은 것은 아마 사군자 사상만이 아니
라 십장생의 사죽을 비롯해서 죽화에 대한 수요가 많았다는 실제
적 이유가 더하였으리라. 하여튼 사죽은 취재과목이며 또 1등 과목

인데도 불구하고 사군자로서의 사죽은 단원 전후의 화원 그림에는 아주 드문 화목이며, 또 있는 경우도 품격이 낮아서 같은 시대의 강표암이나 신자하(紫霞 申緯) 같은 사인의 명성을 도저히 따를 길이 없다. 이 점은 김단원에 있어서도 매한가지였는데, 생각하면 그도 그럴 것이 사군자는 그야말로 문인화의 정수인지라 자기의 뜻을 그림으로 표출하느니보다는 오히려 남의 요구에 응하도록 체질이 되고만 화원 그림에서 사의화寫意畵의 절정을 구한다는 것은 당초에 잘못이라고 함직하다.

본래 조선시대는 그림에 있어서도 중국과는 같은 회화권을 이루고 있어서 중국화풍의 변화에 적이 민감한 것은 모두 아는 일이다. 그런데 조선시대의 초기는 바로 중국의 명초에 해당한다. 명 태조는 왕기王基를 확립하자 원대에 일시 폐지되었던 화원畵院을 부활시켰는데 조선의 세종 연간에 해당하는 명의 선덕宣德(1426~1435) 연간을 비롯하여 성화成化(1465~1487), 홍치弘治(1488~1505) 연간에는 화원에 명장, 고수들이 구름같이 모여들었을 뿐 아니라 임금이었던 선조, 헌종, 효종 자신이 당초 그림에 능하였다. 당시 명 화원은 남송 화원의 전통을 이어 소위 북종화풍이었는데, 그 중에도 화풍의 차이가 있어서 하나는 남송의 이당李唐, 유송년劉松年에 따르는 이른바 원파院派가 있으되 후에 당인唐寅(1470~1523) 때에 오면 남종풍도 가미된다. 또 하나는 남송 화원의 마원馬遠, 하규夏珪의 화풍을 잇는 파로서 나중 대진戴進(1388~1461)에 이르러 절파浙派로 불리게 되는데 절파에서는 다시 오위吳偉(1458~1508, 小仙), 장로張路(1464~1537, 平山) 따위의 강하파江夏派라는 별종이 일어난다.

이러한 명 화원의 화풍이 과연 어느 때부터 조선 화단에 영향을

주었는지, 또 어떤 방식으로 주었는지 지금 소상히 알 길이 없다.

다만 명나라에 갔다 온 것으로 전하는 강희안姜希顔(1418~1464, 仁齋)

의 유작이라는 소폭 그림에는 명 화원풍이 아닌가 생각되는 강한

부벽斧劈이 이미 눈에 띈다. 하여간 16세기 전반인 중종 연간 이후의

조선의 산수 그림에는 완연히 절파의 버릇이 나타나고, 또 17세기

전반에 활약한 김명국金明國(선조, 인조 연간)에 이르면 거연히 장평

산 따위 강하파의 버릇인 고필枯筆의 과한 사용과 지나친 필묵의 방

일放逸이 현저하다. 말하자면 기십 년 동안을 두고 중국화풍이 조선

에 들어온 것을 짐작할 수 있다. 그러던 것이 중국 땅에서 명은 북

적北狄인 만청滿淸에게 멸하였고 조선은 병자호란을 계기로 해서 설

령 병력에는 굴복하였으되 사상으로는 일종의 배청시대로 돌입하

게 되었다. 이리해서 인조, 효종, 현종, 숙종 연간이란 오랫동안 조

선과 중국 간의 문화적 정상관계는 두절된다. 그러던 관계가 조금

씩 풀리게 되는 것은 숙종 말부터로서, 본격적으로 청조화풍이 도

입되는 것은 근 백 년 후인 영조, 정조 때의 일이고 보니 그 사이의

조선화풍은 당연히 명풍明風을 유지하고 있었다. 그것도 남종을 섞

은 당인唐寅, 구영仇英의 원파院派나, 심석전(石田 沈周), 문형산(衡山 文

徵明) 따위의 오파吳派의 화풍을 알 길이 없었으므로 자연히 그 이전

의 화풍을 따르게 된다. 하기는 혹은 인조 연간에 도입되었을지 모

를《고씨화보》顧氏畫譜,《시여화보》詩餘畫譜 따위도 그림으로는 숙종 연

간에야 그 영향을 본다. 말하자면 명풍을 따르고 있으면서 만력萬曆

연간(1603~12)에 간행된《고씨화보》와《시여화보》가 신풍新風으로

이해되었던 모양이다. 그러면서도 명말에 발간된《십죽재화보》十竹

齋畫譜와《전보》箋譜는 숙종 연간 이전에 도입되었다는 흔적이 없다.

이미 한·청 관계라는 무거운 장막이 도입을 가로막고 있었는지 모른다.

하여튼 숙묘肅廟 중기까지만 하더라도 명대 화원의 초기 또는 절파의 북화풍이 여전히 유행하였는데, 그것이 숙묘의 만기晚期로부터 영, 정 시대를 통하여 청조의 강희, 건륭의 문물이 소개됨에 따라 화단에 새로운 바람이 불기 시작하였다. 무릇 강희, 건륭대의 중국 화론의 대세는 명나라 말의 화론을 따라 이른바 남화를 정통으로 하고 명대에서는 심석전, 문형산 같은 사대부의 그림인 오파를 그 정통으로 인정하였고, 이에 따라 이것에 영향을 입은 영, 정 시대의 감식도 일신하게 되었다.

현재의 유적으로 보아도 영, 정 시대에는 틀림없이 《십죽재화보》, 《패문재서화보》佩文齋書畵譜, 《개자원화전》 등을 화원도 접할 수 있었으며, 또 강희 연간의 궁정취미인 초병정焦秉貞의 〈경직도〉耕織圖 투각본, 〈강남명승도〉江南名勝圖 묵각 등도 방간坊間에 유전되고 또 화원의 남본藍本으로 심석전, 당백호(伯虎 唐寅)의 판각이 정조 연간에 사용된 흔적이 있다. 이 점을 지금 남아 있는 작품의 면에서 보아도 그 경향이 뚜렷하다. 이미 숙종, 영조, 정조 시대의 산수에는 절파풍이 사라져간다. 윤공재(恭齋 尹斗緖) 부자의 유작에는 그 장기가 아니라는 산수에 왕왕 절파의 여운이 엿보이는 때가 있으나 한번 정겸재(謙齋 鄭敾)에 이르면 거연히 다른 화풍을 보게 되는데 하나는 중국 그림을 《고씨화보》 따위를 따라 방작한 남화풍의 산수요, 또 하나는 이른바 진경산수로서 조선의 산천을 그린 것임은 주지된 일이다. 이때부터 화원 산수는 중국 산수화의 방작倣作과 사경寫景의 두 가지로 나누어지며 이에 따라 화법에 있어서도 방倣이 아닌

사경에 있어서는 필요에 따라 중국화법으로부터 환골탈태하여 새 기법을 창안하는 경우가 많이 생기는데, 아마 겸재 진경의 부벽斧劈도 이 점에서는 절파의 북화에서 따서 자기 것으로 바꾼 것인지 모른다. 또 이 시각에서 살펴보면 겸재의 다음 세대인 심현재(玄齋 沈師正)가 만년을 제외하면 아마《개자원화전》의 파사론破邪論[6]을 따름인지 절파풍을 일소해서 마침내 청조 남화의 정통을 따랐을 뿐 아니라 심지어 사경에 있어서까지도 남화의 방작풍이 있어서 진경의 맛을 손상시키는가 하면, 한편 단원의 선배였던 김복헌(復軒 金應煥)은 방작의 산수와 금강도 같은 실경을 완연히 구별하여 화법을 달리하였다. 단원의 산수는 이런 환경에서 나오게 된다.

다음은 인물 영모인데, 여기에도 크고 작고 간에 변화가 엿보였다.

첫째, 인물화 중의 이른바 사진寫眞, 곧 화원의 가장 중요한 임무의 하나인 초상화에도 조그마한 기법상의 변화가 생겼다. 영묘英廟때까지도 사진의 얼굴을 그 윤곽을 우선 선묘線描로 나타냈던 것인데 정조 연간의 영정 중에는 간혹 얼굴의 볼과 턱을 묵골墨骨과 선염渲染으로 처리하는 방식을 본다. 이것이 새로 들어온 명대의 증경曾鯨 이래의 중국화법인 것은 의심의 여지가 없다.[7]

둘째, 신선과 불상을 그리는 도석道釋인데, 이 방면은 비교적 변화가 적은 편으로서 특히 신선은 이른바 오대당풍吳帶當風으로 의문衣紋이 바람에 날리는 듯하고 선은 난엽선蘭葉線으로 절파의 풍이 그대로 남아 있었다. 다만 불상에 있어서는 수원 용주사龍珠寺의 단원의 불상에서 보듯이 새 화법을 쓰고 있는데, 그 화법의 회화사적 배경을 지금은 명확하게 알 수 없다. 또 한 가지 도석화道釋畵에 관련하

여, 이러한 도석화에 대한 사회적 수요의 근거가 무엇이냐 하는 의
문이 나온다. 본래 이 나라의 도교는 풍수, 참위사상뿐 아니라 무속
까지 가미된 혼합체로서 비록 유교를 국교로 삼는 위정 계급에게
는 배척을 받았으나 민간사상으로는 불교와 혼합되어 성행하고 있
었다. 영·정조 시대의 실록을 참고하면 풍수, 참위의 풍이 대성하
였던 것을 알 수 있을 뿐만 아니라 심지어 주부呪符를 가지고 민심
을 혼란케 하여 역모를 하는 오두미五斗米 류의 사건이 빈발하였는
가 하면, 또 한편 부녀의 회사回寺와 이원尼院의 유흥장화遊興場化가 자
주 문제되었다.[8] 모두 다 서민사회와 부녀지간에 도석의 신앙이 얼
마나 두터웠던가를 가리키며 동시에 《홍길동전》이 유행하고 《심청
전》의 용궁 이야기가 나오는 시대배경을 짐작하게 한다. 뿐만 아
니라 도석의 신앙은 관아의 의식으로만 있던 것이 아니라 신앙으
로서도 액정掖庭에 만연되어 내궁內宮에도 크게 유행했던 일이 기록
에 적혀 있다. 따라서 조정의 관례로나 또 서민과 부녀자의 불로장
생, 부귀영화에의 소박한 기원의 형식으로 십장생(해, 달, 산, 내, 대
나무, 소나무, 거북, 학, 사슴, 불로초), 수성노인壽星老人, 신장神將, 선녀, 신
선, 호랑이, 용 등의 그림과 많은 절에 불상이 요구되었다. 특히 그
중에서도 신장, 신선, 용, 호랑이는 모든 재난과 병고를 압승한다고
하여 방이나 문, 벽에 붙였던 것은 모두 아는 터이다. 요컨대 단원
에게 도석화가 적지 않은 것은 시대와 관련이 깊다.[9]

　끝으로 화조 곧 영모와 화초 그림인데, 원래 화원의 화조는 사생
이 드물고 화보나 선인의 유작을 방작하는 경우가 많았다. 그리고
영·정조 이전에 명대 원화, 특히 임량林良풍의 힘차고 거센 필치의
나무와 새가 유행했던 것은 지금 남아 있는 이허주虛舟(李澄)의 영모

에서 넉넉히 볼 수 있거니와, 또한 심현재의 맹금에도 볼 수 있고, 한편 절지折枝와 초충草蟲은 사생 외에 화보와 명대의 〈금석곤충초목상〉金石昆蟲草木狀 같은 것에 많이 의거하였던 것 같다. 그러던 것이 정 겸재에 오면 사생풍이 우세하여질 뿐만 아니라 화보로 새로운 화풍이 수입되었고 그림으로도 장남사蔣南沙의 화첩이 들어왔다. 화보로는 《패문재광군방보》佩文齋廣群芳譜, 추일계鄒一桂 편의 《소산화보》小山畫譜가 도입되는데, 전자는 이미 김창업金昌業의 《가재연행록》稼齋燕行錄에서 주목되고 있다.[10]

그런데 이러한 새로운 화풍의 도입과 더불어 우리의 비상한 관심을 끄는 것은 청조를 통하여 어렴풋이나마 유럽의 화풍이 소개된 점이다.

그 첫째는 말할 것도 없이 연경에 있던 천주당이다. 이 천주당은 당시 연경에 사신 따라가던 지식인의 심심한 흥밋거리였던 것은 홍담헌(湛軒 洪大容), 유혜풍(惠風 柳得恭), 이청장관(靑莊館 李德懋), 서호수徐浩修, 김정중金正中 등의 연행록에 소상한데 특히 박연암(燕巖 朴趾源)은 《열하일기》의 한 소제小題로 양화를 특기하여 천주당 그림의 부채賦彩나 원근법, 그리고 '음양향배'陰陽向背의 특색을 논하였다.[11] 혹은 이러한 천주당 화상에 대한 전문傳聞이 흡사 서역 벽화의 불상의 요철법과 같은 용주사 불상의 화법을 해명하는 열쇠일지도 모른다.

둘째는 청정淸廷에 고용되어 있던 낭세녕郎世寧, Giuseppe Castiglione 같은 서양화사西洋畵史의 그림인데, 그 화법은 연행사신의 견문으로 전하여졌을 것은 확실하나 진위 간에 작품이 과연 어느 정도로 도입되어 단원시대에 기여하였는지는 아직 알 수 없다. 그보다도 오히

려 양법의 영향을 받았다는 초병정焦秉貞의 〈경직도〉는 화법으로나
또 풍속화로나 적지 않은 영향을 준 것 같다.

셋째는 유럽 그림 그 자체의 유입인데, 이 점에 관하여는 거의
판단할 자료가 변변치 않다.[12] 다만 내가 우목偶目한 바로는 홍성하
洪性夏 선생 소장의 《석농화첩》石農畵帖 잔엽 중에 베니스파의 풍경 판
화 한 장이 일본의 우키요에浮世繪 한 장과 더불어 수록되어 있던 것
으로 기억된다. 석농은 영·정조 시대에 참판을 지낸 김광국金光國의
아호로서 당시의 대감식大鑑識이며 수장가였던 상고당尚古堂 김광수
金光遂와 동시대였다. 이 《석농화첩》(전5책)은 왜란 전으로부터 석농
생존 당시에 이르는 화가를 수집한 것인데, 지금 화첩에서 세간에
산락散落한 화적畵蹟을 얻어 보면 그 질로 보아 석농의 안목이 범속
하지 않았음을 알 뿐 아니라 이국화법에 대한 그 호기심을 짐작할
수 있다.

또 한 가지 단원 그림의 배경으로서 빼놓을 수 없는 것이 있다.
곧 단원시대에 유행하던 속화(풍속화)와 이른바 춘의도春意圖의 문제
다. 본래 영·정조 시대 전의 형편을 보면 풍속화란 극히 드문 것이
며, 기껏해야 계회도契會圖, 능행도陵行圖, 의궤도儀軌圖 정도가 통행하
는 상태였다. 한편 중국에서는 명대 인물화의 별종으로 고사풍속을
그리는 풍이 있어서 원체院體에 오면 사녀도仕女圖, 연락도宴樂圖, 시정
도市井圖가 궁정취미에 맞추어 많이 제작되었고, 또 강희, 건륭에 이
르면 강희, 건륭제의 무공을 그린 무훈도武勳圖로부터 제왕의 순시
에 따라 그린 남순도南巡圖와 명승도, 그리고 앞서 언급한 칙찬勅撰의
〈경직도〉가 나오는데, 거기에는 풍속적인 요소가 많이 있었다. 그
리고 한편으로 민간에서는 《수호지》,《금병매》 따위의 소설과 더불

어 회도繪圖가 유행하고 또 춘화가 성행하였다. 이에 대하여 숙묘肅
廟 이후의 우리나라를 보면 숙묘 만기晩期로부터 영묘英廟 사이에 그
린 조관아재(觀我齋 趙榮祐: 1685~1759), 오기곡(箕谷 吳命顯: 17세기
말~18세기 초), 김남리(南里 金斗樑: 1696~1763), 강표암(豹菴 姜世晃:
1713~1791), 이능호관(凌壺觀 李麟祥: 1710~1760), 강담졸(澹拙 姜熙彦:
1710~1764) 등의 속화가 남아 있으나 사림의 풍속답게 사인의 격조
가 있는 것이었다.

그러던 것이 단원, 혜원, 긍재 등에 들어서면 별안간 서민취미가
농후하고 춘의도가 크게 유행하게 된다. 단원시대의 화원이 사림
의 속화에 용기를 얻었을 가능성도 있고 또 청국에서 들어오는 〈경
직도〉 등의 풍속에서 상想을 땄을 수도 있다. 그리고 이규경李圭景의
《오주연문장전산고》五洲衍文長箋散稿를 읽어보면 중국으로부터 〈남녀
음예지상〉男女淫穢之狀을 그린 화첩이나 소상塑像이 많이 동래東來한 것
을 알 수 있는데,[13] 이것이 또한 단원시대의 춘의도에 자극을 주었
는지도 모른다. 그러나 따져보면 이러한 서민적인 속화나 춘의도에
대한 당시 수요의 사회적 배경은 무엇이냐 남는다. 지금 이 문제를
짧게 다루기 위하여 영·정조 시대의 사치풍조와 유흥 분위기로 바
꾸어서 본다.

대표적인 문헌으로 영·정조 시대의 실록만 조사하더라도 사치
와 음풍淫風의 문제를 자주 발견할 수 있다. 영조 2년에 내린 삼조
三條의 계서戒書에는 이미 사치의 폐를 들었거니와 큰 것만 들어도 6
년, 9년, 14년, 15년으로부터 정조 말년에 이르기까지 몇 년에 한
번씩 이것이 크게 문제되고 있다. 특히 의주혼상衣住婚喪의 사치와 기
방창가妓房娼家의 번창, 그리고 이원尼院 사찰을 중심으로 한 부녀의

음풍유흥이 크게 문제되었다. 이에 따른 기강의 해이를 조정의 입장에서 어떻게 보았나 하면, 우선 신분제도의 문란으로 상천常賤이 사인士人의 의관을 하여 양반의 행색을 자행하고, 위보僞譜가 성행하며, 저택이 법을 넘었으며, 또 한편 관장官場의 부패와 축기蓄妓가 대행大行하고, 상반常班 더불어 음주유흥의 폐가 심했고, 부녀자의 화류花柳, 회사回寺[14]가 잦아서 음란의 풍이 일어나고 심지어 궁내에까지 음종淫縱의 사례가 잦았다는 것인데, 그것을 매번 엄중히 다스린다면서 끊이지 않은 것은 곧 현실이 규제를 넘었다는 의미로 해석된다. 아마 하기는 이 사실을 서민경제에서 보면 짐작되는 것이 있을 것이다. 당시 주목되던 난전亂廛의 성행과 호상豪商의 출현에 볼 수 있듯이 도시 서민의 경제적 향상에 따른 주변적 현상이라고 볼 수 있는 면이 있다. 하여간 이러한 사치 분위기의 대표적 예로 가체加髢(큰 다리머리)의 문제를 하나 들고 이 장을 맺겠다.

본시 현대의 유부녀의 머리에서 보는 낭자머리는 대략 순조 이후의 유행으로, 그 전에는 다리꼭지를 달아 머리에 얹은 것은 단원, 혜원그림 21의 그림에서도 이미 살펴본 바이다. 그런데 영·정조 시대에는 이 다리머리의 사치가 극심하여 반상 할 것 없이 크게 가체하는 것을 자랑으로 여기고, 더욱이 혼례에 있어서는 엄청난 가체를 상례로 하였던 탓으로 남의 다리꼭지를 사서 머리에 얹느라고 70~80냥 이상의 대금을 던져야 하게 되어 마침내 전답을 팔아 가체를 혼수로 하는가 하면 한편에는 그 돈이 마련되지 못하여 딸을 여의지 못하고 과년過年하게 하는 딱한 반상이 날로 늘게 되어 이것이 드디어 일대 사회문제로 등장하게 되었다. 이에 대하여 조정은 50~60년의 오랜 세월에 십여 차례나 가체의 금禁, 혹은 개혁안을

그림 21
신윤복, 〈단오풍정〉(부분), 종이에 담채, 28.2×35.6cm, 조선(18세기), 간송미술관.

실시하려고 하였으나 결국 효력을 거두지 못하였다. 이렇게 보면 결국 단원시대의 서민적 속화와 춘의도는 서민생활의 진출에 따른 향락과 문화적 욕구를 배경으로 하는 면이 있다.[15]

김단원의 일생

왕조사는 으레 중인과 상민을 상대로 하지 않는다. 이 까닭에 화원 김홍도에 대하여 그 생애를 자세히 알 길이 없다. 김홍도의 자는 사능士能이며, 그 아호로는 단원을 위시해서 단구丹邱, 서호西湖, 고면거사高眠居士, 그리고 취화사醉畵史라고도 자기를 불렀으며,그림 22 또 무반의 외관 종4품인 만호萬戶의 벼슬을 한 김진창金震昌의 증손이라는 것, 도화서의 화원으로서 관은 음관자제로 연풍현감에 이른 것은 《근역서화징》에 요약되어 있어 비교적 널리 알려지고 있다.[16]

그런데 그의 생년에 대하여 오세창 선생은 어느 근거를 따르셨는지 영조 36년 경진(1760)년 설을 택하였는데, 근래 최순우崔淳雨 씨의 고증으로 그 오류가 발견되어 생년을 영조 21년 을축乙丑(1745)년으로 잡게 되었으며, 또 그의 졸년을 대략 순조 16년 병오(1816)년에서 순조 18년 무인(1818)년 사이로 최순우 씨는 추정하였다.[17] 단원의 유소년 시절은 현재 일절 알 길이 없다.《호산외사》壺山外史중에 단원 관력官歷으로는 "정묘正廟 때의 공봉供奉 내정內廷(화원)으로 매번 그림을 올리면 곧 왕지王旨에 맞았다.……왕의 어명으로 금강 4군金剛四郡의 산수를 그리게 하되 열군列郡으로 하여금 경연관을 대하듯이 음식대접을 하게 하였으니 이것은 특별한 일이다. 음관으로 보임되어 연풍현감에 이르렀다"라고 하는 구절이 있다.[18]

이것을 다시 사적史籍에 맞추어보면 다음과 같이 된다. 겸산거사兼山居士의 작이라는 《이향견문록》里鄕見聞錄〈김복헌金復軒전〉에는 김단원이 금강 4군을 그린 것을 정조 무신년으로 적었으니 이것으로 보면 단원 나이 42세 때의 일이 된다.

한편 판각본 정조대왕 어제御製《홍재전서》弘齋全書 권7에 수재된 〈근화주부자시〉謹和朱夫子詩 중 〈석름봉원운〉石廩峯原韻 조條 할주割註에 이런 말이 있다. 곧 "김홍도는 그림에 교묘한 자로서 그 이름을 안지가 오래된다. 30년 전에 초상을 그렸는데, 이로부터 무릇 회사繪事에 속한 일은 모두 홍도로서 주장하게 하였으니 화원은 세초歲初의 상례로 첩자帖子에 그림을 그려내는 규정이 있다. 금년 홍도는 웅물헌熊勿軒이 주를 붙인 주부자시朱夫子詩를 그림으로 그려 팔 폭 병풍을 지었는데, 깊이 취성정聚星亭의 여의餘意를 땄다."**19** 그런데 주자시에 대한 정조의 화장和章은 언제 제작된 것인지 명시가 없는데, 다만 목차에 보면 경신년조에 나오는 것으로 보아 이 시와 할주는 정조 24년 경신(1800)년일 가능성이 높다.

그런데 할주에 30년 전이라고 한 것은 다만 큰 수[大數]일 뿐인 것 같다. 왜냐하면 김단원이 정묘正廟의 초상을 그렸다는 것은 36년 전, 곧 영조 49년 계사(1773)년 정월의 일인 까닭이다. 그 해 영조는 나이 80으로 정월에 도감을 정하여 영상影像 작성을 거행하였는데 그때 변상벽卞相璧, 신한평申漢平, 김후신金厚臣, 김홍도, 김관신金觀臣, 진재손秦再孫**20** 등의 화가가 뽑혀서 기技를 다투게 되었다.**21** 결국 정본正本은 변 화재의 것으로 결정되었거니와 김단원도 영조의 초상을 그려본 것이 확실하고, 또 그 당시 세손으로 영조를 모시던 정묘의 초상을 그렸을 것이 분명하다. 따라서 김단원은 나이 30세(만 29)에 어용화사의 후보로 뽑힌 셈이며, 영조의 어용을 그린 공으로 그 해 그 달(정월) 동반東班에 열列하게 되어 문신의 자격을 얻었다.**22** 그리고 할주에 보이듯이 단원이 팔곡 병풍을 그린 것은―할주가 경신년의 것이라면―그의 나이 56세(만 55)가 되는 해가 된다. 다시

그림 22
김홍도 낙관과 도인: 단로(檀老), 단원(檀園), 단구(丹邱), 취화사(醉畵士), 도인(圖印).

왕조실록을 참고하면 정조 5년(1781) 8월 병신 조에 화사인 한종유
韓宗裕, 신한평, 김홍도를 시켜 각각 어진 1본씩을 모사케 하였다는
기록이 있고, 같은 해 9월 임인 조에는 임금이 희우정喜雨亭에 어하
시어 화사 김홍도에 명하여 어용의 초본을 그리게 하였다는 기록
이 나온다.[23] 이것은 나이로 따져 김홍도 37세(만 36) 때가 된다.

다음 그의 출세에 절정이었던 현감시대인데, 이것을 《승정원일
기》에서 조사하면 아래와 같다. 곧 정조 15년 신해(1791) 12월 22일
차 도목정사都目政事에 김홍도를 충청도 연풍현감에 임명한 기록이
나오는데, 이것은 그 전날 음관자제의 등용을 결정한 처사에 명목
상 따른 것 같다. 그리고 정조 17년 계축(1793) 5월 24일자에는 충
청감사 이형원李亨元의 필진장계畢賑狀啓로서, 연풍은 흉황凶荒이 심한
점에서 둘째가는 곳인데 현감 김홍도는 관곡에 의뢰하지 않고 자
기 먹을 곡식으로 부지런히 서둘러 곡식을 나누고 죽을 끓여 나눈
까닭에 굶주린 백성이 살게 되었다는 보고가 나온다. 끝으로 정조
19년 을묘(1795) 정월 초 7일자에 충청위유사忠淸慰諭使 홍대협洪大協의
구두보고가 나오는데 그때 왕은 도내재형道內災形과 민정에 대한 보
고를 받은 다음 계속해서 연풍의 원[倅]은 어떠하더냐고 묻는다. 이
에 대하여 홍대협은 "몸소 탐지하지는 미처 못했으나 들건대 정령
政令이 해괴하다"라고 답신하며, 왕은 이 말을 들은 후 연풍현감을
바꾸도록 구두로 전교를 내리게 된다. 이와 관련된 기록은 또 실록
의 같은 해 같은 달 조에도 보이는데 다만 간략하게 '불치감죄'不治勘
罪로 개차改差한다고 적혀 있을 뿐이다.[24] 말하자면 김홍도는 햇수로
5년, 만으로 약 3년을 현감자리에 있다가 끝무리에 현치縣治가 잘못
된 탓으로 해임된 셈이다. 그리고 또 수원 《용주사사적》龍珠寺事蹟에

는 정조 14년 경술년 대웅전에 불상을 그렸던 기록이 나오는데,[25] 이것은 현감 되기 1년 전 일이 된다. 하여튼 이상이 우리에게 전해오는 화원 김홍도에 대한 관청 및 사찰기록의 전부이며, 또 아마 경력의 구체적인 기록으론 전부일지 모른다. 이 밖에는 그 아들 긍원(肯園 金良驥)이 모은 《단원유묵첩》(국립중앙박물관 소장)에서 시, 서, 서찰 몇 편을 보게 되며, 그의 아들 외의 다른 가족에 대하여도 지금으론 알 수 없다.

한편 단원의 화명畵名이나 성품에 대하여 동시대인의 논평이 약간 전해지는 것은 널리 알려진 일이다. 우선 그의 외모인데 《호산외사》에는 "풍채와 태도가 좋고 도량이 넓고 구애됨이 없어서 사람들이 신선중인神仙中人으로 지목하였다"[26]라고 하니 옛 사람의 흔한 과장일지 모르나 좌우간 외모가 훌륭했던 모양이다. 또 사람됨이 예술가답게 우원迂遠하고 가계를 불고不顧하며 청빈에 자족하던 모습은 같은 조희룡의 《호산외사》의 일화로 유명한데,[27] 아마 세사世事에 우원하였던 것은 충청위유사의 연풍현감에 대한 보고로 보아 그럴 성싶다.

다음은 그의 그림에 대한 화평을 본다. 먼저 단원에게 적지 않은 영향을 끼친 강표암이 있는데 그는 단원을 가리켜 '근대명수', 심지어는 '우리나라 금세의 신필神筆'[28]이라고까지 높이 평가하였으며 또 서로 합작한 일[29] 그림 23도 있다. 표암은 주지되듯이 시, 서, 화 삼절로서 당시 예원藝苑의 명류일 뿐 아니라 일류의 감식안으로 인정되었다. 더구나 만년에는 한묵翰墨으로 정조의 특별한 지우知遇를 얻어 연행 사신에 열列하고 벼슬은 한성부 판윤에 이르렀는데, 주목할 것은 단원 화폭에 즐겨 화평을 쓰던 표암은 바로 그 만년기였다

그림 23
김홍도 · 강세황 합작, 〈맹호도〉,
비단에 담채, 90.4×43.8cm,
조선(18세기), 호암미술관.

는 점이다. 가령 단원이 정조의 어용을 그리던 정조 5년 신축 8월
에 정조는 표암에게 어진의 모사를 간청한 일이 있을 뿐 아니라 화
원 사진寫眞에 대한 불만을 표시하였으며, 또 김홍도 같은 화사畵史의
사진에 입회하여줄 것도 당부하였다.[30] 그런데 바로 이 즈음은 노
년의 표암이 30대의 단원 화재畵才에 감복하여 부지런히 화제를 써
주던 때인즉, 혹은 여러 화원 중에서 어용화사로 단원이 뽑힌 것이
표암에게 무척 대견하였을 것이다.

　다음에는 동시대인으로서 역시 시, 서, 화 삼절일뿐 아니라 연조
화풍燕朝畵風에 대한 견식으로는 오히려 표암을 넘었으리라고 인정
되는 신자하의 평이다. 앞서 인용한 《단원유묵첩》 권두에는 신자하
의 제찬題讚이 있는 것을 최순우 씨의 소론小論으로 알게 되는데, 그
곳에서 자하는 "단원 그림은 인물, 영모 제 사생寫生이 모두 범상을
초월하여 입신하였다"라고 하고, 또 계속해서 "내가 단원과 노닐기
를 가장 오래하였다"라고도 말한다.[31] 신자하는 나이로 보면 단원
보다 24세가 아래였으나 지체가 높은 사람일 뿐 아니라 참판의 고
관을 지낸 명류名流였다. 그러나 그도 또한 화재가 비상한 풍류였던
지라 화원을 지낸 단원과 교분이 있었을 수 있거니와 더욱이 자하
는 강표암의 예술을 높이 평가하여 '4백 년간 단지 강표암 상서尙書'
만이라고 하였고 게다가 일찍이 죽석竹石의 화법을 표암에게 배운
바 있다.[32] 그렇다면 표암과 단원의 관계로 보아서 자하와 단원의
교유가 깊었던 것은 극히 자연스러울 듯하다. 그렇다고 해서 《단원
유묵첩》에 실린 자하 제문의 단원 화평이 과연 진심인지 아닌지는
지금 잠깐 판단을 주저하게 된다. 왜냐하면 신자하는 이미 장년 때
부터 옹담계(覃溪 翁方綱)의 영향을 받아 건륭乾隆, 가경嘉慶의 문인취

미에 깊이 들어가고 있었으며, 당시의 사검서四檢書, 김추사 같은 신
지식과 더불어 중국의 명적도 접할 길이 많았고, 또 중국의 주죽타
(竹垞 朱彝尊), 나양봉(兩峰 羅聘), 오란설(蘭雪 嵩梁) 등과 교우가 깊
어서 문인화의 진수를 해득하고 있었다. 그런 탓인지 그의《경수당
집》警修堂集이라는 고본藁本에는 우리나라 그림에 대한 시구나 할주는
아주 드물다.

　또 한 가지, 자하에는 단원의 조상照像에 대한 기평譏評이 있는 것
은《근역서화징》에 수록됨으로써 유명하다.[33] 지금 그 원문을 찾아
보면 신자하의《경수당전고》맥록貘錄에 실린 시문에 이런 것이 있
다. 곧 '載靑失筆行看子二李檀園貌不同'이다. 그리고 이 다음에 할
주로 "어용화사 이명기李命基, 김홍도, 패인浿人 이팔룡李八龍이 내 초
상을 그렸는데 모두 닮지 않음을 근심했다. 몇 해 전 옹담계(覃溪 翁
方綱)가 왕재청汪載靑에게 부탁하여 초상을 그렸는데, 화상畫像 역시
우리나라 의관에 대체만 방불할 뿐"이었다고 적었으니[34] 앞의 시구
는 "재청은 화상에 붓을 잃고 두 이[二李]와 단원 것은 얼굴이 같지
않다"라는 의미가 된다. 그런데 이 글은 무인(1818)년의 소작所作이니
까 자하는 50세였고, 단원은 죽었을 때인지도 모른다. 그리고 과연
어느 때에 단원이 자기 초상을 그렸다는 것인지 알 길이 없다. 또
같은 유고 11책의 〈양연산방고 3〉養研山房藁 三에는 '이우선(藕船 李尙
迪)이 옹담계 선생 댁에서 왕재청이 그린 나의 삿갓을 쓴 초상을 보
고' 하는 글이 있어서[35] 왕재청의 소조小照가 우리나라식의 초상이
아니라 아마 소동파의 〈입극도〉笠屐圖 비슷한 것인 것을 알 수 있고,
따라서 자하가 '동국의관에 대략만 방불'하다고 평한 의미를 알게
되는데, 이 글은 자하 나이 예순넷 되던 때의 것이다. 하여튼 여기

그림 24
신위, 〈옹방강소조〉
(翁方綱小照), 조선
(18세기 말~
19세기 초).

문제되는 것은 단원은 얼굴을 같지 않게 하였다면서 왕재청에 대하여는 그 의관의 소략疏略을 말했으니 그 용모는 같았다고 보게 된다.

그러면 다시 문제되는 것은 신자하의 전신(傳神) 또는 사진寫眞에 대한 화법관畵法觀이다. 대저 그 당시 청조의 전신은 거의 명대의 증경曾鯨에서 유전되는 묵골선염법墨骨渲染法으로 선묘를 쓰지 않았으며 자하도 어언간 이러한 화법의 전신에 익었던 것은 그 자신이 그렸던 옹담계 소조小照 그림 24의 유작으로 짐작된다. 이에 대하여 덕수궁에 소장된 이명기의 사용寫㝫인 십우헌상十友軒像이나 또 항간에 유전된 단원 작의 소조를 보면 그 화법 이 우리의 전통을 따라 윤곽을 주로 선묘로 하고 있다. 혹은 이것이 자하의 기평의 근거일지는 모르겠으나 여하튼 자하의 단원 찬사讚辭는 고언에 대한 예의가 섞인 인상을 준다.

또 다음으로 단원의 화법을 들어 평을 가한 사람으로《호산외사》의 작자인 호산자壺山子 곧 조희룡趙熙龍(又峰)이 있다.《호산외사》

에는 앞서 든 '신선중인'이라는 구절에 이어 또, 단원은 "산수, 인물, 화훼, 영모를 그려서 묘경에 이르지 않은 게 없으나 특히 신선에 용해서 준찰구염皴擦句染, 구간의문軀幹衣紋이 전인前人을 따르지 않았다"라고 하였다.[36] 그런데 인물화 중의 전신, 초상은 반드시 유명했던 것은 아니었던 모양으로 조우봉의 별저別著인《석우망년록》石友忘年錄에는 "단원은 일찍이 사조寫照로서 이름이 들린 바 없었는데 이렇게 고묘高妙"하다면서 단원의 임충민상林忠愍像을 칭찬하였다.[37] 이렇게 보면 조우봉은 단원 그림 중에 특히 신선도를 높이 평가한 셈인데, 이에 반하여 홍연천(淵泉 洪奭周)은《단원유묵》에서 들었다. 곧 그의 글에 "나는 단원을 안 지가 오래되나 그러나 특히 그 속화의 '교묘'한 것을 알았을 뿐. 그가 사망한 후에 해산도海山圖를 얻어 보고 처음으로 교묘한 것이 풍속화에만 그치지 않는 것을 알았노라"라고 하였다.[38] 이것으로 보면 조우봉 같은 화가는 신선의 독특한 기법에 끌린 데 반하여 홍연천 같은 일반 완상玩賞에게는 그의 속화가 흥미로웠는지 모르겠다.

끝으로 그의 교우관계와 사승師承인데, 이 문제도 자세히 알 길이 없다. 항간에 오래 다니는 설로서 단원은 김복헌의 제자였다고 하는데 그 근거를 알 수 없다. 또 같은 화원으론 동갑의 고송류수관古松流水館 이인문李寅文이 단원과 친교가 있었던 것으로 믿어지나 그러나 김긍재金兢齋 형제(金得臣, 碩臣), 이화산관(華山館 李命基), 장옥산(玉山 張漢宗) 등의 동배同輩와는 어떤 교분이었는지 짐작이 되지 않는다. 사류士類와의 교유로서 앞서 든 강표암, 신자하, 홍연천 등과는 이른바 망년지교忘年之交일 것이며, 이 밖에 그의 작품의 화제로 보아 유기원(綺園 俞漢芝), 홍간재(艮齋 洪儀泳) 등과도 가까웠던 것

같으나 역시 자세한 것은 묘연하여 알 길이 없다.

단원의 작품

현재 세상에 유전된 단원의 그림은 겸재, 현재를 제외한다면 비교적 많은 편이다. 그러나 우리나라의 슬픈 사정으로 대작이 남은 것은 극히 드물고 대개는 화첩에 붙였던 소품인데, 그나마 실물을 보여주는 데 인색들 해서 조직적 연구가 어려운 실정이다. 지금 그런대로 내가 소목所目한 바를 중심으로 정리한다면 다음과 같다.

우선 단원 그림의 화풍과 화법의 진전과 변화를 이해하기 위하여 그림의 시기설정을 하는 것이 일거리가 된다. 또 그러기 위하여 먼저 목도한 그림 중에 연기年紀가 있는 중요 작품과 그의 생애의 중요사건 및 봉명제작奉命製作한 연기를 주로 하여 간단한 작품연대표를 만들면 별표와 같다(표 1 참조). 이 간단한 작품연대표에 간지의 연기 표시가 없는 그림을 관서款書, 도인圖印, 화풍을 고려하여 배정하여 본즉 이런 결과가 나온다.

곧 단원 나이 마흔 되던 갑진(1784)년, 강표암이 노구를 이끌고 멀리 연경에 부사로 가던 해를 경계로 그 전후에 여러 가지 차이가 보인다. 40세 전의 그림은 첫째, 관지款識로 보아 그의 자인 사능士能을 사용한 예가 압도적으로 많고 또 강표암의 제평題評이 붙은 작품이 적지 않은 것은 별표로도 얼핏 짐작될 것이다. 또 간혹 서호西湖라고 관서款書한 소폭이 다니는데, 서호는 만년의 별호였다는 항간의 속설과는 달리 임진년 단원 28세 때 김복헌이 그에게 그려준 금

표 1 김단원 작품 연대 약표

年紀, 年齡	작품명	관지, 기타
△1772 壬辰 영조 28년 48세	復軒寫金剛與檀園	(擔拙堂爲西湖寫)
1773 癸巳 영조 49년 29세	英祖, 正祖 초상	
1776 丙申 영조 52년 32세	群仙屛風八幅	士能
1778 戊戌 정조 2년 34세	西園雅集中屛六曲	士能, 豹菴題評, 德壽宮藏
	風俗屛風次	士能, 寫於擔拙軒
		豹菴畫評, 德壽宮藏
	西園雅集扇面	士能, 德壽宮藏
1779 己亥 정조 3년 35세	神仙吹笛	士能, 豹菴書款並題評
	松月圖	士能
△1781 辛丑 정조 5년 37세	二回摹寫御眞	實錄
	中國仕女圖	士能, 爲煙波作, 德壽宮藏
	平生圖屛風	士能, 于瓦署爲慕堂洪履祥
1782 壬寅 정조 6년 38세	蛺蝶扇	士能, 豹菴題
△1784 甲辰 정조 8년 40세	豹菴燕行, 彈琴吟詩圖 檀園圖	乾隆帝千叟宴, 檀園
1785 乙巳 정조 9년 41세	安陵新迎圖	
1788 戊申 정조 12년 44세	金剛四郡圖	檀園, 樂山軒題
△1789 己酉 정조 13년 45세	從復軒至釜山, 往對馬圖, 復軒卒	無款
1790 庚戌 정조 14년 46세	龍珠寺佛像, 扇面(豹翁題)	龍珠寺事記, 檀園
△1791 辛亥 정조 15년 47세	延豊縣籃任命	承政院日記, 이해에 豹翁 卒
△1795 乙卯 정조 19년 51세	延豊縣藍退任	承政院日記, 實錄
(仲秋)	海金剛叢石亭(乙卯年檀園畫帖)	檀園與金景林
1796 丙辰 정조 20년 52세	十友軒影像合作	檀園畫體, 華山館畫容
	寫景山水(丙辰年檀園畫帖)	
△1797 丁巳 정조 21년 53세	五倫行實刊行戊午作一劍寒圖	檀園風의 版刻
1798 戊午 정조 22년 54세	訪花隨柳	檀翁
△1799 己未 정조 23년 55세	簡札	
△1800 庚申 정조 24년 56세	朱夫子詩屛八幅	弘齋全書
1801 辛酉 순조 원년 57세	三公不換圖時(農家卽事), 詩作 (農漢, 農事翁)	
1804 甲子 순조 4년 60세	耆老世聯稧圖(李秋作)	檀園, 洪艮齋龠綺園題
1805 乙丑 순조 5년 61세	歐陽子方夜讀書	丹邱
(回甲)		

그림 25
김홍도, 〈모당평생도〉
(慕堂平生圖) 8곡병 중
제8면 회혼식,
비단에 채색,
각 폭 122.7×47.9cm,
조선(1781년),
국립중앙박물관.

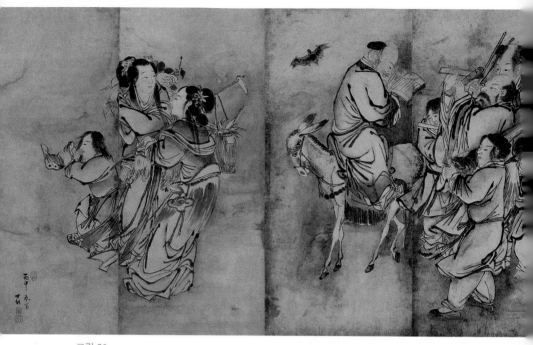

그림 26

김홍도, 〈군선도〉 8곡병, 종이에 담채, 132.8×575.8cm, 조선(1776년), 호암미술관.

강전도金剛全圖를 보면 서호라는 아호를 당시 많이 썼을 가능성이 있

으며 따라서 화적畵跡으로 보나 관지款識로 보나 서호 관서의 그림은

40세 전일 경우가 많다고 생각된다.

　둘째, 40세 전 그림의 주제를 가지고 구분하면 도선화道仙畵는 압

도적으로 이 시기에 속한다. 그리고 화원으로 당연한 일일지 모르

지만 신선, 사녀仕女, 아집도雅集圖, 평생도그림 25 등이 모두 남본藍本에

크게 의거하여 있으므로 그것에 나타난 단원의 자질은 화상畵想에

서보다는 차라리 그의 기량에서 뛰어나다. 뿐만 아니라 수요에 따

라 화법을 바꾼 것도 역력히 알 수가 있다. 가령 이 시기의 단원 유

적 중에는 궁가宮家에 헌납한 것으로 보이는 무관無款의 대작이 간혹

있는데, 그것을 동류의 작품과 비교하면 이 사이의 의미가 명백할

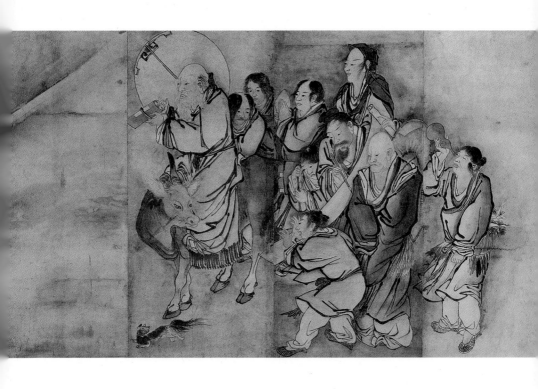

것이다. 세상에 유명한 병신년 소작所作의 〈군선도〉群仙圖 병풍그림 26
과 전傳 단원의 진채眞彩 〈해상군선〉海上群仙, 그리고 덕수궁 소장의 무
술년 소작 〈서원아집〉西園雅集 중병그림 27과 또 하나의 〈서원아집〉 대
병그림 28이 그 예가 되는데, 하나는 필력이 분방주경奔放遒勁하고 다른
것은 정교 우아한 것이 각각 특징이 되고 있다.

　셋째, 이 40세 전후에 속하는 중요한 작품으로 국립중앙박물관
소장의 《풍속화첩》이 있고, 또 하나 궁가에서 세속에 나온 것으로
알려져 있는 《금강산화첩》 2책이 있다. 하나는 물론 풍속화요 또
하나는 사경寫景의 역작이다. 이 《풍속화첩》에는 이미 단원의 비범
한 화재가 충분히 엿보이는데, 그러나 〈씨름〉, 〈무악〉舞樂, 〈글방〉그
림 29, 30 같은 몇 개의 우수한 작품을 제외하면 비록 풍속으로는 말할

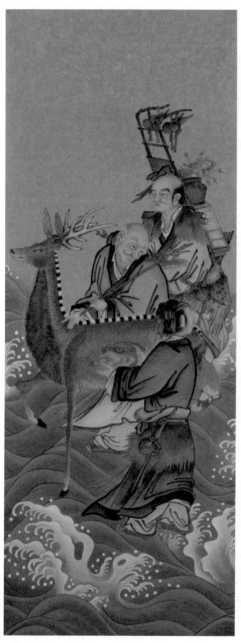
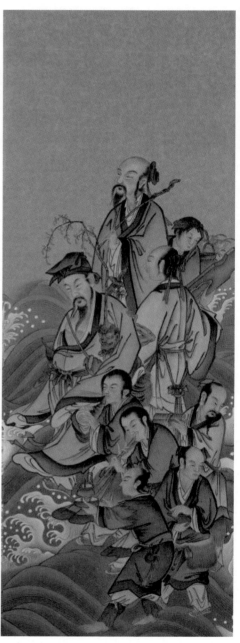

그림 26-1~4
전(傳) 김홍도, 진채(眞彩) 〈해상군선〉(海上群仙, 부분), 조선(18세기).

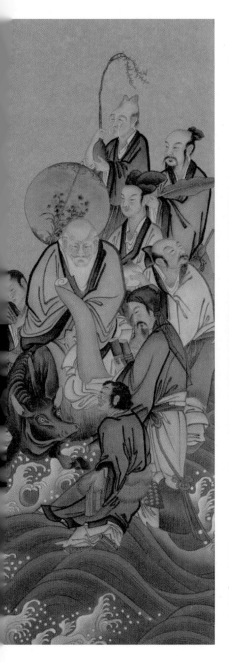
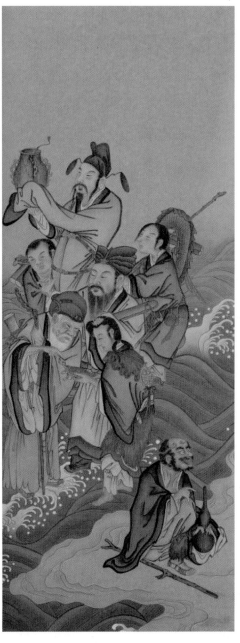

그림 27
김홍도, 〈서원아집〉(西園雅集) 6곡병, 비단에 담채, 122.7×287.4cm, 조선(1778년), 국립중앙박물관.

수 없이 재미있지만 그림으로서 구도 처리에는 40세 이후의 원숙
과는 다른 점이 있다.

한편《금강산화첩》은 풍악楓岳뿐 아니라 인접한 산수를 모두 사
경한 것인데, 이것이 바로 42세 때의 작품이며《호산외사》에 이른
바 〈금강사군도〉그림 31, 32인지 아닌지는 알 길이 없으나 그 체재로
나 무관, 무도서인 것으로도 족히 민가의 수요이기는 어렵다. 그런

데 이 금강사경은 과연 단원 아니면 하고 생각되는 역작이 많으면
서 동시에 그 전 그림에서 볼 수 없는 사실의 새 화법이 나타난다.
그러면서 아직 단원의 독특한 산준山皴, 석법石法, 수법樹法이 성숙미
가 모자라는 데가 있으며, 사생답게 공간처리가 반드시 회화적 구
도에 따르지 않은 폭도 있다. 그나마 이러한 궁가의 수요로 보이는
화첩이나 또 평생도류를 제외하면 이 시기의 유작에서 사경과 풍

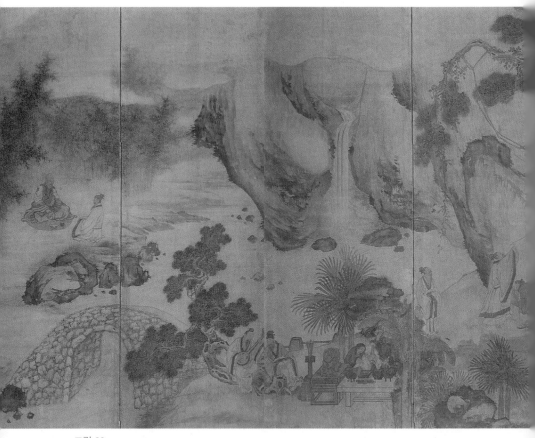

그림 28
김홍도, 〈서원아집〉(西園雅集) 8곡병, 비단에 담채, 131.0×372.0cm, 조선(18세기), 개인 소장.

속을 보기가 쉽지 않고, 또 퇴색하여 원색을 알 수 없는 병풍차屛風
次의 풍속을 몇 폭 연전年前에 본 일이 있으나 단원치고는 무디어서
놀란 일이 있다. 하여간 이런 까닭으로 현존하는 유작을 토대로 하
면 나는 단원의 40세 이전을 전기로 잡는 것이 타당하다고 여기며,
그 후를 후기로 구분하고 싶다.

　단원 후기의 작품은 그 유존된 수효로 보면 현감자리에서 해임
된 을묘년 51세 이후가 단연 많다. 하기는 그간 한가히 허드레 그
림을 그릴 형편은 아니었던 것 같다.《근역서화징》에 나온《김씨가

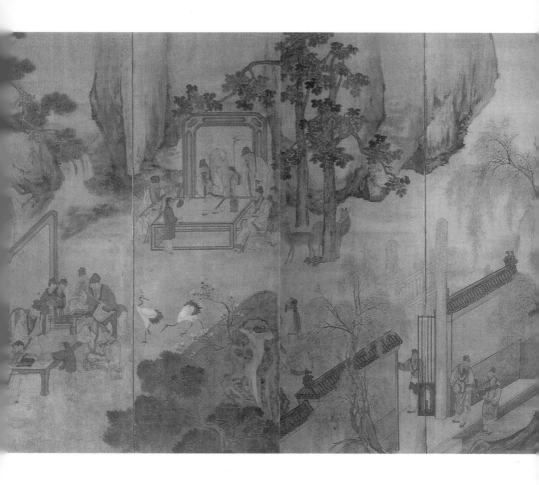

보》대로라면**39** 기유년에는 일본 대마도에 갔다 왔고, 또 경술년에
는 수원 용주사 대웅전의 불탱을 그렸는데, 그것은 거대한 것이었
으니 오래 이 제작에 몰두하였을 것이고, 또 그 이듬해 납월臘月에는
현감에 임명되어 만 3년과 약간을 지방관아에서 분주하게 지냈다.
그런데 작품의 세계에서 보면 단원 후기에 있어서는 경술년 46세
에 그렸다는 용주사의 불상부터 큰 문제이다. ^{그림 33, 34}

기록상으로 단원이 관가의 명령으로 그렸을 것이 의심 없는데,
그 화법이 전기와 아주 달라서 얼핏 단원 작품인 것을 인정하는 데

그림 29
김홍도, 〈씨름〉(《풍속화첩》 중), 종이에 담채, 27.0×22.7cm, 조선(18세기), 국립중앙박물관.

시간이 걸린다. 현재 용주사에 있는 불탱은 해방 후 많이 보수를 하였다고 하며 원형 그대로라고는 말할 수 없으나 원작의 필치가 역력해서 그 화법의 특질을 짐작할 수 있다. 나는 일찍이 불탱을 자세히, 그리고 가까이 조사할 기회를 용서받지 못하고 매번 멀리서 보

그림 30
김홍도, 〈무악〉(《풍속화첩》 중), 종이에 담채, 27.0×22.7cm, 조선(18세기), 국립중앙박물관.

는 관찰이라 소상히는 말할 수 없으나, 그 화법의 핵심이 단원의 인
물에서 보는 바와 같은 선묘에 의거하지 않고 많은 벽화에서 보듯
이 또 이른바 서양화법이라고 하는 묵골墨骨과 선염준찰渲染皴擦로만
음양을 내고 또 요철감을 강조하였다. 그리고 구염준찰勾染皴擦을 다

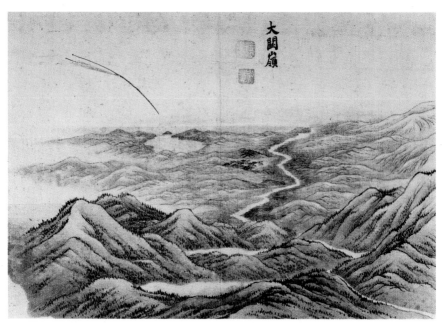

그림 31

김홍도, 〈대관령〉(《금강사군첩》 중), 비단, 30.0×44.0cm, 조선(18세기), 개인 소장.

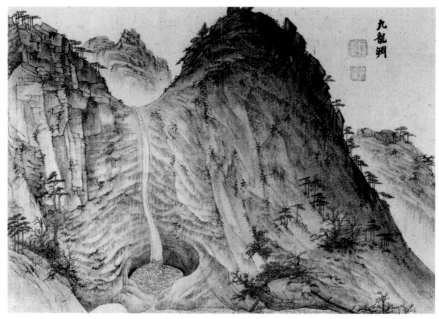

그림 32

김홍도, 〈구룡연〉(《금강사군첩》 중), 비단, 30.0×44.0cm, 조선(18세기), 개인 소장.

그림 33
김홍도, 수원 용주사 대웅전 〈삼세여래탱〉(부분), 조선(18세기).

그림 34
김홍도, 수원 용주사 대웅전
〈삼세여래탱〉(부분),
조선(18세기).

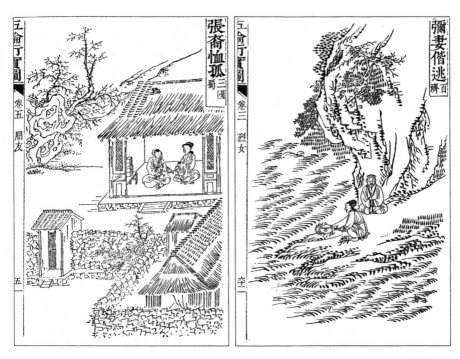

《오륜행실도첩》 중 2폭, 목판본, 종이에 채색, 각 폭 22.0×15.0cm, 조선(1797년), 호암미술관.

시 한 번 군데군데 가하여 향배를 짙게 한 결과 과거에 없는 입체
감이 나왔다. 이러한 화법이 과연 어떻게 유래된 것인지는 장래의
연구에 맡겨야 될 것이거니와[40] 아무튼 그것이 당시로는 놀랄 만한
새로운 것이었음은 틀림이 없다. 그리고 단원 후기에 봉명奉命 제작
하였다는 〈주부자시병〉朱夫子詩屛 8폭은 현재 그 존부存否를 알 수 없
으나, 한편 정조 21년에 개간開刊한 《오륜행실》에는 거의 단원의 특
징이라고 할 수 있는 준법, 수법, 파도波濤, 쇄석碎石 등이 자주 나와
서 흡사 그 원화를 단원이 그린 인상이다.[그림 35, 36] 그러나 각공刻工의

그림 37
《은중경》판각 중 1폭. 조선.

잘못인지 인물에 생경한 곳이 많을 뿐 아니라 김긍재 같은 화원은 앞에 든 단원의 수법과 거의 방불하여 그 원화가 한 화원의 손으로 된 것인지도 미심하기는 하지만 단원의 손이 가해진 것은 의심이 없다. 그리고 또 하나, 지금 수원 용주사에 전하는《은중경》恩重經의 판화도 그 밑그림은 단원 소작이라고 인정된다. 그림 37

그런데 이러한 관수官需작품 외의 많은 작품이 후기에 있다. 그리고 특색에서 본다면 사경풍의 산수, 인물이 단연 주목된다. 하기는 단원은 수요에 응해서 그리는 직업화가인지라 요구에 따라 화보취 畵譜臭가 있는 신선풍의 인물, 산수도 그린다. 또 소폭 신선도 그린다. 도해보살渡海菩薩도 그린다. 물론 화조도 그린다. 그러나 그림으

로서 가장 세련되고 또 화상이 구도와 혼연일치해서 과거의 습기習氣를 초탈하는 대표적인 분야는 사경산수 혹은 사경풍의 산수인데, 심지어 풍속까지도 때로는 그림으로 순화되어 이 사경산수 속에서 처리된다. 말하자면 정겸재 같은 화가는 한국의 진경을 사경화로 또는 사생으로 예술화한 대가였거니와 단원도 후기에 오면 풍속, 인물, 영모를 때에 따라 사경풍속에 하나로 엮어서 얼핏 보면 남송 원체풍의 공간감각이 있는 새로운 독자적 산수, 그 당시로 본다면 당대식當代式의 사경산수를 창조하였다. 말하자면 청조 화원풍의 법식에 잡힌 것도 아니요, 또 과거의 남본에 의거한 것도 아니었다. 그리하여 자기 시대, 자기 주변, 평범한 산천을 날카롭고 현실적인 감각으로 회화화하였다. 그렇다면 순수한 그림의 견지, 곧 예술적 작품으로서 단원은 무엇을 제기하였을까.

해석의 문제

물론 여기서 말하는 해석은 회화적 해석이다. 주지되다시피 예술적 작품에 대한 미감의 향수는 직관적일 수밖에 없다. 그러면서 동시에 직관적인 향수의 태도와 차원은 이미 해석적인 것이라고 볼 수 있다는 것인데, 이러한 향수의 태도와 능력의 '외곽적'인 준비가 곧 작품의 역사적, 종교적, 사회적 의미 그리고 작품기법과 제작상 규범의 성격과 배경, 그리고 작가라는 사람에 대한 이해일 것이다.

　　그러나 이러한 이해와 준비는 끝내 외곽적인 것에 지나지 못하고 진정한 의미에서는 예술 외적인 것이라고 할 수밖에 없다. 해석은 가능한 한 미감 그 자체에 육박해야 되고 그럼으로써 작품에 대한 직관적이며 동시에 최고의 미감을 향수하는 것이 목표가 될 만

하다. 그런데 그림은 성질상 공간적으로 해석된다는 것은 모두 아
는 일이다. 음악과 극작이 연주나 공연이라는 시간적 재생을 통하
여 해석되는 것과는 달리 그림은 단순한 물리적 존재로서가 아니
라 한 개의 예술적 작품으로 나에게 그 존재가 인식될 때에는 이미
미적 향수가 성립되어 있고, 또 그 향수 속에 해석이 내포된다고도
할 수 있으리라. 지금 그림 특히 동양화에서 본다면 작품이라는 의
식은 물리적 공간 속에 또 하나의 새롭고 또 인위적인 공간이 회화
적으로 구성되어 있다는 것이 된다. 이 회화적 공간의 핵심은 붓,
먹, 물감, 종이, 비단 같은 재료상의 제한 내에서 낙관, 도서, 화제를
포함한 화면구성의 빈틈없는 통일성과 또 선획, 색채, 형사形似, 구
도에서 오는 영상의 조밀감, 곧 밀도에 있다고 한다. 그리고 이러한
통일성과 밀도를 성공리에 달성하는 요체는 바로 화면에 한 중심,
다시 말해서 화면의 물리적인 공간적 중심이 아니라 회화적 중심
또는 중핵이라는 요인의 설정을 매개로 하는 데 있다고 볼 수 있다.
이런 의미에서 소위 화론의 육법六法이라고 하는 것 중의 으뜸이 되
는 기운생동氣韻生動은 다름 아닌 화면의 핵을 매개한 통일성과 밀도
가 있는 화면구성이라고 생각된다. 이 경우 이러한 화면의 중심을
단지 화면구성에 나와 있는 물상物象 속에서만 찾는 것은 흔히 보는
예이지만 예술적으로는 적이 어리석은 일이다. 화면 통일의 핵심이
물상일 수도 있거니와 또 많은 경우 단순한 빈 화면 곧 물상이 그
려져 있지 않은 공백일 수도 있다. 이 문제는 바로 현대화론에서 말
하는 화면구성에 있어서의 공간처리에 관한 것인데 조선시대 5백
년을 통하여 김단원은 이 문제를 가장 예민하게 의식한 것 같고 또
가장 성공시킨 화가로 생각된다. 아마 이 까닭에 단원의 그림 특히

사경산수, 화조, 풍속 중에는 거의 시대를 초월하여 현대감각에 육박하는 작품이 있는지 모르겠다.

선

우리의 옛 그림은 기본적으로 필선의 그림이며, 특히 남화는 선묘 자체의 품격과 아름다움을 중요시한다. 또 옛 그림의 준법皴法(주름치는 법)이라는 것은 대단히 소중한 기법인데 이것도 결국 선묘의 일종이며, 선염渲染(바림)은 보통 부차적인 것으로 여겨졌다. 이 필선에는 몇 가지가 구별된다. 하나는 문인화, 그리고 나중에는 남화의 통념이 된 것으로, 곧 그림의 필선은 원칙상 서법의 용필用筆과 동일할 뿐 아니라 필선 자체에 시, 서, 화의 일치된 경지가 있다는 문인취미의 입장이다. 이것을 중국의 시, 서, 화의 경지를 체득한 안목에서 볼 때에는 과연 지당한 말로서 가령 김완당의 유명한 〈세한도〉歲寒圖나 전고람(古藍 田琦)의 산수는 대개 이러한 필선의 맛이 그림의 중심인데, 물론 이런 것을 화원이던 단원에게 바라는 것은 연목구어의 감이 있다.[41]

또 하나는 고인의 용필, 필의를 딴다는 것인데, 이것이 명, 청 이래로는 거의 화법의 정통이 되고 또 임고臨古, 방작倣作에 젖어 회화를 정식화하던 청조 취미, 곧 《개자원화전》 등에 영향을 입은 조선시대 화가들이 선인의 용필과 필의를 모방하여 득의연得意然하였을 것은 의심이 없다.

또 다음은 앞서 말한 문인, 시객 취미의 철학적 필선미와는 달리 순전히 사경, 사생 등의 화면 구성에 연관되어 발견한 화가 독자의 선묘가 있을 수 있다. 그런데 지금 단원의 경우 문제되는 것은 둘

째와 셋째의 것이다. 단원이 예부터 도선화道仙畵로 유명하였던 것은 일찍이 《호산외사》에서 본 바이며, 또 나는 그것을 단원 전기의 특징으로 적었다. 지금 단원 신선의 대표작이라고 할 수 있는 병신년 작 〈군선도〉 병풍에서 보면(그림 26 참조), 그 필세와 골력 및 의문衣紋, 향배向背의 묘를 쉽게 알 수 있다. 그리고 특히 단원의 유명하던 것은 오자풍吳子風이라고 하던 바람에 불리는 의문법衣紋法인데, 그 선은 이른바 굵은 난엽선蘭葉線을 자주 섞어서 힘세고 움직이는 동작감을 준다. 이 자유자재한 난엽묘蘭葉描를 다시 바림을 써서 원근 향배를 붙이고 체구용모에 품위가 있어서 그림이 생동하고 속되지 않다. 또 나귀 다리는 보통보다 길어서 단원이 그리는 당나귀나 사슴의 특징을 이미 잘 보일 뿐 아니라 묘사에도 이른바 필의가 있다. 이 점은 또 기해년 작인 신선도에서도 매한가지인데,^{그림 38} 요컨대 필의, 골력을 힘센 한 수묵으로 처리하고 준찰皴擦을 가하여 음양을 붙이고 화면의 동감을 호방한 오대당풍묘吳帶當風描로 나타낸 솜씨가 모두 당시 예원藝苑의 절찬을 얻었을 것은 의심이 없다.

그러나 비교적 좁은 감상안에 구애되던 정조 때의 사회를 떠나서 한번 명, 청을 포함한 국제적 견지에 서본다면 거연히 안목을 달리하게 된다. 말하자면 단원 전기의 도선은 그 용필, 의취에 있어서 아무래도 명대 절파의 조박糟粕인 면이 있으며, 또 동시에 청조에서 이미 사라진 도선의 유행이 중국 화보의 영향을 받던 영·정조 시대에 명대풍의 단원 도선에서 다시 성행하고 있는 것은 자못 흥미스러운 일이다. 뿐만 아니라 《런던 중국예술 국제전람회 출품도설》에 수록되어 있는 구 고궁 소장의 오소선(小仙 吳偉) 작 〈선종려학도〉仙踪侶鶴圖^{그림 39} 등과 비교하여 볼 때 단원 도선의 의문衣紋과 용

필이 강하파江夏派도 과연 어느 계통의 영향이었나를 생각하게 한다. 오히려 단원 신선도 후기에 오면 절파의 용필과는 달라지는 것을 그의 소품으로나 산수 인물로도 알 수 있다.그림 40

한편 전기라도 단원의 사경, 풍속의 필선은 도선의 용필과 아주 다르다. 단원《풍속첩》(그림 51, 123 참조)의 선은 간소하고 담담하되 전신傳神이나 백묘白描에 많이 쓰는 날카로운 철선鐵線과는 다르다. 여기에는 중국 화가의 용필을 의식한 흔적은 거의 보이지 않는다. 또 풍속 묘사에 너무 집중해서 후기에서 보는 바와 같은 당대풍의 산수인물이라고 할 수 있는 사경체의 풍속, 곧 그림으로서의 본격적 구상에의 노력도 찾기 힘들다. 하기는 단원의 천재天才가 풍속의 장면묘사에 있어서 이미 구도, 배포配布의 회화적 감각으로 나타나고 있는 것은 주지된 일이다. 가령 평행되는 상하의 두 면을 그려서 가운데 공간을 긴장시킨 뒤에 그곳에 씨름장면을 넣어 회화적 핵심을 형성한다든지그림 29 또 무악舞樂하는 인물의 외곽을 사각화四角化하면서 화면 중심을 둥글게 몰아넣어 그림의 밀도감을 내는 것과 같은 예민한 구성력을 단원은 과시한다.그림 30 그러나 그것을 그려내는 필선은 철선이라기에는 너무 수수하고 부드러운 선이어서 풍속이라는 테마에 따라 노력하는 도중에 자연히 나타난 단원선이라고 할 수밖에 없는데 이것은 마치 여인을 그리는 혜원의 요염한 필선이 진정 혜원선이라고 할 수밖에 없는 것과 비슷하다.

《금강산화첩》(그림 30, 31 참조)에 있어서도 근본적으로는 사정이 같다. 이《금강산화첩》은 단원의 사경화로는 비교적 초기 작품이라 단원 그림의 특색이 충분히 나왔으면서도 아직 단원 산수의 진면목이 채 미발未發한 느낌이 있으니, 가령 단원 전기에도 이미 산수

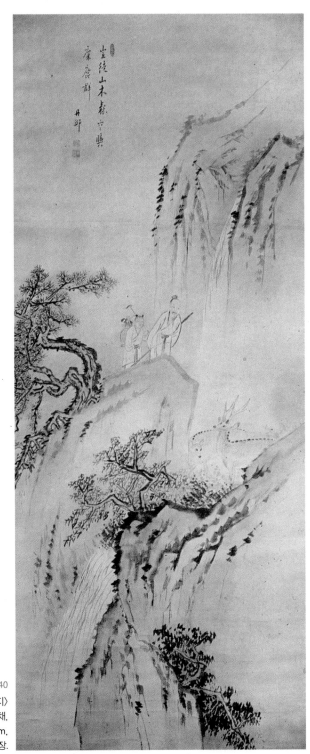

그림 40
김홍도, 〈채약우록지〉
(採藥友鹿芝), 종이에 담채,
132.0×54.8cm,
조선(18세기), 개인 소장.

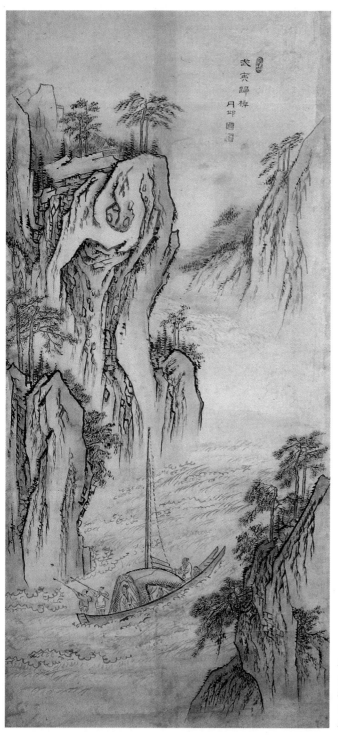

그림 41

김홍도, 〈무이귀도〉(武夷歸棹)
8곡병, 종이에 담채,
119.9×52.6cm,
조선(18세기), 간송미술관.

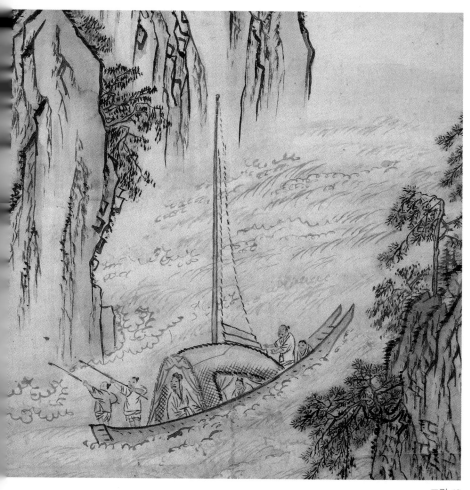

에 엿보이는 주름법 곧 하엽荷葉주름에서 변형된 독특한 단원 주름
(〈武夷歸棹圖〉의 준법) 그림 41, 42이 아직 활용되고 있지 않다. 그렇기
는 하나 그런대로 이 화첩은 충분히 단원기법이 나타나 있는 것인
데, 문제는 50폭이 넘는 이 화첩의 대부분은 사생의 절실한 필요로
인하여 이른바 중국 대가의 정법定法에 의한 필법이 아닌 제 나름
의 필선으로 그려져 있다는 점이다. 하기야 본래 필묵, 채색, 지견紙

絹이라는 재료로 처음에는 화본으로 그림을 배우는 당시로서는 어느 그림을 그리든 간에 주름, 석법石法, 수법樹法, 태점苔點 등에 화본의 영향을 피하기 어려울 것이나 본시 정법이라는 대가의 화법은 단순히 당시에 숭상하던 화기畵技의 수준이기보다는 오히려 이른바 '사의'寫意라는 예술관 위에 선 기법으로서 중요시되던 것이다. 따라서 남종의 문인취미에서 말하는 필의란 필선 속에 단순한 물상의 표현이 아닌 화가의 깊은 의취를 담는다는 의미이다. 이에 반하여 사생, 사경은 원칙상 주관적인 영상을 필선에 가탁하는 것이 아니라 어디까지나 실물의 회화적 표현이다. 따라서 단원의 《금강산화첩》도 이 사생, 사경의 원칙대로 필의보다는 물상 그 자체에 대응하는 필선을 찾으려고 애쓰고, 또 애쓰다 보니 자연 자기가 사는 바로 그 시대의 풍경감각에 의존하게 된다. 그러면서 단원은—겸재가 사경산수의 기법으로 너무나 부벽, 미점과 적묵積墨에 중점을 두었기 때문에 작품 전체로 보아 비교적 화법이 단순한 데 반하여—사경의 전체적 구성에 알맞은 단원식의 주름, 수법, 석법을 안출함으로써 화면의 영상이 기법으로도 복잡하게 되는데, 이미 이 《금강산화첩》에 그런 면이 나타난다.

그런데 이 모든 단원 전기와 후기 초의 특색은 결국 전통적인 화법의 중축中軸인 필법으로 환원시킬 수 있고, 또 단원의 예리한 구도의식도 이른바 육법의 '경영위치'經營位置 곧 화면의 배포, 특히 물상의 배포의 묘에 그친 감이 있다. 그러던 것이 한번 눈을 돌려 단원 후기의 완숙한 유작을 보면 얼핏 전기나 후기 초의 전개인 것 같으면서도 실은 새로 차원을 달리하는 면이 나온다. 그것은 이미 단원법이라고 인정되는 산석山石의 주름과 나무, 새, 꽃의 필선이 더 한

층 세련되고, 심지어 도석화의 소품도 전기의 과장이 사라지고 필의가 온화, 담백하게 변하여 품격이 높아졌다는 그런 아름다움만은 결코 아니다. 그것보다는 회화예술의 각도에서 구도의 차원이 달라졌다는 의미이다. 앞서도 말했듯이 본시 종래 화가의 구도관념은 화면에 그려진 물상의 '배포'라는 시각 또는 차원에서 구도를 의식한 데 반하여 단원의 후기 작품 중에는 이러한 각도와 차원을 완전히 달리해서 화면의 공백, 붓이 가지 않은 화면의 여백을 구도의 주축으로 의식하였다고밖에는 해석할 수 없는 것이 나온다. 화면구성의 중핵과 통일성과 밀도를 화면의 공백에 의식적으로 매개시켜 형성한다는 공간구성의 새로운 의식이다.

공간

화면은 앞서도 말했거니와 필경에는 인위적 공간의 창설이며, 또 구도는 요컨대 공간의 기초적인 회화적 구성이다. 그런데 그림이 본보기에 따라 또 정식에 따라 과거의 대가의 산수를 모방하는 동안은 설령 그 속에 무한한 변화와 독자성을 넣더라도 자연 정법의 기본적인 약속에 구애되기 마련이다. 더구나 당시의 화법으로 보면 구도는 기껏해서 배포, 다시 말해서 그리는 물상의 위치를 어떻게 잡느냐 하는 식으로 생각하였다. 간혹 옛 화법에 공백이 강조되는 수가 있어도 그것은 단순한 공백이 아니라 운무 같은 물상의 표현으로 있는 그야말로 공백 아닌 공백이었다. 따라서 화면의 구도는 결국 배포일 뿐이요 그 외의 공백은 문자 그대로 여백이 되며, 그곳에 임의로 낙관, 날인하며 화제도 적는다. 그나마 구도, 즉 물상의 배포라는 관념은 고인의 방작인 경우에는 더구나 구도상의 제

약을 받는다. 설령 옛 그림에 있어서는 오로지 필의의 아름다움을 보고, 사의에 철학미를 느끼고 또 용필에 묵색, 묵선의 감각미를 감상하는 입장도 있으며 심지어는 임고방작臨古倣作에서 화의畵意의 계승을 즐기는 따위의 안목도 있기는 하나, 회화 외적인 의미의 세계를 떠나서 순전히 회화적인 공간구성에서 본다면 방작에서는 구도의 부자유를 느낄 수밖에 없다. 이것이 보기에 따라서는 옛 그림을 감상하는 데 있어서 현대인이 겪는 고충이기도 하다. 왜냐하면 도석화 및 방작 산수의 대부분은 그것을 작품으로 향수하는 미감의 근저에 회화 외적이지만 그러나 당시의 가치관을 지배했던 의미의 세계 곧 역사적, 종교적, 철학적인 전통이 있어서 그 심미관을 지탱하여 주었던 것인데, 그것이 현대에서와 같이 무너지고 사라져서 역사적인 가치의 토대가 결여되었을 때에는 자칫하면 작품은 단지 매너리즘과 모방만으로만 보일 것이다. 더구나 필선의 묘미, 선염준찰渲染皴擦의 필의조차 알아보지 못하기 쉬운 경우에는 기법의 독자성마저 무시될 수밖에 없다. 요컨대 옛날의 가치가 홀연히 오늘의 무가치로 변하고 말 것이다.

이에 대하여 사생, 사경의 발달은 우리에게 다른 의미를 갖게 한다. 사생, 사경이 적어도 현실적인 실물과 실경에 직면해서 화면을 구성하는 한, 먼저 방작하던 때에 중압을 가해오던 정식적 화법이나 배포를 쉽게 벗어날 수 있다. 반면에 실물, 실경을 구도화하는 데 있어서 자칫하면 실물, 실경에 잡히어 실경의 나열 혹은 모사가 되기 쉽다. 단원의 경우 후기 초의 사생, 사경에는 간혹 사상事象에 직면한 나머지 구도에 있어 모르는 사이에 비회화적인 제한을 받고 또 필선이 정착하지 못하는 인상도 준다. 그러던 것이 예술가

로 난숙한 후에 들어서면 단원의 사경은 사상에 직면했으되 동시
에 완전히 회화적으로 화면을 구성하였으며, 또 그 비결을 따지면
단원화법의 후기의 핵심인 공백이라는 요인의 비여백화가 나온다.
완숙한 단원에 이르면 이미 화면에는 종래의 의미의 여백은 없다.
있는 것은 회화적 의미를 가진 공간, 말하자면 중요한 회화적 요인
으로서의 공간일 뿐 아니라 심지어 어떤 화폭에 있어서는 그림 구
성의 중핵을 이루기도 한다. 이런 점에서는 남송의 마원馬遠, 하규夏
珪의 공간구성과 비슷한 면도 있다. 또 그러기에 낙관, 도서도 겸재,
현재에 있어서와 같이 첨가물로서 때로 여백에 쓰인 것이 아니라
그대로 화면구성 한 요인으로, 따라서 회화적 통일의 한 부분으로
취급되고 있다. 이것은 당시로는 위대한 발견일 뿐 아니라 옛 그림
의 전통으로부터 일보 전진의 길이다.

　이런 의미에서 단원의 〈섭우도〉涉牛圖 그림 43를 본다. 이 화면에서
우선 주목되는 것은 공간이 네 개의 대각적인 면으로 구성되어 있
다는 점이다. 그 위와 아래는 서로 평행되는데, 평행면의 각개의 연
결을 보면 위의 경우는 물막이로 돌과 언덕을, 그리고 아래의 경우
는 언덕바위와 물을 건너는 소의 머리 방향으로 연결되어 상하 평
행을 만든다. 한편 그림의 아래와 위의 언덕은 모두 같은 방향으로
사면斜面을 지으며 서로 또 평행되어 있고, 그리고 앞서 상하 평행면
에 연결을 맡았던 물막이와 소머리는 실은 직선으로 각각 언덕 사
선에 연결되는 식으로 되어 있어서 상하 좌우의 평행하는 면이 엄
밀히 계산된 것처럼 구성되어 있다. 그리고 소 위의 목동은 얼굴을
돌려서 정면으로 보이게 하고, 윗면의 물 위를 소와 반대편으로 황
새 같은 새가 날게 하여, 이것만으로도 화면의 상하 좌우의 각 면의

그림 43
김홍도, 〈섭우도〉(涉牛圖), 종이에 담채, 28.2×48.0cm, 조선(18세기), 개인 소장.

대응과 또 동감의 근거인 새와 소가 서로 조응되어서 거의 물상 배
포에 빈틈이 없다. 그러나 이 그림의 진정한 중핵은 상면―조그만
도서 하나 찍은 것밖에는 없는 공백과 그것에 대응하는 냇물, 아마
홍수철의 냇물인 듯한데―이 공백의 회화적 의미부여로서 위 사면
의 언덕이 길게 공백으로 사라져 그림의 깊이를 내고, 또 끝나는 아
득한 곳에 황새를 날려서 마디를 이었다. 말하자면 공백은 이미 공
백이 아니라 직접적으로 조금도 움직일 수 없는 구성요소가 된다.
그 외의 석법, 토파土坡, 인물 같은 기법은 단원의 난숙기이니 다시
말할 것도 없다.

　이번에는 완연한 사생이며, 또 간지干支가 있는 것을 잠깐 보자.
하나는 을묘년 51세 때 곧 현감에서 해임되던 해의 가을에 제작한

작품인데, 화첩의 종폭終幅에 낙관도서가 있고 김경림金景林이라는 사람에게 준 것도 알 수 있다.그림 44 이 그림은 사생법이기는 하지만 이 각도로 그린 총석정이 단원 후기 초인《금강첩》중에도 있고그림 45 또 겸재의 가작이 세상에 알려져 있다. 그러나 단원 후기의 이 〈을묘년 총석정도〉는 금강첩과 필법이 다를 뿐 아니라 겸재와도 달라서 실경을 어느 점에서는 무시하면서 회화적인 구성에 중점을 두고 있는 인상이다. 화면 구도의 대강을 보더라도 위 절벽에서 시작하여 아래 언덕에서 우편으로 빙 돌려서 그대로 총석 아래의 암석과 연결시켜 반원으로 휘감고, 또 높은 총석을 세워서 대응을 시키되 다시 절벽 아래위에 키 큰 송림을 그려서 송림대로 상하로 조응시키고 동시에 총석의 단조로움에 평행시키면서 변화를 준다. 그리고 그림 전부를 대체로 사각으로 엮어서 화면 우편에 몰아붙이고 좌편에 약간의 파도만을 그림으로써 윗면의 공백과 더불어 광활한 공간영상을 만들어냈다. 이것이 이미 단순한 사생일 수는 없고 고도의 회화적 구도로 짜인 산수이다.

　이러한 구성의 묘는 기로계연耆老稧宴의 사생을 부탁받고 환갑 전년인 갑자년에 그린 〈기로세련계도〉耆老世聯稧圖그림 46라는 만년의 역작에서 더욱 뚜렷하다. 이 작품은 홍간재(艮齋 洪儀泳)의 화제로 송도의 기로세련계회를 그 후예의 주문에 의하여 실사實寫한 것임을 알 수 있으며, 또 화제와 그림 아래 기록된 64명 기로의 성명, 관적貫籍으로써 송악과 만월대, 그리고 64명의 표시를 반드시 해야 되는 현실적 제약을 받고 단원이 화폭에 임했던 것을 짐작하게 된다. 말하자면 풍경과 계연稧宴, 오늘에서 보면 사경과 풍속을 담은 기념화를 수요자의 주문을 따르면서 어떻게 과연 회화적 작품, 단순한 실

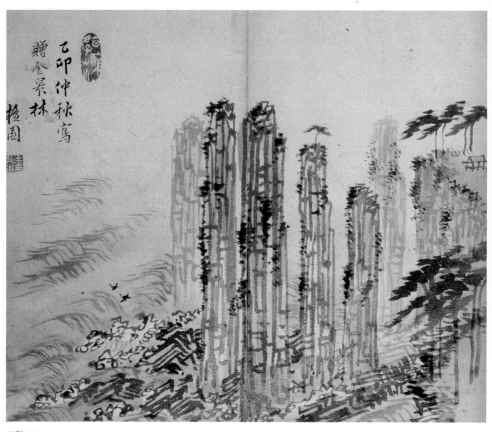

그림 44
김홍도, 〈총석정〉, 종이에 담채, 23.2×27.3cm, 조선(1795년), 개인 소장.

사가 아닌 회화적 구성으로 완성시키느냐 하는 좋은 만년의 예를
볼 수 있게 한다. 그 결과는 자못 놀랄 만한 것이다.

첫째로 화면구도를 위하여 대담하게 현실적으로 있는 송악의 좌
편의 연봉連峯을 잘라버리고 그곳에 생긴 공간과 공백 비슷한 연결
감을 주는 중경中景 상부의 차일遮日을 합쳐서 그림의 좌측 중간에
단원 독특한 회화적 공간을 만들어놓는다. 그리고 그 위에 송악을
앉히는 데, 그의 준법은 초기의 《금강화첩》과는 아주 달라 하엽 주
름을 방불한 만년의 단원 주름으로 시원스럽게 가을 산을 그리되,

그림 45

김홍도, 〈총석정〉(《금강사군첩》 중), 비단에 담채, 30.0×44.0cm, 조선(18세기), 개인 소장.

아래편 산줄기 하나를 그대로 장막 뒤의 송림으로 사선을 타고 흘리면서 그 사이에 생긴 공간적인 단절감을 해소한다. 계연禊宴은 화폭의 약간 아랫부분에 집중하는데 64명의 기로耆老를 명시할 필요상 그 하반부 중심에 비슷이 사각을 그리면서 그 전후좌우의 주변에 무려 130~140명의 인물을 배치하여 연회 광경을 묘사한다. 그다음에 상반부 송악에 대치되는 수목과 언덕을 최하부에 배포하고 균형상 송악의 중량에 눌리는 것을 바로잡기 위하여 만월대 앞뜰에 많은 인원을 묘사하되 특히 좌편 송림에 대각되는 우편에 집

그림 46

김홍도, 〈기로세련계도〉
(耆老世聯稧圖), 비단에 담채,
137.0×53.3cm, 조선(1804년),
개인 소장.

중적으로 인원을 배치하여 화폭 전체의 흐름이 송악의 정봉頂峯으로부터 좌편으로 흘러서 송림으로, 그리고 다시 계회稧會의 중심부를 횡단하여 아래 우편의 군중으로 옮기면서 최하부의 수목, 토파로 단락을 짓는데, 이 모든 연결, 교착, 대각의 한복판에 붉은 주상酒床이 있어서 화면 전체를 빈틈없이 통일시키고 있다. 말하자면 산수와 풍속 그리고 기법과 화상의 조화는 차치하더라도 실사의 제한을 회화적 구성으로 완전히 바꾸어 놓았다.

크게 보면 그림은 상하 양반兩半으로 나누어서, 한편 부감법을 쓰면서 넓은 공간감각을 주고 다시 무수한 공간적 단면과 장면을 단원 특유의 공간구성과 주상朱床이라는 중심점의 설정으로 간단하게 통일하고 처리하였다. 이러한 공간구성, 모든 공백도 실은 중요한 회화적 공간이라는 의식에서 유출하는 공간구성은 전형적으로는 사경, 사실에서 십분 나타나지만 자칫 매너리즘에 빠지기 쉬운 정식적인 산수인물에서도 이미 엿보인, 바로 또 그런 까닭에 그의 필치의 아름다움은 더불어 화폭의 통일성과 밀도를 높이고 있는데, 어느 면에서는 마원馬遠 류의 '잔산잉수'殘山剩水의 특색이 없지 않다. 가령 채지採芝의 도사道士와 미록麋鹿을 그린 산수인물그림 40은 이미 세상에 널리 알려진 〈무이귀도도〉그림 41와 같이 전, 중, 후 삼경의 공간면의 대치를 기본으로 하는 구도인데, 여기서도 〈무이귀도〉와 더불어 공백은 단순한 공백이 아닌 회화적 공간으로 전 구도의 중추적 요인이 되고 있다. 하기는 이 두 산수에 보여준 단원 주름법의 소상蕭爽한 미감만으로도 필묵의 멋을 아는 사람에게는 무상의 안복眼福이 아닐 수 없다. 이러한 공간구성의 가장 초보적인 예로는 왼편에 화조를, 그리고 오른편에 화제, 낙관을 몰아넣으면서 가운

그림 47
김홍도, 〈새그림〉(扇面), 종이에 담채, 30.0×60.0cm, 조선(18세기), 개인 소장.

데를 비워놓은 현대풍의 〈새 그림〉^{그림 47}을 들 수 있는데, 이것이 중국 원화院畵의 한 형식인 것도 흥미스럽다.

시정, 현실감각

나는 단원 그림의 비결을 따지다가 급기야 그의 천재적 기량을 회화적 예술의 경지로까지 끌어올리는 회화적 공간의 구성력에서 발견하였다. 그리고 그러한 회화적 미의 창조와 그것을 밑받치는 필법의 전개를 바림, 색채 같은 말기末技를 차치하고 중점적으로 관찰한다면, 단원의 도선화나 전신傳神보다는 차라리 사경, 사실의 발전 과정에서 단원의 예술, 곧 환쟁이라고 하던 장공匠工의 손재주라는 뜻의 기량이라는 의미가 아닌, 회화미의 창조력을 의미하는 예술을 찾으려고 하였다. 그런데 주지되듯이 회화미의 진정한 향수는 선미線美나 구도, 색채나 화의를 부분적으로 분석해서 향수하는 것이 아

니라 실은 작품이라는 단일한 통일체를 통일체로서 직관적으로 향수하게 되는 것이 실정이다. 단원에 있어서도 그의 특징의 몇 부분을 분석하는 것은 오로지 작품에의 향수를 높이려는 것뿐이지 그것만이 향수일 수도 없고 또 정직히 말해서 향수의 현실적 과정도 아니다. 그것은 요컨대 해석의 과정을 일부 설명하는 것에 그친다. 이런 경우 구구한 회화적 공간구상의 수많은 잔여의 요인을 논하지 않기로 하고, 그러면 어찌하여 결국 단원의 사경이 또 사경적 풍속이 현대 우리의 미적 향수를 가장 자극하느냐 하는 해석의 마지막 문제에 부딪친다.

앞서 이미 나는 회화 외적인 역사적 의미와 관련된 그림, 곧 철학, 도덕, 신앙과 관련된 한 시대의 그림은 그 전통이 단절될 때에는 미적 향수가 불완전하게 되거나 또는 불가능하게 된다는 의미를 말했다. 도석화의 역사적 가치는 그 화선畫線과 의문衣紋의 아름다움에만 있는 것이 아니고 그 배후에 있는 종교적 신앙에의 이해 또는 당시의 종교적 사회환경과 어울려서 비로소 전체적인 감상이 가능할 것인데, 오늘날 우리가 즐기는 도석은 오로지 형사形似의 미, 곧 선미線美, 배포 등일 뿐인 불완전한 것을 모두가 느끼고 있는 바이다. 또 그렇게도 옛 사람을 매혹하였던 문인취미의 사의寫意적 산수만 하더라도 사대부의 자연관, 예술관이 이해 안 되는 현대인에게는 자못 무슨 매너리즘이냐고 불평의 대상이 될지 모른다. 아마 유럽의 기독교에 있어서와 같이 불교, 도교, 유교의 문화가 지금도 문화전통으로 활기 있게 작용한다면 사정이 달라져서 옛 그림에의 미감이 지금과 판이할지도 모른다. 그러나 현실은 그렇지 않아서 옛날의 문화가 아직 감수感受되는 정도와 계층에 따라 이러한 역사

그림 48

김홍도, 〈소림명월도〉(疎林明月圖, 《병진년화첩》 중), 종이에 담채, 26.7×31.6cm,
조선(1796년), 호암미술관.

그림 49
김홍도, 〈쌍치도〉(雙雉圖), 《병진년화첩》 중), 종이에 담채, 26.7×31.6cm, 조선(18세기),
호암미술관.

그림 50
김홍도, 〈구룡폭〉, 종이에 담채, 29.0×42.0cm, 조선(18세기), 평양 조선미술박물관.

적 의미 위에 선 회화미의 향수는 가능할 수밖에 없다.

그런데 단원의 최대의 특색이었던 사경과 사실, 인물, 영모, 절지는 특별한 의미를 갖게 된다. 지금 그의 회화적 구성력이 가장 돋보이는 사경과 사경인물에서 보더라도 사경은 그 성질상 역사적 의미에 연결되기 어렵고, 또 그것은 요컨대 눈앞에 있는 풍경에 직면해서 구상되었던 까닭에 회화적 공간에 담아지는 경우도 현실감이 따르기 마련이다. 또 우리는 단원, 혜원의 풍속이라 하지만 그것도 풍속이 내포하는 독특한 어감, 곧 시대의 풍속이라는 의미에서는 역사감각이지만 당시의 단원, 혜원에게 있어서는 풍속은 현실이었을 것이다. 단원에게 있어서 우리가 역사적 풍속이라는 것은 곧 그에게 있어서는 주변의 현실일 뿐이라는 말이다. 말하자면 화원 김

그림 51
이인문, 〈선동전다〉(仙童煎茶,《關中淸賞帖》중), 종이에 담채, 31.0×41.2cm,
조선(18세기 말~19세기 초), 간송미술관

단원은 그의 직책상 그리고 당시의 지배계급이던 사대부의 취미에
맞추어 정식의 사의산수도, 신선도, 초상도 그렸지만, 사대부의 서
권기書卷氣는 어지간히 노력을 하여도 화원 출신의 수준에서 그런
높은 수준으로 회화화되는 것은 아니었다. 따라서 기껏해서 흉내
를, 또 흉내를 내다보면 조선에서는 능하다고 하여도 연경의 본고
장 안목으로 보면 기량 이상의 평가를 받기 힘들다.

그 좋은 예는 단원과 동시대의 중국통—회사繪事에도 일가견을
지니고 있던 사검서四檢書와 자하, 추사의 태도이다. 그들의 유저遺著
를 보면 단원 같은 화원 류는 별로 문제가 아니었다.《단원유묵》에
서 단원을 그렇게도 칭송하던 자하만 해도 그의 적지 않은 유고의

그림 52
김득신, 〈영모〉(翎毛),
조선(18세기 말~19세기 초).

어느 구석에서도 크게 단원 작품을 문제 삼고 심취한 흔적을 도무
지 보기 힘들다. 말하자면 그 시대는 점차적으로 새로운 문인화의
융성기를 향하던 때였다.

　그러나 단원의 사경과 사경인물(풍속)은 역사적 가치관의 변천
에도 불구하고 시대를 초월하여 순수한 회화적 미로서 그래도 남
는다. 왜냐하면 단원은 어느 시대에나 호소할 수 있는 현실감을 가
지고 자기의 주변 산수와 좌우의 생활을 그렸기 때문이다. 그리고
단원의 풍경에는 시정詩情이 감돈다. 병진년 51세 때의 사경 그림 48, 49
같이 풍경에, 또 만월이 걸린 수림樹林에, 밭 가는 농부에, 그리고 꿩
에 시정을 아니 느낄 수 없다. 또 구룡폭포, 그림 50 총석, 계연도 같이

그림 53
김홍도, 〈해암호취〉(海岩豪鷲), 종이에 담채, 23.0×27.0cm, 조선(1795년), 개인 소장.

풍경으로나 또 풍속으로도 실감에 차 있는 회화미는 언제 보아도 시대를 넘어서 내 생활에 호소한다. 이러한 현실감이 있어서 비로소 역사적 가치관이 바뀌고 또 화론이 달라져도 시대를 초월하여 언제든 현실적인 회화미로서 생동한다는 일종의 화론은 오늘의 동양화의 현황에 중대한 시사를 줄 것인지 아닌지 나는 모르겠다.

그림 54
이명기, 〈산수〉, 조선
(18세기 말~19세기 초),
개인 소장.

끝을 맺으면서

단원은 화원으로서 그 주변에 유능한 화원 동료를 제법 많이 가지고 있었다. 그리고 동료 간에는 그의 탁월한 기법이 아마 경탄의 대상이었는지 모른다. 단원시대의 우수한 화원으로 고송류수관 이인문의 도선道仙에 단원풍이 많은 것을그림 51 아는 사람이 많다. 더구나 김긍재 같은 사람을 산수, 인물, 영모그림 52에 거의 단원 같은 작품을 간혹 제작해서 그 심취의 정도를 알게 하였다. 그 중에는 풍속, 인물, 해금海禽, 화조에 단원풍의 가작이 있어서 제법 인기가 있다. 단원의 해금은 독특해서 별로 그 필법을 모방하는 사람이 많지 못

그림 55

이수민, 〈좌수도해〉(坐睡渡海), 종이에 담채, 37.5×59.5cm, 조선(19세기 전반), 개인 소장.

한데, 긍재는 그것을 본뜬 일이 간혹 있다. 가령 단원 〈낭구도〉浪鷗
圖에 거의 방불한 긍재의 〈해금〉이 《긍재영모첩》兢齋翎毛帖에 붙어 있
는 것을 본 일이 있다. 하기는 그것도 한도가 있어서, 을묘년 단원
51세에 그린 〈해암호취〉海岩豪鷲 그림 53는 〈총석정〉과 같은 화첩에 붙
어 있던 작품으로 또 한번 단원의 회화미를 보여준 것인데, 이것에
방사한 긍재의 해중괴석을 연전에 아마 긍재도 후회할 작품이었다.
이 밖에 고 위창 선생 댁에 있었던 화산관 이명기의 산수의 주름은
단원의 것이었으며, 그림 54 또 이초원(蕉園 李壽民) 같은 단원 후배는
단원의 파도를 배운 듯한 〈좌수도해〉坐睡渡海를 그린 일이 있다. 그림 55
그리고 단원의 계윤繼胤인 긍원(肯園 金良驥)은 부친의 화법을 열심

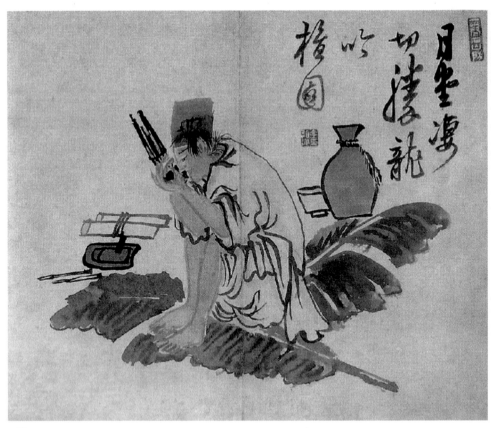

그림 56

김양기, 〈신선〉, 종이에 담채, 조선(19세기), 건국대학교박물관 소장.

히 모방하여 때로는 긍원 그림에 단원이 즐겨 자기 낙관을 가했다
는 구전이 있을 정도이다. 그러나 실지의 작품에서 보면 긍원은 도
저히 그 부친을 따를 수 없었다.^{그림 56, 57}

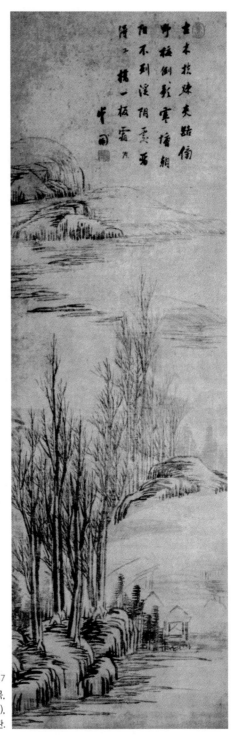

그림 57
김양기, 〈소림도〉(疏林圖), 종이에 수묵,
134.5×41.9cm, 조선(19세기),
간송미술관.

주

1 吳世昌 編,《槿域書畵徵》, 1928, 53면.

2 《槿域書畵徵》, 174면.

3 '근대명수'라는 강표암의 평은 강희언의《담졸화첩》에 나온다. 화첩 중 담졸, 단원의 합작을 평한 말 속에 나옴. 강표암은 단원을 가려켜 '신필'(神筆)이라고도 하였다. 곧 국립중앙박물관 소장 단원 필 〈서원아집〉(西園雅集) 선면(扇面)에는 단원을 가려켜 '아동금세내유신필'(我東今世乃有神筆)이라고 불렀다.

4 中樞院 編,《大典會通》, 1939, 114 및 374면. 이 점은 정조 연간에 간행된 《대전회통》에 있어서도 같다.

5 《槿域書畵徵》, 186면.

6 "如鄭顚仙, 張復陽, 鍾欽禮, 蔣三松, 張平山, 汪海雲, 吳小仙, 於屠赤水畵箋中, 直斥之爲邪魔, 切不可使此邪魔之氣, 繞吾筆端".《芥子園畵傳》卷1(鴻文書局本).

7 종래의 방식과는 달리 얼굴의 윤곽을 묵선으로 두르지 않은 예는 이미 정조 간의 기로사(耆老司)의 것으로 생각되는 초상화첩에 나타난다. 이뿐만 아니다. 그 당시 서양화법에 의한 초상까지도 널리 알려져 있어서 때로는 그 것을 본뜬 일이 있었다.《승정원일기》정조 5년 신축(1781) 음 8월 28일자 기록에 보면, 전직각(前直閣) 김우진(金宇鎭)의 부친이 연행 때 마침 서양국 화인을 만나 초상을 그려 받았다는 이야기가 나오고, 정조의 어람하는 바가 되었다. 김우진의 부친은 우상(右相)이던 김상철(金尙喆)로서 그가 정사가 되어 연행한 것은 영조 47년(1771)의 일이며, 그곳에서 서양화가에게 초상을 만들었다는 것은 정조에게 알려질 정도로 유명했던 모양이다. 또 한 가지, 연전 한국 국립박물관 주최 〈한국명화 근 오백년전〉에는 강표암의 〈자화소조〉(自畵小照)(도록 163번)가 출품되었는데, 그것이 서양화법인 것은 주지의 일이다. "上命宇鎭浩修 持入領府 事奉朝賀領議政畵像 上覽訖 上曰 領府事畵像 聞是西洋國畵人所摹云 然乎 宇鎭曰 臣父於使臣赴燕時 適逢西洋國畵人 摸像而來矣 上曰 領相畵像 典形則稍似 而體樣太小 奉朝賀畵像全未恰似矣".《承政院日記》正祖 5年 辛丑 8月 28日 辰時, 국사편찬회본 81권, 587면.

8 가령《실록》의 영조 4년 4월, 6년 3월, 8년 8월, 9년 12월, 10년 7월, 16년

정월, 24년 3월, 정조 원년 8월, 3년 2월, 6년 12월, 9년 2월, 11년 8, 9월 등등
이 밖에도 끝이 없이 많이 나온다.

9　　洪錫謨,《東國歲時記》(광문회본), 3, 4면; 金邁淳,《洌陽歲記》(광문회본),
3면; 柳得恭,《京都雜志》(광문회본), 9, 12면; 成俔《慵齋叢話》(조선고서간행
회본);《大東野乘》제1권, 41면; 李圭景,《五洲衍文長箋散稿》(고전간행회본)
하권, 16~17면.

10　　조선고서간행회본, 157면.

11　　朴榮喆本,《燕巖集》卷15, 11~12면.

12　　서양 초상화법에 대하여는 주 7을 참조.

13　　李圭景,《五洲衍文長箋散稿》(고전간행회본) 下卷, 12면.

14　　'화류'(花柳)는 3, 4월 야외의 봄놀이. '회사'(回寺)는 부녀자가 절에 묵으
면서 불공드리는 것.

15　　가체에 관하여:《실록》에는 영조 26년 10월, 32년 정월, 33년 11, 12월,
34년 정월에 가체의 폐해와 금지가 기록되다가 39년 11월 체금(髢禁)을 일단
완화한다. 그러다가 정조 연간에 체폐(髢弊)가 논의되고 체금이 복행(復行)된
다. 곧 정조 12년 10월, 14년 2월을 거쳐 15년 신해(辛亥)에는 가체가 엄금된
다. 이규경,《오주연문장전산고》(고전간행회본), 상권 465~467면, 東國婦女首
飾辯證說; 李德懋,《青莊館全書》(서울대학교 영인본), 中卷 400면, 下卷 457
면; 李裕元,《林下筆記》(대동문화연구원본), 407면.

16　　《槿域書畵徵》, 204~205면.

17　　최순우,〈단원 김홍도의 在世年代攷〉,《미술자료》11호, 1966년 12월.

18　　"正廟時供奉內廷 每進一畵 輒稱旨 嘗粉堊巨壁 命畵海上群仙 使官者捧
濃墨數升 脫帽攝衣而立 揮毫若風雨 不數時而成 水洶洶欲崩屋 人踽踽觀欲凌
雲 古之大同殿壁 未足多也 命寫金剛四郡山水 令列郡廚供如經幄之臣 盖異數
也 以蔭補官至延豊縣監"(서울대학교도서관 복사본).

19　　"金弘道 工於畵者 知其名久矣. 三十年前圖眞 自是凡屬繪事 皆使弘道主
之 畵師列 於歲初有帖畵寫進之觀 今年 弘道以熊勿軒所註朱夫子詩 畵爲八幅
屛風 深得聚星亭餘意 旣書原韻 附寫和章 以爲常目之資云爾". 규장각본 권7,
詩 33면.

20　　《승정원일기》에는 김관신(金觀臣), 진재손(秦再孫)이라는 화가의 이름이
나오는데《근역서화징》등에 실명(失名)된 사람으로 지금 알 길이 없다 혹은

김관신은 김후신(金厚臣)의 형제로서 불염자(不染子) 김희성(金喜誠)의 아들일지 모르고, 진재손은 진재기(奏再起)를 잘못 적었을지 모른다. 진재기는 어용화사로서 이름있는 진재해(奏再奚)의 동생으로 당시 화원이었다.

21 《승정원일기》영조 49년 계사 정월 초7일부터 정월 22일까지. 특히 정월 초9일 오시(午時), 정월 16일 사시(巳時) 기록(국사편찬회본 74권, 723, 727면)

22 《승정원일기》영조 49년 계사. 정월 22일 사시(巳時), 국사편찬회본 74권, 746면.

23 《실록》정조 5년 신축 8월 병신 조 및 같은 해 9월 임인 조. 국사편찬회본 45권, 261, 263면.

24 《실록》(국사편찬회본) 91권 209면, 92권 367면.

25 《朝鮮寺刹史料》上卷, 60면.

26 "金弘道 字士能 號檀園 美風度磊落下羈 人目之以神仙中人"(서울대학교 도서관 복사본)

27 "家貧 或食不繼 一日有人售一梅 甚奇 無金可易 適有餽錢三千者 要畫之贄也 乃損二千易梅 以八百沽酒數斗 聚同人 作梅花飮 二百爲米薪資 不一日計 其疎曠如是"(서울대학교도서관 복사본).

28 국립중앙박물관 소장 〈서원아집〉 6폭 병풍의 화평에 나오는 말.

29 현재 일본 동경에 단원의 〈맹호도〉가 있는데 그 구도와 자태가 거의 전(傳) 현재(玄齋)의 〈맹호도〉와 꼭 같다. 다만 상부에 표암의 화(畫)라는 노송 가지가 있는 것이 차이라면 차이다. 하기는 이러한 맹호의 형태에는 조본(祖本)이 있었을 가능성이 많다. 이동주, 《일본 속의 한화》, 34~36면 참조.

30 "上御喜雨亭…上命姜世晃曺允亨進前 上曰 予遵先朝故事 方摹畫御容 而聞卿素閑畫格且有肅廟朝金鎭圭故例 卿其摸出可也 世晃曰 聖敎如此臣誠榮且幸矣 在臣道理 敢不殫竭薄技 粗效徵誠 而茅臣犬馬之齒 己迫衰暮 眼視昏花 精思荒耗 摹畫天日 至敬至重 恐或有爽誤之慮 臣意則使畫師試摹一本 臣則在榜贊助 以補其不逮之見似好 固知惶悚 而敢此仰達矣 上曰 此亦無妨 而卿須着意主張 凡於畫師輩意匠未及到處 在榜指揮也云云".《승정원일기》정조 5년 신축 8월 28일 진시(辰時)(국사편찬회본 81권 587면);《실록》정조 5년 8월 무술 조 참조(국사편찬회본 45권 262면).

31 "檀園畫人物翎毛諸寫生 皆超凡入神 故不甚經意於書 而作字乃能如此非

凡筆也 檀園子良驥 以余與檀園遊最久 要餘題帖一言 甚勤云云." 최순우, 〈단
원 김홍도의 재세년대고〉 수록 유묵 전문 중(《미술자료》 제11호, 30면).

32 "文工繪事 了非二義 我東畵學 但求之於畵 故去畵日遠 且士大夫不知詩書
畵髓同一法乳 繪素一事 委之院人 而恥言之 卽此文字鹵莽 可以反隅 山水名家
或有可以稱說者 至於寫生 寂然無聞 卽有之 若出於院體工細 必入於水墨 勖勤
四百年間 惟一姜豹菴尙書 超超玄著 余童子時 靑藍援受 但在竹石一派 至今懊
恨 去年秋 余由少司寇 解官閑居 明窓淨几 握管從事 特愛豹翁臨十竹齋 · 拒霜
烟梅二貢 試一擬之云云". 《槿域書畵徵》, 210면.

33 《槿域書畵徵》, 209면.

34 《警修堂集》(稿本), 奎章閣 藏, 第3卷 貂錄. 그리고 《근역서화징》에 인용한
할주에는 '개환부사'(皆患不似) 아래 '경년'(頃年)의 2자가 빠져 있다. "御容
畵師李命基 · 金弘道 · 洱人李八龍 寫賤照 皆患不似頃年 翁覃溪囑汪載靑 寫照
行看子 亦略彷彿東國衣冠而己".

35 "藕船見余戴笠小照 汪載靑所寫於蘇齋者 有詩故次韻爲答", 《警修堂集》
(稿本) 第11卷 養峴山房蒿三 壬辰 8月 至閏 9月.

36 "畵山水人物花卉翎毛 無不臻妙 尤工神仙 皴擦句染軀幹衣紋 不襲前人
自運天倪 神理蕭爽奕奕怡人 藝苑之別調也", 서울대학교도서관 복사본.

37 "向過達溪 謁林忠愍像 英爽肅肅 有不可犯之氣 此金檀園弘道筆也 檀園
未嘗以寫照聞 而高妙如是", 《槿域書畵徵》, 204면.

38 "余識檀園子久矣 然特知其能於俗畵耳 及其身後 得海山圖觀之 始知其止
於俗畵也", 《미술자료》 제11호, 30면.

39 《槿域書畵徵》, 199면.

40 이것은 정조 연간에 나오는 소위 서양화법과 관계된다. 주 7 및 이동주,
《한국회화소사》(서문문고본), 225~228면.

41 긍원(肯園)이 수집한 《단원유묵》에서 보면 단원이 한시를 읊고 서(書)에
도 공력을 들여 시, 서, 화의 분위기를 가진 것을 짐작할 수 있으나 그러나 여
러 문인의 제찬(題贊), 발문에 보듯이 이 사실은 적이 의외였던 모양인데, 이
것은 결국 의외일 정도로 안 알리고 또 그런 시서의 분위기를 문사들이 못 느
꼈다는 것이 된다. 그리고 아마 이러한 단원의 일면은 화원이더라도 사대부의
가치관을 추종하던 시대풍조의 나머지일지언정 그 이상일까 의문이다.

단원
김홍도

단원 김홍도
그 생애와 작품

영·정 시대의 옛 그림

항용 조선시대의 옛 그림에는 두 개의 절정기가 있었다고 한다. 곧 조선 전기의 안견과 강희안의 시대, 그리고 조선 후기의 겸재(정선)와 단원(김홍도)의 시대,[1] 또 전기의 옛 그림이 중국의 산수, 인물, 매죽의 사대부 취미에서 그 심오를 다하였다면 한편 후기의 특색은 사경寫景, 풍속 등의 서민취미가 그 오묘奧妙를 다하는 화원 그림에 있었다. 그리고 이 두 시대는, 의당한 일이거니와, 조선 초의 세종, 세조의 성세盛世와 또 왕조 중흥의 영조, 정조 연간과 때를 같이 한다. 요컨대 그림의 천재들이 국력이 바야흐로 충실해갈 무렵에 그 시대의 취향을 붓끝에 담아서 지견紙絹에 힘껏 뿌린 결과가 되었다.

단원 김홍도는 바로 이러한 조선 후기의 절정기에, 그것도 그 시대를 대표하던 천재화원이었다. 그리고 이 천재화가의 자질을 십분 발휘시킬 여러 가지 좋은 조건이 그의 주변에 있었다고 할 만하다. 첫째는 왕정王廷의 분위기였다. 영조, 정조의 두 군왕이 한결같이 회

사繪事를 즐기고 심지어 손수 여가에 그림 그리던 취미인이었던 것은 널려 알려진 일이다. 영묘英廟의 그림은 현재 남은 것이 드물거니와 당시의 화원, 그 당시 미천하게 여기던 환쟁이 벼슬아치 김남리(南里 金斗樑)의 화폭에 화제를 손수 가한 것이라든지, 혹은 서울 개천의 준천濬川을 기념하던 그림을 그리게 한 것 등이 오늘까지 전해져서 그의 취흥을 짐작하게 된다. 정묘正廟의 그림은 현재도 몇 폭 감상할 수 있거니와 대체로 기품이 매죽, 절지折枝로서 상당한 화기畫技를 지닌 분이며 또 그의 회사취미는 그의 《홍재전서》의 군데군데에서 엿볼 수 있다. 말하자면 이러한 군왕의 옹호 아래 당시 도화서의 화원들이 실력을 발휘하게 되었으며, 또 그림재주로 인해서 화원으로서는 이수異數의 벼슬자리도 얻게 된다. 바로 단원이 그 대표적인 예에 속한다.

둘째는 단원시대의 감상안의 발달과 그 변모라고 할까? 숙종 말부터, 특히 영조 시대에 들어서서 전통적인 산수화에 커다란 변화가 일어난 것은 조선 후기 회화의 중요한 사건이었다. 그 전까지 이른바 산수화는 어지간히 중국 송, 명풍, 그것도 명대의 강남절파江南浙派의 영향을 받았으며, 산수의 구상도 중국에서 전한 화보, 예컨대 《고씨화보》 따위에 깊이 의존하고 있었다. 영조 시대에 오면 이러한 풍조에 갑자기 변화가 생긴다. 하나는 청조에서 유행하던 이른바 명대 오파吳派의 화풍이 도입되면서 화기에 신미新味가 곁들여지고 색조가 청아하고 간담簡淡해진다. 또 하나는 화보풍이나 중국풍과는 다른 진경산수, 곧 우리나라 산천을 그 특색에서 그리는 실경 그림이 나온 사실이며 영조 때의 거장 겸재 정선의 출현이다. 이럼으로써 그 후에 오는 작가는 전통적인 고식산수古式山水에서 해방

되게 되고 더구나 자기 주변에서 손쉽게 화상畵想을 얻고 그 화상에 맞는 구도와 기법을 시도한다는 새로운 분위기를 갖게 되었다. 아니 그것은 분위기에 그치지 않고 급기야는 한 풍조로 바뀌게 되었는데 그것은 그 당시 제1의 감상안이며 문인이던 표암豹菴 강세황姜世晃 같은 사람이 그것을 정당화해주고 또 북돋아준 공이 제법 크다고 볼 수 있다.

　본시 실경산수와 속화는 고매한 전통적 산수, 곧 다분히 이념화한 산수에 비하면 천하고 얕은 것이라는 것이 종래 감상가의 입장이었다. 그러던 것이 제1급의 문인, 제1급의 감상가에 의하여 일조一朝에 이러한 입장이 편협한 단견인 것으로 인정된 셈이다. 강표암은 심석전(石田 沈周), 문징명(衡山 文徵明), 동현재(玄宰 董其昌)를 비롯하여 명, 청의 남종 대가를 숭상하고 몸소 방작도 하였거니와 동시에 실경산천, 사경산수를 즐기고 자기도 여러 편의 사생과 실경을 남기었다. 강표암은 한편 청아하고 문기文氣에 가득찬 묵죽에 능했거니와 또 한편으로 시정市井의 서민취庶民臭가 가득찬 속화를 거침없이 즐기고 화제를 기꺼이 써서 그 감상의 폭을 과시하였다. 아니 심지어는 중국 북경의 천주당이나 양화에서 보는 양화풍의 원근, 색조를 스스로 시험하는 회사繪事의 선구자였다. 바로 이러한 강표암의 총애를 받고 그의 비호 아래에 있던 것이 김단원이었다. 아마 강표암의 영향 아래에 있던 시, 서, 화 삼절의 신자하(紫霞 申緯)가 오래 단원과 사귄 것도 역시 표암 탓이 아니었나 하는 것이 내 추측이다.

　셋째는 영조, 정조 시대라는 시대의 혜택을 들 수 있다. 요컨대 화원은 그림으로 먹고 사는 직업인이다. 따라서 수요가 있어야 그

림을 그려서 먹고 살게 된다. 비록 궁정에 화안畵眼이 있는 명군名君
이 있고 감식이 높은 문객이 있어서 좋은 그림을 청한다 하더라도
그것만으로 화인畵人의 생활을 끝내 지키기는 어려운 것이 사회의
실정이었다. 그런데 천만 다행히도 영·정조 시대, 특히 정묘 연간
은 시정의 경제가 날로 번성하고 따라서 시정생활에도 예술을 즐
기는 여유가 바야흐로 자라나는 때였다. 단원의 그림, 그것도 벼슬
떨어지고 왕정王廷과 묵객의 비호가 줄어든 말년에 오면 시정의 요
구로 계회도契會圖, 사경풍속을 많이 그린 경향이 있다. 뿐만 아니라
단원 생애의 후반기를 보아주던 패트론은 바로 당대의 갑부였다.
단원은 그 뛰어난 천분天分에 겸하여 시운을 타고난 행운아라고 할
까. 그러나 행운인 것은 그의 그림의 세계일 뿐 그의 육신의 도정은
반드시 평탄하지 않았던 모양이다.

가계와 화원시대

김홍도의 본관은 김해, 자는 사능士能이며, 처음 아호를 서호西湖로,
다음 단원檀園이라 하였으며, 때로 취화사醉畵史, 고면거사高眠居士라고
스스로 불렀고 만년에 단원과 더불어 단구丹邱라는 별호를 사용하
였다. 김단원이 세상에 탄생한 해는 영조 21년 을축(1745)년이로되
그가 태어난 장소는 지금 알 길이 없다. 단원의 증조부는 왜란에 군
공이 많았던 만호萬戶 김진창金震昌으로 그의 가계를 약시하면 다음
과 같다.

〈김홍도 가계표〉

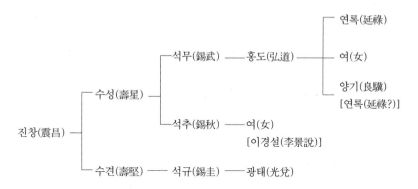

그런데 가계로 보면 홍도 집안에는 화원이나 사자관寫字官 출신이 없어서 당시와 같은 폐쇄적인 화원세계에 어떻게 단원이 참가하게 되었는지 잠깐 의심이 난다. 그러나《화사양가보록》畵寫兩家譜錄을 참고하면 홍도의 부친 되는 석무錫武의 장인이 필주弼周라고 되어 있으며, 한편《성원록》姓源錄(제4권)에 보면 석무의 비부妣父가 필주로 적혀 있다. 본시《성원록》의 편자인 이연향李研香은 위창(葦滄 吳世昌) 선생의 고모부가 되며 위창은《성원록》의 기록을 알면서 그가 수사手寫한《보록》譜錄에서는 필주를 석무의 장인으로 보았다. 필주는 분명 장필주張弼周가 틀림없고 그가 속하는 인동仁同 장씨 집안은 대대로 화원을 낸 화원사회의 명문거족이며 필주의 후손인 한종漢宗은 바로 단원의 선배이던 화원 김복헌(復軒 金應煥)의 서랑壻郞이 되는 화원 장옥산(玉山 張漢宗)이다. 이렇듯 단원의 외조부가 마침 화원세계를 주름잡던 인동 장씨이고 보면, 화재畵才가 놀라웠던 홍도가 화원세계에 소개된 것이 그리 부자연스럽지 않고, 또 외가를 통해서 개성 김씨 집안의 명수였던 복헌 응환에게 접근된 것이 아닌가 하

는 생각도 자연 들게 된다. 하기는 김해 김씨에도 진추震秋의 손자에
는 화원 현우(巽庵 金鉉宇)가 있어서 혹은 이 방면에서도 연관이 있
지 않았는가 의문도 나거니와 다만 계촌計寸할 만큼 가까웠던 것 같
지 않다.

　김홍도가 태어난 해를 중심으로 보면 당시 겸재 정선(1676~
1759), 현재 심사정(1707~1769)의 양 대가가 생존해서 성명盛名을 날
리던 때였으며, 한편 문인 중에는 능호관 이인상(1710~1760), 표암
강세황(1713~1791) 등의 높은 화격이 있었고, 감식으로는 상고당尙
古堂 김광수金光遂(1696~?)의 대안목을 이어 강표암이 점차 예원藝苑의
감상을 주도해가던 시기였다. 그러므로 단원의 20대는 바야흐로
겸재와 현재의 시대가 지나가고 강표암 만년의 전성시대이자 화
원에는 신한평 부자(申漢枰, 潤福), 김복헌 부자(金應煥, 碩臣), 이고송
류수관(李寅文), 이화산관(李命基) 등의 고수가 구름같이 모여든 때
였다.

　단원 김홍도의 유년, 소년시대는 현재 짐작할 도리가 없다. 그러
나 그의 20대에는 이미 화명畵名이 높았다고 생각되는 여러 가지 증
거가 있다 그 첫째는, 대략 영묘 49년 계사(1773)년경에 왕세자의
초상을 그렸다고 생각되는 것인데, 이렇다면 그것은 여간 그 화재
가 인정받지 않고서는 안 될 일이며 또 화원으로 명예롭기 한이 없
는 일이라고 여겨졌을 것이다.《홍재전서》에 보면 정조의 말씀으로
"김홍도는 그림에 교묘한 자로 그 이름은 안 지 오래다. 30년 전 초
상을 그렸는데 이로부터 무릇 회사에 속한 일은 모두 홍도로서 주
장하게 하였다"고 하였으니2 일찍 화단에 성명을 날린 것을 의심할
여지가 없다.

또 그가 얼마나 정조의 총애를 받았나 하는 것은 조우봉(又峯 趙熙龍)의 《호산외사》壺山外史 속에 수재된 〈김홍도전〉에 일컫기를 "정묘 때 공봉供奉으로 궁내에서 매번 그림을 올리면 곧 왕지王旨에 맞았다"고 한 것으로 쉽게 짐작이 된다.³ 둘째로, 영조 48년 임진(1772)년 복헌 김응환은 후배 되는 김단원에게 〈금강전도〉 소폭을 그려주었는데, 그 시화첩에 붙인 홍백화(白華 洪愼猷)의 발문에 보면 "김사능士能은 나이 아직 30 미만에 화명을 세상에 떨쳤으니 대개 천재가 높은 까닭이라"고 적었으니⁴ 이것으로 단원이 20대에 이미 유명하였던 것을 또 한 번 알게 된다. 뿐만 아니라 단원은 당초 그 풍신風神이 잘났던 모양이다. 홍백화의 발문은 앞 글에 이어 "그리고 그의 외모가 수결秀潔하고 풍채가 뛰어나게 점잖으니 과연 속계俗界의 사람 같지 않다"고 탄복하였고, 앞서 인용한 조우봉의 전기에도 "김홍도는 풍채가 좋고 성격이 활달해서 구애하지 않으므로 사람들이 보기를 신선 중의 사람으로 여겼다'는 말이 있어서 자못 깨끗하고 수려한 그의 모습과 인품을 눈앞에 보는 것 같다. 이 무렵, 곧 홍도의 나이 20~30대에 그가 자주 쓴 아호는 서호西湖였고 작품의 낙관에는 단연 사능士能이라는 자字로 한 것이 많다.그림 22 30을 넘어서는 상당히 기주嗜酒를 하였던 모양으로 자기도 취화사醉畵史로 자처하였거니와 강표암 같은 노선배의 인각을 얻어 그림에 심심치 않게 사용하였다.그림 58 이에 대하여 단원이라는 별호는 김홍도의 선배인 김복헌이 지어준 것이라는 위창 선생의 설이 있다. 오위창의 《복헌백화시화합벽첩》復軒白華詩畵合壁帖(앞에 인용한 시화첩) 발문에 의하면 "단원의 소시少時의 호는 서호西湖이며 복헌의 일호一號는 담졸당擔拙堂으로서 서호가 담졸당에 취학就學함에 복헌의 아들 석신碩臣

그림 58
강세황 각, 〈취화사〉(醉畵史), 인묵(印墨).

초원焦園과 병견竝肩하였던 고로 단원으로 칭하였는데 후에 크게 나타났다"고 하였다.[5] 곧 단원이라는 별호는 김복헌이 지은 것이라는데, 그 근거를 알 수 없거니와 시기로도 이상한 점이 있다. 단원은 30 미만에 화명畵名이 자자하였는데, 초원 김석신은 단원보다 13세 아래인즉 단원 30 때에 17세의 소년이 된다. 이렇게 되면 위창 선생의 소전所傳이 사실이기 어렵다. 하여간 단원이라는 별호가 장년에 들어서서 사용된 것은 틀림이 없으며 40 이후로는 '士能' 낙관, '西湖' 관지款識를 보기 어렵고 '檀園'이란 아호로 대신하였다가 만년의 60 전후부터는 '檀園', '丹邱'의 두 호를 겸용하게 된다.

그것은 그렇고 김홍도의 최고의 패트론이 곧 군왕, 특히 정묘正廟였던 것은 앞서도 잠깐 언급하였거니와 군총君寵이 지극하게 되는 이면에는 단지 화재畵材와 풍신風神뿐 아니라 일찍부터 강표암 같은 사인의 비호가 있었던 것 같다. 정묘가 야野의 은일隱逸로 있던 강표암을 높이 평가하고 그 인품, 학식에 도취한 것은 사람에게 회자된 일이다. 그 강표암이 화갑 전후부터 계속 높이 평가한 화사畵師가 바

로 김홍도였다. 단원을 가리켜 '근대명수'近代名手[6]라 한 것도 표암이며, 김홍도를 일컬어 '우리나라 금세의 신필(我東今世乃有神筆)'[7]이라고 극찬한 것도 강세황이었다. 뿐만 아니라 정조 5(1781)년에 단원은 정묘의 용안을 그려 어용화사의 명예를 누리게 되는데 실록으로도 어용을 그리는 주변에 표암이 배석하거니와 정원용鄭元容의 《경산집》經山集에 수재된 표암시장豹菴諡狀을 참고하면 실은 강표암은 단순한 배석이 아니라 감동監董을 맡고 있었던 책임자였으니, 이것은 필시 강표암의 추천으로 단원이 뽑힌[簡拔] 것이 아닌가 생각된다. 여하튼 단원의 30 이후 40 초까지의 화적畵蹟에 표암의 제평題評, 화찬畵贊이 붙은 것이 어지간히 많다. 특히 30대에 많다. 또 이러한 당대 최고의 삼절과의 망년교忘年交의 탓인지 단원 자신도 화원 치고는 시문을 즐기고 서권기書卷氣가 풍겨서 제법 사인태士人態가 있었거니와 글씨에도 능하였는데, 그 만년 서체에도 때로 표암체가 섞여 있는 것을 보면 두 사람의 사이가 심상치 않았던 것을 족히 짐작할 수 있다. 한편 단원의 동료 화원으로서 그와 친분이 두터운 사람을 이 시기에서 보면 우선 고송류수관 이인문(1745~1821)을 들 수 있다. 이고송은 단원과 동갑의 화원으로 기량이 발군한 것은 내남이 모두 아는 바이거니와 이 두 사람의 친분은 단순히 같은 화원으로 실력가였다는 점에 그치지 않는다. 이고송은 해주 이씨 집안으로 인문의 모친은 김해 김씨이며 단원과는 계촌計寸하는 사이일 뿐 아니라 인문의 재종간인 인희寅曦는 긍재 김득신의 서랑壻郎으로 복헌과의 관계에서도 연관이 닿는 처지였다. 이렇듯 집안, 동료로 연결된 두 사람은 성격으로도 맞았던지 두 사람의 돈독한 관계는 노후까지 이른다. 이 탓으로 단원 화폭에 이인문의 제어題語가 붙은

그림 59
이인문, 〈수하모옥〉(樹下茅屋), 종이에 수묵, 26.5×41.5cm, 조선(18세기 말~19세기 초),
개인 소장.

것이 종종 있거니와 심지어는 단원의 집에서 노닐다가 붓을 휘두
른 고송류수관의 편폭이 왕왕 눈에 띤다.그림 59 이고송 외에 동료 화
원 혹은 후배 화원으로 주목되는 사람은 거의 예외 없이 복헌 김응
환 집안과 관계가 있어서 단원과 복헌의 관계가 각별한 것으로 추
측된다. 곧 복헌의 사윤嗣胤인 긍재 김득신, 그리고 그의 서랑인 화
산관 이명기가 있는데, 화산관은 사용寫容의 명인으로서 현재 단원
과 합작한 〈십우헌화상〉十友軒畵像이 남아 있다.그림 60 그러나 이들 동
료와의 교우관계를 작품에서 보면 이고송, 김긍재, 이화산관이 각
기 인물, 풍속, 산수에 단원의 영향을 받고 있음에 비하여 단원은

그림 60
김홍도 · 이명기 합작, 〈십우헌화상〉(十友軒畵像), 비단에 담채, 148.0×73.0cm, 조선(1796년),
국립중앙박물관.

거의 한 점도 이들의 화풍을 따르지 않고 있다. 오늘날 전하는 단원의 작품으로 미루어 볼 때, 그래도 단원이 추종한 흔적을 발견할 수 있는 사람은 오직 선배였던 김복헌과 사림 간에 진외塵外의 서화로 이름이 높았던 이능호관(李麟祥)뿐이었다.

　김단원이 어찌해서 개성 김씨의 응환과 친숙해진 것인지 자세히 알 길이 없다. 위창 선생은 복헌, 단원 관계를 사제관계로 보았는데 그 근거로서 명백해진 것은《근역서화징》(199쪽)에 인용한《김씨가보》뿐이다.《가보》에 의하면 "복헌은 다음해 기유(1789)년에 다시 왕명을 받들고 일본에 건너가는 것을 가장하여 몰래 지도를 그려 오라 할 참에 부산에 이르러 병을 얻어 일어나지 못하니 수壽가 48이로다. 그때 김홍도는 연소年少로 수행하여 상사喪事를 치르고, 혼자 대마도에 건너가 그 지도를 그려 돌아와 바치도다"라는 것이다.《이향견문록》에 의하면(서울대학교 사본 18쪽) 김응환이 기유년 영남의 명산을 그려 궁궐에 바친 것 같은데, 그 참에 단원과 같이 동행하여 밀명을 띠고 일본에 가려 하였는지 몰라도 아직 알 수 없는 면이 있다. 당초《김씨가보》는 정확하지 못하다. 적어도 김홍도의 나이로 말하자면 그때는 45세로서 복헌과는 3년의 차가 있을 뿐이었다. 따라서 후배로서 복헌에게 사사師事의 형식을 취했을지 모르나 그 나이와 단원의 명성으로 보면 연소수행年少隨行이란 당치도 않다. 다만 선후배의 각별한 관계가 있었던 것은 앞서 이끌은《시화첩》의 복헌復軒 필《금강전도》金剛全圖에 "임진년 봄에 담졸당이 서호를 위하여 금강전도를 방하였다(歲壬辰春擔拙堂爲西湖倣 寫金剛全圖)" 라고 한 것으로도 짐작되거니와 단원의 일대 특색인 하엽준荷葉皴의 변형 같은 시원한 산수의 준법이 실은 복헌의 주름법을 배워 전개

그림 61
김응환, 〈산수〉(부분).

그림 62
김홍도, 〈산수〉(부분).

시킨 것을 보아도 요량되는 바 있다.^{그림 61, 62}

한편 김단원이 어떻게 이인상의 돌 그리는 법을 일시 시도하였
는지 알 길이 없으나 기해(1779)년 소작所作의 〈송월도〉松月圖에서 보
듯이 완연히 그 석법石法은 능호관을 따른 예가 있다.^{그림 63, 64} 이 밖
에 그가 친교를 맺었던 것이 아닌가 하는 사람에 담졸擔拙 강희언姜
熙彦이 있다. 강담졸은 표암과 계촌하는 사이로 단원과의 교유는 십
분 강표암을 통하였을 가능성이 짙다. 단원의 30대 곧 정묘 2년 무
술(1778)년의 소작인 〈풍속도병〉風俗圖屛(국립중앙박물관 소장)은 담졸
헌擔拙軒에서 그린 것으로 되어 있고 표암의 화제가 장장이 붙어 있

그림 63

김홍도, 〈송월도〉, 조선(18세기).

그림 64
이인상, 〈설송도〉, 석준(石皴) 부분.

는데, 이 담졸헌이 담졸당 김응환이기보다는 담졸의 당호堂號를 가
지고 있던 강희언일 가능성이 많다. 또 담졸, 단원 합작에 표암평이
있는《담졸화첩》한 폭이 있는데, 이것으로도 화기畵技를 주고받던
두 사람의 사이를 알 수가 있다.

　아무튼 김단원의 명예에 찬 화원시대는 정조 14년 경술(1790)년
에 중병을 치르고 난[8] 그가 왕명을 받들어 수원 용주사龍珠寺의 대불
탱을 그린 것으로 대체로 끝맺고, 그 이듬해 신해(1791)년에 김홍도
는 음관으로 충청도 연풍현감 자리에 오른다.

화원시대의 작품

단원 김홍도의 작품을 그 발전의 양상에서 체계적으로 파악하려면 현재로는 불가불 유전된 작품과 기록으로 그 줄기를 재구성하는 수밖에 없다. 그것도 그가 화원이라 하는 환쟁이 벼슬아치였다는 점을 고려하면 자연 조정의 명을, 그것도 군왕의 명을 받들어 최선으로 노력하였을 일군一群의 화작畵作을 중심으로 꼽는 것이 타당할 것이다. 지금 기록에 의하면 왕명을 받았다는 화작으로 첫째, 어용御容의 도사圖寫가 있고, 또 군선도群仙圖가 있고. 그리고 금강사군도金剛四郡圖와 불탱이 있다. 한편 기록은 없으되 남은 작품으로 보아 조정의 명을 받든 것으로 평생도平生圖와 아집도雅集圖가 있다.

김단원이 나이 30세에 동궁東宮의 진영眞影을 묘사하고 37세에 정묘의 용안을 그려 어용화사의 칭을 얻은 것은 앞서 이미 언급한 바며, 그 기록은 《승정원일기》, 《왕조실록》과 《홍재전서》로써 명백하다. 그런데 어용화사의 명예를 얻은 것에 비해서 사조寫照는 그의 능能이 아니었고, 또 그것을 잘 의식하고 있었던 것 같다. 어용화사답지 않게 단원의 사조, 곧 초상화는 전하는 것도 드물고 후인의 평에 좋게 오르지도 않는다. 유전된 작품으로 소폭의 사인초상士人肖像이 있어서 어떤 사람은 그것을 그의 자화상이라고 한 일도 있거니와 총총 소품으로 소작小作에 불과하였다. 작품으로 전해지지는 못했으나 김단원이 그린 신자하(申緯)의 사조寫照가 있던 것은 자하 자신의 글로 알 수가 있다. 그러나 이 단원의 자하 사조에 대한 자하의 평은 단원의 것은 얼굴이 같지 않다고 하여 만족스럽지 않았던 심정을 토로하고 있다.[9] 하기는 단원이 나이 50여 세에 이화산관과

합작하여 그린 십우헌+友軒 서직수徐直修 초상에서도^{그림 60} 사용寫容은
화산관에게 양보하고 자기는 사체寫體를 맡았다. 이런 점으로 보아
단원이 어용의 도사圖寫를 맡는 명예에는 강표암의 힘이 컸다는 것
이 내 생각이다. 말하자면 사조 화가로서의 단원은 발전하지 못하
고 중단된 느낌이다. 그렇다면 어용화사로 뽑히게 된 그의 명성은
어디로부터 오는 것일까. 아마도 초기 단원의 화명畫名은 사조寫照 아
닌 인물화가, 특히 도선道仙 화가로부터 온 것 같다.

조우봉의《호산외사》〈김홍도전〉에는 앞서 인용한 그의 풍신風
神에 대한 기술에 이어 "(김홍도는) 산수, 인물, 화훼, 영모를 그리어
묘경에 이르지 않은 것이 없으나 특히 신선을 잘하였으니, 준찰皴擦
과 구염句染과 구간軀幹, 의문衣紋이 앞사람[前人]을 따르지 않고 자운
自運하며 하늘이 돕는 신리神理가 소상蕭爽하여 혁혁히 사람을 즐겁게
하니 예원의 특별한 재조이다. 정묘 때 공봉供奉(화원)으로 궁내에서
매번 그림을 올릴 때마다 왕의 뜻을 맞추었다. 일찍 거벽巨壁에 하얗
게 칠을 하고 〈해상군선〉海上群仙을 그리도록 왕이 명하고 내시로서
농묵수승濃墨數升을 받쳐들게 하였더니 갓은 벗고 옷을 치켜들고 서
서 휘호하니 풍우와 같아서 몇 시간 못 되어 그려 놓았다"는 글이
나온다. 이것으로 보면 단원의 〈해상군선〉은 적이 유명했던 모양이
고 또 후대 사람들의 평어評語에도 김홍도의 신선을 꼽는 일이 적잖
이 있다. 말하자면 도선화로는 이미 일찍부터 명성을 떨쳤다.

현재 유전되는 김단원의 도선은 압도적으로 화원시대, 그것도
30대 전반기에 집중한다. 우선 군선도만 하더라도 본을 보고 그린
듯한 진채眞彩 〈해상군선〉(국립중앙박물관 소장)이 있는데,^{그림 65} 이것
은 틀림없이 남본藍本이 있을 것이며 선획이 경직하고 기운이 모자

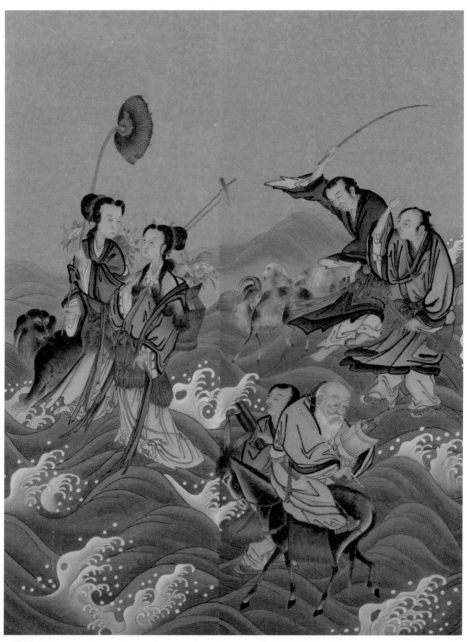

그림 65
전(傳) 김홍도, 진채(眞彩) 〈해상군선〉(부분), 조선(18세기).

라서 얼핏 장식적인 면이 눈에 띈다. 아마 초기의 해상군선을 상징
하는 좋은 자료가 될지 모른다. 이에 대하여 이 호암(이병철) 소장의
병신(1776)년 사능士能 관지의 담채 〈해상군선도병〉그림 26은 필치, 운
기韻氣, 표현이 아주 달라서 과연 이것이 진채본과 같은 화가일까 하
고 의심이 날 정도이다. 그리고 군선도의 부분화 같은 신선도가 시
정에 간간이 유전되어 군선 관계의 시작試作이 상당 수효 있었던 것
으로 인정된다. 가령 지금 간송미술관 소장 사능 낙관의 〈선인기려
도〉仙人騎驢圖그림 66를 예로 들건대, 이것은 그림 위에 붙인 강표암의
화평에 '사능득의작'士能得意作이라고 일컫던 것으로 담채본에 비해
호방한 맛은 적으나 도기倒騎의 자세가 반듯하고 장과로張果老의 얼
굴과 노새의 털끝이 섬세하고 의문衣紋이 단정하여 전체로 가다듬
은 모습이 담채본이 혹은 고본藁本이 아니었나 의심하게 한다. 형상
으로 보면 간송본 〈선인기려도〉는 완연히 진채본과 담채본 사이에
위치하며, 한편 궁궐에 진상한 〈진채군선도〉의 근엄한 화풍은 이런
것이 아니었나 생각케 된다.

　하여튼 왕정의 취향에 맞춘 신선도는 김단원이 크게 노력한 바
로서 그가 남긴 수많은 대소 작품으로 그의 자신을 넉넉히 짐작할
수 있거니와 그의 대부분 신선도는 거의 예외 없이 해상군선 또는
군선도의 환골탈태에 불과하다. 그리고 기해년 작 〈신선취적〉神仙
吹笛(국립중앙박물관 소장)그림 38 전후를 기期하여 거의 완숙에 이르고,
동시에 이른바 신선 곧 산수인물의 형식이 아닌 배경 없는 신선도
는 점점 제작이 줄어든 것 같다. 하기는 만년에 가서도 신선그림이
없는 것이 아니로되 대개는 소폭이며 방倣 오소선吳小仙법의 〈습득
도〉拾得圖(간송미술관 소장)그림 79 같이 화법의 묘미에 흥이 끌린 것 같

그림 67
김홍도, 〈운해달마〉, 20.8×28.7cm, 비단에 담채, 조선(18세기), 간송미술관.

은 예가 대부분이다. 뿐만 아니라 신선그림에 몰두한 초기 단원은 뜻하지 않게 신선표현의 화법으로 인물의 면상을 표현하는 경향을 낳았다. 이 점은 단원 나이 37세 되던 신축(1781)년에 그린 〈사녀도〉仕女圖^{그림 68}(국립중앙박물관)와 〈해상군선〉의 마고선녀麻姑仙女^{그림 69} 등을 비교하면 손쉽게 알 수 있다.

조우봉의 《호산외사》〈김홍도전〉에는 또 "(왕이) 명하여 금강 4군의 산수를 그리게 하였는데, 열군列郡으로 하여금 공궤供饋를 경연經筵의 신臣에게 하듯 하게 하였으니 대저 특별한 일이었다"라고 하여 왕명으로 금강 4군의 명승을 그린 사실을 전하였다. 또 위창 선생의 《복헌백화시화합벽》復軒白華詩畫合璧 발문을 보면 "이 〈금강전도〉는 이현二賢(복헌과 단원)의 전수傳授의 묘결妙訣에 관계되는 것으로 실

그림 68
김홍도, 〈사녀도〉
(仕女圖), 종이에 담채,
121.8×55.7cm,
조선(1781년),
국립중앙박물관.

로 예림藝林의 기보奇寶이다. 항차 이 임진(영조 48, 1772) 연후 16년
이 되는 정묘 무신(정조 12, 1787)년에 복헌은 명을 받들고 금강전도
를 그렸으며, 그 후 단원은 다시 명을 받들어 금강전경을 그렸다"
고 적어놓았다. 오위창이 무슨 근거로 복헌의 봉명 사금강奉命寫金剛
이 정묘 12년이며 단원의 봉명 사금강이 그 후라고 하였는지 지금
알 길이 없으나 하기는 근거가 있었을 것으로 생각된다. 그러나 위
창 선생의 단원 관계의 고증은 모두 단원의 생년을 영조 36년 경
진(1760)년으로 잡는 데서 오는 부회附會가 있는 혐의가 있다. 따라
서 단원의 봉명 사금강을 조우봉의 〈금강사군도〉로 보는 경우는 물
론이요, 이와는 다른 금강도의 작성을 명령받았다 하는 경우도 연
기年紀에 부자연한 점이 생긴다. 왜냐하면 정조 12년에 명을 받았
다는 복헌은 그 이듬해 13년 기유년에는 일본에 가려다가 부산에
서 객사하니 단원이 봉명奉命한 것은 그 후로 추정되는데, 한편 단
원은 복헌의 장사를 치른 후 대마도에 갔다 왔으며, 그 이듬해인 경
술 연초에는, 혹은 기유년 귀국 후 경술년 이른 봄까지는, 중병으로
신음한 것으로 전해진다. 그리고 그 후는 왕명으로 용주사의 불상
그리기에 바빴고 그 이듬해(辛亥)에는 현감으로 충청도에 내려간
다. 이렇게 보면 왕명을 받들어 대작을 하는 경우 상례로 되어 있는
여러 차례의 시작試作, 고본藁本을 거듭할 겨를조차 없어진다. 이 점
이 바로 단원이 봉명 사금강한 것이 복헌과 같은 무신(1787)년이라
는《이향견문록》이 믿어지는 까닭이다(서울대학교 18쪽). 그것은 그
렇고, 남아 있는 유작에서 따져보건대 여러 가지 흥미있는 것이 눈
에 띈다. 현재 국내에는 복헌의《금강전도》라는 화첩이 전한다. 그
것이 과연 복헌의 것인지 아닌지는 여러 모로 의문이 있거니와 적

어도 봉명해서 그리는 금강전도가 단순히 전통적인 구도 아래 그
린 한 장의 방사전경도倣寫全景圖가 아니라 금강의 유명한 명승을 하
나하나 그려 담는 그야말로 거역巨役이었던 봉명 사경奉命寫景의 형식
을 보여준다. 이 점이 바로 단원의 〈금강사군도〉의 구성과 양식을
암시하며, 또 그럼으로써 현재 모 씨에게 소장되어 있는 단원의 무
관無款《금강화첩》 2책이 바로 봉명 사경하여 진상한 그것이 아니었
던가 하는 의문을 낳게 한다. 이 무관(현재의 도서는 후인後印)의 단원
《금강첩》은 본시 운현궁에서 민간으로 유락流落된 것으로 50여 장
의 화폭은 개개가 일획 일필을 범연히 하지 않은 정성어린 사실寫實
로서 내용도 개골산의 주봉主峰만이 아니라 금강 일대의 그야말로
금강4군의 기승절경奇勝絶景을 망라한 고심작이었다.그림 70, 71 그런데
단원의 금강화첩풍의 사경산수寫景山水는 물론이요, 이러한 사경산수
에 나오는 단원의 독특한 석법, 수법, 준법은 30대 전반기까지만 하
여도 여간 보기 힘들지 않다. 아니 30대 후반도 40에 임박하지 않
으면 사경풍의 산수는 볼 수가 없다. 서호 낙관이 있는 그림은 대
개 중국 화보에서 유래하는 전통적 화법이었고그림 72 30대 중반기
에 집중하는 〈서원아집도〉西園雅集圖에 표현된 산수도 이미 일부는 단
원풍이고 세련된 맛이 있으나《금강첩》의 사경기법과는 완연히 다
른 종류였다. 이 점은 역시 30대 중반기에 제작된 〈평생도〉에 나타
난, 배경 삼아 표현된 산수에서도 같다. 〈평생도〉의 배경 산수는 의
심의 여지 없이 〈서원아집도〉 계열이라고 볼 수 있는 것으로 가령
예컨대 신축(1781)년 작 〈평생도〉 중의 '송도유수도임'松都留守到任 행
렬에서 볼 수 있는 바와 같다.그림 73 다시 말하면 위창 선생의 고증
은 연기年紀에 의심이 가며 김홍도의 봉명 사금강奉命寫金剛, 곧 조우

그림 70
김홍도, 〈명연〉(鳴淵, 《금강사군첩》 중), 비단에 담채, 30.0×44.0cm, 조선(18세기), 개인 소장.

봉이 전하는 봉명 사금강 4군은 42세의 일이 된다. 일단 명을 받아 여러 달[數朔] 소비하며 금강 4군의 실경을 그리고 사생하는 가운데 단원의 산수는 그 전과는 기본적으로 다른 종류로 변모하게 되었으며, 또 한번 변모한 그의 산수는 다시는 뒤돌아서지 않게 되었다. 그 좋은 예가 단원의 40~50대 혹은 60 전후의 수많은 산수가 예외 없이 《금강첩》 풍의 사경산수이며 심지어 단구丹邱 관지款識로 그린 만년의 병풍차屛風次, 그것도 중국 고사를 그린 산수인물에도, 가령 간송미술관에 소장된 것그림 74에서 보듯이, 한토韓土의 산천에

그림 71
김홍도, 〈비선대〉(《금강사군첩》 중), 비단에 담채, 30.0×44.0cm, 조선(18세기), 개인 소장.

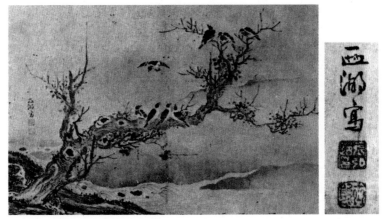

그림 72
김홍도, 〈고목한아〉(枯木寒鴉), 비단에 담채, 29.5×39.0cm, 조선(18세기), 개인 소장.

그림 74
김홍도, 〈동산휴기〉(東山携妓),
종이에 담채, 111.9×52.6cm,
조선(18세기), 간송미술관.

그림 73
김홍도, 《모당평생도》
(慕堂平生圖) 8곡병 중 제5면
〈송도유수 도임(到任) 행렬도〉,
비단에 채색,
각 폭 122.7×47.9cm,
조선(1781년), 국립중앙박물관.

서 우러나온 사경산수의 수법을 서슴지 않고 쓰고 있는 점이다. 따라서 화보적인 구도, 특히 중국 고사의 설명적인 산수 인물에 있어서는 고사 인물과 주변 산수 사이에는 말할 수 없는 위화감이 빚어진다. 이렇게 볼 때 어찌하여 초기 산수에 사경산수가 보이지 않고, 또 어찌하여 단원의 사경산수가 화원생활의 말기, 그것도 봉명 사금강에서 비롯하여 그의 후기의 특징이 되었느냐를 이해하게 된다.

비록 단원이 겪은 화원생활에 있어서 봉명 도회奉命圖繪의 기록은 없다 하더라도 유작의 성격으로 보아 틀림없어 조정의 명이 있었다고 생각되는 것에 〈서원아집도〉西園雅集圖와 〈평생도〉平生圖 등의 풍속도가 있다. 현재 '서원아집'으로 불리는 중국 송나라 문인의 집회도는 이용면李龍眠의 '서원아집'을 비롯하여 문인고사文人高士의 청유清遊의 본보기로 널리 소개된 것은 주지의 일이다. 단원의 〈서원아집도〉는 정조 2년 무술(1778)년의 연기가 있는 6곡병(국립중앙박물관 소장)그림 27과 같은 해의 선면扁面 아집도(국립중앙박물관 소장)가 있으며그림 75 모두 표암 노인의 평어가 붙어 있다. 또 하나는 무관無款의 '서원아집' 8곡대병그림 28이며, 이 밖에 또 한 벌의 무관 대병이 있었던 것으로 추측되는데, 8곡병과의 차이는 도회圖繪 중의 장립障立(바람막이)에 그림이 있었느냐 없었느냐 하는 데 있었던 것 같다. 왜냐하면 현재 8곡대병의 임모본이 세 벌 전하고 있으며 이 밖에 또 한 벌의 모본이 있었던 것 같다. 그런데 원화를 고지식하게도 세세히 옮겼다고 인정되는 임모본에는 다른 차이는 하나도 없으면서 장립에 그림이 있는 것, 곧 도회 중에 도회가 있는 것과 없는 것이 있어서 궁궐에의 진상은 적어도 두 벌 이상이 아니었나 의심이 간다. 또 그것이 진상품이었을 것은 그 체제로도 의심이 없거니

와, 1900년 파리박물회에의 출품 기념으로 당시 구舊한국의 외무대
신의 궁중 기념사진에 서원아집병이 배경으로 쓰여 있는 것으로도
알 수 있다. 뿐만 아니라 오늘날 전하는 임모본이 모두 8곡병의 체
제 그대로인 것으로 미루어 진상의 정본이 8곡병체례八曲屛體例인 것
으로 단정된다.

말하자면 6곡병 서원아집이 병신년 작 〈군선도〉에 해당한다고
한다면 공근恭謹한 필치의 8곡병은 간송미술관 소장의 〈선인기려
도〉 풍에 해당한다고 할까. 그런데 서원아집의 화폭들은 비단 그때
까지의 단원의 산수 인물을 대표할 뿐 아니라 그 부분도와 같은 소
폭이 여러 점 유전되는 것으로 보아 여러 차례 여러 가지 모양으로
분본粉本을 만들었던 모양이다. 또 서원아집의 여러 폭을 비교해보
면, 물론 6곡병에 나오는 동자같이 거의 신선도풍이 있는가 하면 8
곡병은 필치의 분방을 버리고 문아文雅의 기氣를 내려 한 흔적이 보
인다. 그런가 하면 송백松柏, 수법樹法, 태호석太湖石 같은 것은 그대로
후기 사경에 연결되는 면도 없지 않다. 그러나 전체적으로 말한다
면 서원아집의 산수는 그의 도선道仙과 더불어 30대와 40대를 분획
分劃하는 한 도표인 것 같이도 보인다.

이에 대해 '서원아집' 화폭들과 거의 같은 시기에 단원의 풍속
도, 또는 평생도 같은 시정의 속태俗態가 나타난다. 어떻게 되어 이
러한 속화를 단원이 착수하였는지 명확하게 꼬집어 말할 길은 지
금 없다. 주변을 살펴보면 속화의 전통이 관아재觀我齋 조영석趙榮
祏 이래 전연 없는 것도 아니요, 또 강표암 같은 감식이 속화를 즐
겨 제화題畵한 면도 있어서, 혹은 이런 점에서 착수하였나 하고 추
측할 수도 있으나, 그것은 오히려 선후가 바뀐 것으로 속화가 유행

그림 75
김홍도, 〈서원아집〉(西園雅集)(선면), 조선(18세기).

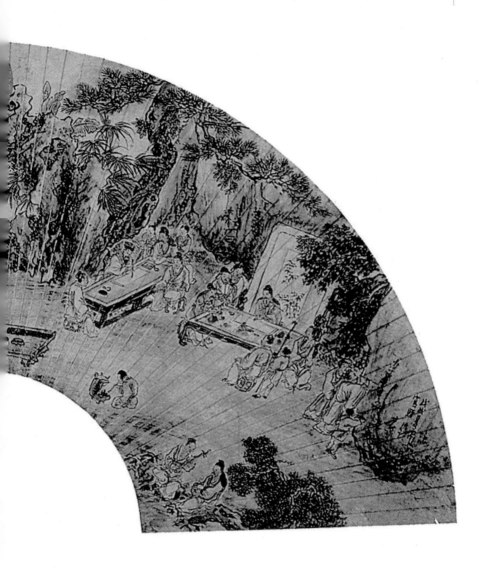

하자 감식안이 그것을 즐기기 시작하였을지도 모른다. 역시 그것보다는 조정과 고관의 수요, 그리고 다음으로는 그것을 뒤따르는 시정의 요구가 있어서 발달한 것이 아닌가 하는 것이 내 생각이거니와, 단원의 경우도 역시 조정의 수요에서 비롯한 것이 아닌가 여겨진다. 현재 유전되는 단원의 풍속은 국립중앙박물관에 소장되어 있는 《풍속화첩》과 〈평생도〉로서 대표된다.^{그림 29, 30, 73, 76} 《풍속화첩》이 습작의 성격을 띠고 있는 것은 그 체제로 보아 일견 명료하거니와, 그 특색은 일체의 배경을 생략에 붙이고 시정의 풍속, 그것도 가지 각색의 시정 점경點景을 스케치 풍으로 그린 점이다. 말하자면 중국의 화보로서 익힌 인물, 사녀도仕女圖와는 달리, 마치 금강산의 실경을 실지에 임해서 사출寫出하려고 하듯이, 시정의 실태에 임해서 익히려는 것과 같은 인상이다. 이 까닭인지 《풍속첩》은 틀림없이 30대 성숙기에 들어선 화가의 그림임에도 불구하고 씨름, 무악舞樂 등등의 몇 폭의 세련된 맛을 제외하면 대체로는 흡사 초기 습작 같은 기미가 없지 않아 있다. 말하자면 도선화와 서원아집류의 완숙한 기교의 능수라도 새로운 장르의 그림을 새로 익히는 과정의 어설픔이 여기에도 엿보인다.

흥미있는 일은 이 새로운 풍속에 나타나는 면상面相과 의문衣紋의 처리인데, 얼굴은 간단히 윤곽만을 그리고, 의문은 신선도의 오대당풍吳帶當風이라든지 비수肥瘦 있고 호방한 필치에서 바뀌어서 비수를 주지 않는 간결한 묘법으로 바뀐다. 필시 현실에 임해서 얻은 묘법描法일 것이거니와 이것은 후에 발전하여 만년의 사경인물, 아니 심지어 신선도에도 널리 적용된다. 하여튼 이렇듯이 풍속을 익힌 다음에 오는 것이 〈평생도〉의 솜씨인 것 같다. 〈평생도〉는 고관

대작 기타의 수요에 따라 여러 벌을 그린 것으로 그 중의 몇 개는 현재 국립중앙박물관에 소장되어 있다.^{그림 76} 〈평생도〉에 오면 풍속 인물은 세련도가 높아진다. 설령 평생도라는 본에 따라 그림을 그리는 경우라 구도의 자유자재한 맛을 바랄 수는 없으나 단순한 인물의 처리 때와는 다르다. 다만 그 배경의 산수의 화법이 〈서원아집〉 때의 산수에 가까운 것으로 보아 평생도는 대략 〈금강사군도〉 이전, 곧 〈서원아집〉 때와 시기를 같이하지 않을까 생각된다. 그러면서 두 양식이 달라지는 것은, 마치 금강 4군의 실경산수가 마침내 만년기의 단원 산수를 결정한 사경법의 원천이 되듯이, 단원의 풍속은 급기야 그의 만년기의 사경산수와 홀연히 일체가 되어 사경에 알맞은 인물상으로 등장하게 되는 까닭이다.

단원의 화원시대 만기의 일대 사건은 수원 용주사의 사불寫佛이 아닐 수 없다. 이에 대하여는 용주사 사적事蹟 중 〈용주사 제반 서화 조작 등 제인방함〉龍珠寺諸般書畵造作等諸人芳啣에 이르되 "대웅전 보탑 후 불탱과 삼세여래체탱은 화원 연풍현감 김홍도, 삼장탱은 화원 민관, 하단탱은 화원 상겸이 그렸다(大雄殿寶榻後佛幀 三世如來體幀 畵員 延豊縣監 金弘道 三藏幀 畵員 敏寬 下檀幀 畵員 尙謙)"¹⁰라고 하여 대웅전 불탱의 삼세여래를 단원이 그린 것으로 명기하고 있으며, 또 그것이 왕명이었을 것은 용주사 창건의 내력으로 보아 의문이 없다. 앞에서도 잠깐 언급이 있었듯이 김단원은 정묘 13년 대마도에 건너갔다 온 후 중병을 앓다가 이듬해인 경술년 초여름에 다시 기동을 하였은즉, 그 해 용주사의 화역畵投은 초여름 이후의 일로 볼 것이로되 불탱이 그 해에 끝났다는 증거는 없다. 다만 정조 15년 신해(1791)년 납월臘月에 단원은 연풍현감으로 임명되었은즉 화역은 그

그림 76
김홍도, 《모당평생도》 8곡병 중 제6면 〈병조판서시〉(兵曹判書時), 비단에 채색, 각 폭 122.7×47.9cm,
조선(1781년), 국립중앙박물관.

전에 끝났다고 믿을 만하다.

용주사의 단원 불탱은 단원이라는 화원의 성품을 이해하는 데 시사하는 바가 적지 않다. 단원은 대작품의 위촉을 받으면 대개는 그것을 준비하기 위한 수많은 시작試作과 분본紛本을 만들어서 그 테마에 관한 묘법을 충분히 몸에 익히었다. 뿐만 아니라 구투舊套에 만족하지 않고 신기축新機軸을 내려고 애쓴 모습이 있다. 필요하다면, 금강실경, 풍속에서 보듯이 실물에 직면해서 새로 화법을 구상하는 예술가의 열의가 있었다. 불탱의 경우도 그런 것 같다. 용주사의 제작 전에 단원에게 불화가 있었는지 자못 의심스럽다. 그런가 하면 용주사 화역畵役 이후로는 대소의 불화가 단원의 이름으로 나왔으나 의례용이 아닌 탓인지 감상을 위한 표일한 관음도觀音圖, 달마도해達磨渡海가 제법 많았다.그림 77 그런데 이 모든 것이 용주사 화역을 계기로 해서 익혀진 것은 거의 틀림이 없을 것이며, 그것은 그가 용주사에서 만들었다고 전하는《은중경》恩重經의 불도佛圖로도 짐작이 되거니와그림 78 하여튼 이《은중경》과 대웅전의 탱화로 보아 그가 얼마나 당시 이 거역巨役에 몰두하였느냐도 짐작된다. 현재 용주사에 그대로 유존되어 숭앙의 대상이 되고 있는 불탱은 아마 민관敏寬 등 화승畵僧의 협력을 얻어가며 예배의 대상답게 근엄하게 그렸을 것이로되 역시 단원답게 신기축을 내었다. 용주사 불탱은 당시로서는 전례 없는 입체묘법으로 그것이 바로 몇 해 전에 북경에 다녀와 북경 천주당의 양풍을 전해준 강표암 등에서 암시를 받았을 것은 간단하게 짐작이 된다. 이러한 입체화법, 특히 얼굴의 요철법이라는 새로운 수법은 상당히 인상깊은 것이었던 모양으로 그의 아들 긍원肯園(金良驥)도 이것을 시도한 일이 있다. 요컨대 단원은 화

그림 77
김홍도, 〈달마도해〉, 종이에 담채, 26.6×38.4cm, 조선(18세기), 간송미술관.

그림 78
《부모은중경》 중 1폭, 조선박물관.

원시대를 통하여 신선神仙, 사용寫容, 산수, 풍속, 사경寫經, 화불畫佛의
순서로 정력을 쏟고 제작에 힘써왔다. 물론 이 밖에 화조花鳥, 절지折
枝 등을 등한히 한 것은 아닐 것이나, 그의 작품의 전제적 구조에서
볼 때에는 앞에 논술한 것과 같은 중심적 분야가 있어서, 그것이 서
로 서로 연결되어 작품의 중추를 이룬 것은 의심할 바 없다.

단원의 만년과 그의 작품

만년이라고 하면 아마도 50 이후의 단원을 다루어야 될는지 모른
다. 그런데 단원에 있어서는 연풍현감 때부터 생활과 심의心意가 달
라지는 인상을 받으므로 여기서는 편의를 따라 우선 47세 현감자
리 때부터 취급하기로 한다. 단원은 정묘 15년 신해(1791)년 말에
충청도 연풍현감이라는 종6품 자리에 오른다. 선조의 음덕이 있었
다고 하지만 화원으로는 이수異數의 출세가 아닐 수 없고, 그렇게 되
기까지에는 그 해에 세상을 떠난 강표암의 지원과 정묘正廟의 특지
特旨가 있었으리라고 생각하게 된다. 김단원이 골님 벼슬을 어떻게
하였는지 자세히는 알 길이 없다. 그러나《승정원일기》로 보면 풍
채는 좋으나 '뇌락불기'磊落不羈의 화가가 휼민恤民에 애는 썼어도 유
능한 행정관은 못 되었던 모양이다. 정묘 17년(1793)의 충청감사 이
형지李亨之의 장계에는 흉년으로 굶주린 백성을 구휼하느라 노력하
는 현감으로 김홍도가 나온다. 그리고 19년 을묘(1795)년 정월 조에
는 충청위유사忠淸慰諭使 홍대협洪大協의 보고에 연풍현감의 정령政令이
해괴하다고 나와 결국 김단원은 현감 자리에서 해임된다. 말하자면

일시 세속적 출세를 하였다가 5년 만에 실의를 맛보게 된다.

　그러나 그 후로도 화가 김단원에 대한 정묘의 비호는 계속되었던 것 같다. 해직된 후로도 단원이 화업에 참가한 예로는 정묘 21년 정사(1797)년에 간행된 《오륜행실도》의 도회 작성이 있다. 이 《행실도》가 김단원의 참가로 이룩되었다는 기록은 아직 발견되지 않는다. 그러나 판각도회版刻圖繪의 화풍이 때로 너무나 단원풍이어서 그의 참여를 의심하지 않게 될 뿐이다.[그림 35, 36] 그렇다고 온 도회圖繪가 단원의 손으로 되었다고 하기에는 또 그렇게 보기 어려운 면도 있어서 현재로는 단원의 주도 아래 여러 화원이 동원된 것이 아닌가 추측된다. 그리고 단원이 참여하였다면 그것은 정사년이 아닌 병진년 혹은 을묘년의 해임 후가 될지 모르니, 서울에 돌아와서도 잠시는 도화서에 머무른 것이 아닌가도 생각된다. 또 하나의 예는 《홍재전서》에 기록된 정조의 말로, 24년 경신(1800)년에 주부자朱夫子의 시운詩韻으로 화병畵屏 여덟 폭을 꾸몄는데, 그림은 김홍도의 소작이라 하였다. 지금 이 시화병 여덟 폭은 불행히 유존되지 않아 그 내용을 알 길이 없다. 다만 정묘 붕어崩御 후 그 유덕遺德을 흠모하는 뜻에서 이태영李泰永이 《주부자시화첩》朱夫子詩畵帖을 만들었는데, 주자 원운朱子原韻에 붙인 그림은 대략 산수이며 작가의 낙관은 없으나, 나는 송월헌松月軒 임득명林得明의 것으로 알고 있다. 그렇다면 혹은 이 송월헌의 그림은 8폭 시화병의 예를 딴 것이 아닐까. 이렇게 보면 단원의 시화병 그림도 상상이 되지 않는 바도 아니다. 하여튼 김홍도에 대한 정묘의 총寵은 오래 계속된 셈으로 자신이 스스로 적어둔 바가 같다.[11]

　그런데 현감 해임 후 시화병 여덟 폭을 그린 경신년까지 약 5년

간의 작품으로 인정되는 단원 낙관의 사경산수 단폭單幅 내지 화첩이 단연 세상에 많이 다닌다. 뿐만 아니라 풍속의 인물수법과 실경산수의 묘법을 혼합해서 새로 단원식의 사경산수라고 할 것이 이 시기에 확립된다. 왜 인물이 점철되었음에도 불구하고 사경산수로 부르는가 하면 그림의 중심이 완연히 산수에 있는 탓이다. 그리고 산수 없는 인물이나 풍속은 아주 희귀하게 된다. 다만 도석화에는 산수가 없는 것이 있는데, 그것도 석화釋畵가 많고 도선화道仙畵는 앞서 든 간송미술관의 〈습득도〉拾得圖 그림 79와 같은 특이한 것으로, 전기에 있었던 군선도풍은 아주 드물어진다. 이 시기의 사경산수는 필선이 날카롭고 긴장되어 있어서 단원 산수의 선묘미線描美가 가히 완성된 느낌을 주는데, 이 시기에 좋은 예로는 김용진金容鎭 선생 구장舊藏이던 《병진년화첩》그림 48, 49과 해임되는 을묘년 김경림金景林에게 증여한 화첩 등을 들 수 있다. 그림 44

또 하나 이 시기를 특징짓고 겸해서 단원 화경의 노숙老熟을 알리는 일이 있다. 이미 그런 경향은 있었지만, 이 시기에 오면 단원의 화폭에는 철저한 구도감, 그리고 화지畵紙, 화견畵絹의 공백을 화면의 공간적 화인畵因으로 이해하고 제작하는 의식적인 노력이 나타난다. 또 이에 따라 화제, 인장의 장소, 위치에 대한 예리한 고려가 눈에 띈다. 도서圖書의 대소와 그 위치를 구성 요인으로 본다는 오늘날의 상식이 오래 무시되었던 우리 사회에 있어서는 이것은 한 혁명이라고도 할 수 있는 일이다. 이 시기로부터 전개되는 단원의 산수는 흔히 기본 구도에 사행斜行이나 사각斜角을 넣어 심한 동감을 주려고 하고, 산수는 점점 잔산잉수殘山剩水의 형태를 취한다. 그리고 단원 특유의 화조영모가 이 시기에 많이 나온다. 현재 세간에 유전되는

그림 79
김홍도, 〈습득도〉
(拾得圖), 비단에 담채,
21.5×15.2cm,
조선(18세기),
간송미술관.

짜임새있는 사경산수, 영모절지는 거의 이 시기, 혹은 이 시기 이후라 해도 틀림 없다. 간송미술관의 단원만 하더라도 필치가 예리한 〈월하고문도〉月下敲門圖 그림 80 소폭, 시정이 감도는 〈유압도〉柳鴨圖, 그림 81 무관無款의 〈부신기우도〉負薪騎牛圖 그림 82 등이 모두 이 시기의 것으로 생각된다. 그리고 신선도가 드문 이 시기의 도선화로서 〈낭원투도〉閬苑偸桃 그림 83 한 폭이 전하는데, 군선도의 풍모가 없지 않아 있거니와 의문衣紋의 선은 힘차면서 동시에 필의가 노성老成해서 이미 군선도 때의 경지와는 다른 것을 보여준다. 경신년을 지나 신유(1801)

그림 80

김홍도, 〈월하고문〉(月下敲門), 종이에 담채, 23.0×27.4cm, 조선(18세기), 간송미술관.

년에 오면 현재 불행히 결폭缺幅이 되어 전모를 보지 못하게 된 〈삼공불환〉三公不換의 거작그림 84이 있으며, 회갑 일 년 전인 갑자(1804)년에는 〈기로세련계도〉耆老世聯禊圖그림 46가 남아 있고, 또 회갑의 해이던 을축(1805)년의 작품으로는 〈구양자방야서도〉歐陽子方夜書圖가 있어서 만년 대작들의 면목을 충분히 알 수 있다.

아마 단구丹邱라는 만년 별호는 회갑 전후에 가장 많이 쓴 것이

그림 81
김홍도, 〈유압〉(柳鴨),
비단에 담채,
75.8×37.5cm,
조선(18세기).

아닌가 추측된다. 그리고 단구 낙관 중에는 노령의 무관심한 필치
도 간혹 보이거니와 또 생계만을 위한 작품 같은 것이 없지 않아
보인다. 이러한 점은 아마도 만년 김홍도의 고달픈 생활감을 생각
해야 될지도 모른다. 일찍이 《호산외사》의 단원전에는 단원의 관
직이 연풍현감에 이르렀다고 적은 뒤를 이어 "(단원은) 가빈家貧하여
때로 끼니를 잇지 못하였다. 하루는 매화 팔려는 사람이 있었는데,
심히 기奇한 것이나 돈이 없어 살 수가 없던 차에 마침 돈 3천을 가

그림 82
김홍도, 〈부신귀우〉(負薪歸牛), 비단에 담채, 25.5×35.7cm, 조선(18세기).

져온 자가 있으니 그림 그려 달라는 값이었다. 그런즉 단원은 2천
으로 매화를 사고 8백으로 술 몇 말을 사서 동호인을 모아 매화음
梅花飮을 하였으며, 겨우 2백으로 쌀, 나무값을 하였으니 일일一日의
계計도 아니 되었다. 그 소광疎曠하기가 이러하다"라고 하였다. 요컨
대 가계를 돌보지 않으니 매양 가난했다는 것이다. 그래서인지《단
원유묵》**12**에 남아 있는 단원의 만년 시문과 간찰을 보면 어딘가 세
사世事에 실망한 사람 같은 데가 있다. "옆집 사람 돈 많다고 근심
이 없을소냐, 저집 노부老夫 가난해도 즐거움이 넘치도다, 백주白酒를
무르익혀 좋은 친구를 맞는구나, 황금을 산진散盡하니 서권書卷을 구
함이라"는 등은 단원의 소광疎曠, 뇌락磊落을 자영自咏한 것으로 보자.
'입을 다물어 세상일을 말하지 않는다. 유희를 때로 거문고에 실을

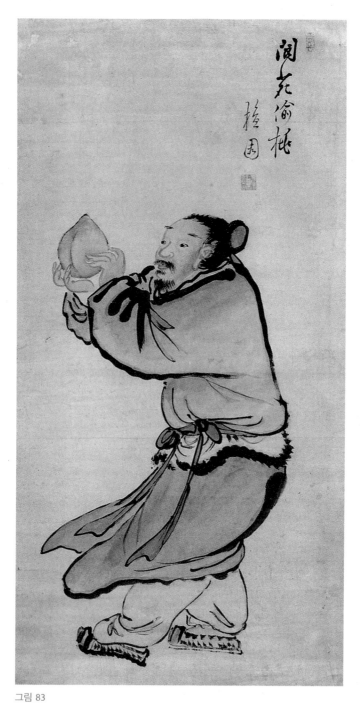

그림 83

김홍도, 〈낭원투도〉(閬苑偸桃), 종이에 담채, 102.1×49.8cm, 조선(18세기),
간송미술관.

뿐(緘口莫言天下事, 遺懷頻調手中絃)'이란 어찌된 일로 읊게 된 것인지 도시 짐작이 아니 간다. 한편 유묵 중의 〈농가즉사〉農家卽事, 〈산거만음〉山居漫吟 등을 읽으면 청경우독晴耕雨讀하면서 유유히 여생을 즐기는 노老 단원을 느끼거니와, 또 한편 기미년의 간찰, 을축, 을랍乙臘으로 기년紀年한 서간을 일독하면 이미 54세로부터 병고에 시달리고 환갑년에 천식에 고생하는 측은한 노 단원을 보게 된다. 극병으로 죽을 뻔하였다는 것은 을축년 간독을 위시하여 여러 서간에 매번 나오고 있으니 딱하다. 더구나 단원에게는 과택寡宅이 된 딸이 있어서 병고로 위독하였다는 사연도 보여 노부의 근심 걱정이 한이 없었던 것도 짐작된다. 그런데 단원 서한에는 연록延祿이라는 아들에게 주는 간찰이 나오는데, 이 연록이 단원의 맏아들[嗣胤]인 양기良驥와 동일인인지 지금 잠깐 알 수가 없다.

그리고 노후에도 김단원, 이고송이 서로 자주 왕래한 것을 보면 서로 이웃에 살았던 것이 아닌가 추측되는데, 하여간 단원의 평생 친구는 고송류수관이라 하여도 과언이 아니리라. 또 한 가지 주목할 점이 있다. 《유묵》으로 보면 만년 단원은 '농사옹'農社翁을 자처하였으며, 앞에 들었듯이 〈농가즉사〉의 시문이 있어서 농가, 그리고 산거의 즐거움을 읊고 있다. 지금 그가 농사짓던 곳이 어디였던지 알 수가 없다. 그러나 현감 퇴임 이후에 나오는 사경산수의 농촌 풍경, 계산谿山의 영모 따위는 그 유래하는 바가 바로 단원의 주변에 있던 것으로도 이해가 된다. 처음 화원으로 세상에 나와 화보로 도선을 익히고 선배와 본에 따라 전통산수와 인물을 배우다가 마침내 금강 4군 등을 위시하여 한토韓土의 실경에 부닥치게 되고, 한편 시정의 풍속을 통하여 한토의 사경에 맞는 인물을 찾더니, 결국

그림 84
김홍도, 〈삼공불환〉(三公不換), 비단에 담채, 41.7×133.2cm, 조선(1801년), 개인 소장.

사경과 풍속은 만년에 이르러 자기의 생활 주변의 표현으로 승화하여 단원 사경산수라는 특유의 경지를 개척하였다. 우리가 오늘날 그의 만년의 그림을 대표하는 사경에 단순한 기교, 단순한 화상畫想만이 아니라 어딘가 시정詩情이 흐르고, 화폭 속에 전원의 정서가 가득찬 것을 보게 되는 것은, 혹은 그림의 천재가 만년에 겪는 '농사옹'의 인간미와 시정이 곁들여서 그런지도 모른다. 단원이 죽은 해는 아직 알 수 없다. 대개는 70 초에 연관捐館한 것으로 상상이 되나

증거가 없다. 더구나 아직 을축년 회갑 이후의 연기가 있는 작품이
출현하지 않아서 최만년의 작품을 단정할 길도 지금은 없다.

여록

단원 김홍도는 후세에 때에 따라 신선화로 알리고, 속화로 기억되

고, 또 영모를 일컫는 사람, 심지어 그의 유묵을 통해 시문, 서예를
말하는 사람까지 나왔다. 지금도 항간에서는 김홍도의 풍속을 높이
보는 사람이 있고, 상고商賈는 도선도가 인기 있는 상품이라고 한다.
그러나 앞서 보았듯이 김단원은 화기畫技에 있어서도 그 진수를 찾
아서 애써 편력한 사람이다. 그러다가 후기에 이르러 사경산수 속
에 풍속, 인물, 실경, 영모를 통틀어 혼합하여 만년의 자기 생활과
밀착한 산수의 한 장르를 안출案出하였다. 그 화기는 실물에 임해서
터득한 것을 만년에 대성한 것이며, 사경산수의 배후에는 농사옹을
자처하던 화인의 생활철학이 숨겨져 있었다. 그리고 필시 만년 고
해苦海의 쓰라림과 병고를 힘껏 그림으로 달래볼 겸 호구糊口의 방편
으로 삼았는지 모르겠다.

주

1　조선시대의 회화사적 구분에 대하여는 이동주,《한국회화소사》, 133~
134, 159, 195면 참조.

2　《弘齋全書》卷7, 33면, 石蕖峯原韻 割註.

3　후에도 자주 인용되므로 〈김홍도전〉의 전문을 미리 옮겨둔다.

"金弘道 字士能 號檀園 美風度 磊落不羈 人目之以神仙中人 畵山水 人物
花卉翎毛 無不臻妙 尤工神仙 皴擦句染 軀幹衣紋 不襲前人 自運天倪 神理蕭
爽 奕奕怡人 藝苑之別調也 正廟時供奉內廷 每進一畵 輒稱旨 嘗粉墍巨壁 命
畵海上群仙 使宦者捧濃墨數升 脫帽攝衣而立 揮毫若風雨 不數時而成 水洶洶
欲崩屋 人踽踽欲凌雲 古之大同殿壁 未足多也 命寫金剛四郡山水 令列郡廚供
如經幄之臣 盖異數也 以蔭補官至延豊縣監 家貧或食不繼 一日有人 售一梅 甚
奇 無金可易 適有餽錢三千者 要畵之贄也 乃損二千易梅 以八百沽酒數斗 聚同

人 作梅花飮 二百爲米薪資 不一日計 其疎曠如是…".

4 〈復軒白華詩畵合璧〉,〈洪白華跋文抄略〉."金士能年未三十 以畵名於世 盖天才高也 且其形貌 秀潔頎然而長 誠非塵中人 其人如是 故畵亦如之云云".

5 "檀園少號西湖 復軒一號擔拙堂 西湖之就學於擔拙堂也 公之子碩臣蕉園竝肩 故稱以檀園 而名後大顯也 此金剛全圖 係二賢博授之妙訣 詢藝林奇寶 況此壬辰之後十六年 正廟戊申復軒 奉命 畵金剛全景 其後 檀園再奉命 畵金剛全景 究其前後因緣 則此雖區區一小幅 然稱二大作之粉本亦可也 辛未竹醉日".

6 〈擔拙畵帖題語〉.

7 檀園,〈西園雅集六曲屛〉(무술년 작), 豹菴評語.

8 간송미술관 소장 단원의 선면(扇面) 산수인물의 표암 화제."士能重病 新起乃能作此精細 工夫可知 其宿痾快復 喜慰若接顔面 況乎筆勢工妙 直與古人相甲乙 尤不可易得 宣深藏筐笥也 庚戌淸和 豹菴題".

9 《警修堂全藁》貊錄.

10 《조선사찰사료》상권, 60면.

11 《弘齋全書》卷7.

12 최순우,〈단원 김홍도의 在世연대고〉,《미술자료》제11호, 1966년 12월.

겸재 일파의
진경산수

겸재 일파의 진경산수

한 가지 오해

우리나라 옛 그림에 대한 한 가지 오해가 끈덕지게 나돌고 있다. 곧 옛 그림은 연대가 높을수록 좋고, 또 걸작이 있었으리라는 생각이다. 물론 이러한 평가가 뼈에 스며든 상고주의 또는 골동취미에서라면 할 말이 없다. 그러나 그것이 그림의 됨됨을 두고 하는 말이라면 도시 신화 같은 망발일 수가 있다. 옛 그림에 대한 이러한 생각은 심지어 옛 예술을 다루는 나라의 기관에서도 간혹 엿볼 수 있는데, 따지고 보면 이러한 편견은 일제시대부터의 일이며 또 일본 사람의 화관畵觀은 중국의 이른바 남종화론에까지 소급된다.

일제시대 관학의 감식안은 우리 옛 그림을 놓고 대개 이런 의미의 결론을 유포시킨 것 같다. 한국 그림은 고구려 벽화가 가장 볼 만하고 그 다음 조선 초기의 안견安堅 같은 북송화풍이 제법 대견할 뿐이요, 그 이후로는 대가다운 화가가 없어서 명품, 걸작이 거의 없노라고 이것은 실로 그들의 전형적인 소위 역사적 관점이며 예술 작품을 보는 눈은 아니다. 그나마 그 심저心底에는 두 가지의 전제가 있는 듯해서 못마땅하다. 그 하나는 일제의 식민지정책과 밀착되어

있는 사관의 성질이다.

그들의 눈에는 당초 한국 역사란 한낱 중국 역사의 지방사격, 그리고 문화는 중국 문화의 분지分枝 같이 보임으로써 역사와 문화의 가치를 그 고유한 독자성에서보다 오히려 중국과의 대응에서 애써 찾으려고 노력한다. 일제시대에 이 땅에 건너와 우리의 옛 그림을 매만진 총독부의 관학도 물론 이 입장에 선다. 고구려 벽화의 사신도, 그리고 조선시대 초기의 북송화풍의 현동자玄洞子(安堅)의 대작은 걸작이며 아름답고 신비롭다. 그러나 그 회화미는 중국의 사신四神 그림의 전통과 또 북송화법에의 이해 위에서 비로소 미적 감상이 어느 정도에 이르게 된다. 일인은 이러한 사신벽화 또 북송풍의 산수를 서슴지 않고 격찬한다. 그러나 조선시대 후반기에 나타나는 한국 고유의 진경산수, 풍속화에 이르면 거연히 평가에 인색하여졌다. 더구나 일본 관학의 사관은 우리 역사의 무게를 고대사에 둔다. 그 사람들의 역사관은, 말하자면 고구려, 신라시대가 한창이고 고려와 조선시대로 내려오면 올수록 한국은 오므라들고 형편이 없어졌다고 본다. 한국 문화도 매한가지여서, 가령 그림의 경우 후대에 올수록 그 역량과 가치가 떨어지게 되었다는 입장을 취한다. 이렇게 보면 조선시대 때만 하여도 앞 시대가 중요하여진다. 게다가 전기는 그야말로 송, 원, 명의 화법을 임모臨摹하거나 방작倣作한 것이 압도적이니 더 한층 구미에 당긴다. 이 좋은 실례가 이른바 조선총독부가 편찬한《조선고적도보》제14책《이조 회화》가 된다. 옛 그림을 고른 안목도 안목이려니와 우리가 오늘날 접할 수 있는 옛 그림의 실태, 곧 그 품질과 수량으로 보아 그 편집은 도저히 미술사적은 아니고 고작해서 문자 그대로 '고적'古蹟에 역사적 평등권을 부

여해준 공로를 세웠다. 그 결과 조선시대의 전기가 어지간히 우대를 받은 셈이 되었다.

다음 또 하나의 전제, 중국에서 수입한 화론의 전제가 있었다. 본래 중국 그림에는 예부터 산수화를 으뜸으로 여기는 전통이 있었다. 중국의 산수화는 그 처음 단계에서 보면 눈에 보이는 실경實景, 곧 진경眞景에 임해서 그렸던 것인데, 그것이 어언간에 달라지고 말았다. 오대, 북송(10~11세기) 때에 오면 진경을 진경으로써 그림화한다는 수준에서 일보 더 나아가 진경을 주관적으로 이념화함으로써 한편 화가의 깊은 심회를 토로하고 다른 한편 산수의 심오한 모델을 설정한다는 새로운 미형식을 발전시키게 되었다. '흉중구학'胸中丘壑, 마음속의 산천을 그린다는 말이 바로 이 뜻이 된다. 그리고 그 정식화에 있어서 이성李成, 곽희郭熙 같은 화북계華北系와 동원董源, 거연巨然 같은 화남계華南系의 양대 계열로 후대에 오면 나뉘게 된 것은 회화사에 자세한 대로다. 그런데 이러한 회화미의 이념화는 물론 그림 그리는 붓끝에서 간단히 이룩될 수 없고, 그 배후에는 자연과 인생에 대한 중국 지식인(사대부적 지식인)의 철학적 가치관이 작용하였다. 이로부터 지식인은 이러한 철학적 회화미에 치중하게 되고 또 그러기에 그림은 서권기書卷氣가 있어야 된다는 이론이 나오게 되고, 심지어 산수는 작가의 인격을 표현하는 것이니 이 점에 있어서 시, 서, 화가 다를 게 없을 뿐 아니라 나아가서 '시 속의 그림, 그림 속의 시'(詩中有畵, 畵中有詩: 당唐 왕유王維의 말이라 전한다)가 있어야 된다는 남종화南宗畵 이론까지 나오게 되었다. 이 회화미의 이념화가 주로 산수화에 투영되었던 탓으로 산수화가 그림 중에 가장 중요한 장르가 되었다. 이러한 이념화된 산수, 그리고 이

러한 산수의 정식화가 원말 4대가에 와서 거의 극치에 다다랐으며,
그 이후로는 새로운 정식화, 새로운 철학에 의한 회화미의 새로운
이념화는 사실상 없었다는 것이 전통적인 중국화론의 정설이 되
었다.

한편 직업화가가 모이는 화원畵院의 그림은 그 환경부터가 다
를 수밖에 없다. 송나라 휘종徽宗 때 화원을 그 모델로서 연구해보
면, 당시 화원에는 재질이 뛰어난 화사畵師가 구름같이 모였는데, 본
시 그들은 지식인 기질과도 서로 다를 뿐 아니라 자기의 심회보다
는 수요층의 요구를 채워주어야 된다는 직업 환경도 있어서 자연
히 그림은 피아가 넓게 공감할 수 있는 감각적 회화미에 집중하였
다. 그리고 그 뛰어난 회화감각은 마침내 감각적 회화미의 정식을
독자적으로 발전시키게 되었다. 마원馬遠 같은 화가의 이른바 '잔산
잉수'殘山剩水라는 독특한 산수의 정식은 한 가지 예가 될 것이다. 여
기서 직업적이며 전문적인 화가와 한편 심회를 토로하는 여기餘技
로서 회사繪事를 즐기는 지식인 사이의 대립이 생기는데, 결국 명 말
이후로는 문인들의 이념미 이론, 특히 동원, 거연 같은 화남 산수계
의 이념미 이론이 화론의 세계를 지배하게 되었다. 이러한 기준에
서 송, 원말의 대가의 계열을 남종으로 삼고 그것을 조술한다는 명
대의 오파吳派(沈周, 文徵明)가 그 정신을 이어받았다고 하여 청조에
오면 화원에서까지 이 이념적 산수의 정식을 임모하고 방倣하느라
고 바쁘게 되었던 것은 주지의 일이다. 바로 이러한 남종의 문인 이
론을 일본인은 '남화'라고 하여 확대 해석해서 받아들였다. 본시 남
종화론의 입장은, 중국의 화적畵蹟은 시대를 타고 올라갈수록 좋고,
또 이념미에 접하게 된다는 것이다. 이것은 산수화를 두고 본 해석

인데, 남화론에서는 산수화뿐만 아니라 이념미는 상대上代로 올라 갈수록 더하다고 생각한다. 또 남종의 진수인 북송화풍에 닮을수록 속기俗氣가 없고 신운神韻이 돈다고 본다. 여기에 아시아적인 상고주 의가 맞붙으면 우리 옛 그림을 따지던 일본 관학은 한정 없이 시대 를 기어올라가게 마련이다. 중국의 회화사를 설명하는 문인의 남종 이론을 기준으로 말한다면 한국의 진경산수나 이른바 속화는 그야 말로 등을 기댈 언덕조차 없게 될 것이며, 화원 그림은 천하게만 보 이기 쉽다. 그런데 흥미로운 일은 우리나라 정조 시대의 감식가 중 에는 이러한 사관, 이러한 원화관院畵觀에 잡히지 않은 사람들이 있 었다.

나는 일찍이 〈김단원론〉에서 정조 때의 사람 석농石農 김광국金光 國의 감식안을 잠깐 적은 일이 있다. 이 사람이 수집한 《석농화첩》 石農畵帖 중에는 당시의 화원이던 복헌復軒 김응환金應煥의 미점米點 산 수 한 폭이 있었는데, 그 그림에 붙인 김석농의 화평에는 이런 말이 들어 있다. "그림을 평하는 사람은 화원의 그림은 보잘것없다고 하 는데 그것은 공연한 말이다. 이러한 척어斥語를 숙묘조肅廟朝 이전의 그림에 가加한다면 가可하거니와 그 이후 그림에 가加한다면 억울할 것이다"[1]라고 하였으니 동시대의 원화를 얼마나 높이 평가하였는 가를 짐작할 수 있다. 또 같은 시대의 명감식이며 문인화가였던 강 표암(豹菴 姜世晃)이 그 얼마나 화원 김단원(김홍도)을 높이 평가하 였느냐 하는 것은 이미 내가 다른 글에서 적은 바 있다.[2]

또 하나의 예를 첨가한다. 덕수궁미술관의 수장인 단원의 〈서원 아집〉西園雅集 6곡 병풍은 단원의 34세 때 작품으로 송나라 명류名流 의 고사를 아마 화본畵本을 따라 그린 것이다. 그 그림에 붙인 표암

의 제찬題贊이 대단하다. 곧 단원의 작품은 명대 원체院體의 제일인자였던 구십주(十洲 仇英)의 〈서원아집〉을 훨씬 능가하는 것이며, 송나라 이공린李公麟 같은 명수의 원화原畵가 남아 있더라도 조금도 손색이 없을 것이라고 하는 것인데,[3] 설혹 제찬이란 상투의 과장이라고 치더라도 숭고적인 화론의 정도正道에서는 어지간히 일탈된 느낌이 있다. 그러나 이것은 문세文勢에 따른 과장이라고 하자.

시서화 삼절로 유명한 신자하(紫霞 申緯)는 또 감식으로도 일급인데, 더욱이 중국 남종관과 청조 문인취미에 심취하였던 사람이다. 그의 유고인 《경수당전고》警修堂全藁를 자세히 뒤져보면 제4권에 이런 글귀가 나온다. "屛間水墨不工畵(董越朝鮮賦中語) 英正年來漸入佳 紅葉尙書(姜豹菴世晃) 儒氣勝 終然壓倒鄭謙齋敾". 첫 구는 할주에 있듯이 조선에 사신 왔던 명나라 동월董越의 〈조선부〉朝鮮賦에서 땄다.[4] 그 원문을 보면 한국의 관아를 견문한 대로 읊으면서 '관청의 넓은 벽 사이, 서투른 수묵으로 가득'이라고 하여[5] 벽에 그린 그림이 공교하지 못하다고 폄하였는데, 신자하는 이 대목을 빌려 영정英正 이전의 옹졸한 옛 그림을 두루 평하게 된다. 그러고 보면 그 뜻을 우리말로 고치면 이렇게 될 것이다. "담 사이 그린 묵화 교巧하지도 못하더니 영·정조 이래 점점 가佳하여지는구나. 홍엽상서紅葉尙書 강표암 문기文氣 있어 낫거니 정겸재(정선)를 끝내 누르고 말았구나." 글귀의 반은 옛 그림이 옹졸하다가 영, 정 이래 점차로 좋아졌다는 뜻이며, 후단은 표암 그림이 학문이 있어서 겸재보다 낫다는 의미가 된다. 이렇게 보면 석농, 표암, 자하 같은 감식안들이 일치해서 전대보다 영·정조 때가 그림으로 우월하다고 판정한 것이 되니 이것은 오늘 남아 있는 화적畵跡의 실태와 적

잖이 합치되는 견해이다. 그런데 그 중 신자하는 유기儒氣를 들어 강표암의 그림을 정겸재 위에 놓았다. 유기란 그림에서 말하면 서권기, 문기, 학문과 같은 뜻이고, 표암의 서권기는 겸재가 감히 따를 바가 못 되니, 이러한 남종 기준에서 자하가 판단하면 표암이 유리할 것은 의문이 없다. 그렇다 하더라도 정겸재는 영조 때 그 활동이 절정에 있었고, 한편 강표암은 정조의 지우知遇를 받았던 사람이다. 그러고 보면 신자하의 남종 안목으로도 정겸재가 영조 때라는 옛 그림의 부흥기의 선두를 대표한 사람으로 보인 것은 거의 틀림이 없다. 그런데 정겸재는 남종산수로 유명했던 것은 아니고 우리나라의 산천을 그린 진경산수의 작가로서 이름을 날린 것은 이미 아는 터이다.

겸재 이전

원래 그림의 아름다움은 한 시대에 있어서도 한 가지 기준으로 다루기 힘들다. 그러나 한편 시대마다 유행이 있고 시대마다 풍상風尙이 있었던 것도 틀림없다. 더구나 조선시대 같은 권위주의적인 사회구조에서 그림의 가치 기준이 권위적 성격을 띠게 되는 것은 쉽게 짐작이 간다. 그래서 그런지 중국의 유형화된 산수화가 유행하던 겸재 이전의 옛 그림 중에서 볼 만한 진경산수를 찾기란 진정 힘이 든다. 도대체 잘잘못간에 진경산수라고 할 만한 산수가 거의 없어서 진경산수의 전통이라고 할 만한 것을 찾을 수가 없다. 문헌에 의하면 고려의 이녕李寧이 〈예성강도〉禮成江圖를 그려서 송나라 휘

종의 격찬을 샀다고 하는데,**6** 화명畵名으로 보아서 진경이었을 가능
성도 있으나 유적을 보지 못하는 오늘에는 어떤 그림인지 상상조
차 힘들다. 또 실록에는 왜사倭使에게 금강산, 삼각산 등을 그려준
일이 있다고 하나 역시 그 화풍을 알 도리가 없다.

임진왜란 때까지의 진경은 내 견문이 짧아서 볼 기회가 많지 않
고, 애써서 얻어 본 계회도契會圖, 기로도耆老圖 같은 그림의 배경을 보
아도 산수가 있는 경우 거의 진경미는 부족하다. 하나의 예로, 연
기年紀는 없어도 왜란 전 그림인 것이 확실한 견본담채絹本淡彩의 계
회도 한 폭을 소개한다(서울대학교박물관 소장그림 85). 이 그림은 이율
곡(栗谷 李珥), 정송강(松江 鄭澈), 유서애(西厓 柳成龍) 같은 가정생嘉靖
生 동배同輩들의 계회도로서 이러한 그림치고는 배경의 산수가 제법
품격을 갖추고 있다. 그림에서 보는 바와 같이 전경의 토파土坡, 강
안江岸을 모두 농담의 묵법으로 그려 평원을 잘 표현하였는데, 막상
그림의 중심인 중경中景에 오면 계회가 있었던 가옥을 부감俯瞰으로
그리고 실지로 아마 있었던 산길을 하나같이 강조하느라고 주위의
화법과 조화를 잃게 된다. 그보다도 중, 원경의 산주름과 사선상에
그린 원산遠山의 배치는 거의 완전히 명초 원파院派의 화법을 따른
것으로 아무래도 우리나라 산천의 표현은 아니다.

또 왜란이 끝나던 만력萬曆 경자(1600)년에 명나라의 장수 만세덕
萬世德을 서울 근교에 안내하던 이李 모의 어설픈 〈사경〉寫景이 전한
다.그림 86 한강의 남안南岸에서 삼각산과 남산의 잠두蠶頭 방향을 실
사實寫한 것인데, 기량이 모자라는 소인素人의 회사繪事라 그림으로는
유감이 많아도 실사다운 모습과 역사지리적 흥미가 있다. 진경산수
는 아니지만 연기가 확실한 〈조천도〉朝天圖가 있어서 실경을 방불케

그림 85

필자미상, 〈독서당계회도〉, 비단에 수묵, 102.0×57.5cm, 조선(1570년경), 서울대학교박물관.

그림 86
필자미상, 〈사경〉(寫景, 《萬歲德帖》 중), 조선(1600년경).

한다. 천계天啓 병인(1626)년 곧 인조 4년 명나라에 해로로 사행하는 청음淸陰 김상헌金尙憲의 장행壯行을 축하하는 시첩에 붙은 무명의 〈조천도〉그림 87인데, 그림의 거의 전면을 농담 있고 가는 파곡선波曲線으로 뒤덮음으로써 평온한 해로를 표시하고, 또 그림 상반부에 6척의 쌍범제괘선雙帆齊掛船과 청록의 해봉海峰과 멀리 보이는 작은 해를 그려놓아 봉래산 옆을 지나서 평안일로平安一路의 조천朝天을 기원하였다. 그런데 이 그림은 물론 사경이 아닐 뿐 아니라 상당히 형식화된 화법이어서 이러한 〈조천도〉의 조본祖本이 있었지 않았나 의문이 난다. 혹은 그 조본에 사경적 요소가 있지 않았나 하는 생각도 든다. 하여간 겸재 이전의 진경다운 진경산수란 현재 매우 찾아보기 힘들다.

그런데 한편 생각하면 그도 그럴 수밖에 없다. 진경이란 본시 눈앞에 있는 실경이란 뜻이며, 그것을 그림화한다는 것은 전통적인

그림 87
필자미상, 〈조천도〉(朝天圖,
《淸陰帖》 중에서),
조선(1626년).

회화의 물질적 조건, 곧 지견紙絹, 필묵, 회구繪具의 재료와 수단을 가지고 실경에 직면한 경우 생기는 시감視感을 어떻게 회화적 공간 속에 구상화하느냐 하는 문제가 된다. 실경이라는 대상에 임해서 회화적 구상화를 하는 한 그것을 그리는 화법도 실경의 시감을 표현하는 데 적용해야 될 것이다. 다시 말해서 화기畫技에 있어서도 고정된 기법 속에 억지로 실경을 담으려 들면 시감이 시감대로 구상화되기 어렵게 되니 진경산수에서는 화기가 시감에 맞추어주어야 될 것이다. 실경에의 시감이 기법을 지배해야지 거꾸로 고정화된 종래의 기법이 시감을 지배하여서는 진경산수가 되기는 대단히 어려울 것이다.

그런데 앞서 든 예에서 보듯이, 그림의 잘잘못은 차치하고, 겸재 이전 계회도, 사경의 특징은 실경의 시감을 중국 산수의 고정된 화법이나 전통적인 기법으로 표현하려는 근본 태도를 보여준다. 한국 산천의 시감과 그것을 표현한 화법이 서로 맞지를 아니하였다. 요컨대 새로운 화법을 고안하는 천재의 출현이 요망되었다. 따라

서 한국의 진경산수가 출현되는 계기는 우선 기법, 화법에 있어서 새로운 노력이 있어야 할 것이다. 그런데 기법이란 요컨대 필, 묵, 채彩를 쓰는 기술이며, 전통적 화법이란 송, 원 대가를 위시한 과거의 명가들이 본으로 정해놓은 그림의 방식이다. 이 까닭에 화법은 기법 위에 서고 동시에 기법과 화법 사이에는 불가불리의 관계가 있다. 주지되듯이 동양화의 전통적 산수화에 있어서 필, 묵, 채, 특히 필, 묵의 법식法式 관념은 거의 기본적인 관념으로 고정된 면이 있었다. 필법이란 바꾸어 말하면 요철의 주름, 계획界劃, 묘선描線인데, 산수화에 있어서 그 핵심은 산, 석石의 주름(준법皴法: 필선으로 산, 돌의 요철을 표시하는 법)에 있다고 오래 여겨져 왔다. 그리고 이러한 주름을 송, 원 대가들의 이념적 산수의 기법에서 따서 여러 개의 정식으로 규범화하는 것이 후대 화보의 정례가 되었다. 겸재 전에 우리 화단에 영향을 주었으리라고 생각되는 명대의 화보만 보아도 《시여화보》詩餘畵譜, 《십죽재화보》十竹齋畵譜, 《당육여화보》唐六如畵譜, 《고씨화보》顧氏畵譜가 모두 그랬고, 청대에 오면 《개자원화전》芥子園畵傳이 있어서 같은 체재로 세상에 회자된 일은 모두 아는 일이다. 따라서 그 조박糟粕을 핥는 사상은 겨우 각체를 약간씩 혼용하여 쓰거나 기껏해서 필선의 비수肥瘦, 농담, 감풍減豊으로 변화를 일으키는 것이 고작이었다. 한편 묵법은 개자원芥子園 말대로 먹으로 '경중, 향배, 운영명회雲影明晦', 곧 음양과 원근, 경중을 표시하는 방법인데 그러기 위하여 묵색(농담濃淡, 초윤蕉潤)과 쇄刷(수묵으로 쓸 듯이 살살 바르는 것), 찰擦(산山, 석石, 의문衣紋 같은 주름과 명암을 필묵으로 문질러서 표현하는 것), 선渲(수묵으로 살살 번지게 한 후 필묵을 가하는 것), 발潑(윤묵潤墨으로 단번에 퍽 번지게 하는 것) 따위의 기본적 기술을 쓴다. 겸재 이전

의 상황에서 보면 필법을 주로 하느냐 묵법을 주로 하느냐는 그리는 내용, 곧 산수의 청담晴曇, 계절 등에도 관계되거나와 또 한편 화법의 유행에도 관계가 있었다.

가령 명대 절파折派에서는 당 말 이래 화남지방의 수묵화의 영향으로 방일放逸한 묵법이 제법 애용되어 원산遠山은 물론이요 산주름, 현애懸崖, 암석을 농담의 쇄필刷筆이나 준찰皴擦로 처리하는 경향이 눈에 띄었는데, 그것이 우리 그림에 크게 영향을 준 것은 그 구도방식과 아울러 이나옹(懶翁 李楨), 이허주(虛舟 李澄), 김연담(蓮潭 金命國), 조패주(浿州 曹世杰) 등의 산수를 보면 명백하다. 다만 문제는 이러한 필묵의 제법諸法을 한국의 산천에 대한 시감에 맞추어 용감하게 발전하고 전개시키지 못하고, 그 기법의 비약을 제한하고 있는 중국 대가의 화법의 테두리 안에 쭈그리고 있어 왔다는 것이다. 따라서 이 경우 정겸재의 문제는 어떻게 하면 중국의 화법을 초탈하여 실경의 시감을 새로운 기법으로 표현하느냐 하는 것이 된다.

또 다른 각도에서 보면 이렇게도 해석된다. 겸재 이전의 산수화는 화적畵蹟으로 보아 중종 이후 명대 화원畵院, 특히 절파의 영향이 뚜렷이 보인다. 이불해李不害의 몇 개 안 되는 유적에도 이 점이 충분히 엿보이고, 이나옹, 이허주에 오면 이성李成, 곽희郭熙 류를 따랐다는 안견 풍이 있으면서도 해조수법蟹爪樹法, 도현倒懸의 중봉重峰, 현애懸崖, 토파土坡의 구도와 비수농담肥瘦濃淡의 묵색을 강조한 필선, 준찰의 화기畵技가 완연히 명대 절파라는 화풍을 엿보게 한다.^{그림 89, 90} 더구나 김연담, 조패주에 이르면 절파도 이른바 강하파江夏派라는 장삼송(三松 蔣仁), 장평산(平山 張路) 등의 광태풍狂態風이 노골하고^{그림 10,} ¹¹ 이 화풍은 멀리 내려와 겸재 후배인 전傳 진재해秦再奚의 산수에도

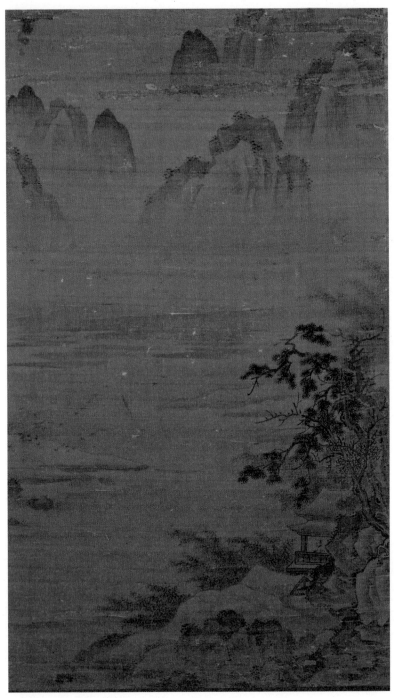

그림 88
이징, 〈산수〉, 비단에 담채, 97.8×56.5cm, 조선(16세기 전반), 국립중앙박물관.

그림 89
이재, 〈산수〉, 명.

그림 90
대진, 〈산수〉, 명.

나타난다. 말하자면 명대 직업화가의 매너리즘, 형식주의가 유행하고 있었다. 한편 겸재의 인기가 점고漸高하던 숙묘肅廟 말기나 동국진경東國眞景의 진면목이 발휘되는 영조 때는 안으로 왜란, 호란에 누적된 적년積年의 피폐가 거의 완전히 회복되고, 밖으로는 대청관계도 정상화되어 난숙한 강희, 건륭 초의 문물이 속속 소개되는 시대였다. 비교적 쇄국적인 상태로 명나라 화원풍의 산수에 젖어오던 화단에도 명대 오파吳派의 신풍新風과 더불어 남종산수의 가치가 전해지던 때였다. 겸재의 현존하는 그림 중에는 그 구도로 보아 또 묵법

그림 91
정선, 〈다람쥐〉, 비단에 담채, 16.6×16.1cm, 조선(17세기 말~ 18세기), 서울대학교박물관.

그림 92
〈다람쥐〉(《顧氏畵譜》 중).

으로 절파의 잔영도 있거니와 동시에 《고씨화보》를 임모한 그림이 더 많이 있다.^{그림 91, 92} 뿐만 아니라 《국조기로소제명록》國朝耆老所題名錄 같은 문헌을 참고하면 중간에 멎었다가 영묘英廟 때에 다시 기로연을 베풀게 하고 회연도를 그리게 한 것을 알 수가 있으며, 또 고관명류高官名流의 유한遊閑에 화원을 수행시켜 아회雅會를 그리게 한 기록들을 보게 된다. 바꾸어 말하면 회연, 아집雅集을 그림으로 그리게 해서 기념하는 생활의 여유와 풍조가 짐작이 된다.

그런데 이러한 사회의 수요에 응하는 화기와 화법을 보면 한국 실경의 시감에도 맞지 않을 뿐 아니라 종래의 권위적인 기법조차도 새로운 중국의 오파화풍이나 남종화론의 도입으로 과거의 것이 동요되는 시대였다. 그때까지 유행되던 명대 직업화가의 화풍이 거

연히 공격을 받게 되고, 그러면서도 남종화풍의 문인취미, 철학적
회화미를 체득하여 그림화하기에는 화가의 소양도 모자라고, 더구
나 그것은 문인 아닌 직업인의 지위에서 간단히 풍길 수 있는 화풍
도 아니었다. 근본적으로는 이도저도 실경의 시감을 만족시킬 수가
없다. 이 경우 이러한 매너리즘의 딜레마, 그리고 현실시감과의 거
리를 해소하고 또 좁히려면 그 길은 결국 하나밖에 없는 것으로 보
인다. 모름지기 그림은 다시 그 근원으로 돌아가야 된다. 산수화의
경우 눈앞에 있는 실경 속에 잠겨 있는 특징을 시감대로 충실히 그
리고 개성화하는 기법의 발전부터 시작해야 될 것이다. 이 문제는
바로 정겸재가 부딪친 문제의식이었으리라고도 이해되는데, 이 화
가를 경계로 하여 우리의 옛 그림은 새로운 시대에 돌입한다.

겸재라는 인간과 그에 대한 평가

정겸재는 이름이 선敾이요, 자는 원백元伯. 겸재는 그의 재명齋名이
고,[7] 이 밖에 난곡蘭谷이라는 별호가 있었다. 그 선대에 대하여 나는
아직 자세히 아는 바가 없다. 오세창 선생의 《근역서화징》에 의하
면 그 전대를 시익(鄭時翊)이라고 하였는데, 《만성대동보》萬姓大同譜에
수록된 광주(광산) 정씨 세보를 참고하면 시상(鄭時相)으로 되어 있
어서[8] 어떤 것이 옳은지 알 수가 없다. 그의 후대 역시 알 길이 묘
연한데, 다만 민태식閔泰植 선생 소장의 《퇴우 이선생 진적첩》退尤二先
生眞蹟帖으로 보아 광수(鄭光遂)라는 후세가, 그리고 황(鄭榥)이 그 손
孫이었다는 것을 안다.

정겸재는 숙송 2년 병진(1676)생으로 그 졸년은 영묘 35년 기묘 (1759)년으로 되어 있는데, 이것을 위창 선생은 《근역서화징》에서 의심하시고 10년을 더하여 94세에 돌아갔다고 하였는데,[9] 그야말 로 위창 선생의 근거를 알 수가 없다. 왜냐하면 《근역서화징》에 수 재收載한 유언술(松湖 俞彦述)의 《송호집》松湖集 (권5)에 명백히 기묘년 양월陽月에 승화乘化하였다고 하였거니와[10] 김조순金祖淳의 《풍고집》 楓皐集, 박사해朴師海의 《창암집》蒼岩集에[11] 모두 '수 80여'壽八十餘 '대기 지수'大耆之壽라 하여 유송호와 부합되는 까닭이다. 또 같은 《풍고집》 (《근역서화징》 수록)에 보면 겸재는 "어려서 그림을 잘하였고, 집안은 어렵고 아비는 늙어" 권勸에 따라 "도화서에 들어갔으며 벼슬길에 올라 관계官階는 현감, 수壽는 80여에 이르렀으니 더불어 벗하던 사 람은 모두 일시의 명류더라"고 하였다.[12]

겸재가 일찍이 도화서의 화원이었다는 명백한 기록은 지금 잠깐 찾을 길이 없다. 그러나 겸재가 나이 20~30세에 이미 화명이 높았 고, 또 《주역》에 밝았던 것은 《근역서화징》에 수록된 박준원朴準源의 《금석집》錦石集 (권8)으로도 알 수 있으며,[13] 《창암집》에서는 그가 "성 리性理에 깊었다"고 하였는데[14] 그 의미도 아마 역리易理에 밝았다는 뜻으로 믿어진다. 그가 팔순에 이르러 노인직 규정에 따라 승직陞職 을 하게 되었을 때 언관이 왕에게 올린 간언을 보면 이러한 '잡기' 雜技로 출세하는 것을 못 마땅히 여긴 흔적이 뚜렷하다. 영조 30년 (1754) 4월 갑신일 승정원 기록을 읽어보면 "사도시司導寺의 첨정僉正 (종4품) 정선은 천기賤技(그림)로써 이름을 얻고 잡로雜路로써 출세하 였으니 종전의 경력만도 이미 많이 과하다고 할 것인데, 이번에 새 로 벼슬을 제수[陞職]하심은 근거가 없으며 또 동료도 같이 줄서기

를 부끄러이 여겨 오래 둘수록 징험이 아니 좋으니 정선을 태거汰去하시라"는 간원정언諫院正言의 상주가 나와 있으며, 영조가 이에 따르지 않은 것이 적혀 있고, 또 그 절문節文이 같은 날짜의 실록에도 실려 있다.[15] 이것으로 보면 정겸재가 화원에서 비로소 벼슬을 하고 현감(종6품)에서 종4품의 첨정으로, 또 첨정직에서 대기大耆(80)의 수壽를 맞아 한 품계 오른 것으로 생각된다. 이것은 화가 출신으로서는 이수異數의 출세가 아닐 수 없다. 한편 겸재는 삼현三縣의 현감자리를 지낸 것으로 적혀 있는데(《蒼巖集》卷8, 鄭謙齋壽職同樞序), 과연 어느 골의 골님을 지냈는지 하나를 빼고는 상고할 수가 없다. 하나는 지금의 김포로 가는 길가에 있던 경기도 양천으로서《연강임술첩》連江壬戌帖에 붙은 겸재의 제어題語, 그리고 홍경보洪景輔, 신유한申維翰 두 사람의 발문으로 알 수가 있다.[16] 그리고 역서易筮에 관계해서《도설경해》圖說經解라는 저술이 겸재 것으로 전하는 모양인데, 아직 실물을 보았다는 말을 못 들었다. 이 밖에 겸재의 공사생활에 대하여는 앞서 든《창암집》의 〈수직동추서〉에, "옹은 비록 청빈이지만 안으로 거실居室과 자손의 낙이 있고 밖으로 식록食祿과 벼슬의 영榮"이 있다고 하여[17] 안팎 다복한 것을 칭송하였는데, 옛 송수문頌壽文의 격식으로 보아 과연 의례적인 정구定句였는지 아닌지 역시 현재 밝히기 힘들다.

다음은 동시대인의 그림의 평가이다. 정겸재의 그림에 대하여 일찍부터 성명盛名이 있었던 것은 주지되는데, 그 중 제법 감식이 있을 것으로 믿어지는 사람의 품평을 중심으로 하면 대략 다음과 같다. 우선 김창업(稼齋 金昌業)의《가재연행록》계사(1713)년 2월 초8일자를 보면 김가재가 북경에 가지고 간 동시대 화가의 그림 이야

기가 나오는데, 그 가운데 윤공재(恭齋 尹斗緖), 조관아재(觀我齋 趙榮祏)와 더불어 정선의 이름이 있으며, 또 그것을 중국인은 제일 낫다고 택하였다는 이야기가 나온다.[18] 그것이 무슨 그림이었던지 지금으로는 화목畫目조차 알 길이 없으나 그러나 김가재는 화재畫才와 감식을 겸비한 문아文雅인즉, 북경에 겸재 그림을 가지고 간 것만으로도 그 평가를 짐작할 수 있다.

한편 《근역서화징》에도 수록되어 있듯이[19] 김풍고(楓皐 金祖淳), 박금석朴錦石, 박사석朴師錫은 각기 겸재를 평하여 '중고 이래 동국 제일명수'中古以來東國第一名手, '신필'神筆, '동국백년 무차수'東國百年無此手라고 극찬하였는데, 이에 대하여 강표암, 신자하, 조관아재 같은 전문가들은 겸재의 특색을 명백하게 들어서 평어를 가하였다. 강표암이 정겸재를 가리켜 '동국진경에 가장 용하다'고 한 평은 오래 정곡을 맞힌 것으로 알려진다. 신자하가 그 유고시집에서 영조 때의 대표 화가로서 겸재를 생각한 것 같다는 것은 앞서 논급하였다. 그런데 그는 또 겸재와 현재(玄齋 沈師正)를 비교하여 "현재는 고법을 모摸하되 자운自運이 모자라고 겸재는 자운이 있고 또 옛을 모하여 더불어 두 가지가 다 묘妙에 이르렀으니, 이가二家의 우열은 이와 같다"《근역서화징》고 평하였다. 그림의 개성을 기준으로 하는 한 지언至言이 아닐 수 없다.

겸재 때 유명한 문인화가였던 조관아재는 겸재가 그린 박연폭포, 삼부연폭포, 금강십이폭포 같은 동국진경산수를 평하여 "시원스럽고 윤택한 점이 좋으니 이것이 바로 겸재의 특색"이라고 하였다는데《근역서화징》, 심재沈鋅의 소편所編으로 알려지는 《송천필담》松泉筆譚(사본 권4)에 보면 이런 말도 있다.[20] "관아재 조영석은 풍속

과 인물에 교묘하였는데, 매번 정겸재에게 말하기를 만일 만리강산을 그린다면 일필로 휘쇄揮灑하되 필력이 웅혼하고 기세가 유동하는 맛은 내가 그대에게 못 따르나 한 개의 털끝 한 개의 머리칼에 이르기까지 핍진하도록 정교한 점에서는 그대가 나에게 필연코 조금 양보할 것일세." 이 조영석의 평어 역시 겸재 산수를 두고 보면 수긍할 바가 많다. 그런데 위에서 열거한 평가들은 대개 직접 간접으로 겸재의 그림 전부가 아니라 그의 산수, 특히 그의 진경산수가 주목의 대상이었다. '수묵임리 토운연'水墨淋漓 吐雲煙, '운연묘막'雲煙杳漠이라는 평이 운산연무雲山煙霧를 그리는 발묵법, 수묵법을 말한다면, 한편 '필력최웅'筆力最雄, '웅건호활'雄健浩闊이란 겸재 필선의 강하고 세찬 맛을 의미하려는 것 같다. 그런가 하면 그렇게도 중국 화보를 열심히 임모하던 겸재를 논하여 김풍고, 신자하가 모두 중국의 고법을 추종하는 데는 그가 심현재를 못 따른다고 하고, '자득'自得과 '자운'自運이라는 독자성은 일치하여 겸재를 꼽았다. 이렇게 보아오면 이제부터는 남아 있는 겸재의 작품으로 눈을 옮겨야 될 것같다.

겸재의 작품

오늘날 세상에 유전하는 옛 그림 중에 겸재의 작품은 흔하고도 귀하다. 흔하다는 것은 그 수효인데, 다작한 탓인지 소폭의 작품이 많이 전한다. 그러나 한편 그 질에 있어서는 가작, 역작이 많지 않아서 역시 요구가 있으면 흥취를 불구하고 다작한 탓이 아닌가 생각

이 든다. 또 한 가지, 겸재 유작에는 연기年紀가 명백한 작품이 극히 귀하여 확실한 연기별로 작품을 순서지어 연구하기 매우 어렵게 되어 있다. 따라서 관서款書, 주로 겸재라는 낙관의 특징을 시기별로 구별하여 그것에 따라 그림의 특징과 변화, 전개를 시기에 따라 따질 수밖에 없다. 그런데 이러한 방법으로 겸재의 작품을 정리하다가 보면 적이 괴이한 일이 눈에 띈다. 곧 50세 이전이라고 추정되는 작품은 심히 수효가 적고, 대개는 60세 이후의 그림이 압도적으로 많다. 혹은 그 이유로 이러한 까닭이 있었는지도 모른다. 곧 겸재는 장수한 데다가 만년에 특히 다작한 듯하다. 이 점은 겸재가 '늙어서 더욱 그림이 교묘하였다'(晚益工妙)라든지, '나이 80여에 붓이 더욱 신묘하다'라는 평에서도 보듯이 앞서 인거引據한 동시대의 비평이 김가재를 제외하면 거의 최만년에 집중하는 것과도 관련이 있을 성싶다.

그러나 이보다도 근본적이며, 더 간단한 이유는 의외로 지견紙絹, 회구繪具 같은 물자 부족의 탓이었는지도 모른다. 옛 그림을 만져보고 단번에 알 수 있는 일은, 단원(檀園 金弘道), 고송류수관(古松流水館 李寅文), 긍재(兢齋 金得臣) 같은 정묘正廟 성기盛期의 작가의 작품은 주로 중국의 선지宣紙, 회견繪絹 기타의 좋은 화지畵紙를 쓰고 있으며 화첩도 중국 도래의 양질을 사용하고 있음에 반하여, 겸재의 작품은 대개 한국의 장지나 장백지, 아니면 거친 깁에다 마구 그리고 있어서 필묵의 묘미도 받지 못할 뿐 아니라 보기에도 조황粗荒해 보였다. 뿐만 아니라 채색도 대략 중국산에 많이 의존하였는데, 영묘 이전은 그 수입도 그리 넉넉하지 않았었다. 이 까닭인지 겸재 이전으로 올라가면 왜란, 호란 이후의 작품이라 하더라도 그 수량도 매

우 적거니와 화지, 회견繪絹을 제대로 쓴 것이 거의 없어서 지紙, 견絹의 질이 말이 아니었는데 이 점은 같은 시대의 명인의 간찰의 지질로도 간단히 실정을 짐작할 수 있다. 그래서 그런지 겸재의 소폭이나 화첩 중에 중국 지, 견을 사용한 경우 그것은 거의 틀림없이 만년에 들어가는 작품이지만 그리 흔하지 않다. 이 점은 30년 후배인 심현재의 작품 유적이 대개 중국의 지, 견을 쓰고 있어서 겸재와 좋은 대조를 이루거니와, 생각하면 그 사이에 있었던 한국 사회의 변동이 이 각도에서도 어렴풋이 보이는 것 같다. 하여튼 오늘날까지 내려오는 겸재의 작품은 노년기의 것이 단연 많다고 하여도 과언이 아니다.

한편 겸재의 본령이라고 할 수 있는 산수화는 그 기법과 화법으로 보아 대개 두 가지로 구분하여 볼 수 있다. 하나는《고씨화보》,《당육여화보》같은 중국 화보의 임모와 방작인데, 그 중에는 전통적인 필법 위주의 것도 있고 또 묵법 위주의 수묵산수도 포함된다. 그리고 또 하나는 유명한 진경산수같이 한국의 산천을 그린 사경이다.

정식산수

먼저 방작, 임모가 많은 중국풍의 정식산수定式山水를 든다. 지금 설명의 편의를 위하여 우선 국립중앙박물관 소장의 대폭 산수를 소개하겠다.그림 93 이 겸재의 역작은 만년의 방작과는 달라서 어느 정도 중국 산수의 전통적 이념미의 정식을 표현하고 있다. 먼저 구도에서 보면 기울어져 보이는 중봉과 주봉主峰의 왼쪽 아래로 내려오는 사선에 연하여 원산遠山과 전면의 잔산殘山을 배치하는 방식은 숙

종 이전의 풍이 있으며, 또 전경 암석의 농담이 강조된 석법과 초묵 蕉墨으로 가로 세로 여러 번 필찰筆擦을 가하는 방식은 이른바 절파 折派 준법皴法의 소광騷狂한 맛이 있다고도 할 수 있다. 그러나 전체적 으로는 필법이 온건하고 괴목, 기암이 적어서 절파의 호탕한 맛이 적거니와 한편 만년의 겸재 필묵과 달라 필세와 묵색의 격렬한 강 조가 없다.

이 대작에는 왼쪽 위편에 강표암의 화평畵評이 있는데, 표암은 그 글에서 이 작품을 '겸옹謙翁 중년의 최득의필最得意筆'이라고 평하였 다. 중년이란 보통의 30~40대로서 40이면 '할아비' 옹翁자를 붙이 던 옛날로는 50대가 아닐 듯하지만 겸재같이 80여의 장수를 누리 고 만작晩作이 많던 사람에 있어서 중년은 50대일 가능성이 많다. 아 무튼 표암이 중년작이라고 부른 이 역작에는 전경의 수법樹法과 운 무, 그리고 전체의 건실한 필세를 제외하면 겸재의 특색이라는 적 묵積墨의 면과 강한 선, 대미점大米點보다도 거친 점법, 농담의 격렬한 대조 같은 특색이 충분히 발휘되어 있지 않다.

다음으로, 국립중앙박물관의 소장으로서 종폭終幅에 '기사년 74 세옹'이라는 귀한 연기가 적혀 있는 겸재화첩 중의 한 폭을 들겠 다.그림 94, 95 이 기사년 화첩은 본시 전폭全幅이 중국 화본의 임모로 서, 이 폭은 더구나 그 구도에 있어서 기운 주봉과 전경의 인물을 중심으로 한 것으로 미루어보아 전형적인 화본식의 정식산수였다. 그러나 이 그림을 보는 순간 중국 화본에 눈 익은 사람은 매우 기 이한 인상을 받을 것이다. 왜냐하면 이 그림의 구도는 아마 방작하 였을지 몰라도 그 기법과 또 화풍은 이미 완전히 달라져서 이것은 얼핏 보면 중국의 정식을 한국화한 것같은 묘한 것이 되고 있는 까

그림 93
정선, 〈산수〉,
비단에 담채,
179.9×97.4cm,
조선(17세기 말~l8세기),
국립중앙박물관.

그림 94, 95

정선, 《사공도시화첩》(司空圖詩畵帖) 중
2폭, 비단에 담채, 27.8×25.0cm,
조선(1749년), 국립중앙박물관.

닭이다. 중국산수의 전통적 이념미는 본래 중봉연만重峯連巒, 괴송심학怪松深壑의 심오감을 중심으로 하거나 유원심수幽遠深邃의 운기韻氣에서 그 본보기를 찾는 것인데, 겸재의 경우는 이 간단한 예에서 보듯이 정식산수의 심오감深奧感, 유원미幽遠味는 고사하고 원근감마저 희박하며, 다만 농담이 격심한 수법樹法, 태점苔點, 그리고 골력이 강한 주름이 주로 화면의 양감量感을 이룩하여 거세고 호방한 시감을 줄지언정 철학적 산수미란 아랑곳없는 느낌이다.

또 다음으로 겸재 최만년의 남종 소폭으로 인정되고, 구舊 운미(芸楣 閔泳翊) 소장이었던 산수를 보겠다.그림 96 이 작품은 그 구도로 보아 역시 남종의 흔한 정식에 지나지 않으나 이미 여기에는 중국의 산수미도 없고 작위의 필세도 보이지 않으며 다만 아름다운 관서款書와 더불어 노필老筆의 고담枯淡만이 남는다. 담담하고 평범한 화면 속에 마른 담묵으로 후경의 큰 연산連山과 전경의 나무를 문지르다시피 하여 음영을 내고 다음 농묵의 미점, 태점, 필선으로 대조를 강조하면서 어강漁舡, 촌가村家, 산태山苔를 표시한다. 노필의 고담과 간결한 묵법이 온 화면을 지배하여 평원의 구도에서 오는 심오감보다 오히려 중량감이 시감을 지배한다. 말하자면 겸재의 정식산수는 젊을수록 화본에 충실하고 기법도 전통적인 면이 많은 데 반해서, 노년에 다가설수록 기법은 이미 정식산수를 표현하기 부적당하리만큼 변하고 정식산수의 이념미는 화면에서 어언간 사라지고 밋밋하고 수목이 적은 평범한 산수가 심산유곡 대신 등장하여 마침내 이념산수의 운치가 깨지는데, 한편 기법에 있어서는 절파의 묵법에서 탈태脫胎한 것 같은 강렬한 농담의 대조, 필세의 강한 주름이 온 화면을 눌러서 그림의 심오감을 희생해서라도 양감을 강조하는

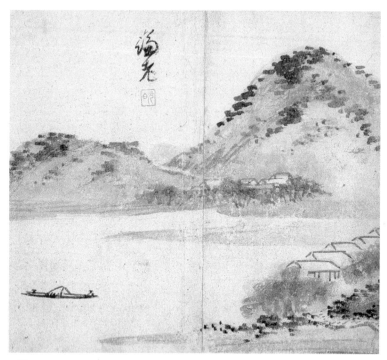

그림 96
정선, 〈산수〉, 종이에 수묵, 24.0×21.4cm, 조선(17세기 말~18세기), 개인 소장.

경향이 보였다. 그런데 바로 이 점이 겸재 산수의 기법이 이미 진경산수의 기법으로 넘어간 것을 암시한다. 아마 이러한 만년기법이 가장 성공한 정식산수는 여산폭포廬山瀑布의 걸작인데,그림 16 이 그림을 과연 정식산수로 부를 것인지 아니면 진경산수의 변형으로 간주할 것인지는 아마 이론이 많을 것이다.

또 하나 겸재의 정식산수 가운데는 앞에서 '수묵임리 토운연', '운연묘막'이라고 평을 받았던 수묵산수가 있어서 주목을 끈다. 수묵산수는 운무가 잦던 화남華南에서 발달하여 명대 절파에서 지방관계도 있어서 크게 유행하던 화법인데, 이것을 겸재는 우경산수雨

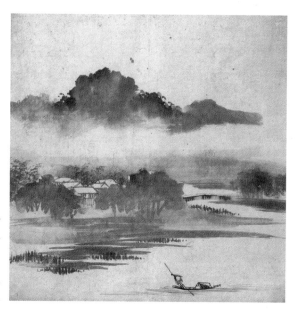

그림 97
정선, 〈모우귀주〉
(暮雨歸舟), 종이,
32.8×33.4cm,
조선(17세기 말~
18세기), 개인 소장.

景山水에는 물론이요 수시로 이용하여 농담의 필의를 그림에 붙였다. 그런데 본시 묵산수는 먹의 농담, 초윤焦潤 같은 강한 대조와 적묵, 선염渲染 같은 훈삼暈渗, 중윤重潤을 기조로 한다. 앞서도 보듯이 겸재는 이른바 중년 이후의 거의 끊임없는 경향으로 농담의 강렬한 대조를 즐기고 필세의 강화를 노력했다. 이 탓인지 묵산수의 농담과 훈염暈染을 한편 겸재는 즐겨 쓰는 경향이 있었으며, 특히 농담의 강조를 중점으로 이른바 묘막杳漠의 기분을 냈다. 그 좋은 예로 우경산수 한 폭을 든다.그림 97

이 작품은 거의 묵산수만을 그린 겸재화첩 중의 무관산수無款山水로서 그 교량 어선의 묘법과 다른 산수의 특징으로 보아 그렇게 만년이 아닌 작품으로 인정되는데, 모우귀주暮雨歸舟의 정취가 잘 정돈되어 있으나 어딘지 정식적이다. 다만 만년 작품에 흔히 보이는 조

그림 98
정선의 낙관(落款)과 도인(圖印)들.

방粗放한 용필用筆이 아니어서 그림이 적이 젊은 기분이 난다. 그런데
이 우경산수에 있어서도 농담의 강렬한 대조감이 연우煙雨의 표묘縹
緲감보다는 오히려 양감을 준다. 특히 먹구름이 중압적으로 화면에
압박을 가한다. 진경산수의 기본적으로 톤으로 알려지는 양감이 여
기서도 다른 요인을 누른다.그림 98

진경산수

겸재 정선은 진경산수로써 유명하고 조선시대의 옛 그림에 새 기
원을 획劃하였다고 하는데, 과연 그가 언제부터 또 어찌하여 진경
산수를 그렸는지 도무지 알 길이 없다. 그러나 진경산수는 단순히
실경을 그린 산수화라는 의미가 아니라 겸재에 있어서 독특한 화

법으로서의 진경산수를 상정하고, 그러한 화풍이 어떠한 과정에서
형성되고 또 그것이 어떠한 미술사적 의미를 가졌느냐 하는 의미
로 해석한다면, 그것은 추측하기에 전연 희망이 없는 것은 아니다.
우선 그러한 연구가 가능한 방법상의 시점을 잠깐 문제 삼는다. 무
릇 겸재의 진경산수란 다시 말해서 단순한 사경寫景이란 뜻이 아니
라 사경, 사생寫生의 수준을 넘어서 회화의 독특한 화법으로 발전한
미감의 창조라고 이해한다면, 먼저 필요한 것은 겸재의 진경산수의
밑에 흐르는 기조를 어떻게 규정할 것이냐 하는 문제가 나온다. 그
다음에는 그러한 기조의 형성이 어떻게 이루어졌느냐 하는 것을
그의 유적을 통해서 추구해야 될 것이다. 하기는 중국 화보풍의 정
식산수를 앞서 다룬 것은 실은 이러한 시각에서 준비된 것임은 말
할 것도 없다.

 겸재의 진경의 한 대표 작품으로 신미년(겸재 76세)의 연기가 있
는 〈인왕제색〉仁王霽色이 있는 것은 비교적 널리 알려져 있다.그림 99
이 만년의 걸작은 겸재 진경의 한 특징을 대표하고 있다. 먼저 그
극단의 양감 혹은 괴량감塊量感이다. 그리고 이러한 양감을 두드러지
게 하기 위하여 암산, 암벽을 그리는 일종의 적묵의 묘법을 창안한
다. 이것은 농묵의 찰필擦筆로 여러 번 덧칠해서 만드는데, 다만 종
縱의 한 방향으로 필세를 가하여 양감을 더할 뿐 아니라 음영도 붙
인다. 이러한 묵색을 기조로 하고 나머지의 암면岩面도 덧칠로 처리
할 뿐만 아니라 심지어 오른쪽 아래에 배포한 수림樹林도 주봉과 같
이 적묵으로 강조한다. 요컨대 온 화면을 중묵重墨으로 지배하되 간
간이, 그리고 왼쪽 아래로 운무와 산 등을 희게 남겼으므로 흑백의
대조는 더 한층 격렬하여진다. 말하자면 이 경우 겸재는 실경의 한

그림 99
정선, 〈인왕제색〉(仁王霽色), 종이에 수묵, 79.0×138.0cm, 조선(1751년), 호암미술관.

특색을 용감하게 뽑아서 그림화하여 과장하였다. 마치 중국 화보에서 산수를 심산유곡深山幽谷, 중봉연만重峯連巒, 평원운산平遠雲山으로 정식화한 데 반하여, 겸재는 한국 산천의 한 모습을 암산, 암벽과 같은 검고 거센 괴량塊量과 또 나무없는 나산裸山의 황량荒凉을 흰 흙색과 미점으로 이해하였는데, 이러한 시감의 강조는 필연적으로 양감의 강조를 가져오고, 그리고 양감의 강조는 결국 필세가 보태주는 중적重積과 흑백의 대조에서 화면 구성의 핵심을 구하게 된다. 이 결과 겸재에 있어서는 왕왕 화면 공간의 깊이가 희생되고, 그 대신 양감이 가장 중점적으로 등장하게 된다.

그림 100

정선, 〈청풍계〉(《壯洞八景》 중), 종이에 담채, 32.9×29.4cm, 조선(17세기 말~18세기),
국립중앙박물관.

이러한 화법은 인왕산 부근 곧 정겸재가 살고 있던 집의 인접 부
근의 사경에도 뚜렷하다. 현재 국립중앙박물관에는《장동팔경첩》壯
洞八景帖이 있어서 그 관서와 화법으로 보아 〈인왕제색〉과 크게 연대
의 차가 없는 그림으로 보인다. 그런데 그 중 〈청풍계〉清風溪 한 폭은
화첩 중의 가작이려니와 ^{그림 100} 같은 청풍계(현재 청운동내)의 풍경

그림 101
정선, 〈청풍계〉, 조선(17세기 말~
18세기), 개인 소장.

을 약간 각도를 달리하고 시야를 좁힌 중폭中幅이 김 모 씨에게 있
으며,그림 101 또 고 간송 선생 소장의 유명한 〈청풍계〉가 전한다.그
림 102 이 세 개는 거의 같은 때의 작품으로 인정되며 그러면서 각
기 특색이 다르거니와, 모두 앞서 예시한 〈인왕제색〉과 같이 중묵
重墨으로 필찰을 가한 모습이 더욱 명료하게 보인다. 그리고 오른쪽
위의 단애斷崖 상하의 쇄찰刷擦을 중심으로 주변을 빙 돌면서 농도
를 맞추고 나가는 것을 본다. 그리고 중경 어중간에 흰 공간과 전경
의 정자 부근의 백색을 이용하여 흑백의 대조를 강조한 것은 거의
〈인왕제색〉과 기법으로 동궤인데, 역시 단순하면서도 효과를 내고
있다.

그림 102
정선, 〈청풍계〉,
비단에 담채,
133.4×59.0cm,
조선(1739년),
간송미술관.

겸재의 진경에는 또 한 가지의 기법이 유명하다. 골필骨筆의 무수한 선묘로 차아嵯峨한 골산을 그리는 화법으로, 이른바 겸재의 골산이라는 것이 있다. 고래로 유명한 금강산 화법인데 그 대표적인 것이 〈금강전도〉인 것도^{그림 103} 잘 알려져 있다. 이 〈금강전도〉의 구도, 곧 부감법俯瞰法으로 홍문교虹門橋로부터 만이천봉을 집결시켜서 그리는 화법은 겸재 이후 크게 유행하였는데, 그러나 그것이 과연 겸재로부터 시작하는 것인지 아니면 조본祖本이 있었던 것인지 지금 상고할 길이 없다. 그런데 흥미 있는 것은 이 〈금강전도〉에서 보는 것과 같은 필법, 곧 거센 필선으로 중첩한 무수한 봉골峯骨을 죽죽 그려 내리는 필법은 금강산과 같은 골산에 진정 알맞아서 이 점에서도 겸재의 천재가 보이거니와, 이러한 골법을 써서 중봉을 그리거나 산세를 묘사할 때에는 대개 화면 전면을 꽉 채우거나 혹은 중앙으로 몰아 집중적으로 그리거나 하는 두 가지의 독특한 구도를 채택한다. 이 점은 중묵암산重墨岩山의 화법 때의 구도와는 아주 달라서 겸재가 아마 이 두 가지 화법의 특징을 잘 깨닫고 있었다고 여겨진다. 이런 의미에서 서울대학교박물관 소장의 〈만폭동〉萬瀑洞, 〈혈망봉〉穴望峯의 소폭은 이러한 골법을 연구하는 데 좋은 자료가 되거니와,^{그림 104, 105} 또 이러한 화법의 변형으로 중앙에 실경을 변형해 가면서 구도한 예로는 국립중앙박물관 소장의 선면 〈해인사〉^{그림} ¹⁰⁶를 들 수 있다.

이렇듯이 겸재의 진경산수의 특색과 그 기조는 먼저 묵법과 필

그림 103
정선, 〈금강전도〉, 종이에 담채, 130.6×94.0cm, 조선(1734년), 호암미술관.

그림 104

정선, 〈만폭동〉, 비단에 담채, 33.2×22.0cm, 조선(17세기 말~18세기), 서울대학교박물관.

그림 105

정선, 〈혈망봉〉, 비단에 담채, 33.3×21.9cm, 조선(17세기 말~18세기), 서울대학교박물관.

그림 106
정선, 〈해인사〉(선면), 종이에 담채, 23.1×67.7cm, 조선(17세기 말~18세기),
국립중앙박물관.

법의 새 기법 위에 선 중묵암산의 강조와 골필산세骨筆山勢의 구도를
중심으로 하고 있다. 그의 훈묵暈墨의 수법樹法과 나산裸山의 미점 등
은 이러한 기조의 특색을 보완하여 주는 것에 불과하고, 그리고 또
이러한 진경의 형성은 수없이 볼 수 있는 각 처, 각 지방의 무수한
사생에서 터득한 겸재의 시감의 정식화라고 부를 수 있다. 겸재는
단지 실경을 많이 그리고 잘 그려서 위대한 것이 아니라, 실경의 시
감을 새로운 기법을 통하여 정식화하고 화법화畵法化하였기에 위대
하다.

 그런데 이러한 겸재의 진경의 특색과 기조가 어느 국면에서 완
결되었느냐는 적이 재미있는 문제이다. 왜냐하면 앞서 겸재의 대작
산수를 예로 들면서 언급하였듯이, 이른바 겸재의 중년기에는 진경
의 특색이 기법으로도 미발未發한 것을 보았다. 그런가 하면 74세 작

그림 107
〈경건도〉(勁健圖,
《사공도시품첩》 중),
견본담채, 34.5×29.6cm,
조선(1749년),
국립중앙박물관.

이었던 기사년 화첩에 있어서 어느 폭에서는 전적으로 임모가 아닌 겸재의 골력骨力이 나오는 것은 금강산 화법풍의 한 폭에서도 명백하고,그림 107 또 같은 시기를 넘지 않는다고 추정되는 〈통천문암〉通川門岩그림 108에서도 볼 수 있다.

이에 대하여 임술(1742)년 겸재 67세 때의 작품인《연강임술첩》漣江壬戌帖에 수재된 〈우화등강〉羽化登舡, 〈웅연계람〉熊淵繫纜의 두 폭은 대단히 시사적인 것이 있다.그림 109, 110 이《연강임술첩》은 경기관찰사 홍경보洪景輔, 연천현령 신유한申維翰, 그리고 양천현령 정선 세 사람이 송나라 소동파(東坡 蘇軾)의 고사를 생각하면서 임진강 상류인 연강에 선유船遊한 것을 실사한 것인데, 그때의 광경은 홍, 신 두 사람의 발문과 겸재의 제어題語가 있어서 자세하다. 그런데 이 그림은 장권長卷의 격식을 따라 왼편을 전경, 오른편을 원경으로 보고 가을

그림 108

정선, 〈통천문암〉, 종이에 수묵,
131.6×53.3cm,
조선(17세기 말~18세기),
간송미술관.

강변의 기암, 절벽과 좌우 풍경을 그렸는데, 아마 상사上司의 위촉 탓인지 겸재의 실사가 적이 충실하고 단정한 그림을 노력한 흔적이 엿보인다. 그런데 이 그림은 60대 겸재의 역작이면서도 70대의 특색과 다른 점이 많다. 우선 최만기最晩期의 특색인 필세, 양감, 죽묵의 암산이 자제되고 있는 느낌이다. 그것은 의당 그러한 특색이 노출될 만한 전경의 암법岩法, 토파土坡, 그리고 대안對岸의 암벽, 단애斷崖의 기법에서 특히 느껴진다. 여기서 겸재는 중묵을 사용하고 있으나 그것은 절대준折帶皴에 대부벽大斧劈을 혼용한 것 같은 실경표시에 충실하여 양감을 억제하며, 한편 전경의 석법石法에 있어서는 완연한 절파풍의 석법, 곧 농담의 음양으로 묵법을 강조하는 기법을 사용하고 있다. 아마 이것도 실경에 충실한 탓이라 할지 모르나 이것이 일종의 전통적인 묘법임에 틀림이 없다. 다른 편으로는 이것이 혹은 70대에 오는 대담한 정식화에의 과정을 표시하는 이정里程이 아닌가 하는 생각도 얼핏 든다.

　더구나 이 그림보다 연대가 앞서는 것으로 보이는 겸재의 정식산수그림 111를 보면 그 전경의 토파, 대안의 단애에 있어서 마치《연강임술첩》의 단애의 전신을 보는 느낌이 든다. 그리고 이 그림에 비하여《연강임술첩》의 필, 묵이 한층 겸재 진경의 정식에 가까워진 것을 알 수 있다. 그러고 보면 이 몇 개의 예에서도 쉽게 볼 수 있듯이 현재 목도할 수 있었던 유작으로만 추측한다면, 겸재 진경의 정식이 완성되는 것은 혹은 대체로 70대에 들어서서가 아닌가 의심된다. 또 이 점이 혹은 '만익공묘'晩益工妙라는 평어를 받게 되고, 그리고 현존의 진경산수가 회갑 이후로 몰리는 이유일지 모르겠다.

그림 109
정선, 〈우화등강〉(羽化登舡, 《漣江壬戌帖》 중), 비단에 담채, 33.5×94.2cm, 조선(1742년), 개인 소장.

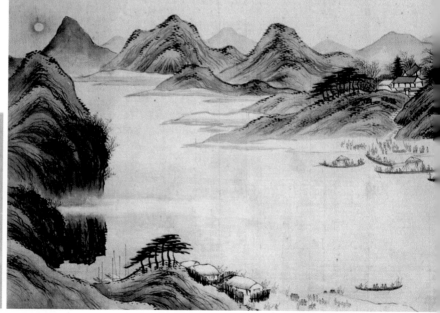

是歲十月之望同漣倅申用伯陪觀察使洪公遊於
羽化亭下蓋用赤壁故事也周伯以觀宗公令作賑記
之金入畫以佛之名藏一本于家是為漣江壬戌帖云
陽川縣令鄭敾書

그림 110
정선, 〈웅연계람〉(熊淵繫纜, 《漣江壬戌帖》 중), 비단에 수묵, 33.5×116.5cm, 조선(1742년), 개인 소장.

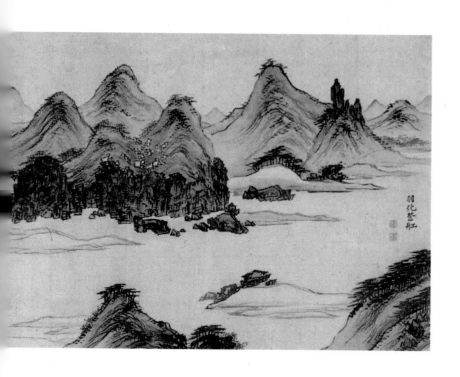

羽化登虹

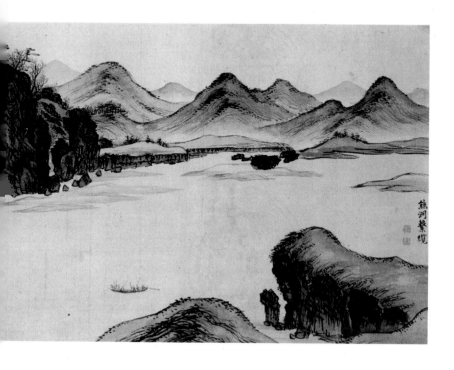

熊洞繋纜

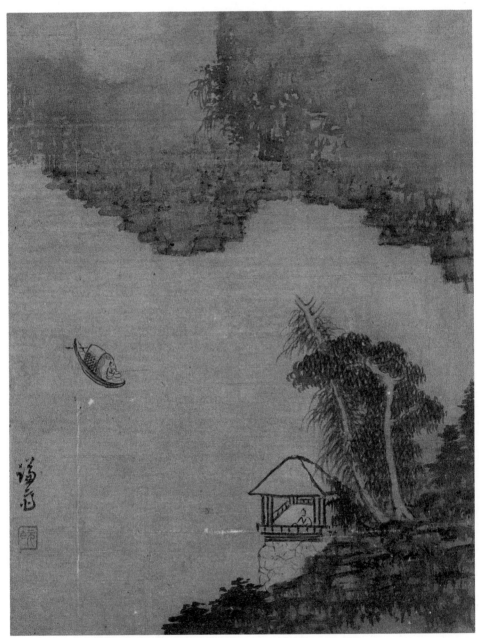

그림 111
정선, 〈산수〉, 종이에 수묵, 28.2×21.7cm, 조선(17세기 말~18세기), 서울대학교박물관.

겸재 이후

정겸재가 진경산수의 정식을 이룩한 후 그 후배들 중에는 그의 화법을 의식적으로 또는 의식없이 채택하는 사람들이 있었다. 물론 이 사람들은 한 파라고 하여 묶어서 생각할 정도로 통일된 특색도 없었고, 또 뭉치려는 노력이나 계획이 전연 보이지 않는다. 그런 의미에서 겸재 일파란 당치 않은 표현인데, 그러면서도 그것을 쓰는 이유는 순전히 화법상의 관련을 편의상 강조하려는 데 있을 뿐이다. 〈김단원론〉에서도 여러 번 논급하였거니와 화공이나 그 출신은 동반東班에 열列한 경우라도 신분사회에서 결국 사대부의 명예를 제대로 누리지 못하였던 까닭으로, 설령 겸재나 단원과 같이 자가류自家流의 화법을 확립한 경우라 할지라도 그것을 뒷받침하는 문인 일파의 강력한 지원이 없는 한, 그것이 중국의 오파吳派와 같이 영향을 준다는 것은 있을 수 없는 일이었다. 그리고 또 문인이 화공 출신의 화법을 이해하고 배우고 선전한다는 것도 도저히 조선시대에는 기대할 것이 못 되었다. 따라서 남은 것은 동료나 화원 후배에게 겸재의 화풍이 영향을 주는 문제인데, 그나마 겸재의 중묵 필세는 기법으로만 영향을 주었지 한국 산천을 표현하는 정식으로, 그리고 화법의 수단으로 체계화되어 채택되지는 못하였다.

현재 우리가 접할 수 있는 증거로 보아 의식적으로 겸재의 기법 일부를 채택한 사람으로 삼청동 정겸재의 이웃집에 살던 담졸澹拙 강희언姜熙彦이 있다. 강담졸은 본향이 진주이며 만호萬戶 태복泰復의 장자로서, 영조 30년 갑술에 운과雲科에 합격하여 관상감의 벼슬아치로 있었고, 또 그의 차제次弟도 운과에 합격하였다.[21] 담졸이 마

침 겸재의 이웃집에 살았고 또 운감雲監의 벼슬아치인지라 자연 천
문 주역에 밝은 겸재와 가까웠을 가능성은 여러 모로 있다. 강담졸
은 한편 강표암과 계촌計寸하는 사이로 서로 화기畵技로써 교유가 두
터웠는데, 표암의 사경은 그의 남종산수와는 또 달라 겸재 영향으
로 보이는 묵법이 간혹 나타나는 것은 주의할 만하다. 그것은 그렇
고 강희언의 작품은 많지 않다. 다만 그가 자장自裝한 화첩이 있어서
진경, 풍속 등이 제법 전하는데, 그 화첩 자제自題에 자기는 겸재에
게 화법을 배웠다고 명언하였다.

　지금 그의 진경으로 담채지본淡彩紙本의 〈인왕산도〉를 본다.^{그림 112}
이 그림은 지금 자하문을 넘어가는 옛 도화동 방향에서 인왕산을
바라 것으로 모춘暮春 실경이 눈에 역연한데, 그 기법은 산의 암벽
과 암괴를 중묵의 찰필로 중적해서 문지르고 나산裸山의 산등은 희
게 두고 그 주변에 소미점小米點을 가하는 점, 또 산기슭의 세송細松
의 묘법 등이 거의 겸재의 필의가 없는 것이 없어서 그의 심心, 취醉
의 정도를 알 수 있다. 그러나 한편 이 그림은 겸재의 기법을 원용
은 하였으나 겸재 진경의 특색인 대조의 강조, 중묵의 사용을 극력
피하고 풍격 있게 사실에 충실하면서 당시로는 드물게 하늘빛까지
내서 얼핏 보면 현대적 감각을 남긴 느낌이다. 아마 이 까닭인지 표
암의 화제에는 십분 핍진逼眞하고, 또 화가의 제법諸法을 잃지 않았다
고 하였다.

　또 그림으로 보아 매우 겸재에 닮았다는 사람으로 이호梨湖 정충
엽鄭忠燁이 있다. 이 사람 역시 의침醫針을 하는 중인中人으로 강표암
과 선교善交가 있었다고 한다. 이호의 그림으로 내가 목도한 것은 금
강산의 사경 소폭밖에 없는데, 20여 년 전의 기억으로는 겸재의 화

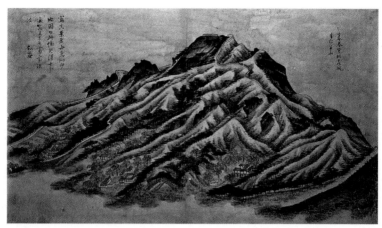

그림 112
강희언, 〈인왕산도〉, 종이에 담채, 24.6×42.6cm, 조선(18세기), 개인 소장.

풍이 있으나 그 작품은 우수하지 않았으며 그 외에는 관견管見이 미치지 못하였다.

　다음, 초원蕉園 김석신金碩臣은 자를 군익君翼이라 하며, 그의 장형인 득신得臣과 더불어 화원이었다. 김초원의 유적은 많지 않아서 한강 유역의 아회雅會를 기념한 사경 네 폭과 노년의 남종산수, 그리고 여기 소개하는 〈도봉도〉그림 113 한 폭을 나는 간신히 보았을 뿐이다. 이 〈도봉도〉는 이재학李在學 등 당시의 명류들이 도봉에서 아집雅集한 기념으로 만든 시첩 권수卷首에 붙었던 것으로 그림의 체제는 당시의 환경으로 보아 집에 돌아와 정사精寫한 것이 아니라 현장에서 사생한 그대로인 것이 거의 틀림없다. 그런데 김초원의 사경을 보면 그의 실력이 대단하였던 것을 짐작할 수 있고, 또 그의 한강 사경 네 폭이나 노년작을 보아도 새삼 그의 역량에 놀라지 않을 수 없다. 이 그림은 비교적 김초원이 젊었을 때 그린 것으로 생각된다. 그 이

그림 113
김석신, 〈도봉도〉, 종이에 담채, 36.6×53.7cm, 조선(18세기 말), 개인 소장.

유는 이 〈도봉도〉에는 도봉을 비롯하여 전경의 암법岩法 등에 분명히 겸재 기법의 영향을 볼 수 있거니와, 동시에 원봉遠峯에는 그가 양자로 간 김복헌(復軒 金應煥)의 영향이 완연하듯이 제가諸家의 기법이 혼용된 흔적이 있는 까닭이다. 그러나 이 사경의 우수한 점은 그러한 미세한 기법의 원용에 있는 것이 아니라 화면 가득히 집어넣은 실경의 구도, 웅건한 필력, 창윤한 묵색, 광활한 공간적 시감 같은 기본적으로 회화적인 미감에 있다. 그리고 김초원의 대표작인 한강 유역의 사경에 오면 거연히 복헌, 겸재의 잔영은 줄어드는데, 그 변화의 이유와 시기는 지금 알 도리가 없다.

끝으로 정겸재의 손자로서 가법을 이은 손암巽庵 정황鄭榥을 들겠

그림 114
정황, 〈노적쉬취〉(露積淬翠), 종이에 수묵, 33.4×24.0cm, 조선(18세기 후반), 개인 소장.

다. 정손암의 작품으로는 시정에 화조 몇 폭이 다니거니와, 또 연회, 계회 같은 것을 그린 기념화도 서너 개 전하는 것이 있어서 그 화풍을 알 수 있거니와, 그의 화조花鳥는 선이 약하고 구도가 단조로워 도무지 조부의 맛이 없다. 다만 기념화와 같은 풍속에 간혹 그의 필력을 볼 수 있거니와, 그러나 그가 그의 조부의 화법에 깊이 영향 받은 것은 그의 〈노적쉬취〉露積淬翠의 묵그림을 보면 알 수 있다.^{그림 114}

　이 작품은 일찍이 오위창 선생께서도 손암巽庵 김현우金鉉宇의 것으로 돌릴 정도로 여느 정손암과는 다르고 호방하다. 나도 한때는 김손암설을 따랐으나, 그 후 유복렬劉復烈 씨의 주의로 역시 정손암의 작품으로 인정하게 되었다. 이 그림은 노적봉의 좌우로 연결된 연봉連峯을 잘라버리고 호방무류豪放無類의 중묵과 찰필로 북북 긁어 내리고 산기슭의 나무와 모습을 다른 붓으로 마치 격랑 같이 휘둘렀는데, 그림의 근저에는 겸재의 남성적인 묵법과 필세가 맥맥이 흘렀다. 그러나 그것도 손암을 최후로 그 이후로는 겸재의 여운을 보기 힘들게 되었으며, 불염자不染子 김희성金喜誠의 작품 가운데 혹간 겸재풍이 있을 뿐이다. 말하자면 겸재라는 천재에 의하여 그의 만년에 완성된 진경화의 거세고 남성적인 화법은 대체로 그 손자 대까지 이어가다가 그만 맥락이 끊어지게 된다. 동국진경의 한 화풍이 일대一代에 일어나 그 유풍이 몇몇 화인 사이에 전하다가 결국 그 기법의 말단이 후세에 전달될 뿐, 그 진경화법의 진수는 정조 시대를 멀리 못 가서 사라지게 된다.

주

1 "評畫者輒朝稱 院畫不足觀 襯語也 第以其斥語加之於肅廟朝以前畫則可 若於以後畫則寃矣 金君應煥永受亦院中人也 試看比卷 其行筆潑墨 亦何異於南 宗之高手耶 況其點染之法 深得米家遺意 吾愛其淵源之有自 爲題數語以伸之 石農元賓".

2 〈김단원이라는 화원〉.

3 "余曾見雅集圖無慮數十本 嘗以仇十洲所畫爲第一 其外項項不足盡記 今 覽士能此圖 筆勢秀雅布置得宜 人物儼若生動 至於元章之題壁 伯時之作畫 子 瞻之寫字 莫不得其眞意與其人相合 此神悟天授 比諸十洲之纖弱 不嘗過之 將 直與李伯時之元本 相上下不劣 我東今世乃有神筆".

4 제4권 碧蘆舫藁三(庚辰四月至六月),〈次韻篠齋夏日山居雜詠二十首〉중 其十五. 하기는 김원빈(金元賓)의 경우나 신자하가 모두 조선 초의 명작을 볼 기회가 있었던 것 같지 않고, 숙묘(肅廟) 이전이란 경우도 막연히 조선 중기를 말한 것으로 이해된다.

5 《朝鮮賦附錄》(朝鮮史料叢刊 15), 19면.

6 吳世昌,《槿域書畫徵》, 17면.

7 재명(齋名)이 겸재(謙齋)인 것은 박사해(朴師海)의《蒼岩集》권8에 수록 된〈鄭謙齋壽職同樞序〉의 말미에 설명되고 있다. "易日君子謙謙 卑以自牧 又 日 天道福謙謙諸福之取萃也 翁以是扁齋…".

8 상권, 251면.

9 《槿域書畫徵》, 165, 167면.

10 167면 및 俞彦述,《松湖集》卷5, 19면 앞장.

11 高裕燮 編,《朝鮮畫論集成》下, 251~252면.

12 《槿域書畫徵》, 166~167면

13 166~167면 및 朴準源,《錦石集》卷8, 8면〈謙齋山水圖記〉.

14 《蒼岩集》卷8,〈鄭謙齋壽職同樞序〉.

15 《承政院日記》英祖 30年 甲戌, 4月 初5日 甲申條. "正言鄭述祚 連日…司 䆃寺僉正鄭敾 賤技得名 雜路發身 從前履歷 己多過濫 今此新除尤是匪據 同僚 羞與爲列 物議久益爲驗 請司䆃寺僉正鄭敾汰去"(국사편찬회본 61권, 313면); 《實錄》同日字. "司䆃寺僉正鄭敾 賤技得名 雜路發身 前後履歷 己多過濫 今此

新除尤是匪據 請鄭敾汰去 并不從”(국사편찬회본 43권, 519면). 이것으로 보면 정겸재가 발신출세(發身出世)하는 데 상당한 비방이 있었던 모양이나, 한편 그는 평생을 그림을 그리는 데 열중한 것 같은 소평(所評)도 있다. 가령 앞에 든 《松湖集》卷2, 5면에 보면 “朴有道大源示謙齋畵帖求詩書二絶而歸之”라고 하야, “格力淸奇 意態工 世人知畵 不知翁 何論知不知翁者 翁自平生隱畵中”이라 하였다.

16　“是歲十月之望 同漣倅申周伯 陪觀察洪公 遊於羽化亭下 盖用雪堂故事也 周伯以觀察公命作賦記之 餘又畵以繼之 各藏一本于家 是爲漣江壬戌帖云 陽川縣令 鄭敾書”.

17　“翁雖淸貧 內有居室子孫之樂 外有食祿仕宦之榮”.《朝鮮畵論集成》下, 252면.

18　조선고서간행회본, 230면.

19　166~167면.

20　“觀我齋趙榮祐 工於俗畵人物 常謂鄭謙齋曰 若使畵萬里江山 一筆揮灑 筆力之雄渾 氣勢之流動 吾不及君 至於一毫一髮 逼眞精巧 君必少讓於我矣…”, 서울대학교 규장각 사본, 권4.

21　《雲科榜目》(서울대학교 규장각).

제6장

———

속화

속화

속화라는 것

우리나라 영조, 정조시대의 옛 화론에는 '속화'俗畵라는 말이 자주
나온다. 옛사람은 이 말로 그 시대의 풍습을 표현한 그림을 묶어서
불렀다. 말하자면 오늘날 일컫는 풍속화인데 그렇다고 그 뜻이 서
로 꼭 같지는 않다. 본시 풍속화는 그 시대의 생활풍습을 그렸으면
모두 풍속화일 법하다. 그런데 속화라는 말은 이렇듯이 넓은 의미
는 아니다. 풍속 하면 옛날 구중궁궐의 의례와 임금의 거동하는 모
습이, 오늘의 눈으로 보아 모두 일종의 풍습일 수 있으니 그림의 예
로는 이른바 의궤도儀軌圖와 능행도陵行圖 같은 유적을 들 수 있다. 의
궤도는 주지되듯이 나라의 큰 행사를 기념할 겸 후세에 규범으로
남기는 궁궐의 그림인데, 비록 그것이 장식화의 성격을 다분히 띠
고 있으나 하여간 풍습임에는 틀림이 없다.^{그림 115} 또 오늘날까지
남아 있는 능행도 중에는 당대 왕가의 풍습과 관행이 완연할 뿐 아
니라 그림으로도 짜임새가 대단한 역작이 간혹 있어서 눈을 부시
게 한다. 그러나 옛사람은 이러한 그림을 '속화'라고는 생각하지 않
았다.

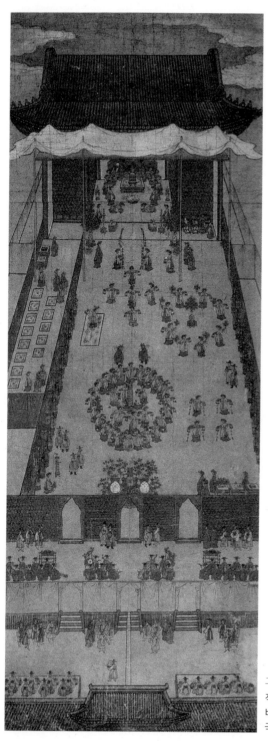

그림 115
작자미상, 〈진연반차도〉(進宴班次圖),
비단에 채색, 134.2×46.8cm, 조선,
국립중앙박물관.

옛 그림에는 외교사절의 내왕을 그린 사행도가 있어서, 그 중에
는 오늘날도 볼 수 있는 것이 있다.^{그림 116} 또 역대의 기로연도耆老宴
圖, 회연도會宴圖^{그림 117} 및 관원계회도官員契會圖 등 가운데 유존되는 것
이 있어서 한편 당시 관연官宴의 풍습도 짐작하게 되고, 또 한편 관
아도회官衙圖繪의 성격도 요령하게 되는데, 이 역시 옛사람으로는 도
저히 '속화'라고 부르지 못하였을 것이다. 왜냐하면 그 당시 속화의
'속'俗이란 단순히 풍속이라는 뜻이 아니라 오히려 '저속하다' 혹은
'저급한 세속사'라는 의미가 앞서 있었다. 이런 까닭에 조선시대와
같은 신분사회의 논객이 왕가와 조정 및 사대부의 위엄을 내용으
로 하는 그림을 함부로 속화라고 칭한다는 것은 아예 꿈에도 생각
하지 못할 일이었으리라. 그렇다면 '속화'라는 말은 단순히 풍속화
라는 의미가 될 수는 없다. '속화'라는 말의 등 뒤에는 옛 그림이 짊
어지고 있던 오랜 역사와 독특한 화론적인 가치관이 쭈그리고 있
었다.

무릇 우리가 영향을 입은 중국 그림의 화론사를 따져 올라가면
본래 속화라는 말 속에 풍속화라는 뜻은 전연 없는 것을 발견한다.
다만 속화의 '속' 자에서 보듯 화론에서 '저속하다', '세속적이다'
또는 '낮다'는 의미가 붙게 되는 한 가닥의 맥락을 보게 될 뿐이다.
'속화'란 말 자체는 이미 당나라 장언원張彦遠이 찬술한《역대명화
기》歷代名畵記에 보인다(제6권). 유송시대劉宋時代(남조의 송)의 은일隱逸이
던 종소문宗少文의 그림을 품평하면서 그는 이렇게 말한다. 세속을
버리고 산야에 숨어 살던 종소문과 같은 고사高士의 그림은 그 속에
단순한 형사形似(물상와 형체와 모양, 색채) 이외의 깊은 뜻이 담겨 있
어서 품격이 생기는지라 '속화로는 그러한 깊은 뜻을 가히 전할 바

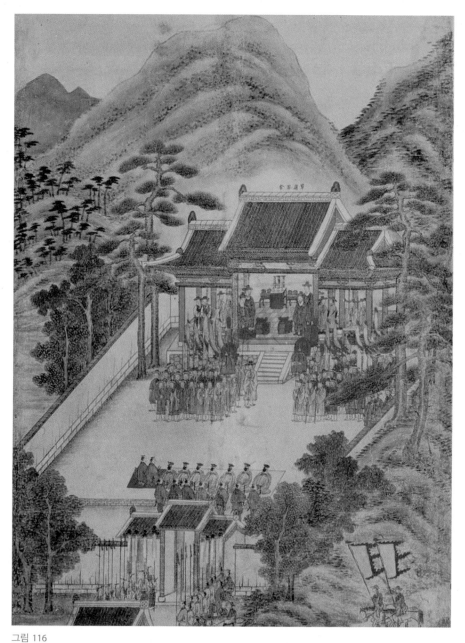

그림 116
작자미상(傳 정선), 〈동래부사 접왜사신도〉(부분), 비단에 채색, 75.0×460.0cm, 조선(18세기 후반),
국립중앙박물관.

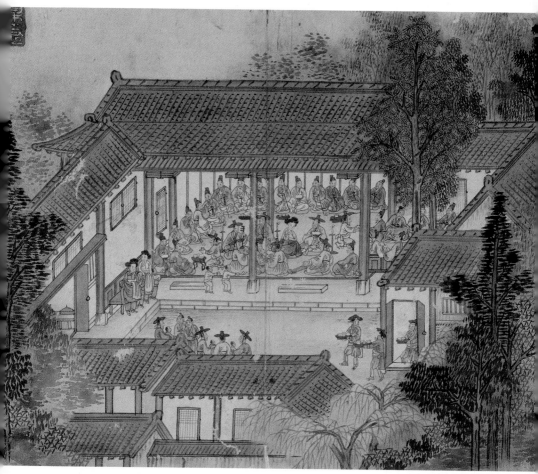

그림 117
작자미상, 〈회연도〉, 조선, 국립중앙박물관.

못 된다'¹고.

또 장언원은 같은 책에서(제1권) 이른바 그림의 방법을 논하던 나머지 "옛 그림 중에는 물상의 외형을 옮기는 데 구애되지 않고 그림의 운치와 골력에 치중하여 형사形似 밖에 있는 그림의 진수를

구하려는 것이 있는데, 이런 일은 속인과는 가히 더불어 얘기하기
도 힘들다"라고 하면서 다시 "예부터 선화자善畫者는 사대부, 귀족이
거나 혹은 은일, 고사가 아닌 사람이 없으니……여염의 미천한 인
간 따위가 할 수 있는 일은 아니라"라고 단정하였다.**2** 이렇게 보면
'속'이란 저속이 아닐 수 없고 또 속인이란 세속배 또는 화공을 낮
추어 부른 것이며,《역대명화기》의 '속화'의 뜻은 따라서 자명하다
고 할 만하다. 말하자면 신분과 계급사회의 우월감과 사인화士人畫의
이념적 화론이 서로 밀착한 상태인데, 바로 이러한 독특한 화론이
중국 그림의 주류가 되는 지도정신으로 후세를 풍미하게 된다. 중
국 그림에 있어서 북송의 화론이 중요한 것은 주지되는 사실이다.
그 북송의 유명한 문인인 구양수歐陽脩와 소동파(東坡 蘇軾)의 화론을
일독하면(〈論鑒畫〉,《東坡集》〈論畫〉), 곧 그들이 피상적이라던 '형사'
를 그리는 화공을 얕보고 반대로 사인화의 특색을 형사를 초월한
의취意趣와 상리常理에서 보았는데, 바로 이들이 얕본 화공 그림의 형
사를 송대 제일의 감식이던 미원장(米芾, 元章은 字)은 '속'이라고 불
렀다(《畫史》).**3**

　중국의 전통적 화론은 옛 그림의 대종大宗인 북송의 의발衣鉢을 원
말 4대가가 이어받았다고 한다. 그 가운데 연장인 황대치(大癡 黃公
望)는 명대의 정통이라는 오파吳派의 심석전(石田 沈周), 동기창 그리
고 청초의 사왕오운四王吳惲 같은 대가들이 모두 경도한 거벽巨擘인
데, 그가 지은《사산수결》寫山水訣의 말미에는 이런 말이 있다. "그림
그리는 대요大要는 사邪, 첨甛, 속俗, 뢰賴의 네 자를 떠나는 데 있다"**4**
고. 이 경우 '속'은 이른바 속기俗氣인 것이 틀림없는데, 명대의 대
감식이던 동기창은 이것을 받아서 "첨속甛俗(달콤하고 비속함)의 길을

절대로 떠나야 비로소 사기士氣(文氣)가 되니……한번 화사畫師(畫工)
의 마계魔界에 떨어지면 다시는 구할 약이 없다"라고 하여 '첨속'이
라는 것을 화공그림의 특징으로 생각한 인상이다(〈畫眼〉,〈畫旨〉兩
輯本의 士人作畫條).[5] 이러한 '첨속'관觀은 청초 왕록대(麓臺 王原祁)의
논화 10칙論畫十則에서도 엿보이는데(〈雨窓漫筆〉), 그보다도 공연식(石
村 孔衍栻)의《석촌화결》石村畫訣 그리고 심종건(芥舟 沈宗騫)의《개주
학화편》芥舟學畫編을 참고하면 '속' 자에 붙은 청대의 화관이 더욱 뚜
렷이 된다. 공석촌은《석촌화결》에서 10칙을 들었거니와 그 중의
하나인 '피속'避俗에서 장기匠氣(장인의 스타일)가 있는 것을 속으로 보
았다.[6] 또《개주학화편》제2권의 '피속' 조條에서 심종건은 이른바
5속(格俗, 韻俗, 氣俗, 筆俗, 圖俗)을 논하였는데, 그 가운데 '도속'이란
다름이 아니라 옛 명현의 사적이나 아취 있는 제목도 아니면서 오
로지 사람의 비위에 맞추어 그렸으되 시정詩情에 보탤 만한 것이 아
무 것도 없는 그림이 바로 그것이라고 하였다.[7]

　이러한 속기俗氣, 장기론匠氣論은 궁정화가의 화론편집에도 보인
다. 곧 강희, 옹정 연간에 유명하던 화조화가 추일계鄒一桂의《소산
화보》小山畫譜 하권에 기재된 〈화기 6기〉畫忌六氣 가운데에는 "속기는
곧 시골 아낙네 분바른 것 같고, 장기匠氣란 공교하되 운치가 없는
것이라"는 말이 나온다.[8] 그리고 끝으로 방훈方薰의《산정거화론》山
靜居畫論을 뒤적이면 이런 문구가 보인다. 곧 "대개 인물을 그림에 있
어서 얼굴은 반드시 세속을 떠난 품격(出塵之格)이 있어야 되니 차
라리 시골티가 나더라도 용속庸俗한 모양이 되어서는 아니 되며, 또
오히려 한사寒士와 걸인이 될지언정 시정배의 상相이 있게 해서는
안 될 것이라"고.[9]

　　그런데 고래로 중국의 풍속화는 이른바 '사녀 인물' 속에 넣어
서 분류하여 왔다. 사녀仕女(士女)란 결국 미인도인즉, 풍속화는 인
물화로 분류된 셈이 된다. 인물화에는 대개 도석道釋(신선, 부처그림),
전신傳神(초상화), 고사풍속故事風俗이 포함되는데, 앞에서 비교적 소상
히 보아오듯이 그것이 그림으로서 잘되려면 '속기', 말하자면 장인
풍의 저속한 형사와 외형에 잡히지 말고 또 자기의 심정을 위주로
할 것이지 남의 수요에 따라 남의 비위를 맞추지 말 것이며, 그리고
그림에 나오는 사람의 됨됨이 현실사회의 속된 모양(市井風)이 있
어서는 결코 안 된다는 것이다. 이 까닭에 명대 인물의 양 대가라는
구십주(十洲 仇英)와 진노연(老蓮 陳洪綬)의 고사, 풍속을 보면 구십
주는 옛 그림의 아취있는 얼굴을 따서 평판이 좋고, 진노연에 이르
면 도저히 현실과는 연결시킬 수 없는 고박한 인물을 상상으로 그
려내서 이름을 떨쳤다.

　　그렇다면 신변의 시정풍속을 그 형사대로 옮겨놓고, 또 그 그림
에 문기와 의취를 찾을 염의念意도 일으키지 않는다면 어떻게 될까.
여색의 육감을 그대로 화폭에 그려넣고, 옆집 동네 사람의 얼굴과
모습을 주문이 있는 대로 그려 주면 어찌 될까. 더구나 환쟁이가 옛
그림의 사대부취미를 무시하고 시정잡사를, 그것도 시정배의 취미
에 주로 맞추어서 그린다면 그 그림은 과연 무엇이라고 부를 것인
가. 바로 이러한 그림이 '속화'이며 따라서 단순한 풍속화가 아니라
화론의 전통에서 멸시되고 품격[10]이 없다고 얕보이면서 일방 속인
배에게 환영을 받던 시정잡사, 서민의 잡사, 양반의 유한遊閑, 경직
耕織의 점경點景 그리고 여색이 풍기는 춘의도春意圖가 주로 취급된다.
그야말로 속세의 속인배의 그림이다.

　그런데 이러한 종류의 풍속화, 곧 속화는 우리나라 옛 그림에 언제나 많이 있었던 것은 아니다. 거의 속화의 자취를 뚜렷이 찾을 수 없는 것이 오랜 옛 그림의 실정이었다. 그러던 것이 별안간 영조, 정조 시대에 속화의 유행이 나타난다. 특히 정조 연간에서 순조 초까지 속화의 절정기가 온다. 그리고 그 뒤로는 '속화'의 물결은 점점 쇠퇴하기 시작한다. 말하자면 '속화'란 그림의 한 종류로서의 풍속화라기보다 오히려 우리 옛 그림의 한 시기를 뚜렷이 하는 그림의 역사적 조류였다고 이해된다. 그리고 그것이 그림에 있어서 이른바 영조, 정조 시대의 사경산수(진경산수)와 시기를 같이하는 점이 매우 주목된다.

속화의 환경

우선 속화를 누가 그렸나 하는 각도에서 살펴본다. 영조, 정조 시대를 중심으로 한 속화의 대표적인 작가가 누구였느냐를, 현재 남아 있는 유작을 감안하면서 약표를 만들어보면 대략 〈표 1〉과 같다.[11]
　별표와 같이 속화를 그린 사인화가의 수는 대단히 적고, 또 그 화풍도 화원과 다르다. 영·정조 시대 속화의 비교적 초기에 속하는 관아재 조영석만 하더라도 《송천필담》松泉筆譚 권4에 의거하면 '속화, 인물에 용하다'고 적혀 있어[12] 마치 당시에 속화로도 이름을 떨친 것 같은 인상을 받는데, 그러한 소문에 비해 속화의 유적은 드물다. 속화의 유적이 드문 것은 혹시 그가 사대부로서의 자존심이 제법 강렬하였다는 일화와 관련이 있을지도 모른다(《知守齋集》墓

표 1 속화작가 약표

성명	호	영·정조 시대 중심으로
○ [윤두서(尹斗緒)]	공재(恭齋)	영, 숙
○ 조영석(趙榮祏)	관아재(觀我齋)	영, 정
오명현(吳命顯)	기곡(箕谷)	영
[김두량(金斗樑)]	남리(南里)	영
[심사정(沈師正)]	현재(玄齋)	영, 정
○ 이인상(李麟祥)	능호관(凌壼觀)	영, 정
○ 강세황(姜世晃)	표암(豹菴)	영, 정
강희언(姜熙彦)	담졸(澹拙)	영, 정
[이성린(李聖麟)]	소재(蘇齋)	영, 정
김홍도(金弘道)	단원(檀園)	정, 순
김득신(金得臣)	긍재(兢齋)	정, 순
김석신(金碩臣)	초원(蕉園)	정, 순
신윤복(申潤福)	혜원(蕙園)	정, 순
[이수민(李壽民)]	초원(蕉園)	순, 헌
정황(鄭榥)	손암(巽菴)	순, 헌
김양기(金良驥)	긍원(肯園)	순, 헌, 철
이재관(李在寬)	소당(小塘)	헌, 철
백은배(白殷培)	임당(琳塘)	철, 고
유숙(柳淑)	혜산(蕙山)	고

① 숙-숙종, 영-영조, 정-정조, 헌-헌종, 철-철종, 고-고종, ② 괄호는 속화의 수효가 극히 적은 사람, ③ ○표는 사인(士人)

誌).**13** 그의 속화의 예로 비교적 세상에 알려진 것은 간송(全鎣弼) 댁에 수장되어 있는 〈장기〉 그림 한 폭^{그림 118}인데, 다행히 이 그림의 초고로 보이는 소묘가 따로 유전되어 있어서 그것으로 그림 구상의 형성과정을 알게 된다.^{그림 119} 사인의 속화도 강표암(豹菴 姜世晃), 이원령(元靈 李麟祥)에 이르면 더욱 수효도 적어지고 속화다운 맛도

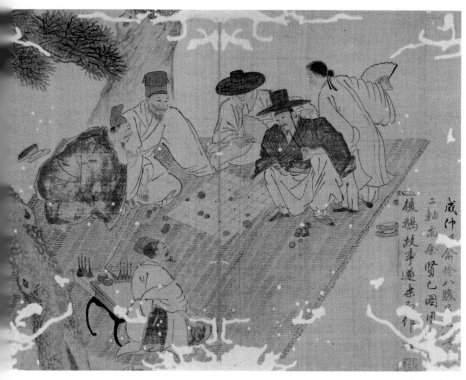

그림 118

조영석, 〈장기〉, 종이에 담채, 31.5×43.2cm, 조선(18세기), 간송미술관.

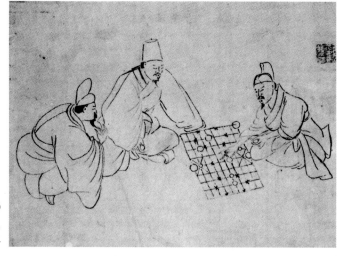

그림 119

조영석, 〈장기〉, 소묘,
조선(18세기), 개인 소장.

한층 희미해진다. 표암의 속화는 기껏해서 사경풍속이라고 부를 것
이 대부분이며, 능호관(凌壺觀 李麟祥)의 속화는 속화라기보다 동국
의관東國衣冠을 그린 사인화라고 할 만한 품격이다. 이러고 보면 요컨
대 옛 그림의 속화, 특히 속화의 절정인 정조, 순조 시대 초의 그림
은 거의 화원의 소작이요, 그것도 그 양과 질에서 보면 결국 몇 사
람의 화원, 김긍재 형제(金得臣, 碩臣), 김단원(檀園 金弘道), 신혜원(蕙
園 申潤福) 등이 대표하게 된다.

그런데 본래 화원의 직업은 옛날 일종의 세업世業이며 화원사회
란 심히 폐쇄적이어서 마치 일종의 길드 같은 형편에 있었고, 또 화
원의 배경은 일차적으로 화기畵技를 대대로 전승하는 화원 가문에
의거하였다. 영·정조 시대만 하더라도 화원의 벼슬자리는 10여 가
문에서 거의 독점하다시피 하고 있었는데, 그 중에서도 거문巨門으
로 양천 허씨, 인동 장씨가 있어서 문벌을 자랑하고 있었다.

지금 그 실태를 잠깐 살펴보기 위하여 속화로 유명한 김득신 형
제의 가문을 들여다본다. 이 집안은 개성 김씨로서 이 가문이 융성
하여지는 것은 진경(金振景)의 두 아들인 응환應煥(화원), 응리應履 형
제부터이다. 먼저 응환을 보면 그는 화원 가문인 곡산 노씨 집 태현
盧泰鉉(화원)의 외손녀서이며, 그의 두 사위 중의 한 사람은 화원 가
문인 개성 이씨의 명기(華山館 李命基: 화원), 그리고 또 한 사람은 화
원 가계의 명문인 인동 장씨의 한종(玉山 張漢宗: 화원)이 있다. 한편
그의 아우인 응리의 악장岳丈(장인)은 화원 가문인 신평 한씨의 중흥
(韓重興: 화원)이요, 그의 장자는 득신(兢齋 金得臣: 화원)으로서 득신
의 아들 삼형제 중 형제는 화원이요, 한 사람은 운과雲科 벼슬을 하
였고, 그의 손서孫婿는 화원가문인 임천 백씨의 준환(白俊煥: 화원)이

며 바로 백은배(琳塘 白殷培: 화원), 곧 후일 속화를 남긴 임당은 준환의 종자從子였다. 다음 응이의 차자次子 석신(蕉園 金碩臣: 화원)의 아들도 화원이었고 두 손자 역시 모두 화원이었는데, 그 중의 장손 제도(金濟道)의 장인은 화원의 명문인 전주 이씨의 윤민(李潤民: 화원)으로 기악妓樂의 속화를 그린 이수민(蕉園 李壽民: 화원)은 바로 그의 아우가 되며, 그의 부父, 조祖 역시 화원으로 이름이 있다. 또 다음 응리의 말자인 양신(金良臣: 화원)의 장자와 손자가 모두 화원으로서, 이렇게 보면 개성 김씨는 명문의 인동 장씨, 전주 이씨를 비롯하여 개성 이씨, 곡산谷山 노씨盧氏, 신평新平 한씨韓氏, 임천林川 백씨白氏 등 여섯 화원 가문과 인척을 맺고 있었으며, 4대 동안에 직계로 11명, 인척을 포함하면 근 20명의 화원이 관련되어 있다는 놀라운 실태를 알게 된다. 더구나 속화로만 보아도 이소재(蘇齋 李聖麟: 화원), 김긍재, 김초원, 이초원, 백임당 같은 속화의 유작을 남긴 화원들이 직접 간접으로 이 집안과 연결되어 있는 것에 주목하지 않을 수가 없다.

이번에는 여속과 춘의도로 유명한 신혜원(蕙園 申潤福: 화원)의 가문을 살펴본다. 혜원의 본관은 고령 신씨로서 그 선대는 만호의 벼슬까지 이른 한평(申漢枰: 화원), 또 한평의 삼촌이 화원일 뿐 아니라 그 고모 되는 사람은 화원의 문벌인 양천陽川 허씨에게로 출가하여 서로 사돈간이 되고, 그리고 한평의 증조부는 또한 화원이지만 그 악장은 화원 가문인 풍기豊基 진씨秦氏의 재벽(秦再璧)으로서 화원 진재해秦再奚의 형제가 된다. 이렇게 보면 혜원 역시 4대에 걸쳐 2대 가문과 관련이 되어 있다.

끝으로 김단원(金弘道)인데, 단원의 본관은 김해로서 조상 되는

만호萬戶 진창(金震昌)의 음덕은 있었으나, 집안에 화원 또는 사자관 寫字官을 냈다는 기록은 없다. 따라서 단원은 자기 일대에 화원집안, 그것도 동반東班에 열하여 양반행세하고 급기야 음관자제로서 현감 자리에 올라 새로 집안을 세웠다. 말하자면 화원집안으로 신출新出 이 아닐 수 없다. 그가 개성 김씨의 응환(복헌)과 밀접한 관계가 있 었다는 것이 통설인데, 그렇게 된 연유는 알 수 없으나 복헌의 아들 인 긍재의 화풍에는 의심의 여지없이 단원의 영향이 큰 것을 보면, 단원이 복헌의 제자였다는 위창(葦滄 吳世昌) 선생의 설도 무슨 근 거가 있는지 모르겠으나(《復軒白華詩畵合璧帖》跋文), 이 문제는 이미 앞의 〈단원 김홍도〉에서 내 생각을 밝힌 바 있다.

이렇듯 도화서를 덮고 있던 화원 문벌 속에서 속화라고 하는 새 로운 화풍, 그것도 전통적인 화원이면 꺼릴 만한 시정 속풍을 그려 서 후세에 이름을 떨치게 된 이들 대표적인 화원의 가문이 모두 비 교적 신출에 속한다는 것은 매우 흥미롭다. 다시 말해서 화원 가문 중에서도 전통에 지배되는 면이 적은 가문에서 속화의 가작을 낸 화원의 거의 전부가 배출되었다는 것은 그냥 보고 넘기기에는 너 무나 큰 문제 같다. 뿐만 아니라 순조 시대를 지날 무렵부터 쇠운에 들어선 속화를 그래도 얼마간 그려 남긴 화원이 대개 개성 김씨, 김 해 김씨 가문의 자손이거나 인척이었다는 것도 적이 주목할 만하 다. 하기는 속화를 에워싼 화원 가문 간의 변동이나 화원세계의 새 조류는 단순히 화원세계에 일어난 것은 아닌지 모른다.

우선 김단원 같은 신참의 집안이 강표암의 후원과 천인薦引이 없 고 또 정묘의 총애가 없었다면, 과연 그가 그 시대의 동배同輩를 누 를 화명을 얻고 출세를 하였을 것인지 의문이 난다. 이미 영묘 때

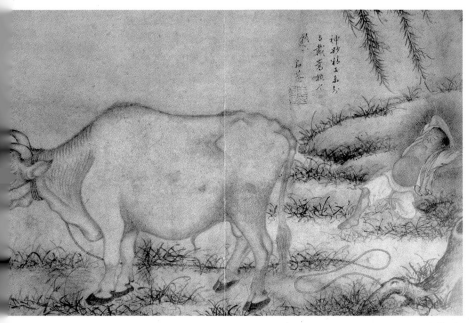

그림 120

김두량, 〈목동오수〉, 종이에 담채, 31.0×51.0cm, 조선(18세기).

김남리(南里 金斗樑: 화원, 경주 김씨 가문)의 그림이 뜻에 맞는다고 하여 때로 임금이 화제를 직접 쓴 것은 유명한 일인데, 그 김남리의 그림에 일종의 속화풍이 나온다.^{그림 120} 더구나 강표암은 스스로 시정속경市井俗景을 그리는 것을 삼간 흔적이 있으나 감상안에 있어서는 대단히 폭이 넓어서 전통적 산수, 화조, 도석은 물론이요, 갖가지 속화에도 수없이 화평畵評, 제어題語를 첨가하여 마치 속화, 사경을 권장하는 인상을 준다. 그의 유작으로 남은 것을 보아도 사인풍의 산수는 물론이요, 도가인물, 화조, 소과蔬果와 더불어 상당한 점수의 사경과 심지어는 군읍지도까지를 제작하였다. 말하자면 춘의春意 아닌 속화라면 그 당시 예원의 총수인 그가 직접 보증한 셈이

된다. 이러한 강표암의 감상안이 그의 사한詞翰과 필묵에 지극히 경
도하던 정묘에 적지 아니 영향을 주었을 가능성이 있다.

　일찍이 〈김단원론〉에서 나는 단원이 임금의 초상을 그리는 명
예를 갖게 된 것은 강표암의 천거가 아닐까 하고 의심한 일이 있
다. 그것은 정조가 어용의 전사傳寫를 강표암에게 먼저 의뢰하였다
가 다시 단원에게 상명을 내리고, 그 감동監董을 강표암에게 맡긴 것
을 근거로 하였던 것이다(正祖 5年 9月 壬寅 및 鄭元容의《經山集》豹菴
諡狀).[14] 말하자면 정조의 화관畵觀 형성에 표암의 흔적이 있을까 보
아 하는 말이다. 정조의 문집인《홍재전서》를 읽어보면 전에 없이
동국지도를 읊은 글귀가 나온다. 곧 〈관서지도〉(권1), 〈관동도〉(권
2)를 읊은 제시 따위인데, 그 글귀로 보아 사경풍의 지도였을 가능
성이 있고, 또 〈진연도계병〉進宴圖楔屛(권1)을 읊은 글귀를 보면 첫 구
가 '하늘이 우리 동방의 성후聖候 편안케 한다'고 하여 심히 강역 의
식이 나온다. 또 권55에는 〈제성도편〉題城圖篇이 실려 있는데, 이것이
혹시 정조 16년 임자(1792)년에 어명으로 그려진 〈성시전도〉城市全圖
와 관련이 있는 것인지 모르겠다. 이 〈성시전도〉는 이청장관(青莊館
李德懋)을 따르면 '도성의 풍물', 곧 서울의 풍물을 그린 것으로 이
청장관과 박초정(楚亭 朴齊家)의 응제시應製詩를 참고하면, 궁궐, 시전
市廛, 도성 풍경의 3대 광경을 묘사한 것인데, 북송의 장택단張澤端의
〈청명상하도〉清明上河圖 그림 121를 이끈 것으로 미루어보아 그것은 상하
도의 체제를 따라 교외성문과 시전, 시정, 궁궐, 그리고 도성 주변
의 산천이 연달아 전개되는 대병大屛으로 이해된다.[15]

　하기는 그 당시 송본宋本을 임모한 명나라 구십주(十洲 仇英)의
〈청명상하도〉위본僞本이 많았다는 박연암(燕巖 朴趾源)의 기록으로[16]

그림 121
장택단, 〈청명상하도〉(淸明上河圖, 부분).

생각하면 그런 따위에서 상想을 땄을 가능성도 있으나, 그러나 그런 경우라도 시정풍속을 포함하여 성시도城市圖를 관명官命으로 그리게 한다는 일부터 신풍新風이 아닐 수 없다.

이것만이 아니다. 무릇 영·정조 시대를 통해서 우리 사회에는 뚜렷이 느껴지는 큰 변화가 일어나고, 문화면에도 새로운 바람이 불어왔다. 사상과 경제의 변동에 대하여는 이미 여러 학자의 연구가 있다. 곧 이른바 실학사상과 서민경제의 발달인데, 그것이 필경 자기 사회에 대한 관심과 직시를 가져오는 계기가 되는 것은 부인할 여지가 없다. 더구나 천주교, 이른바 사학邪學의 도입이 실로 중대한 이데올로기적인 충격이었다는 것은 결과적으로 볼 때 심각한 사회변동의 전조가 아닐 수 없는 것은 주지되는 터이다. 또 서민경제의 발전이라는 것만 하더라도 그것이 순조로운 서민경제의 발달 형식이 아니라 소위 난전亂廛(육의전 같은 관허상가에서 취급하는 물건을 허가 없이 매매하는 가게)의 폐해라는 형식으로 집중 표현되었다는 것

이 바로 이 시대의 사회변동이 국가정책과 어긋난 면에서 일어난다는 것을 의미하고, 나아가서는 사회 모순의 심각성을 암시한다.

이러한 물질 생활과 사상의 새 풍조는 곧 사회 풍습에 반영되기 마련인데, 그것이 영·정조 시대에 있어서 서민계급의 향상이라고 해석되지 않고 도리어 기강의 문란이라고 인식된 점이 바로 왕권의 봉건성을 드러낸다. 지금 이른바 기강문란의 예를《정조실록》전반에서 잠깐 찾아보면, 도처에서 이에 관련된 기사를 볼 수 있거니와 특히 정조 10년 정월, 15년 정월, 17년 12월, 20년 4월 등에 계속적으로 문제되고 있다. 다시 말해서 저택복식邸宅服飾, 관혼상제의 사치를 위시하여 천솔賤率의 양반복색, 상천常賤의 위보僞譜, 그리고 서민신분에게 금지되었던 자기磁器 사용이 대행大行하는가 하면, 시정복장市井服裝이 어지러워져서 상반常班을 가릴 수 없으며 음풍淫風이 대성하고 있다는 기록들이다. 정조 23년 6월에 보이는 전라감사의 장계狀啓를 보면 심지어 호남 같은 지방에서도 같은 풍조가 유행하는 것을 알 수 있는데, 이에 따라 기강의 문란을 다스리는 금제禁制와 형률刑律을《추관지》秋官志,《수교집록》受教輯錄 등에서 자주 접하게 된다.

문화는 이러한 변화에 실로 예민하다. 가령 옛 이야기책만 하더라도《구운몽》,《옥루몽》,《사씨남정기》같은 중국풍이 영·정조 시대에 들어오면 토색이 뚜렷한《춘향전》,《심청전》,《흥부전》,《배비장전》과 같은 창극본과 이야기책에 의하여 압도되는 것은 이미 모두 아는 터이다. 영조 때의《청구영언》이후 수많이 나온 시조집에 수록된 평민시조가 새로운 문학 풍조라는 것은 거의 모든 시가사詩歌史에 적혀 있는 바와 같다. 영·정조 시대에 기술, 지리, 의학 등

그림 122
접시그림.

여러 면에서 새로운 이론과 창안이 발명된 것도 모든 역사 교과서
에 적혀 있는 바와 같다.

옛 그림과 관련해서 재미있는 현상은 광주 분원 등의 청화백자
인데, 영·정조 시대의 것으로 인정되는 항아리, 자라병, 술병, 접
시 따위에는 흔히 한강 유역과 삼각산의 그림을 볼 수 있다. 그런데
흥미를 끄는 것은 그 소박하고 천연한 도공의 그림도 그림이려니
와 그러한 사기 그림을 즐겨 주문하던 그 시대 풍조의 성격이다.^그
^{림 122} 이렇게 보아오면 비록 화원 같은 조정의 벼슬자리라 하더라도
결국 시류에 따라 서민취미에 따르지 않을 수 없는 것은 이미 내
가 〈김단원론〉에서 언급한 바와 같다. 도시 옛 시대에 있어서 속화
가 발달하는 때는 이른바 서민사회 곧 서민경제가 점차로 성해가
는 때이다. 조송趙宋(960~1270) 시대의 풍속화가 그랬고, 일본의 속
화였던 이른바 우키요에浮世繪가 발달한 때도 에도시대의 조닌町人(상
인, 직공 계급)의 사회가 발전한 때인 것은 주지되어 있는 일이다. 그
런 점에서도 옛 그림의 속화는 영·정조 시대, 특히 정조 시대와 불

가분리의 관계에 있다고 볼 것이다. 이런 점에서 보면 박연암의 풍자 얘기인《양반전》에서 빚에 몰린 양반이 곡식 천 석에 양반신분을 부자 상민에게 팔아넘긴다는 구상은 적이 시대의 추이를 반영하는 것 같아서 재미있다. 또 그렇게도 군왕과 풍류사인의 애호를 받았던 화원 김단원이 당대의 갑부였던 영원재寧遠齋 김한태金漢泰(字는 景林)에게 많이 의지하여, 그 집의 문을 자주 출입하였다는 속전俗傳은 어쩐지 시대의 강렬한 냄새를 풍기는 것 같다.[17]

속화의 맛

속화는 아예 전통적인 옛 그림과는 다르다. 앞서 보듯이 전통적인 사녀, 인물은 그 모습과 용모에 시정미가 없어야 되고, 또 비속한 내용이어서는 못쓴다는 것이다. 그런데 속화의 속화다운 맛은 시정의 냄새가 풍기고 신변의 속사俗事가 표현되어서 가치가 있다. 그러면서 동시에 속화도 새로운 그림의 미감으로 성립하려면 어디까지나 세속의 잡사를 표현할 뿐 아니라, 그것은 회화미로 구성되고 표현되어야 될 것이다. 이것은 적지않이 어려운 일이다. 왜냐하면 전통적 산수나 종래의 사녀 인물에 있어서는 대개 과거 대가의 화법에서 나오는 화법이 있어서 그림의 한 가지 본보기가 되었다. 따라서 자칫하면 그것을 따르다 개성을 잃기 쉬웠지만 그렇다고 엉뚱한 실패의 가능성은 비교적 적었다. 이에 반하여 속화의 경우는 대개 정법定法이 없는 것이 정법이어서 그야말로 필筆, 묵墨, 채彩의 개인 기력이 없으면 그림으로는 번번이 실패할 가능성이 큰 까닭이

다. 더구나 화보의 기법을 오래 따르다보면 사람의 용모, 의문衣紋, 그리고 풍속의 배경이 되는 옥우屋宇, 산천, 수목 등이 화보의 정식이거나 도석화의 필선이 되기 쉬워서 그림 전체에 현실감이 결여되거나, 아니면 사람과 풍속과 배경이 서로 맞지 않는다는 실패를 연출하기가 고작이다. 이것뿐만이 아니다. 속화도 그림으로 성공하려면 비단 필, 묵, 채의 아름다움만이 아니라 일종의 품위가 있어야 되고, 또 주제에 따라 정취와 시정과 의취가 요구될 것이다. 그것이 비록 사인화, 문인화에 요구되는 사인의 의취거나 혹은 이념 담긴 정취, 시흥은 아닐지언정 신변 세속의 정취, 아니면 감각미로서 흥건한 시정, 그리고 풍속 속에 담은 시대와 사회에의 의취가 있어서 비로소 그림은 심금을 울리게 된다.

이러한 조건에서 따져보면 속화의 걸작은 여간 어려워지지 않는다. 숙종 때의 사인화가이던 공재恭齋 윤두서尹斗緖는 〈노승도〉老僧圖, 〈기마도〉, 〈자화상〉 등의 명품으로 이름이 높은데, 그의 희귀한 속화를 얼마 전에 배람拜覽하였다.그림 123 이 속화의 실물은 그의 희귀한 풍속화의 하나인데, 이것으로도 넉넉히 알 수 있는 것은, 비록 풍경은 산나물 캐는 촌부를 그린 것이지만 인물의 형상이 화보의 정식이며(특히 뒤돌아보는 촌부), 의문衣紋도 촌부의 무명옷이기보다는 화본식畵本式의 인물이나 사녀도의 의문을 그리는 묘선이어서 적이 적당치 아니한 데다가, 더욱이 뒷산의 화법은 판박이 같은 산수의 원산풍遠山風이어서 도저히 현실감이 아니 난다. 윤공재가 능한 정법산수定法山水를 생각할 때, 이것은 자못 의외의 일이라고 할 수밖에 없다.

서울대학교박물관 소장품 중에는 고종 연간의 화원으로 유명

그림 123
윤두서, 〈나물캐는 아낙〉, 비단에 수묵, 30.2×25.0cm, 조선(17세기 후반), 개인 소장.

그림 124
유숙, 〈대쾌도〉(大快圖), 종이에 채색, 104.7×52.5cm, 조선(1836년), 서울대학교박물관.

그림 125
유숙, 〈배석도〉(拜石圖), 조선(19세기).

한 혜산蕙山 유숙劉淑의 속화 〈대쾌도〉大快圖가 있다.^{그림 124} 이 그림은
그 됨됨과 크기와 내력으로 보아 유혜산이 힘들여 그린 것이 명백
한데, 그림에 대하여 말한다면, 인물의 용모과 의문, 표정과 동감이
혜산의 다른 정법신선定法神仙이나 인물과는 달리^{그림 125} 골력이 모자
라고 필의가 약해서 충분히 묘사되어 있지 못할 뿐만 아니라, 계척
界尺을 사용한 성벽과 다른 인물산수와는 결정적으로 위화違和되어
전체의 조화를 깨뜨린다.

　이러한 예들로 보아도 화본과 정법을 떠난 속화의 현실감이란
그 얼마나 그림화하기 어려운가를 충분히 보여준다. 그러면서도 한
편, 만일에 영·정조 시대에 발달한 사경산수와 속화라는 그림의

양식이 단순한 진경, 단순한 속화라는 의미가 아니라 옛 그림의 한 새로운 전개로서 역사적 의미가 있는 것이었다면, 비록 힘들고 고될지언정 왜 그 화기畵技, 화법畵法 및 그 화상畵想을 철저히 추구하고 나가지 않았나 하는 아쉬움이 가슴을 맴돈다. 아마 이것이야말로 시대의 수요가 있으면 노력하고, 그 요구가 사라지면 사람의 요구대로 거연히 정법의 산수인물을 그려내는 공장工匠인 환쟁이의 한계를 말하는 것인지 알 수 없다.

사인풍

속화의 문인풍이란 본래의 '속화'라는 의미에서 보면 말의 모순이 아닐 수 없다. '속'자가 들어가는 그림에 문인풍이 있을 리 없고, 또 문인풍이 있으면 속화를 면하기 때문이다. 그러나 모든 실지가 그렇듯이 실재의 속화는 기필코 사인풍을 의식적으로 제거하기는커녕 오히려 가능한 한 세속을 담은 속화 속에 사인의 기백이나 의취를 담으려고 노력하던 '점잖은 속화'가 보통인 것은 그 시대환경으로 보아 당연하다면 당연하다. 또 이러한 속화의 사인풍을 자연 사대부 화가가 앞장서서 의도하던 것은 말할 것도 없거니와, 한편 중인인 화원이나 잡과 출신의 화가 중에도 그러한 사인의 풍류를 속화 속에 담으려고 한 예가 제법 많이 있다. 더구나 어느 선비화가에 이르면, 일종 국수적인 기개에서 사대부의 의기를 동국의관東國衣冠에 의탁하여 표현하는 희귀한 예도 볼 수 있다.

이러한 희귀한 예로서 지금 능호관 이인상의 〈송하수업도〉松下授業圖(지본 담채)의 명품을 들 수 있다.그림 126 이 그림은 보다시피 늙은 소나무, 큰 바위를 배경으로 하고 사제가 마주앉아 학문하는 엄숙

그림 126
이인상, 〈송하수업〉, 종이에 담채, 28.7×27.5cm, 조선(18세기), 개인 소장.

한 장면을 그린 것인데, 여기에는 화상, 구도, 필의筆意에 일점의 속
진俗塵도 용서하지 않는 기백이 눈에 훤히 보이는 것 같다. 앞에 그
린 토파土坡의 주름과 큰 바위의 간담簡淡한 돌주름이 잘 조화되어
중심부의 분위기를 조성하고 큰 바위의 위를 노송고목이 감싸주어
심수深邃한 풍치를 보이는데, 게다가 왼쪽 위 부분에 수묵으로 멀게
가지를 그려 공간을 구상具象으로 채우려는 의지를 엿보게 한다. 한
편 그림의 중심인 인물의 용모는 매우 엄숙하고 그들의 의문은 날

카로우며 구붓하고, 엎드리고 앉은 사제의 자세로서 그림의 중점을 오른편으로 옮겨갔거니와, 더욱이 책을 주려는 손짓으로 화면에 동감을 주고 있다. 또 적갈색의 악센트를 약간 붙인 주전자와 검은 벼루와 먹을 인물 중심부의 아래에 배치하여 이로써 이른바 중심부의 핵을 만들어 그림을 긴장시킨다. 그림은 전체적으로 음양과 대기의 광감光感을 충분히 의식하고 있으며, 그림 상반부에 집중한 거암巨岩, 노송의 중량감을 스승 되는 인물의 상반체를 거암 쪽으로 올림으로써 경감시키고 있어서 그림에 안정감을 준다. 그러면서 동시에 인물 의문에 전문가적인 날카로움과 스승의 뒤편 의문의 익숙한 묘선이 눈에 띄며, 전경 토파의 국화 및 제자 옆의 꺾인 국화, 또 연적 등이 너무 자세하고 설명적인 것이 사인화답지 않은 느낌을 준다.

이 그림에는 보는 바와 같이 왼쪽 위 부분에 능호관의 관서가 있고, 도장은 두 개의 작은 백문白文으로 판독하기 어지간히 힘드나 아마 그의 별호인 '보산자'寶山子인 것 같다. 그런데 이 그림의 오른쪽 변두리 노송 옆에 두 개의 주문백문朱文白文의 도서가 있어서 '현보'賢輔, '김득신'金得臣으로 읽어진다. 이 두 개의 도장은 긍재의 수장인收藏印으로도 볼 수 없고, 또 그러한 예도 없어서 왜 김긍재의 검인鈐印이 있게 되었는지 잠깐 망설이게 된다. 더구나 능호관은 품격이 높은 고고孤高의 사인으로 김득신과 같은 환장이와 합작한다는 것도 좀처럼 생각되지 않는다. 그리고 긍재는 나이로 보아 이능호관보다 40여 가량 아래 되는 처지인지라 동시대라 하더라도 세대가 다르다. 그러면서도 이 그림의 의문과 기타의 잡다한 화면 정리에는 이원령(元靈 李麟祥)의 수법이라고 하기에는 약간 장기匠氣 같은 것이

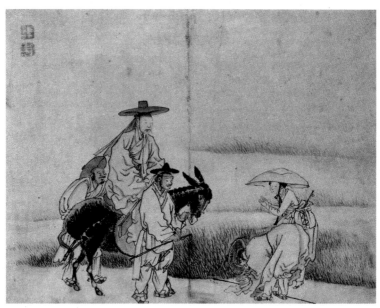

그림 127
김득신, 〈반상도〉(班常圖), 종이에 담채, 27.0×33.0cm, 조선(18세기 후반~19세기 초).

보이는 것 같다.

김완당(阮堂 金正喜)이 평해서 문자기文字氣가 있다던 능호관의 그림, 간簡하고 담淡하다는 평이 있던 그림으로는 적이 납득이 안 가는 데가 있는데, 더욱이 김긍재의 속화에 나오는 의문과 비교하면 더욱 인상이 깊어진다.그림 127 아마 능호관의 인물과 기타의 잔 부분에 긍재의 첨필添筆이 있었던 것이 아닌가 상상도 되는데, 지금으로는 알 길이 묘연하다. 하여간 이 그림은 속화라고 하기에는 너무나 삼엄하고 사인풍이 짙어서 이러한 그림을 그린 화가의 위인이 궁금해진다.

이인상李麟祥(자는 元靈, 호는 凌壺觀, 별호는 寶山子)은 효종 때의 영

상領相이던 백강白江 이경여李敬輿의 현손玄孫으로, 영조 11년에 진사가 되고 벼슬은 현감에 그쳤다. 그러나 당시 그를 시·서·화의 삼절이라고 불렀는데, 특히 전서로 유명하였으며, 저 까다롭기로 이름난 김추사(秋史 金正喜)의 감식으로도 이능호관의 서법, 화법은 문자기가 있다고 하여 높이 보았다. 그의 문집으로는 《능호관집》2권이 있어서 그가 이단릉(丹陵 李胤永) 등과 시·서·화로 응수한 글이라든가, 또 만년에 충청도 단양 땅의 산수를 매우 즐겨서 이단릉과 더불어 그곳에서 유유히 여생을 보낼 때의 심의를 표현한 시문을 많이 접하게 된다. 그런 탓으로 그에게는 단양 부근의 사경산수가 제법 남아 있다. 뿐만 아니라 그의 문집에는 세태를 통탄한 강개慷慨의 글이 자주 보이는데, 그것은 백강이 청로淸虜에 잡힌 구원舊怨이나 효종 때의 벌청伐淸사상을 견지하고 있어서 청조문화에 심취되어가는 당시 조야의 풍조를 그가 매우 못마땅히 여긴 탓이었다. 황경원黃景源의 《강한집》江漢集(권17)에 수록된 〈이원령묘지명〉李元靈墓誌銘과 또한 같은 문집 중의 〈제이원령문〉祭李元靈文(권 22) 등을 참고해보면,[18] 본래 이능호관은 이른바 견개지사狷介之士로서 세속의 허세에는 심히 부적당한 것 같으며 선비 가운데도 고풍이 있는 경골한硬骨漢이었던 모양이다. 더구나 그가 서출이었던 까닭으로《葵史追錄》[19] 더욱더 견개해지고 급기야 은일의 생활을 택하였는지 모르겠는데, 여하간 이러한 모든 점을 고려해보면 〈송하수업도〉의 삼엄한 사언풍이 이해될 법하다.

다음으로 속화의 사인풍이라면 지배층의 가치관에 따라 사인풍, 더 정확히 말해서 사인들이 즐기던 정법定法의 화풍을 담았던 화원들이 있다. 그 예로서 남리南里 김두량金斗樑, 현재玄齋 심사정沈師正, 고

그림 128
심사정, 〈전가락사〉(田家樂事)(부분), 종이에 담채, 31.2×101.5cm, 조선(18세기), 개인 소장.

송류수관古松流水館 이인문李寅文을 들 수 있다. 이들 화가나 화원들의
속화는 그 유적이 오늘날 매우 희소한 것이 유감이다. 나의 짧은 견
문으로 심한 경우 목도한 것이 한두 폭에 불과할 수도 있다. 그렇기
는 하면서 그런대로 그들의 속화가 어떤 종류의 것이었던지 넉넉
히 짐작되는 바가 있다.

먼저 화원 김남리를 든다. 김 화사의 속화 비슷한 작품으로 덕수
궁미술관의 〈사계장권〉四季長卷 중 추수 광경이 있는데, 그것은 농부
의 상투를 제외하면 정식화법의 중국풍으로서 속화라고 부르기에
는 적이 힘이 든다. 이보다는 작품으로 떨어질지 모르나 그래도 속
화미가 일층 더한 〈목동오수〉牧童午睡의 한 폭이 전한다.그림 120 이 그

림은 화면에 상당한 손상이 있어서 유감인데, 그러나 소의 정확한 형태가 남리답게 사실적으로 그려졌다. 이에 대하여 그림의 오른쪽에 몰려 있는 고목과 목동은 명백한 화보식의 고목과 인물이어서 사실적인 소와 서로 균형이 맞지 않는다. 요컨대 사실과 화보풍의 혼합은 작품으로 마침내 실패하였는데, 이것으로 보면 표암이 이 그림에 붙인 화평은 약간 사교적인 인상을 준다.

다음 심현재(玄齋 沈師正)로 넘어간다. 심사정은 주지되듯이 남북종南北宗 간에 전통적인 정법산수와 명대의 도선화에 깊이 심취하여 화가로서 비교적 사인풍이 짙은 그림을 그리던 사람으로, 그러한 탓인지 심현재의 속화다운 속화란 그야말로 희귀한 존재이다. 다행

그림 129
이인문, 〈어수도〉(漁睡圖), 종이에 담채, 26.0×33.0cm, 조선(18~19세기).

히 〈전가락사〉田家樂事라는 횡폭의 작품이 남아 있어서 세상에 비교적 알려지고 있다.그림 128 이 그림은 현재 55세 때의 작품으로 추수기에 있는 수확과 타작 등 여러 가지 농가의 모습을 그렸는데, 우반右半에 전경과 중경中景을 몰고 좌반左半 후면에 원경을 집어넣어서 화면을 정리하였다. 그리고 이 그림은 속화를 그리지 않던 현재답게 집안의 인물의 자세가 속화이기보다 은사隱士의 모습이고 귀우歸牛도 정식적인데, 그것보다도 주목할 바는, 보통 풍속의 경우 배경의 산수는 어디까지나 인물의 배경 역할에서 그치는 법인 데 반하여, 〈전가락사〉에서는 그와는 달리 인물과 풍속이 종從이 되고 전체적으로 산수가 주主가 되는 인상을 줄 만큼 산수의 전개가 배경의

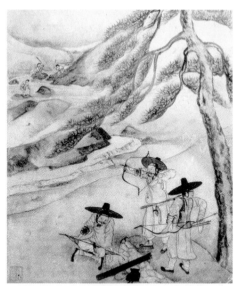

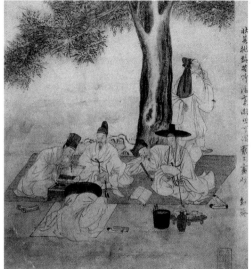

그림 130

강희언, 〈사인삼경〉(士人三景), 종이에 담채, 각폭 26.0×21.0cm, 조선(18세기), 개인 소장.

위치를 넘어서고 있다는 점이다. 말하자면 이 현재의 속화는, 주문이 있었던 탓인지, 여러 가지 농가의 풍습을 그렸으나 그러나 그림 전체의 톤은 어디까지나 산수화의 의욕을 강렬히 보이고 있어서 과연 현재답다고 할 만하다.

　이러한 점은 또 고송류수관 이인문에 있어서도 문제가 된다. 왜냐하면—이인문도 어지간히 속화 그리기를 주저하던 사람인 것 같은데—그의 드문 속화를 보면^{그림 129} 상투를 짜서 겨우 풍속이지, 그림의 구상은 화보의 정식으로서 일찍이 윤공재, 정겸재, 강표암, 김긍재에게도 이러한 상투를 단 정식의 한어도閑漁圖가 있었다. 결국 그의 능한 필치는 인정이 되면서도 속화라는 점에서는 구상이 화보를 따르고 있어서 특색이 없다. 이 밖에 화원 아닌 운과雲科 벼슬아치인 담졸澹拙 강희언姜熙彦의 속화가 몇 개 전할 뿐인데 그의 사경과 더불어 특색이 있는 것 중의 하나가 이 〈사인삼경〉士人三景이다.^{그림 130} 역시 사경풍이 있는 풍속으로 전문 화공이 아닌 대로 사실寫實에 힘썼고 그러면서 사인의 문무文武, 회사繪事의 삼경을 정취 있게 그려냈다.

화원풍

그러나 속화하면 그것은 서민의 냄새가 풍기는 화원 그림에 와야 비로소 속화 맛이 난다. 그것도 전통적인 정식산수의 배경이나 혹은 화보나 화본을 개작한 것이 아니라 일상생활의 주변사를 있는 대로 그려보고 사실寫實한 나머지 우러나는 서민생활의 풍정風情일 때 속화다워진다. 내가 말하는 화원풍이란 이러한 속화를 뜻한다. 이런 의미에서 주변의 속생활俗生活뿐 아니라 우리나라의 산천이라

는 전경을 많이 사생하던 화원에 있어서는 풍속과 배경 산수가 일
치되어 뜻하지 않은 시정이 감돌게 된다.

하여간 이러한 속화의 화원풍은 정조 시대와 순조 초에 있어서
김단원, 김긍재, 신혜원 등 거의 몇 사람에게서만 발산되고, 그 사
이에 간혹 몇 폭의 김초원 작품이 끼게 되는 것이 실정 같다. 더구
나 옛 그림의 시대적 특색으로 생각되는 사경(진경)과 속화라는 점
에서 단원의 지위는 압도적이다. 김단원의 속화는 단순환 속화로
그치지 않고 그의 사경산수와 더불어 부단히 발전하여 50대 전후
부터 사경풍속의 독특한 장르를 개척한 것은 이미 〈김단원이라는
화원〉에서 자세히 논하였던 바와 같다. 단원 전기의 속화로서 유명
한 것은 현재 국립중앙박물관에 소장되어 있는 《풍속화첩》인데,^그
^{림 29, 30} 그것은 무배경의 풍속으로 서민생활의 이모저모가 이리저
리로 그려진 흥미 있는 그림이기는 하지만, 몇 개의 가작을 제외하
면 대부분은 조본祖本이 있는 구도이거나 또는 선묘의 형식적인 곳
이 없지 않아서 사실에서보다는 오히려 세첩歲帖을 위한 분본粉本 같
은 것이 아닌가 하는 인상을 준다. 요컨대 이 화첩의 성격과 필법은
아직 연구를 요하는 것으로 생각된다. 이에 대하여 덕수궁미술관에
소장되어 있는 〈평생도〉 등은 명백히 대본이 있는 본보기 그림으로
서 그 구도는 물론이요, 수목옥우樹木屋宇에도 남본藍本의 영향이 명백
하다. 다시 말하면 단원의 속화라고 하여도 그의 독창적인 속화는
전기에 그리 많지 않다. 단원 속화의 진수는 이렇게 보면 역시 그의
후기에 완성되며 그 시기도 그의 사경산수의 성숙과 더불어 되는
것 같다.

이러한 예로서 속화 두 폭을 들겠다. 하나는 간송 전형필 선생의

그림 131
김홍도, 〈여상청앵〉
(驪上聽鶯), 종이에 담채,
117.2×52.0cm,
조선(18세기),
간송미술관.

그림 132

김홍도, 〈부전도〉(負錢圖), 종이에 담채, 27.0×38.5cm, 조선(18세기), 호암미술관.

소장인 〈여상청앵〉驢上聽鶯의 작품이다.^{그림 131} 봄길을 가는 기려騎驢의 나그네가 홀연히 들려오는 꾀꼬리 소리에 잠깐 길을 멈추고 돌아보는 광경인데, 역시 노老 단원다운 완숙한 구도와 공간의 묘미를 살려 필간의심筆簡意深(붓은 간결하되 뜻은 더욱 깊음)의 묘경을 그렸다. 이렇게 되면 이미 속화의 경지를 넘어서 시정이 화면을 뒤덮게 된다. 다음 〈부전도〉負錢圖^{그림 132}라는 이름으로 세상에 알려진 '단구'丹됴 낙관의 단원 속화가 있다. 무거운 돈짐을 지고 성 밑을 가는 광경인데, 화면의 한가운데로 완만한 사면을 지으면서 인물과 그 배경을 집어넣고 상하좌우를 비워놓았는데, 역시 화면구성의 완숙이 눈에 띄며 동시에 만곡彎曲하는 성벽을 수목 하나를 붙여서 악센트를 주는 등, 간단한 소폭이지만 그림으로서 감상할 만하다. 속화이면

그림 133
김득신, 〈귀시도〉(歸市圖), 종이에 담채, 27.5×33.5cm, 조선(18세기 후반~19세기 초),
개인 소장.

서 동시에 본격적 그림이어야 된다는 조그마한 예이다.

　현재 유존되어 있는 김긍재(兢齋 金得臣)의 속화도 어지간히 많
다. 그리고 그의 유작은 단원 전기의 습작풍이 아니라 보다 기법이
성숙한 이후의 속화가 비교적 많은데, 그 중에는 단원수법이 노골
적으로 이용되어 잠깐 두 사람을 구분하기 어려운 작품도 있다. 아
마 그 대표적인 예가 〈귀시도〉歸市圖일지 모르겠다.^{그림 133} 여름철 장
보고 가는 사람들이 다리를 건너는 장면인데, 사면을 지으면서 흐

그림 134
김득신, 〈귀우도〉(歸牛圖),
조선(18세기 후반~19세기 초),
간송미술관.

르는 냇물을 역시 사면으로 교체하는 다리 위로 우마와 10명의 인물을 나열시킨다. 그런데 그것을 처리하는 묵법이나 필법에 빈틈이 없고 원경의 모색暮色과 전경의 암석 부근의 대조 관계, 건너편 다리 아래의 수중암석으로 매디를 짓는 따위, 그리고 화면구성의 중심을 한 군데로 집중하지 않고, 도리어 벌여놓은 인물, 우마의 동감과의 연결에서 구하는 등, 구도, 배포, 묘사가 일체가 되어 건드릴 수 없는 화면의 밀도를 높이고 있어서 실로 속화로서 드문 회화미를 형성하고 있다. 그러나 이 그림을 단원풍에 관련시켜 생각한다면 그림의 구도방식은 물론이요 그 수법, 석법, 인물에 단원화법이 너무나 명백한지라 멀리 떨어져서 보면 잠깐 누구의 작품인지 분간하기 어려울 지경이다.

　김긍재는 속화에서만 아니라 화조, 신선에 있어서도 때로 단원풍의 수법을 보여준다. 또 긍재의 속화 〈귀우도〉歸牛圖의 배경 되는 암산을 보면그림 134 그것이 분명히 이능호관의 석법에서 영향 받은 것 같은데, 그런데 단원 35세 때의 작품인 〈송월도〉松月圖의 석법이

그림 135
김득신, 〈추묘도〉(追猫圖), 종이에 담채, 22.5×27.1cm, 조선(18세기 후반~19세기 초),
간송미술관.

이원령의 석법에 혹사酷似한 것을 생각하면 이것도 단원을 통해서
얻은 기법일지 모르겠다.^{그림 63, 64} 물론 김긍재의 속화 중에는 대본
이 있던 것이 여러 개 있다. 가령 속화의 인기 제목인 〈타작도〉打作
圖 같은 것, 또 간혹 볼 수 있는 〈추묘도〉追猫圖를 들 수 있는데,^{그림 135}
흥미 있는 것은 이러한 본보기 그림인 속화에는 거의 단원의 흔적
을 찾기 힘들다는 점이다.

　김득신의 차제次弟 김초원(김석신)의 속화는 현재 내가 알기로는
한강 유역의 사생 중의 풍속뿐이며, 그 수효도 제한되어 있고 또 형
식도 사경풍속의 형식이다. 그런데 그의 사경 혹은 사경풍속은 현

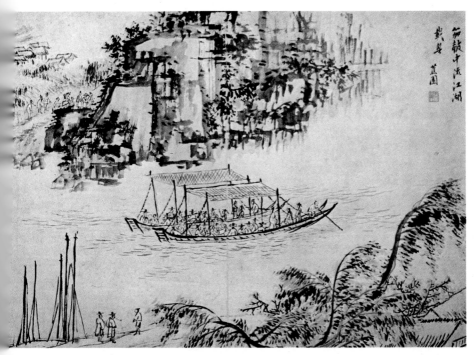

그림 136
김석신, 〈가고중류〉(笳鼓中流), 종이에 담채, 32.0×47.0cm, 조선(18세기 후반~19세기 초), 개인 소장.

재의 유적으로 보면 하나도 실패가 없을 뿐 아니라 사경의 골력이 대단해서 〈가고중류도〉笳鼓中流圖 한 폭을 제외하면 풍속이라기보다는 사경이라고 하는 것이 타당할 정도이다. 그러고 보면 그의 〈가고중류도〉가 아주 귀한 그의 속화라고 하여도 좋을지 모른다.그림 136

　이 그림은 이른바 평원의 화법으로 전안前岸에 우거진 나무와 인물, 돛대의 점경을 그리고 대안에 외외巍巍한 절벽과 좌측 원경에 옥우, 인물을 배치한 후에 한가운데 흐르는 한강물에 두 척의 배를 띄워 선유船遊의 풍경을 묘사하였다. 이 그림은 오래 전부터 널리 알려진 유명한 작품으로, 절벽의 중량감이 전안前岸의 무성한 나무와 대

조되게 되어 화면의 기본 되는 골격을 이루고, 또 절벽의 오른쪽을 점차로 공백으로 비게 하여 상류에 깊이를 약간 주면서 낙관자리를 만들었다. 두 척의 유선遊船은 바로 절벽 아래 위치하였는데, 그 것은 동시에 화면의 중심부를 차지하는 결과가 되어 어떻게 보면 약간 중심을 과도하게 강조한 것 같이 보이나 그러나 그것이 선유라는 주제에 역점을 둔 결과인 것은 의심의 여지가 없다. 또 하나 김초원의 특징은 〈도봉도〉에서도 이미 명백하듯이 그림 113 그 강하고 시원스런 필묵의 아름다움에 있다. 이 점은 김초원의 화법이, 자기의 친형인 긍재와는 달리, 단원 계통이 아니라 겸재 계통이었던 또하나의 증거가 된다.

여속과 춘의

옛 그림의 속화 중의 여속女俗 하면 누구나 혜원 신윤복을 꼽는 데 주저하지 않는다. 그만큼 여속, 여색과 혜원 속화는 떨어질 수 없는 관계가 있을 뿐 아니라 춘의도春意圖, 춘화와 더불어 혜원의 여색을 제일로 치게 되는데, 이러한 탓인지 속전俗傳에 의하면 신혜원은 도화서에서 결국 춘의도로 인하여 쫓겨났다고 하거니와, 또 그의 가보를 조사해도 그 후대가 화원이 된 기록이 아직 보이지 않는다. 그렇다면 신혜원이야말로 춘의도와 화원자리를 맞바꾼 용감한 화가라고 할까. 물론 신혜원의 유적에는 여속만이 아닌 산수, 화조가 있으나 그것의 됨됨으로 보아 그것들이 그의 특색이 아니었던 것은 분명하다. 그리고 그의 속화 중에는 여속이 없는 속화도 간혹 섞여있다. 그러나 그의 속화의 대부분이 여속과 춘의며, 또 사회의 수요도 수요려니와 당자도 즐겨 여색을 그렸던 흔적이 없지 않다. 그

런데 혜원은 여속도, 아니 다른 종류의 그림에 있어서도 그 제작의 연기年紀가 있는 것이 거의 없다. 그러므로 그의 속화의 전개를 따질 길이 지금으로는 아주 막연하다. 그리고 혜원의 여속, 춘의 중에는 간혹 배경의 산수가 제법 큰 것이 있는데, 그것이 성공한 예는 아주 드물 만큼 인물, 산수가 조화되는 편이 아니다. 이것으로 보면 혜원은 사경에 공을 들인 화가 같지 않은 것도 확실하다.

신혜원의 여속과 춘의도에는 여러 가지가 있다. 여속의 예로서는 덕수궁미술관의 〈연꽃〉, 〈어물장수〉, 〈가야금 줄 매는 여인〉,그림 138, 139과 〈다림질〉, 〈미인도〉,그림 137, 140 등을 들 수 있고 춘의도의 예로는 세상에 널리 알려진 〈상춘야흥〉賞春野興,그림 141 〈주유청강〉舟遊淸江, 〈주막거배〉酒幕擧盃를 비롯하여 〈월하정인〉月下情人,그림 142, 143, 144 〈쌍검대무〉雙劍對舞,그림 145 〈농숙〉濃熟, 〈소년전홍〉少年剪紅 등 여러 개를 들 수 있다. 그런데 신혜원의 속화는 대개 젊은 여인을 그리고 있으며, 또 대개는 강렬한 여색의 육감을 풍기고 있다.

그리고 그림으로서의 각도에서 살피면 혜원의 여속은 배경이 없을수록 구도와 필선이 뚜렷해지고 춘의도도 배경이 적을수록 그만큼 더 효과적이 되어 있는데, 이 점에서 말한다면 혜원 속화의 특징은 한마디로 해서 철저히 인물 중심이라는 데 있다. 지금 혜원의 여인 그림의 화법을 살펴보기 위하여 비교적 간단한 자세를 취하고 있는 여속의 그림을 보면 당장 한눈으로 알 수 있는 것이 바로 풍부하고 검은 다리머리인데, 이것은 대개 착색의 폭넓은 치마와 양감이 있는 대조를 이루고 그 중간에 가냘픈 어깨와 좁은 소매와 짧은 저고리가 리듬을 붙이듯이 묘사된다. 이러한 독특하고 섬세한 대조감은 〈미인도〉, 〈가야금 줄 매는 여인〉, 〈무녀〉, 〈기악〉을 위시

그림 137
신윤복, 〈다림질〉, 종이에 수묵,
23.0×27.0cm, 조선(18~19세기),
개인 소장.

그림 138
신윤복, 〈어물장수〉, 비단에 담채, 28.3×19.1cm,
조선(18~19세기), 국립중앙박물관.

그림 139
신윤복, 〈가야금 줄 매는 여인〉, 비단에 담채, 26.6×21.0cm,
조선(18~19세기), 국립중앙박물관.

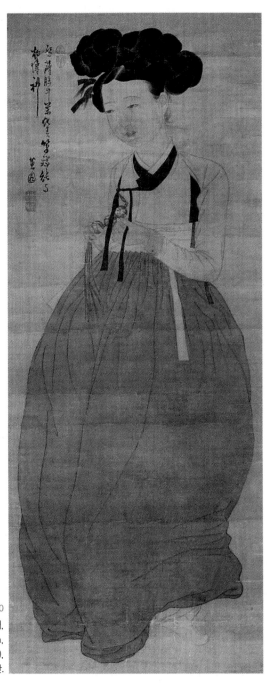

그림 140
신윤복, 〈미인도〉, 비단에 담채,
113.9×45.6cm,
조선(18~19세기),
간송미술관.

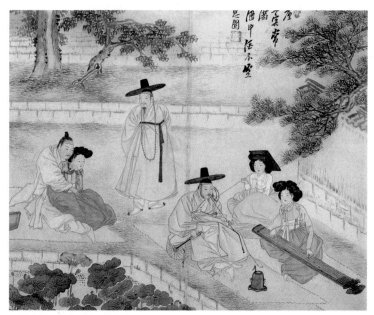

그림 141

신윤복, 〈상춘야흥〉(賞春夜興), 종이에 담채, 28.3 ×35.2cm, 조선(18~19세기), 간송미술관.

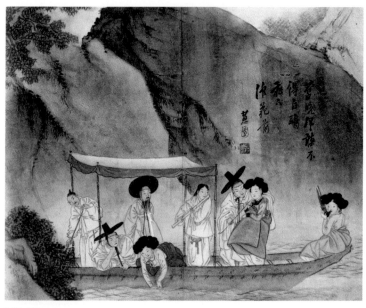

그림 142

신윤복, 〈주유청강〉(舟遊淸江), 종이에 담채, 28.3×35.2cm, 조선(18~19세기), 간송미술관.

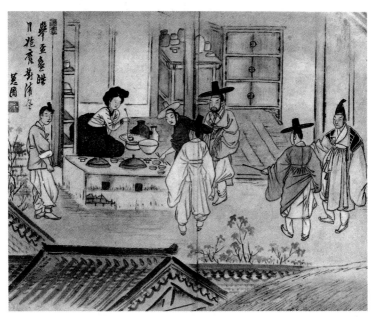

그림 143
신윤복, 〈주막거배〉(酒幕擧盃), 종이에 담채, 28.3×35.2cm, 조선(18~19세기), 간송미술관.

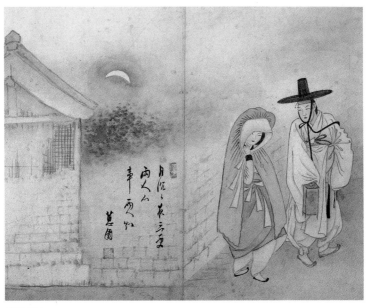

그림 144
신윤복, 〈월하정인〉(月下情人), 종이에 담채, 28.3×35.2cm, 조선(18~19세기), 간송미술관.

그림 145
신윤복, 〈쌍검대무〉(雙劍對舞), 종이에 담채, 28.3×35.2cm, 조선(18~19세기), 간송미술관.

하여 거의 어디서든지 나타나고 있으며, 게다가 정확한 의문衣紋의 필선이 따르고, 그 다음에 혜원 특유의 젊은 여인의 얼굴이 실감을 가지고 그려진다. 요컨대 그의 속화는 이러한 여색의 정취가 중심 이요, 그 밖에 남성은 필경 여색을 강조하는 춘의의 계기로 쓰일 뿐 이며 기타의 배경도 배경으로서의 존재의 필연성을 띠고 있는 것 은 아니다. 다시 말해서 배경이 없어도 그림의 맛이 상실되지 않게

되어 있다. 이러한 신혜원의 여색과 춘의에 대한 표현의 끊임없는 의욕은 자연 그 극단의 형식인 춘화의 문제를 불러일으킨다.

옛 그림을 즐기는 사람들은 오래 전부터 풍속을 말하면 곧 단원, 혜원을 들었거니와, 또 이 두 화원에다 모든 춘화를 귀속시키는 경향이 있었다. 현재 항간에는 옛 춘화가 유존하고 있거니와 개중에는 실로 명수가 아니면 못할 박진력이 있는 그림이 있는데, 대개의 경우 소유한 사람은 단원, 혜원의 것이라고 주장한다. 혜원이 춘화를 그린 것은 현존하는 화첩으로도 의심이 없고 또 세상에 다니는 춘화 중에는 혜원 것으로 짐작되는 것이 없지 않다. 그러나 단원에 이르면 아직은 판정하기 어려워서 억측의 경지를 넘지 못하는 경우가 대부분이요, 또 혜원에 대항하여 단원의 여색도를 찾아보려는 열의에 불타는 호사가도 가끔 있으나, 아직은 물건을 보아도 여러 가지 문제가 있어서 단원으로 단장하기에 매우 힘들다. 하여튼 신혜원의 여속과 춘의가 옛 그림의 유례가 없는 에로티시즘인 것임에 아무도 이의가 없을 것이다.

속화의 낙조

속화의 전성기가 정조 시대, 더 정확하게 말한다면 영조 후반부터 정조 연간을 거쳐 순조 초에 이르는 것은 앞서 누누이 거듭해서 말하였다. 이 시기를 지나가면 속화는 그 품질로나 또 그 수량으로 보아 단원, 혜원 시대에 도저히 비할 바가 못 된다. 속화에는 화가의 의욕만이 아닌 또 다른 조건이 있어야 되는 것인지, 이 시기 이후로

그림 146
오명현, 〈점괘도〉(占卦圖), 비단에 담채, 18.3×28.0cm, 조선, 개인 소장.

는 속화의 제작은 아주 줄어들 뿐 아니라 그나마 그것도 현존하는
것을 보면—앞서 화원가문에서 논하듯이—개성 김씨 가문에 직접
간접으로 연관된 화원 손에서 대부분 제작되었다. 물론 화원 아닌
사람의 속화라는 것도 왕왕 나다닌다. 하기는 이미 관아재 시대에
살았던 오기곡(箕谷 吳命顯)은 그 내력을 알 수 없는 사람인데, 거의
사찰에 관계된 속화를 주로 그린 듯 그 유적이 제법 많다.^{그림 146} 이
렇듯이 오기곡과 같은 미상의 화가로서 속화를 남긴 일이 헌묘_{憲廟}
이후에도 있으며, 또 무명씨의 속화도 유존하는 것이 없지 않다.^그
^{림 147} 그러나 역시 속화의 볼 만한 것은 화원의 소작_{所作}이로되, 주로
그 수효는 퇴조기답게 많지 않다. 우선 앞서도 말한 바 개성 김씨와
직접 간접 관계가 있는 화원과 단원의 후예를 먼저 든다. 전주 이씨
가문의 수민(蕉園 李壽民)의 속화는 연전 위창 선생 댁에서 보게 된

그림 147
작자미상, 〈미인도〉, 비단에 담채,
129.5×52.2cm, 조선,
동아대박물관.

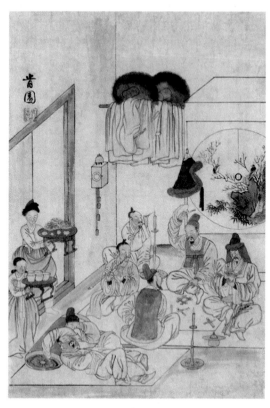

그림 148
김양기, 〈투전도〉(投箋圖),
조선(19세기), 개인 소장.

소폭의 〈기악도〉妓樂圖가 있어서 그의 비범한 속화 솜씨를 알게 되었다. 뿐만 아니라 이초원의 조부는 화원 이성린李聖麟으로 그의 속화가 역시 세상에 전하여 있다. 긍원肯園 김양기金良驥는 아다시피 단원의 맏아들인데, 그도 수량은 적어도 속화를 그렸다. 그 좋은 예가 아마 〈투전도〉投錢圖 그림 148로서 그야말로 당시의 세태를 짐작하게 하는 속화의 하나라고 할 만하다. 더구나 이 그림의 인물의 얼굴에는 안면의 요철을 보이기 위하여 붉은 색으로 덧칠을 하였는데, 이러한 방법을 일찍이 용주사 불상에서 그의 부친인 단원이 사용한 것을 고려할 때 이 속화의 뜻은 적이 흥미로워진다고 생각된다.

그림 149
백은배, 〈기려연강〉(騎驢沿江), 종이에 담채, 25.6×26.5cm, 조선(19세기), 간송미술관.

　임당 백은배는 임천 백씨로서 그가 개성 김씨 긍재 집안과 관계
가 있던 것은 앞서 설명한 바가 있거니와, 그도 몇 개의 속화를 남
겼다. 그 중의 하나가 《조선고적도보》에 실려서 널리 세상에 알려
지고 있다.그림 149 그리고 정겸재의 후손이 되는 손암巽庵 정황鄭榥의
속화가 있는데, 허기는 이것들은 단순한 회연會宴의 기념화인 경우
가 대부분이다.그림 150 다음 소당小塘 이재관李在寬은 문인취미의 거물
인 김완당의 애호를 받던 화가로서 완당의 영향을 생각할 때 그에
게 속화가 있으리라고 얼핏 생각되지 않았는데, 실지는 그렇지 않

그림 150
정황, 〈역안와수석시회도〉(易安窩壽席詩會圖), 종이에 담채, 25.0×57.0cm,
조선(18세기 후반), 개인 소장.

아서 그에게도 속화의 유적이 있을 뿐 아니라 그것도 여속도가 있
는 데는 놀라지 않을 수 없다. 그리고 유혜산(蕙山 劉淑)에 대하여는
이미 〈대쾌도〉로써 설명한 바가 있다.

이렇듯이 정조, 순조 시대 이후도 속화의 맥락은 끊이지 않고 이
어온 것 같으나, 그러나 그것의 양이나 질은 문제가 안 되고 그나마
구한 말에 오면 속화다운 속화는 거연히 자취를 찾기 힘들게 된다.
그러면 과연 어떤 이유로써 영조, 정조, 순조 시대에 일어섰던 속화
가 그다지도 힘없이 쇠운에 들어갔느냐 하는 의문이 아니 나올 수
없는데, 아마 이 문제는 직접으로는 문인화의 새로운 조류의 출현
이라는 역사 사실과 아울러 우리 사회 전반에 있어서의 역사의 역
류라는 현상을 따져볼 필요가 있을지 모르겠다.

주

1 "且宗公高士也…不可以俗畵傳其意旨".《螢雪軒論畵叢書》제5권, 3면.

2 "自古善畵者 莫匪衣冠胄冑逸士高人 振妙一時 傳芳千祀 非閭閻鄙賤之所能爲也"같은 책, 제4권, 12면.

3 《螢雪軒論畵叢書》제5권, 36면.

4 "作畵大要 去邪恬俗賴四個字". 東方書店 編,《中國畵論彙編》, 57면.

5 "士人作畵 當以草隷奇字之法爲之 樹如屈鐵 山如畵沙 絶去恬俗蹊徑 乃爲士氣 不爾 縱儼然 及格 己落畵師魔界 不復可救藥矣".《中國畵論叢編》, 73면.

6 "畵中人物房廊舟楫類 易流匠氣 獨出己意寫之匠氣自除 有傳授必俗 無傳授乃雅".《中國畵論彙編》, 265면.

7 《中國畵論彙編》, 344~347면.

8 "一曰俗氣 如村女塗脂 二曰匠氣 工而無題…".《中國畵論彙編》, 792면.

9 "寫古人面貌 宣有所本 卽隨意爲圖 思有不凡之格 寧樸野而不得有庸俗狀 寧寒乞而不得有市井相".《中國畵論彙編》, 442~443면.

10 청나라 장경(張庚)의《浦山論畵》중의 '論品格'을 보면 품격이란 곧 사부기(士夫氣; 文氣)라고 한다.《中國畵論彙編》, 271~272면.

11 여기서는 영·정조 연간을 위주로 하지만 그러면 그 이전에는 속화가 전혀 없었냐 하면 물론 그것은 그렇지 않다. 앞서 든 회연, 의궤 같은 기념화를 들지 않는다 하더라도 풍속적인 면이 있는 것이 어쩌다가 눈에 띈다. 가령 김연담(蓮潭)만 하더라도 간혹 나귀를 탄 인물의 복식을 조선식으로 하여 풍속 맛을 낸 것이 있다. 그렇다고 하더라도 지금 여기서 논하려는 속화의 유행과는 아주 거리가 먼 것이 실정이었다.

12 "觀我齋趙榮祏 工於俗畵人物…".《松泉筆譚》규장각 사본, 권4.

13 吳世昌,《槿域書畵徵》, 174면.

14 《實錄》正祖 5年 8月 丙申, 同 8月 戊戌, 同 9月 壬寅(국사편찬회본, 45권 261, 263면). "辛丑拜戶曹參判 監董御容摸寫…"(鄭元容),《經山集》卷19, 漢城府判尹 姜公世晃諡狀, 13면 앞장.

15 《貞蕤集》(국사편찬회본), 122~125면;《靑莊館全書》(서울대학 영인본) 상권, 416~418면. 이 〈城市圖〉가 병풍의 체제인 것은 청장관의 〈城市全圖 七言古詩〉의 할주로 알 수 있으며 제시(製詩)에 참가한 사람은 박초정(朴楚亭),

이청장(李靑莊) 외에 사검서 중의 유득공을 위시해서 신광하(申光河), 이만수
(李晚秀), 윤필병(尹弼秉) 등 여러 사람인 것을 알 수 있다.

16 《燕巖集》권7의 題拔類를 보면 〈淸明上河圖〉3本을 보고 그 위본(僞本)
이 많음을 한탄 하고 있는데, 박연암(朴燕巖)도 이 그림의 원작가를 구십주(仇
十洲)로 알고 있었던 모양이다. 실은 구십주는 장택단(張澤端)의 송본(宋本)
혹은 임모본을 중모한 것인데, 하여간 그 시대에 있어서 김노가재(金老稼齋
金昌業) 같은 사신의 견문으로도 〈청명상하도〉는 유명하였던 모양이며, 그림
을 즐기던 정조가 그것을 몰랐을 리 만무하다.

17 金檀園蛺蝶圖 吳葦滄題曰 "金檀園蛺蝶圖 畫於寧遠齋牋 鈐以醉畫士印
印卽鄭琦古今印册所 載之姜豹菴刻 贈金檀園者 往往 鈐在畫幅中 金漢泰號曰
寧遠 喜交騷人墨客 而富甲當世 常賙群朋 特厚於檀園矣 余外家乃檀園旁孫 且
余妻叔系後於寧遠家云云".

18 "君平居傲世獨立 縱觀山水 爲文章以泄其憤 見士大夫有過惡 往往譏罵 傍
若無人 士大夫皆不悅也…"(17권 墓誌銘). "悲夫 如子之博學者淪落窮餓 携妻
子之伶丁 將隱遁蒙翳 優游逸豫而竟不干祿 盖田於時俗之混冥 韜光匿影以葆
其眞 狷介之性 鬱之心 欲醉而無醒…"(22권 祭李元靈文).

19 이화사학연구회 영인본 追錄, 1~2면.

완당바람

완당바람

김완당

우리나라 서도에서는 내 남 없이 완당阮堂 김정희金正喜를 제일로 꼽는다. 그의 또 하나의 아호가 추사秋史였던 고로, 혹은 추사체라고 하여 그의 독특한 서법을 일컫던 것은 모두 아는 터이다. 그런데 완당은 서도로만 유명할 뿐 아니라 옛 그림의 풍조를 일시에 바꾸어놓은 새로운 감식안의 소유자로도 명성이 높다. 그리고 그의 글씨에 대한 식견이 깊고 또 까다롭듯이 그의 그림에 대한 문인취미도 까다롭고 괴벽이 있어서 여간한 그림의 감각미는 문제도 삼지 않았다. 이러한 까다롭고 난삽한 감식의 태도는 오늘 전하는 그 초상의 풍모와는 적이 안 맞는 것 같다.

　김완당의 초상으로는 몇 개가 세상에 전한다. 그 중에 내가 평소에 즐겨 보는 것은 그의 제자인 진도인 허소치(小癡 許鍊)의 정正, 초草 양본兩本의 반신상이다. 그림 151, 152 이 밖에 허소치의 완당 초상으로 전신의 진영眞影이 있고, 또 백묘白描의 소정小幀이 전하는 것은 아는 사람이 적지 않다.[1] 그런데 영정의 시고試稿로 여겨지는 이 완당 초상이 내 마음에 드는 것은, 조복관대朝服冠帶하고 위의威儀를 갖춘

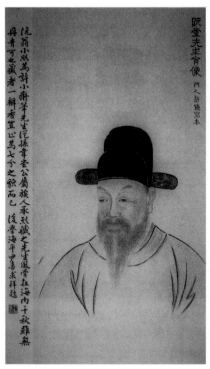

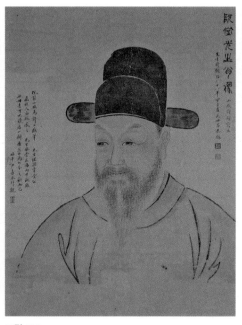

그림 151
허유, 〈완당 반신상〉(정본), 종이, 51.9×24.9cm,
조선(19세기), 개인 소장.

그림 152
허유, 〈완당 반신상〉(초본), 종이에 담채, 51.9×24.9cm,
조선(19세기), 개인 소장.

전신상의 완당보다 이것은 개결한 행색을 겨우 가다듬고 있는 듯
싶어서, 그의 불우하였던 후반생의 모습과 어디인지 부합하는 인상
을 주는 탓인지 모른다.

이 그림의 초상은 완당의 만년의 풍모인데, 봉鳳눈의 후덕한 얼
굴과 반백의 보기 좋은 수염을 허소치는 전통적인 초상화의 선과
육리문肉理紋으로 그려냈다. 얼핏 보기에 넓은 미간, 크고 두터운 귓
밥이 풍채와 잘 어울려 그의 관후하고 무던한 모습이 결코 성품이
까다롭지도 않고 또 평생을 원만하게 보냈을 것같이 보이는데, 그

런데 그것이 그렇지 않았으니 과연 인생은 야릇하다고 할까.

완당의 성명은 김정희金正喜, 관은 경주, 자는 원춘元春이며, 호로는 완당, 추사 이외에 예당禮堂, 시암詩庵, 승련勝蓮, 과파果波, 노과老果, 노격老鬲 등 실로 수십 개에 달하는 별호를 수시로 만들어 써서 이 점에서도 보통 사람과는 다른 데가 있었다. 예조禮曹, 동전東銓의 판서를 지낸 유당酉堂 노경(金魯敬)의 맏아들로서 아우로는 산천山泉의 호를 가진 명희命喜 그리고 상희相喜가 있었다. 어머니는 유兪 씨로서 회임懷妊한 지 24개월 만에 완당을 낳았다고(정조 10년, 곧 1786년) 하는데 그것은 잘 알 수 없는 일이요, 소시少時에 과연 누구를 따라 공부하였는지 아직 자세히 알 길이 없으나, 다만 정다산(茶山 丁若鏞), 박초정(楚亭 朴齊家)과 같은 이른바 실학파 계통의 학자, 문인의 영향을 받았을 가능성은 많다. 현재《완당선생전집》에 수록된 편지에는 다산과 그의 아들 유산(酉山 丁學淵)에 보낸 것이 각각 한 장씩 있는데, 이 밖에《유산집》酉山集에 전하던 완당 간찰 수십 장이 있어서 완당이 유산을 통하여 그의 가학에 접하고 있었던 것을 알 수 있다.[2]

한편《완당전집》에는 박초정에게 보낸 간독은 수록된 것이 없다. 그러나 박제가의《정유집》貞蕤集에는 완당에게 보낸 초정의 한 장의 편지가 수록되어 있어서 혹은 초정에게 배웠다는 속전俗傳이 허구가 아니었다는 인상도 준다.[3] 더구나 박초정은 아마 당시 최고의 중국통으로서 청조 경학이나 학계, 문단에 밝았을 뿐 아니라, 청조 명류名流와도 친교가 많았던 사람이다. 아마 이 점은 나이 24세에 아버지를 따라 연경에 도착한 젊은 김추사가 주저 하지 않고 노년의 옹방강(覃溪 翁方綱)을, 장년의 완원(芸臺 阮元)을 찾은 것은 혹

은 박초정, 유혜풍(惠風 柳得恭) 등 청조 학계의 소식통들의 연경 이야기가 인연이었을지도 모른다. 왜냐하면 그 당시 한반도에 소개된 청조의 노석학老碩學으로는 기효람紀曉嵐과 옹담계가 제일 알려져 있었는데, 추사 입연入燕 때 옹담계는 살아 있었고, 또 완원이 알려져 있었는데, 유득공의 《난양록》灤陽錄(권2)을 읽어보면,**4** 완원을 만난 일과 완원의 〈거제고〉車制考를 기효람이 격찬한 일을 들면서 간접으로 그의 고증의 해박함을 말하였으니 그것이 젊은 완당 귀에 아니 들어갔을 리 없다. 추사가 입연 때 마침 연경에 와 있었던 완원을 찾은 직접이든 간접이든 이러한 선배의 추천에 의하였을 것은 쉽사리 짐작이 된다.

하여간 완당은 나이 24세 되던 기사(순조 9, 1809)년에 소과에 합격하여 생원이 되고, 그 해 말에는 동지사의 부사로 연경에 들어가는 부군父君을 따라 몽매에 잊지 못한 청나라의 수도에 가서 옹담계 부자(翁方綱, 樹崑), 완운대(芸臺 阮元), 이묵장(墨莊 李鼎元), 주야운朱野雲(朱鶴年과 같은 학인), 묵객과 학연, 묵연을 맺고, 그 이듬해 초봄에 돌아온다.그림 153 이 추사의 입연과 청조 문인 특히 옹담계 부자, 완원과의 교유는 후일 천재 추사의 이름을 일시에 높이 하고,그림 154 심지어 근년에 오면 일종 신화 비슷한 이야기로까지 각색된다. 추사의 재주나 그의 청조 학계에 대한 예비지식이 상당하였던 것은 거의 의심이 없다. 그러나 그 후에 교환된 간찰의 의례적인 자구나 또 교유관계의 확대를 너무 과대시하는 것은 중국풍의 빈례賓禮나, 또 중국 편지의 정투를 이해 못하는 딱한 생각으로 약간 민망하기도 하다. 이 점에서는 유혜풍 같은 젊은이를 접하던 대관고작의 노석학 기효람이 무명의 해동사절의 일 수원隨員을 상좌에 모셔놓고

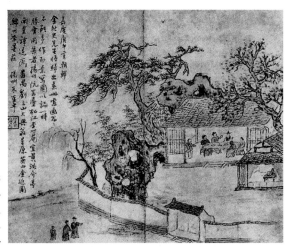

그림 153
주야운, 〈추사전별연도〉
(秋史餞別宴圖), 종이에 담채,
26.0×30.0cm, 청(1810년),
개인 소장.

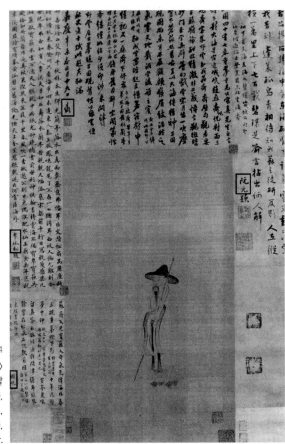

그림 154
주야운, 〈동파입극도〉
(東坡笠屐圖) 및 제발
(題跋, 옹방강, 완원 등),
비단에 담채, 62.0×31.3cm,
청(18세기 후반~19세기 초),
간송미술관.

고례古禮가 그렇다고 하던 일이나, 또 강남의 명화사名畵士였던 장수옥(水屋 張道渥)이 유혜풍 같은 이방인을 알고 있는 것을 친지에게 자랑하던 재미있는 소화小話를 회상해볼 필요가 있다《난양록》).[5] 오히려 완당의 입연이 중요한 것은 옛 그림, 옛 글씨에 있어서 젊은 추사가 상국의 대관이기도 한 노석학의 지기知己에 감격하여 옹방강, 옹성원 부자의 금석비첩학과 동파풍東坡風의 문인취미에 경도하게 된 점이다.

이 추사의 입연 전후에 그의 중국 문화에 대한 숭배는 대단하였을 뿐 아니라, 새로운 청조 학예에 대한 이해와 노석학 문인, 묵객에게 인정받았다는 자부심 탓인지 조선에는 거의 상대할 만한 견식이 없다는 생각도 든 모양이다.《완당선생전집》에 실려 있는 '내 청나라 서울에 가서 여러 사람과 같이 사귀도다'(我入京與諸公相交)(권9)라는 글귀의 첫 머리는 "내 낳은 곳은 미개한 나라 진실로 촌스러우니, 중국의 인사 교제하기에 부끄러움이 많고나" 하고 시작한다.[6] 외교의 투가 설령 있다 하지만 오늘날 보면 심히 맹랑한데, 초정, 혜풍과 교분이 있던 중국의 문인 조옥수(玉水 曹江)의 글을 보면, "동쪽나라에 김정희 선생이 있으니 자는 추사로서 나이 올해 24세라……심히 중국을 그리워하여 스스로 조선에는 사귈 만한 인사가 없다 하여 이번 외교사절에 따라 청국에 옴에 있어서 장차 천하의 명사와 교분을 맺어 고인이 정사情死의 의리를 위하는 것을 모방하려고 하였다"고 하였으니,[7] 추사의 글귀를 조선 사람의 단순한 사교나 지나가는 외교적 언사로 해석하지는 않았던 모양이다. 김추사가 이로부터 스스로 청조 문물의 견식을 자처하고 자기의 글씨체도 동파체를 땄다는 옹방강을 흉내내고, 취미도 비첩으로부터 금

석에 옮겨 한반도에 전하는 고래의 비갈碑碣을 수색 발굴하였던 것
이나, 또 청조 취미를 통한 문인, 사대부 풍에 몰두하여 마침내 당
시 조선사회에서도 중국 학문과 서화의 일견식으로 알려지게 된
것은 모두 잘 아는 터이다.

완당의 생애는 그의 예술이나 그의 고락으로 보아 전후기로 나
눌 수 있는데, 전기는 나서부터 헌종 6년 경자(1840)년에 제주도로
귀양가기까지, 그리고 후기는 제주도로 귀양가서부터 경기도 과천
서 세상을 버리던 철종 7년 병진(1856)년까지로 정할 수 있다. 지
금 기사년 입연하던 때 이후의 이력을 《실록》과 《승정원일기》를 참
고하여 잠깐 훑어보면, 34세에 대과에 급제하고, 그 이듬해에는 예
문관의 한림翰林 벼슬을, 그리고 38세에는 규장각의 대교待敎 벼슬을
지냈다. 나이 41세에는 충청 우도右道 암행어사로 뽑히고, 그 이듬해
인 순조 27년에는 부교리副校理를 거쳐 정5품 벼슬인 의정부 검상檢
詳이 되며, 순조 29년에는 그의 부친 노경이 정사로 다시 입연하게
되는데 그때에는 아우 명희가 수행하게 되고, 또 이것이 인연이 되
어 김완당의 집안과 청조의 문인, 묵객 사이의 교분이 더욱 두터워
진다.

그런데 순조 27년 왕의 세자인 익종翼宗이 대리로 국정을 맡았다
가 4년만에 죽고 다시 순조가 직접 만기萬機를 살펴보던 30년 5월
이후는 권신 사이의 암투가 심하여지고, 일방 헌종을 거쳐 철종에
이르는 동안 임금의 외척인 안동 김씨와 풍양 조씨 사이의 세도싸
움이 모든 국면에 번져 나오는 때였다. 이러한 정치의 추잡한 싸움
의 영향은 완당의 집안에도 닥쳐온다.

순조 30년(1830) 8월 부사과副司果 김우명金遇明이라는 자가 전 관

찰사, 전 판서 김노경의 모리牟利를 탄핵하고 치죄할 것을 청하는데, 그 글 중에 '요자妖子, 한질悍姪'이라는 말이 나온다. 이 글의 '요자'가 김추사를 두고 하는 말인 것은 틀림이 없고 또 그것으로도 이른바 청조의 새 풍조를 따르는 새 지식층과는 다른 일당이 몹시 추사를 못마땅히 여긴 것을 짐작할 수 있다. 더구나 그 해 음력 10월 추사의 부친은 강진의 고금도古今島로 귀양 가게 되어 가문에 비운이 감돌게 된다.《순조실록》과《승정원일기》를 보면 완당은 부친의 억울함을 풀려고 두 번 임금의 거동길에 꽹가리를 치면서 송원탄원訟寃嘆願한다(순조 32년 음력 2월 및 같은 해 9월). 그 다음 4년 후인 헌종 2년 4월 김추사는 정3품의 성균관 대사성, 그리고 다음에는 종2품인 병조참판 곧 오늘의 차관급에 오른다. 헌종 3년 정유(1837)년에 완당은 친상親喪을 당하게 되고, 3년 후 면상免喪하면서(庚子: 1840년) 곧 병조참판에 다시 임명되고 그리고 6월에는 그 해 동지부사에 선발되었는데, 이것이 그의 벼슬의 마지막으로[8] 그 직후 이른바 윤상도尹尚道의 옥獄(익종대정翼宗代政 때 기탄없는 흉소凶疏의 죄로 처형을 받게 된 사건)에 관계되었다고 하여 김홍근金弘根의 소공疏攻으로 동지부사 자리에서 천거刊去된 후, 예산향재禮山鄕齋에 내려가 있다가 그곳에서 잡혀(8월 20일) 제주도 대정大靜으로 귀양 가게 된다.[9]

당시 이 사건은 거의 반反 김노경파와 반 김추사파의 연합작전으로 헌종 3년경부터 추사에 대한 중상 모략이 줄짓고 나오게 되는데, 그것이 권문權門 다툼도 있거니와 사혐私嫌도 없지 않아 있는 듯하며, 삼사三司의 연차聯箚가 속지하여 마침내 생명이 경각에 달렸는데, 추사를 총애하던 헌종의 결단과 당시 우의정 조인영趙寅永의 건의로 겨우 생명만은 건지게 된 것으로 생각된다. 이때 완당 나이 55

세로 이미 육체적으로는 인생의 황혼에 접어든 것이로되, 실은 완당의 생애에 있어서 그 예술에 가장 중요한 후반생이 시작된다는 것은 아마 누구나 의심하지 않을 것이다.

완당의 제주도 귀양살이는 장장 9년간에 달한다. 그 사이의 글이나 서찰을 참고하면 더욱더 열심히 청조 문화와 그것을 통한 중국의 학문, 예술에의 연찬을 계속하였으며, 동시에 어떠한 불순물도 인정하지 않으려는 문기文氣 지상至上의 서론書論과 사란寫蘭의 화론을 보기 시작하게 된다. 그의 이른바 추사체다운 서법으로 크게 변하는 것도—박환재(瓛齋 朴珪壽)가 이른 대로—대략 제주도 이후인 것은 거의 정론이다. 말하자면 제주도 귀양살이로부터 완당의 내면적 생활의 심화가 진실로 시작하였다고 하여도 과언이 아닐 것이다.

완당의 제주도 귀양살이는 헌종 14년 납월臘月(12월)에 끝난다(63세). 그러나 3년도 못 돼서 66세 때에는 다시 함경도 북청北靑으로 귀양살이를 가게 된다(철종 2년 음력 7월).[10] 그 발단은 헌종이 훙거薨去하자 이른바 천묘遷廟의 예론이 나오게 되어 완당의 친우이며 전前영상領相인 권돈인(彝齋 權敦仁)도 이에 관련하여 진종眞宗의 조례론祧禮論을 논하였는데, 이것이 바로 권력투쟁에 이용되어 탄핵을 받게 되고, 김완당은 그 조례론의 배후의 발설자로 몰려 홍문관 교리 김회명金會明의 상소 성토를 받게 되고, 이에 양사兩司와 옥당玉堂이 가세하게 되었다. 그 당시 사정을 보면 천묘의 예론을 공개한 권돈인에게보다도 김추사 형제, 특히 추사에 대한 악의에 찬 징벌론을 보니 과연 그것이 단순히 가문이나 권문 사이의 일에서 발단하는 것인지, 혹은 김추사 자신에 대한 감정이 그 밑에 흘렀던 것인지 의아하게 된다. 더구나 이 사건에 관련되어 완당의 두 아우 명희, 상희

는 향리에 방축되고, 또 권돈인과 김정희의 조아爪牙라던 우봉又峯 조희룡趙熙龍도 엄형으로 절도絕島에 귀양 가게 된다. 이번 북청 귀양살이는 만 1년가량 해서 끝나게 되고 68세 때로부터 71세 죽을 때까지 경기도 과천의 관악산 밑에 은거하게 되는데, 그 만년은 인근에 퇴거하던 권이재, 그리고 한강 건너 두릉斗陵골에 살던 정유산(酉山 丁學淵) 등과 시서詩書로 노닐다가 생을 마친 것[11] 같다.

하여튼 이렇게 보면 그의 온후하고 원만한 초상화와는 너무나 달리 일생은 파란이 중첩하고 여인與人은 고르지 못해서 훼예毀譽가 자못 분분하였는데, 다만 그의 죽음에 즈음하여《철종실록》의 편찬자가 그의 이력을 약기하고, 끝으로 그를 송나라의 소동파에 비교한 것은 그나마 그에게 한가닥 위안이 되었을지 모른다.[12]

문인화의 새 바람

나는 일찍이 영·정조 시대 조선 사회의 새로운 그림의 형태로서 진경산수와 속화가 나타난 것을 논하였다. 그런데 바로 이 시기는 동시에 청국의 난숙하고 세련된 문화가 물밀듯이 이 땅에 들어오는 때이기도 하였다. 그리고 이 새로운 청국 문화의 도입은 실사구시로 시작되어 실용의 경세제민사상, 천주교사상, 과학적 신지식, 금석비첩학, 고증학, 훈고학, 소학, 시문, 군사학, 서양지식, 서화론 등 진실로 다방면에 긍亘하였는데, 그것의 도입은—당시 사학邪學이라던 천주교 신앙이나 또 실학파의 저술을 포함해서—그 결과로 보면 일종 그 나름대로의 근대화운동이었다고 할 수 있다.

　다만 그것에는 두 가지의 조건이 있어서 그 성과는 실없는 것이 되고 말았으니, 첫째, 모든 구체적인 근대화운동은 정치의 국제적 관계 곧 정치권력세계의 중심을 향한다는 원칙이 작용하는데, 오호라 그 당시 조선은 그 중심을 청국으로 생각하여 의심하지 않았거니와 세계사적으로 보면 이미 청국은 기울어가는 동양세계의 중심이었다는 사실이다. 근대화의 본보기를 잘못 선택한 셈이다. 이것은 심각한 교훈이 아닐 수 없다.

　다음은 근대화를 담당하여야 하는 지배층의 성격이다. 그 당시 왕권을 중심으로 한 지배층이 문인관료형의 보수적인 사대부인 것은 물론인데, 그 사대부 지배의 핵심인 가문과 종족宗族의 득세는 궁정정치에 있었으므로 일반 서민과는 무관할 뿐 아니라, 심지어 양반 전체의 이익은 그들의 착취적 태세에 저항하지 못하는 대중의 비근대성에 있었기 때문에 어느 면으로나 사대부 중의 권력층이 근대화운동에 앞장선다는 것은 만무한 일이었다. 앞장서기는커녕 그것이 대중에 직접 접촉하려는 천주신앙에 이르면 사대부 전체의 의혹과 반감을 사게 되고, 또 그러한 분위기를 이용하여 권력가는 그것을 정권투쟁에 이용하는 것은 추측하기에 그리 어려운 일이 아니다. 또 권력 주변에 가지 못하는 불우의 학자군群이 제아무리 실학의 효용을 주장한다 하더라도, 그 태세 아래 권력층이 진실로 흥미를 느끼지 못하는 것은 당연하다면 당연하다.

　그러나 소학(문자학), 서예, 금석비첩학, 경학하면 의미가 달라진다. 이 방면의 학문이나 기술은 첫째로 문인관료로서 필수의 지식, 혹은 필수의 기술이 아니면 적어도 교양과 치레로도 필요하고, 그리고 취미로도 그 맛이 무진무궁하다. 더구나 중국의 문인, 묵객과

자주 어울릴 수도 있는 시대에, 그러지 않아도 중국의 유행이라는 경학, 소학, 금석비첩의 신지식이며 시문, 서도의 새 경향이라는 것은 당시 매력이 아닐 수 없다. 그 당시 얼마나 연경 구경이 자랑거리였으며, 또 그 얼마나 청국의 유명한 문인, 묵객과 만나기를 원하였던가는 여러 연행기에서 자주 보는 바이다. 당초 정조 때의 대중국통大中國通이던 박초정, 유혜풍, 이청장관(青莊館 李德懋)의 연경교우록을 보면 대부분 서로서로 소개하여 알게 된 것이며, 또 출발 때부터 선배의 지우를 소개받는 형식이었다. 혹시 북경의 유리창琉璃廠 같은 곳에서 우연히 청나라 문인을 알게 되면 곧 자기의 동료에게 소개하는 수많은 예를 본다.

사검서四檢書(이덕무, 유득공, 박제가, 서이수徐理修)는 홍담헌(湛軒 洪大容)의 지우를 찾았고, 김송원(松園 金履度)은 유혜풍의 지우를 찾았고, 김완당 역시 박초정, 유혜풍의 친지를 찾았다. 김완당이 소개한 사람만 하여도 신자하(紫霞 申緯), 이육교(六橋 李祖黙), 권이재(彝齋 權敦仁), 차제 명희, 이우선(藕船 李尙迪), 오역매(亦梅 吳慶錫) 등 실로 수다하다. 이 까닭에 그림에 있어서도 홍담헌 이래 사검서, 김리도(松園 金履度), 김노경 부자, 신위, 홍현주(海居 洪顯周) 등등이 접하는 청나라의 감식안과 화가에는 자연 일종의 타입이 생기게 마련이며, 이 경향은 완당 때부터 더욱 심하여 진다. 가령 박초정 때만 하여도 달랐다. 그가 상종한 감식안으로는 《사고전서》四庫全書를 주간한 기윤紀昀을 비롯하여 옹방강, 철보(冶亭 鐵保), 이병수(伊秉綬) 등이 있었고, 화가로는 일급에 속하는 양주팔괴楊州八怪의 나빙(兩峯 羅聘)을 비롯하여 장문도(船山 張問陶), 장도악(水屋 張道渥) 등이 있었는데, 나 양봉만 하더라도 그림의 폭이 넓어서 산수, 귀취鬼趣, 화훼, 괴석, 인물

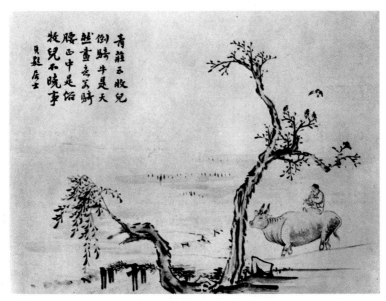

그림 155
박제가, 〈목우〉(牧牛), 종이에 담채, 25.5×33.7cm, 조선(18세기 후반~19세기 초), 개인 소장.

등 거의 못하는 것이 없었으며, 지우에게 선사한 그림도 가지각색의 제목이었다.

초정은 여러 번 연경에 왕래하는 동안에 명적名蹟도 많이 본 듯하거니와 자기도 그림을 그렸는데, 그 유작을 보면 화훼, 산수, 고사故事의 여러 가지가 있을 뿐 아니라 소인화素人畵로도 운치가 넘치는 것이 있어서 청조 문인의 개성있는 소인화에 대한 이해를 보여주며, 동시에 한국 사경풍속의 맛을 담기도 한다.그림 155

신자하는 완당에 못지않게 옹방강을 스승의 예로 받들고, 또 청나라 문인화에 심취한 사람으로 거의 사죽寫竹 일기一技에 전념하다시피 하였다.그림 156 그러나 그에게서 사녀도와 산수,그림 157 사조寫照그림 24가 몇 편 전하듯이 감상에 있어서도 폭이 넓어서 화공인

그림 156
신위, 〈대나무〉, 조선(18세기 말~
19세기 전반).

단원과도 사귀었거니와 또 속화도 즐겼던 듯, 현재 간송(澗松 全鎣
弼) 댁에 들어간 자하 구장舊藏의 화첩에는 고송류수관(古松流水館 李
寅文)의 산수와 더불어 혜원 신윤복의 여속과 춘의의 두 장이 실려
있어서 사람을 놀라게 한다. 그러던 것이 김완당에 오면 형세가 일
변한다. 먼저 김완당이 직접 간접으로 영향을 입은 연경의 감식안,
그리고 그림을 선사받은 청나라 사람을 적으면 다음과 같다. 옹담
계 부자, 완운대 부자, 법오문法梧門, 주학년(野雲 朱鶴年), 섭동경葉東卿,
장차농張茶農, 오란설吳蘭雪 부처, 조옥수(玉水 曺江), 이묵장(墨莊 李鼎

그림 157
신위, 〈산수〉(선면), 종이, 17.0×50.0cm, 조선(18세기 말~19세기 전반), 개인 소장.

元) 등등. 이 가운데 본격적 화가라고는 오직 주학년뿐인데,[13] 그의
그림, 주로 산수는 옹담계, 법오문의 감상안 테두리 내에 있는 사람
으로, 요컨대 점잖은 문인취미의 그림을 그렸다.그림 158

그 밖에 옹방강은 간혹 옛 화상畵像을 그리거나 임모하였는데, 그
것은 전적으로 자기의 심의心意를 기탁한 것으로그림 159 완당에게도
선사한 것이 몇 개 전한다.그림 160 또 섭 동경, 장차농, 오란설 부처,
이묵장 등의 사군자 산수 따위는 기량은 대수롭지 않아도 심의가
있어서 문인의 서권기書卷氣가 있었는데, 이러한 분위기에 완당이 지
기知己의 느낌을 가졌던 것은 그가 남긴 글로 보아 의심이 없다.

한편 박초정 당시로부터 중국 화적畵蹟에 대한 감식안이 점차로
높아지기 시작한다. 그 전에 있어서는 대개 연행사신 일행은 청국
궁정에서 잠깐 볼 수 있는 기회를 제외하면 거리의 골동상의 1, 2
급의 위작의 명적이 아니면 여염집의 범작을 보고 오는 정도로서,
그들의 감식이 실물에 어둡고 주로 문헌에 의한 지식인 것은 아마

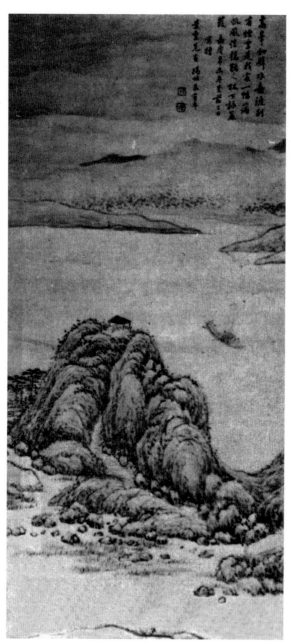

그림 158
주학년, 〈산수〉, 청(18세기 후반~19세기 전반).

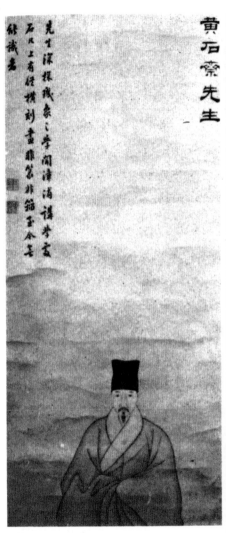

그림 159
옹방강, 〈석재상〉(石齋像), 청(18세기~19세기 초).

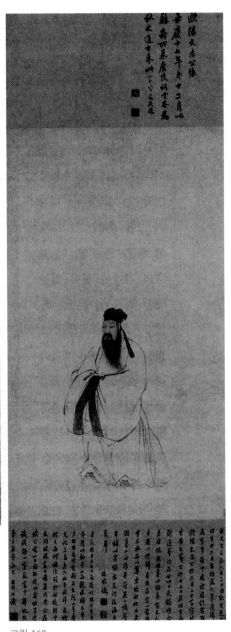

그림 160
옹방강, 〈구양수상〉(歐陽修像), 종이에 담채,
105.7×62.8cm, 청(18세기~19세기 초), 간송미술관.

김가재(稼齋 金昌業)나 박초정(楚亭 朴齊家)이 말한 대로인데, 초정 때에 와서 비로소 궁정과 명류 집에 수장된 진적眞蹟을 구경할 기회도 갖고, 또 몇 차례 왕래하는 동안에 진적에 눈을 익힐 시간도 생기고는 하였으리라. 더욱이 청나라 지우知友의 안목에 구매한 진적과 선사받은 명, 청의 진품이 도래되는가 하면, 또 나 양봉 같은 명인의 그림이 제법 많이 선사됨으로써 청조 그림의 일종의 수준이 알려지기도 한 것은 가장 중요한 일일지도 모른다. 그래서인지 중국 그림에 대한 감식안은 이때부터 시대가 내려올수록 비교적 나아진다.

물론 완당 전후만 하더라도 청초 이전의 중국그림은 그 진적을 볼 기회가 적어서 오판이 적지 않았다. 오늘날 전해오는 중국의 옛 대가의 그림 중에는 신자하, 김완당, 권이재, 이육교의 감정이 붙어 있는 것을 적지 않게 보는데, 그것이 청초 이전의 그림인 경우 거개가 위작이어서 그들의 안목을 의심하게 되는 경우가 간혹 있는데, 진적을 많이 볼 기회가 없는 당시로서는 아마 무리가 아닐 것이다. 이 점에 있어서 옹담계 부자의 공헌이 대단히 컸다고 느껴지는 예가 있다. 현재 일본 동경에 유전하는《연운과안첩》煙雲過眼帖은 본시 소재(蘇齋 李聖麟) 구장舊藏인 듯 송, 원, 명의 소화폭을 모은 것인데 표제는 옹성원翁星原이 쓰고, 화폭에는 완당의 부친인 유당酉堂을 위시하여 신자하, 홍해거(海居 洪顯周), 김풍고(楓皐 金祖淳), 이육교(六橋 李祖默), 심두실(斗室 沈象奎), 김추사 등의 제평題評이 있어서 소재蘇齋 묵연黙緣의 취지를 살리고 있었다. 이러한 묵연을 통하여 송, 원의 명적을 본다는 것은 당시로는 한국 사람의 희귀한 경험이었을 것이다. 또 제주도 귀양살이 중에 막역한 친우며 영상이던 권이재와의 서신 왕래를 보면(《완당선생전집》권3) 서울의 이재가 보내온

중국 명적에 대한 완당의 상세한 감정을 읽게 되는데, 그의 넘쳐 흐르는 자신과 해박한 지식도 놀랍거니와, 명적의 수나 시대의 폭에도 잠깐 놀라지 않을 수 없다. 과연 김완당은 어느 기회에 오늘날도 진적을 보기 어려운 조송설(松雪 趙孟頫), 조중목(仲穆 趙雍), 전선(玉潭 錢選), 황대치(大癡 黃公望), 심석전(石田 沈周), 문형산(衡山 文徵明), 유완암(完庵 劉珏), 동기창(思白 董其昌), 팔대산인(八大山人 朱耷) 같은 원·명의 진적을 보아두었을까. 현재 완당의 〈장서목록초〉藏書目錄抄가 한 편 남아 있어서[14] 그가 소장하였던 중국 서적의 일부를 알 수 있는데, 그 중 그림 관계로는 원판元版인지 명판明版인지 불명한 《도회보감》圖繪寶鑑, 명대의 《철강산호》鐵鋼珊瑚, 《청하화방》清河畵舫, 청대의 《개자원화전》芥子園畵傳, 《양주화방록》楊州畵舫錄, 《화징록급동속권》畵徵錄及同續卷이 있었고, 이 밖에 완당이 보았거나 수장하고 있었다고 생각되는 것으로는 명대의 《고씨화보》顧氏畵譜, 《시여화보》詩餘畵譜, 《십죽재화보》十竹齋畵譜, 《당육여화보》唐六如畵譜, 《왕씨산호강》王氏珊瑚鋼, 청대의 《패문재서화보》佩文齋書畵譜, 《고과화상화보》苦瓜和尚畵譜 등을 들 수 있다. 이 밖에 완당의 장동경재壯洞京齋에는 많은 《고명화법서》古名畵法書가 있었다고 허소치는 전하고 있으나, 그러나 이렇게 보면 의외로도 실물보다는 이러한 참고서가 그의 감정에 커다란 도움이 되었는지 알 수가 없다.[15]

 그런데 김완당은 금석비첩에 밝고 또 해박해서 진흥왕 순수비를 논한 《금석과안록》金石過眼錄의 저술이 있을 뿐 아니라 청조 학인에게 무한히 한국의 자료를 제공한 것도 많이 알려져 있다. 또 김완당의 글씨가 옹방강체로부터 고예古隷 연구에 따라 서체가 일변한 것이나, 또 한대 예서의 고졸한 맛을 해석하여 "가슴 속에 청고淸高하고

고아古雅한 뜻이 없으면 손에서 나오지 않고, 가슴 속의 청고, 고아한 뜻은 또 가슴 속에 문자의 향기와 서권書卷의 기미가 없으면 팔아래 손가락 끝에서 나타나지 못 한다"고 하였는데, 이러한 예서관隸書觀은 졸중拙中에 절묘를 보는 것이 소동파가 추중醜中에 진미眞美를 보는 것과 같이 문인취미의 극치라고 할 만한 것이 있었다.[16] 그리하여 제주도 귀양살이를 거쳐서 다시 서울에 돌아왔을 때에는 여러 사람의 장점을 모아 스스로 '일법一法을 이룩하였다'는 평을 받게 되었는데(《瓛齋集》,《槿域書畵徵》所引), 그러한 경지는 완당이 제주도 시절에 팔대산인 같은 명말 청초의 일인逸人의 일회逸畵에 대한 화평과도 일맥 통한다. 완당은 권이재가 보내온 위작의 팔대산인 작품을 평하면서 "팔대산인의 그림은 본래 일정한 길을 따라 찾아가게 되어 있지 않은데, 어찌 이런 습기習氣가 있겠느냐"고 했는데,[17] 이 말은 바로 만년에 들어선 완당의 글씨를 두고 빌려 쓸 수도 있다. 본시 완당은 글씨와 그림을 구별하지 않는다. 멀리 당나라의 왕유王維와 같이 또 송나라의 소동파의 전통을 따른 문인화의 정신을 따라 글씨의 정신과 그림의 정신을 구별하지 않는다. 그리하여 그의 독특한 난초 그림의 화론이 전개된다.

그에 의하면 "난초 그리는 법은 또한 예서 쓰는 법과 가까우니 반드시 문자의 향기와 서권書卷의 기미가 있은 연후에 얻게 되느니라. 또 난초 그림의 법은 가장 화법이라는 것을 꺼리느니 만일에 화법이 있으면 한 붓도 그리지 않는 것이 가可하다"고 하였는데,[18] 과연 심의를 존중하고 품격을 높이 보는 문인화의 묘미를 설파하고 있다.

이러한 '무혜경'無蹊逕(길이 없음)의 경지, 또 '문자향과 서권기'의

그림 161
김정희, 〈모질도〉(耄耋圖),
조선(19세기).

미묘한 심의는 그의 〈모질도〉耄耋圖 ^{그림 161}와 〈세한도〉歲寒圖에서 엿볼
수 있는데, 이러한 서화의 문인취미는 그의 주변에 큰 영향을 주었
다. 먼저 동배로는 시서화 삼절의 신자하, 영의정을 지낸 권이재,
세도집안인 김황산(黃山 金逌根)과 김조순金祖淳, 세도집안이며 우의
정을 지낸 조인영趙寅永, 명문 거족인 홍해거 부자와 이육교, 다산의
아들인 정유산, 서도西都의 필가筆家 조눌인(訥人 曺匡振) 등등이 있는
데, 이들로만 보아도 완당의 문인취미가 상류사회의 그림의 수요의
성격을 일변시켰을 것을 짐작하게 한다. 더구나 후배로 가면 권문
세가로선 임금인 헌종을 위시하여 석파石城 대원군, 박환재(瓛齋 朴
珪壽), 신위당(威堂 申櫶), 이귤산(橘山 李裕元), 서추당(秋堂 徐相雨), 안
동재(桐齋 安載富) 형제, 또 새로운 감식가이며 중국통이고 수장가인
이우선(藕船 李尙迪), 오역매(亦梅 吳慶錫) 등의 역관, 서화가로는 허

소치(小癡 許鍊), 전고람(古藍 田琦), 유형당(蘅堂 劉在韶), 조우봉(又峯 趙熙龍), 이소당(小塘 李在寬), 김소당(小棠 金奭準), 그리고 간접으로 는 민씨 세도의 중추였던 운미(芸楣 閔泳翊)에 이른다. 말하자면 완 당 생전과 죽은 뒤의 석파, 운미시대를 통하여 일종의 완당바람이 불고, 이 바람을 계기로 하여 문인화의 새 바람이 한국의 화단을 덮 어서, 그때까지 유행하던 사경산수, 속화의 터전을 일조에 부숴버 리게 되었다. 그런데 야릇한 일은 김완당과 석파 대원군, 민 운미가 살던 시대의 성격이다.

완당이 자기의 평생을 걸어서 중국 문인의 절묘한 멋을 한국에 이식하고 그 진미眞美를 고창하고 있을 때, 한편 중국에 있어서뿐 아 니라 한반도의 연안에는 서양 배들이 자주 나타나서 세상을 소란 하게 하였다. 김완당이 제주도에 귀양가던 해 영국 배가 해안에 나 타났다는 기록이 보이거니와 그로부터 4~5년 후로부터는 거의 매 년 영국과 프랑스 배 그리고 미국 군함이 나타나서 조정을 시끄럽 게 한다. 아니 제주도 귀양중에 완당은 번박蕃舶의 소식을 듣고 그 당시로는 놀라운 지식으로 정세 판단을 써서 서울 권이재에게 보 내고 있다.[19] 그리고 완당이 죽은 지 10년에 급기야 병인년 양요洋擾 가 일어났는데, 이로부터 한국은 유럽 세력의 동점에 따른 격동기 에 들어서면서 중국 세력은 쇠퇴일로를 걷게 되고, 한편 문인취미 는 청조의 동요와 더불어 허물어져 간다.

또 안으로 그 시대는 이른바 천주사학邪學의 탄압과 쇄국의 실력 없는 쇄국주의로 들어가고, 정치, 경제에 있어서는 세도간의 투쟁 과 대원군 대 민비의 혈투가 벌어지는가 하면, 정조 연간에 싹튼 서 민경제와 지방산업이 정계의 혼란과 관계의 문란으로 무참하게 퇴

보한 것을 순조 11년 홍경래란 이후 철종, 고종 연간에 자주 일어
나던 민란 폭동으로 짐작되는 것은 모두 알고 있는 일이다.

　그렇다면 위에 든 완당바람을 타고 온 문인화의 절묘한 맛이 과
연 어느 시대, 어느 사회층의 풍조를 상징하느냐 하는 의문에 빠지
지 않을 수 없다.

새 바람

문인화의 새 바람이라고 일컬을 수 있는 완당바람의 시작은 앞서
들었듯이 박초정, 유혜풍 등에 있으며 김송원, 신자하가 모두 그 뒤
를 잇거니와 진정으로 서권기書卷氣의 그림을 들고 나온 것은 역시
김완당 자신부터라고 할 만하다. 그런데 그의 그림은 그의 글씨와
달라서 흔하지 않고, 또 그의 그림은 대부분 난초이다. 그런 점에서
는 마치 김황산(黃山 金逌根)이 주로 괴석 일기一技로서 그림을 하듯
이 김완당은 난초 하나의 전문가 같은 면도 없지 않다. 그의 사란寫
蘭에는 명품이 있는데, 그 중에서도 〈부작란〉不作蘭의 걸작이 유명하
거니와그림 162 그의 제주도시대 이전의 작품에도 가작이 있어서 그
의 천품을 말해준다.그림 163 난초 이외의 완당의 걸작으로는 〈세한
도〉歲寒圖그림 164가 있어서 유명한데 이 작품은 공자의 말씀을 따서
자기의 불우不遇를 위로하는 구의舊誼를 표현한 것으로 문제門弟격인
이상적李尙迪이 청나라 명류의 제발題跋을 많이 받은 것은 널리 알려
진 일이다. 이 〈세한도〉는 그 필선의 고담하고 간결한 아름다움이
마치 고사高士의 인격을 대하듯 하여 심의心意의 그림으론 과연 신품

그림 162

김정희, 〈부작란〉(不作蘭), 종이에 수묵, 55.0×30.6cm, 조선(19세기 중엽), 개인 소장.

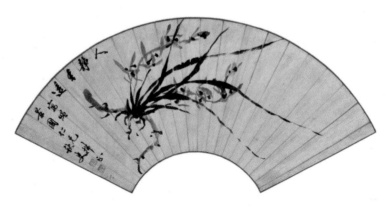

그림 163
김정희, 〈묵란〉(선면), 종이에 수묵, 조선(19세기).

神品이라고 할 만하다.[20] 이 '세한'의 의취는 매우 문기文氣를 자극하는 듯, 권돈인에게도 한 폭의 〈세한도〉가 전한다.[그림 165] 그런데 김완당의 감화를 입으면서 화가의 면목을 유지한 비교적 미천한 사람들이 있었다. 먼저 조희룡을 든다.

　조희룡의 자는 치운致雲이며, 호는 우봉又峯인데, 별호로서 석감石憨, 철적鐵笛, 단로丹老, 매수梅叟, 호산壺山 등이 있으며, 평양사람으로 《석우망년록》石友忘年錄(未見)과 《호산외사》의 저술이 그의 것으로 전한다. 조우봉은 오위장五衛將을 지낸 무신이었는데, 대단히 김완당과 권이재를 존경하였던 모양으로 앞서 든 대로 실록과 《승정원개수일기》承政院改修日記를 참작하면, 조우봉은 예론 사건 때 완당, 이재의 심부름으로 궁궐 깊이 송원訟寃운동을 하러 다니다가 그만 부자父子가 함께 엄형을 받게 되고 자기는 악도惡島로 귀양가게 되었다. 그러고 보면 그와 완당 사이는 보통이 아닌데, 한편 김완당은 조우봉의 난초 그림을 가리켜 "사란寫蘭은 가장 화법을 꺼리니, 조희룡은 내

去年以晩學大雲二書寄來今年又以
藕畊文偏寄來此皆非世之常有群之
千万里之遠積有年而得之非一時之
事也且世之滔滔唯權利之是趨為之
費心費力如此而不以歸之權利乃歸
之海外蕉萃枯槁之人如此之超權利
者太史公云以權利合者權利盡而交
疏君太世之滔之中一人其有超然自
拔於滔乎權利之外不以權利視我那
太史公之言非那孔子曰歲寒然後知
松柏之後凋松柏是扷四時而不凋者
歲寒以前一松柏也歲寒以後一松柏
也聖人也聖人之特稱之於歲寒之後令君之扷
我由前而無加焉由後而無損馬然君
前之名無可稱由後之名亦可見稱扷
聖人也那聖人之特稱非徒為後凋之
貞操勁節而已三有所感發扷歲寒之
時者也為乎西京淳厚之世以汲鄭之
賢賓客与之盛衰如下邳相門迫切之

그림 165
권돈인, 〈세한도〉, 종이에 수묵,
22.1×101.0cm, 조선(19세기),
국립중앙박물관.

因以歲寒三
寻圓一幅已
實詩重
文闠

畫之
如此高

그림 164

김정희, 〈세한도〉, 종이에 수묵, 23.7×70.2cm, 조선(1844년), 개인 소장.

난초 그리기를 배우되 결국 화법의 한 길을 아직 면하지 못하였다'
고 얕이 말하였다.**21** 하기는 오늘날 남아 있는 우봉의 수많은 난초
그림은 심의가 부족하고 전변轉變의 묘가 적다. 또 그의 서법도 추
사체의 외형을 흉내내서 무문경無門徑의 완당의 맛과는 대단히 멀다.
그러나 그의 매화 그림은 다르다. 그 예로서 〈홍매대련〉紅梅對聯을 본
다. 그림 166

　이 홍매는 아마 그의 대표작이 될 만한 것으로 일견 청조의 화
인의 꽃잎과 같이 보이나 나뭇가지와 줄거리의 처리, 각이 있는 직
선 비슷한 선으로 화면을 구축하고 나가는 구도와 묵법의 농담은
화제의 도가풍道家風과 어울려 얼핏 고매古梅의 정기精氣 같아서 인상
깊다. 이 그림뿐 아니라 조희룡의 매화는 모두 문기라는 점에 있어
서는 완당의 취지에 벗어나며, 그의 출신답게 필묵筆墨, 채彩에 과장
이 있어서 속기라면 속기가 감돈다. 그러나 생각하면 바로 이 점이
문인화의 멋을 풍기면서 감각미의 형사形似에 접근하려는 대중성을
지니고 있다. 이에 비하면 나이 30에 요사한 전기田琦는 문인화의
정수를 보여주는 때가 있다.

　전기의 자는 위공瑋公, 또는 기옥奇玉으로 호는 고람古藍, 별호는 두
당杜堂이라고 하였는데, 개성이 본관으로 한약방을 차리고 있다가
그만 요거夭去하고 말았다. 그런데 전고람은 어떻게 이렇게 일찍 이
른바 소요간담蕭寥簡淡의 산수의 묘미를 체득하였는지 모르겠다. 그
의 어떤 그림을 보면 그야말로 천분天分이로구나 하는 탄성이 나오
게 된다.**22** 거의 심의에 맡기고 자연대로 필선을 휘둘러서 이룩한
소작품들은 이른바 천의무봉天衣無縫으로서 구도와 주름, 수법樹法을
모두 초월하여 필선과 묵색의 신비로운 아름다움만이 두드러진다.

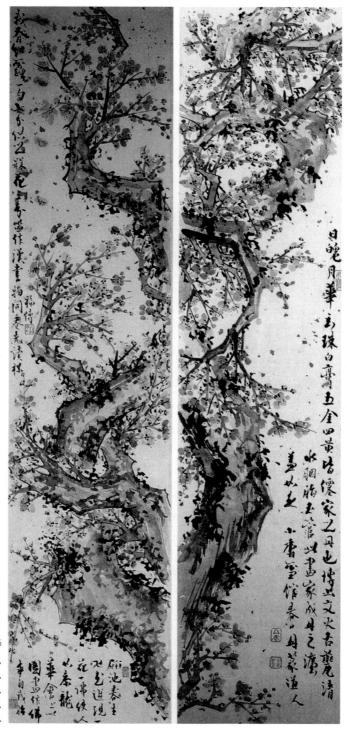

그림 166
조희룡, 〈홍매 대련〉,
종이에 담채,
각 폭 127.5×30.2cm,
조선(19세기),
개인 소장.

그림 167
전기, 〈계산포무〉(溪山苞茂), 종이에 수묵, 24.5×41.5cm, 조선(19세기), 국립중앙박물관.

이 가운데 〈계산포무〉溪山苞茂의 걸작은 ^{그림 167} 25세 때의 작품인데,
같은 25세 때와 그 전후의 산수를 보면 그의 필묵은 진정 심의에서
나온다는 감을 깊게 한다.^{그림 168} 하기는 고람은 화보 그림도 구애됨
이 없이 그렸으니 가령 현재 국립중앙박물관에 수장되어 있는 〈기
향하처도〉騎向何處圖^{그림 169}는 30세 때 죽기 전의 그림으로 그의 만만
치 않은 기량을 알 수 있다.

다음, 완당의 영향을 이었으되 화공의 본래의 입장으로 되돌아
간 예로는 소당小塘 이재관李在寬을 들 수 있다. 이소당의 자는 원강
元綱으로 조우봉과 각별한 사이였던 것은 조우봉의 《석우망년록》에

그림 168
전기, 〈산수〉,
종이에 수묵,
조선(19세기),
국립중앙박물관.

그림 169
전기, 〈기향하처〉(騎向何處), 종이에 수묵, 조선(19세기), 국립중앙박물관.

자세한 듯하며, 또 그의 전기는 우봉의 저술이라는《호산외사》에
실려 있어서[23] 역시 우봉이 그 얼마나 소당을 소중하게 여겼나를
말해주고 있다. 그런데 이소당은 조우봉을 통하여 김완당을 알게

된 듯, 완당 역시 이소당의 재질을 귀여워하였던 모양인데, 소당이
완당 영향 아래에 있었던 좋은 예로서 완당의 화평이 있는 〈천지석
벽〉天池石壁을 들 수 있다. 그림 170 원나라의 대가인 황대치(大癡 黃公望)
의 〈천지석벽〉은 김완당이 여러 번 언급하였을 뿐 아니라 그 모본摹
本의 감정도 한 일이 있는 터인데(《완당선생전집》권5), 이소당 산수는
아마 그 모티프, 구도, 배포로 보아 완당이 말하는 황대치본을 흉내
낸 듯, 화법이 종래의 소당과는 아주 달라서 김추사 말대로 '변격출
신처'變格出新處의 맛이 있다.

그림의 구도는 대체로 김완당의 황대치 모본평摹本評에 나온 대로
인데, 석법石法과 천법泉法은 흡사 이능호관(李麟祥)의 화법이어서 그
영향이 아닌가 생각되는데, 이인상은 김완당이 드물게 존경하는 한
국의 문인화가인즉 그것도 김완당의 감화인지 알 수가 없다. 이 그
림의 특징은 천지석벽과 괴송怪松을 필의 있는 비수肥瘦의 필묘로 처
리하고 괴송의 가지와 잎을 날카롭게 강조하여 전체에 악센트를
준 것인데, 다만 왼편으로 너무 다가서 그린 탓으로 이것을 바로 잡
을 겸, 아래와 오른편의 괴석과 천지와 절벽을 강조하고 또 오른편
으로 몰아서 전체에 조화를 주고 있다. 역시 완당이 직접 지도한 탓
인지 소당으로는 드물게 문기 넘치는 그림이 되었다. 이것을 소당
의 걸작이라는 인물산수와 비교하면 그 사이의 차이가 역연할 것
이다. 그림 171

그러나 진실로 김완당이 좋아하고 압록강 이동以東에 다시 없다
던 화가는 주지되듯이 허소치(小癡 許鍊)였다. 허소치의 소치小癡는
본시 완당이 붙여준 아호로서 원말 4대가의 한 사람인 황대치에 비
하는 뜻이다.[24] 소치의 초명初名은 유維, 후에 련鍊으로 바꾸었고, 자

는 마힐摩詰로서 당나라의 유명한 왕유王維의 자字를 일부러 땄다고 하니 그 자부自負를 알 듯하다. 본관은 양천, 남쪽 진도사람으로 연치年齒는 완당보다 24세가 아래였다. 완당과 허소치의 관계는 소치의 만년 회고록인 《몽연록》夢緣錄에 자세하다. 소치의 화법은 원래 남해南海 윤공재(恭齋 尹斗緖)의 유작과 그가 소장해오던 화보, 예컨대 《고씨화보》 같은 것으로 익히다가 초의선사草衣禪師의 소개로 김완당을 알게 되어, 그의 지도로 문기 위주의 산수로 경주傾注하게 된 것이다. 소치는 완당의 소개로 영상 권돈인을 알게 되고, 또 그로 말미암아 헌종의 부름을 입고 낙선재에 몇 차례 출입하는 영광을 누리게 되었다. 따라서 그의 화명이 권문權門 간에 자자하게 되었다. 이로부터 소치는 수많은 명류名流와 거족巨族을 알게 되는데, 그 중에서도 군왕인 헌종을 비롯하여 권이재, 신위당, 정경산(經山 鄭元容), 김흥근金興根, 윤정현尹定鉉, 이하응李昰應과 같은 권세, 김산천(山泉 金命喜), 정유산 같은 명류가 모두 완당 관계로 인연을 맺은 사람들이니 완당의 영향력에 새삼 놀라지 않을 수가 없다. 다만 고종 때 민문閔門세도를 대표하던 운미芸楣와의 각별한 관계는 그의 친부이던 민승호閔升鎬에게 출입하던 여덕餘德인 것 같다.

현재 소치의 그림은 산수, 꽃그림이 초상, 인물과 더불어 상당히 남아 있는데, 그의 산수는 대략 남종의 화법으로서 때로는 김완당이 소치를 적극 칭찬한 이유를 알기 어렵다. 그의 비교적 잘 알려진 작품의 예로 선면산수扇面山水를 든다. 그림 172 설채設彩, 배포, 구도 등 대체로 소치의 특색이 나와 있는 산수로서 주산主山을 중심에 두고 그 뒤에 은현隱顯하는 원산遠山을 두르고, 전경前景에 또 집, 나무, 토파土坡를 집중시켜 가능한 한 그림의 중심부에 중량을 몰아넣고,

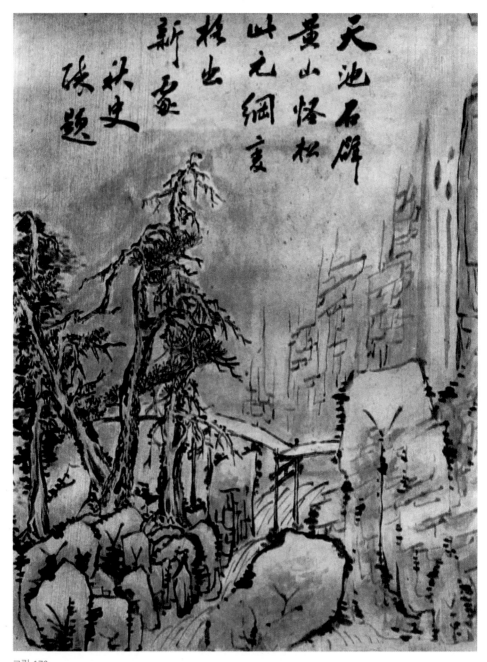

그림 170

이재관, 〈천지석벽〉(天池石壁, 추사 題), 종이에 수묵, 43.3×35.6cm, 조선(19세기), 개인 소장.

그림 171
이재관, 〈송하인물〉,
종이에 채색, 138.8×66.2cm,
조선(19세기), 국립중앙박물관.

그림 172
허유, 〈산수〉(선면), 종이에 담채, 21.0×60.8cm, 조선(19세기), 서울대학교박물관.

좌우 양 옆에 토파, 수목의 점경을 배치하여 화면에 균형을 주었다. 이 그림은 전체적으로 담아한 분위기를 주고 있으면서 화면에 깊이를 주지 않는다. 또 그렇다고 해서 정겸재와 같이 중심부의 중량이 압도하고 나오는 인상도 주지 않는다. 다만 소치에 있어서는 필선의 자연스러움과 주름의 묵의가 살려져 있다. 하기는 김완당이 좋아하는 문인화나 화공의 산수는 대개 필묵의 아름다움을 주로 하고 있다. 어느 때에는 구도, 배포, 설채를 무시하고 필묵의 아름다움, 곧 글씨의, 그것도 예서의 필묵미를 주로 하고 있다. 그런 의미에서 완당 자신 난초 그림에 담는 필묵의 신비를 즐겼는지 모르겠는데, 또 이런 의미에서 석파 대원군을 김완당이 극진하게 대한 것은 역시 필묵의 묘미를 살린 탓인지, 혹은 그가 귀인의 풍취를 지녔던 탓인지 지금 알 수가 없다. 《완당선생전집》 2권에 수록된 석

그림 173
이하응, 〈묵란〉, 조선(19세기).

파에게 보낸 간찰을 보면, 운란雲蘭을 평하면서 "난폭蘭幅을 부시俯示
컨대 노부老夫는 마땅히 손을 거두어야 될 것이니 압록강 이동以東에
이러한 작품이 없거니와 이것은 면전에서 아첨하고 좋다 좋다 하
는 따위의 한낱 수식사가 아니라"고 극구 찬양하였다.그림 173 하기
는 아마 완당의 기준에서 보는 사란寫蘭은 대원군에서 끝나는지도
모르겠다. 석파에 대항하여 권세를 다투던 민씨 집안의 중심인물이
된 민운미(芸楣 閔泳翊)는 석파가 그리던 춘란과는 다른 건란建蘭의
법을 새로 중국으로부터 도입하였는데,그림 174 그것은 이미 완당이
일컫는 한국식의 '무혜경'無蹊逕이 아니라 중국의 풍을 담뿍 담은 그
림이었다.

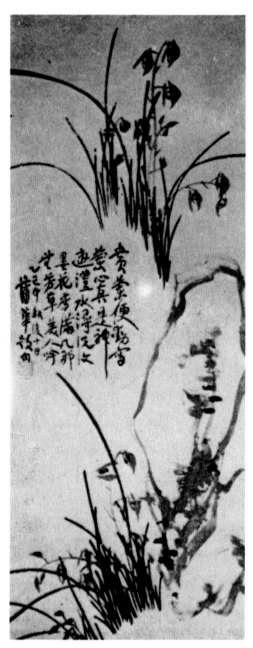

그림 174
민영익, 〈묵란〉, 조선(19세기).

끝을 맺으면서

김완당은 개인으로 보면 글씨와 금석의 천재요, 예리한 안목과 절묘한 필묵을 가지고 한편으로는 문인화의 오묘를 역설하고, 또 한편으로 필묵의 아름다움을 사란寫蘭과 산수 등에 남기었다. 그의 청조 취미는 하찮은 청인淸人의 작품도 탈태脫胎하여 자기의 것을 만드는 특유한 소질을 가졌고,그림 175, 176 또 후반생의 고뇌에 찬 인생을 필묵에 의탁하여 심화시킨 말할 수 없는 깊이를 가지고 사람을 매혹시켰다. 그뿐 아니라 고관대작과 더불어 문인, 묵객, 역관,석가釋家에까지 문인화의 새 바람을 집어넣고 심지어 직업화가에까지 문인풍을 흉내내게 하는 조류를 만들었다.

이 거대한 영향은 우리나라의 옛 그림에 국한하더라도 가히 완당바람이라고 할 만한 세를 이루었는데, 그러나 그것을 오늘의 시점에서 뒤돌아보면 한국이라는 땅에 뿌리뻗고 자라날 그림의 꽃나무들을 모진 바람으로 꺾어버린 것 같아서 기분이 야릇해진다. 완당의 동기는 어쨌든, 적어도 결과로는 그렇게 된다. 왜냐하면 완당이 태어난 정조 때는 마침 우리나라에서 처음으로 이른바 진경산수와 속화라는 일종의 새 화풍이 꽃봉오리같이 피어오르던 때였다. 옛 그림이 만일 그대로 그러한 풍조를 타고 갔더라면, 혹은 새로운 기법 새로운 화법 위에 선 새로운 근대미를 그림 속에서 찾았을는지도 몰랐다. 그림이 그림의 본도인 회화적 현실감에 되돌아가서 테마를 구하게 되어야 현실의 감각에서 출발하여 현실을 넘는 회화미의 새로운 탐색도 가능할 것으로 생각된다. 적어도 화보나 남본藍本의 세계에 잡히거나 또 아예 바탕이 없는 중국의 이념미를 이

그림 175
김정희, 〈지란병분〉(芝蘭竝芬), 종이에 수묵, 17.4×54.0cm, 조선(19세기), 간송미술관.

그림 176
이교모, 〈지란병무〉(芝蘭竝茂).

풍토에서 모방하는 매너리즘을 피할 기회는 있음 직하였다. 그런데 그것이 다 옛 그림에서 허사가 된 셈이 되었다. 영·정 간에 들이닥친 청조의 문화가 점차로 우세한 국제적 기준으로 등장하더니 마침내 그림에의 안목을 바꾸게 하고, 그것이 김완당에 와서는 급기야 한 세勢가 되어 화풍에의 수요를 일변케 하였다.

그런데 완당이 적극 추진한 문인취미는 단순한 문인화라든가 남종적이라는 것은 아니다. 고도의 교양과 날카로운 감상안을 가진 사람만이 지닐 수 있는 이념미의 세계를 필선미와 묵색으로 창설한다는 뜻이며, 중국에 있어서도 몇 사람의 고사 명인으로 대표되는 어려운 세계였다. 말하자면 철저한 귀족취미였다. 이른바 흉중의 서권기書卷氣, 또 고졸古拙과 담아淡雅라는 실로 고차원의 이념미는 한 사람의 천재로는 될지언정 남이 따르기는 적이 어려운 것이었다. 일체의 속기俗氣와 습기習氣, 그리고 형사形似와 감각적 미를 배제한다면 자연 고고할 수밖에 없다.

완당의 글씨가 남이 모방할 수 없는 것이듯이 그의 문자향과 서권기로 찬 문인화는 그의 학식 높은 동배의 한 사람도 따라오지 못한 것이었으며, 더구나 흥미있는 일은 그의 불우한 후반생에 그의 주변에 모여 그의 화론을 따라보겠다던 화가는 대개 얕은 지위, 높지 않은 신분의 사람들이었다. 따라서 이들 문제門弟들은 연경에 가보지도 못하고, 해박한 지식이 있을 수도 없고 만 권의 서책을 갖추기에는 너무나 미천한 사람들이었다. 말하자면 진경산수, 속화뿐만 아니라 완당은 모르는 사이에 도저히 올라갈 수 없는 고봉高峯을 뭇사람에게 가리키고 있는 결과가 되었다. 더구나 더욱 야릇한 것은 완당바람의 방향과 시대조류의 방향이 어긋났다는 역사적 현실이

그림 177
정학교, 〈괴석〉, 조선(19세기).

다. 마치 구한말의 노정객들이 닥쳐오는 외래 세력을 오로지 쇄국
과 수동으로 처리하려고 우왕좌왕하다가 망하듯이, 완당바람이 불
던 구한 말에 있어서 석파, 운미는 난초를 그리고, 정몽인(夢人 丁學
敎) 그림 177은 괴석을 그리고 여전히 정식산수를 그리는 동안에 그만
세상은 바뀌고, 옛 그림은 그것이 요구하여야 되는 현실적인 미감
과 유리하게 되었다.

주

1 완당의 초상 중에는 보통 초상의 형식이 아니라 당시의 멋을 따른 입극
도(笠屐圖)의 양식과 또 소묘의 대립도(戴笠圖)가 전하는데 모두 역시 허소

치의 작이다. 입극도의 양식인 〈완당선생해천일립상〉(阮堂先生海天一笠像)에 대하여는 일찍이 이가원 씨가 자세히 하였듯이, 〈동파입극도〉(東坡笠屐圖), 특히 〈입극도〉의 벼루와 주야운(朱野雲)이 완당에게 그려준 입극도를 본뜬 것이며, 대립도 또한 중국의 본보기에서 나온 것은 의심이 없다. 그런데 이러한 형식의 '초상'은 현재 우리가 채택하는 초상의 장르에 넣기 어려우므로 이 글에서는 생략에 붙였다(이가원, 〈완당초상 소고〉, 《미술자료》 제7호 참조).

2　金翊煥 編, 《阮堂先生全集》 卷4. 유산(酉山)에 보낸 완당의 간독은 첩장(帖裝)으로 되어 있던 것만도 수십 장에 달하며, 끝에 박초정(朴楚亭)의 서간이 한 장 붙어 있었다. 그러나 이 완당의 간첩은 지금은 장장(張張)이 산일(散逸)되어 간혹 한 장씩 시중에 나돈다.

3　《貞蕤集》(국사편찬회본), 370면.

4　遼海叢書本 卷2 12면.

5　"…及到城裏 訪其第 延之上座 怊執賓主之禮 余辭曰 不佞後生小官 不足以動長者 曉嵐曰 古禮如此 國制亦然 不必謙也". 遼海叢書本 《灤陽錄》 卷2, 6면. 장수옥(張水屋)에 대하여는 같은 책, 10면.

6　"我生九夷眞可鄙 多媿結文中原士", 《阮堂先生全集》, 18면.

7　藤塚鄰, 〈金秋史の入燕と翁·阮二經師〉(京城帝大文學會編, 《東方文化史叢考》, 268면에서 재인용. "東國有金正喜先生 字秋史 年齡二十四 慨然有四方之志…酷慕中州 自以謂東國無 可交之士 今方隨貢使入來 將交結天下名士 以效古人爲情死之義".

8　《實錄》, 《承政院日記》에 나오는 완당 관계의 직접적인 기사는 純祖 19年 閏4月 1日, 20年 10月 19日, 23年 8月 5日, 24年 6月 8日, 26年 6月 25日, 27年 5月 17日, 32年 2月 26日, 同年 9月 4日, 同年 同月 10日, 憲宗 6년 7月 11日, 同年 8月 11日字.

9　"主公(阮堂-필자)免喪後 爲刑曹參判 六月政爲冬至副使 七月金相弘根疏攻之 乃至收帖之境退出黔湖 八月初 下去體山王子池墓所 同月二十夜半被拿命發行 卽余自京下來拜謁之日也 其時懍然景色 言何形客". 許小癡, 《夢緣錄》 寫本; 金泳鎬 소장본 16면 뒤, 17면 앞. 이 《몽연록》의 사용을 허락하여주신 씨에게 감사를 드린다.

10　《實錄》, 《承政院日記》 憲宗 12月 6日. 哲宗 2年 7月 12日字.

11　《實錄》, 《承政院日記》 哲宗 3年 8月 14日, 哲宗 7年 1月 1日字. 과천에서

지내던 완당 주변에 권이재(權彝齋), 정유산(丁酉山)이 가깝게 있었던 것은 許小癡,《夢緣錄》, 본문 21장 앞.

12　哲宗 7年 10月 10日 甲午條

13　"野雲墨妙天下聞…",《阮堂先生全集》卷5, 18면.

14　藤塚鄰,〈金秋史の入燕と翁·阮二經師〉附錄〈金秋史舊藏書目錄一斑〉, 京城帝大文學部編, 東邦文化史叢稿 수록.

15　《夢緣錄》, 본문 17장 뒤.

16　"且隷法 非有胸中淸高古雅之意 無以出手 胸中淸高古雅之意 又非有胸中 文字香書卷氣 不能現發於腕下指頭…". 吳世昌,《槿域書畵徵》, 220면에서 재 인용.

17　"八大畵原無蹊逕可尋 安得有習氣也".《阮堂先生全集》卷3, 28면.

18　"蘭法亦與隷近 必有文字香書卷氣 然後可得 且蘭法最忌畵法 若有畵法 一筆不可作也…".《阮堂先生全集》卷2, 23면.

19　《阮堂先生全集》卷3, 34~36면, 卷2, 20~21면.

20　〈세한도〉는 귀양살이하던 노(老)완당이 역관으로 군수를 거쳐 지중추부 사(知中樞府事)의 현직(顯職)에 올랐던 우선(藕船) 이상적(李尙迪)이 권세를 따르는 세속과는 달리 문하의 구의(舊誼)를 잊지 않고 궁경(窮境)의 완당에게 정의(情宜)를 다하는 데 감격해서 세한(歲寒: 겨울에 홀로 푸른 소나무)에 비 한 그림이다. 〈세한도〉에 붙어 있는 완당의 글은 다음과 같다. "去年以晚學大 雲二書寄來 今年又以藕耕文編寄來 此皆非世之常有 購之千萬里之遠 積有年而 得之 非一時之事也 且世之滔滔 惟權利之是趨 爲之費心費力如此 而不以歸之 權利 乃歸之海外蕉萃枯槁之人 如世之趨權利者 太史公云 以權利合者 權利盡 而交疏 君亦世之滔滔中一人 其有超然自拔於滔滔 權利之外不以權利視我耶 太 史公之言非耶 孔子曰歲寒然後知松栢之後凋 松栢是毌四時而不凋者 歲寒以前 一松栢也 歲寒以後一松栢也 聖人特稱之於歲寒之後 今君之於我 由前而無可焉 由後而無損焉 然由前之君 無可稱 由後之君 亦可見稱於聖人也耶 聖人之特稱 非徒爲後凋之貞操勁節而已 亦有所感發於歲寒之時者也 烏呼 西京淳厚之世 以 汲鄭之賢 賓客興之盛衰 如下邳榜門 迫切之極矣 悲夫 阮堂老人書".

21　앞서 주 18에 이끌은 간독의 첫 구절에 이어 "如趙熙龍輩 學作吾蘭而 終 未免畵法一路 此其胸中無文字氣故也".

22　조희룡의《호산외사》에 의하면 전고람(田古藍)은 아예 그 인품이 완연히

'진당화중인'(晉唐畵中人) 같다고 하였는데, 그의 작풍의 인상으로도 우봉(又峯)이 무엇을 말하려 했던가가 이해된다.《壺山外史》, 서울대학교 도서관 소장 사본, 田琦條.《里鄕見聞錄》에 기록된 〈田古藍琦〉는 조우봉을 딴 것에 불과하다.

23 "李在寬 字元綱 號小塘 少孤家負 售畵以養母 畵無私淑 而脗合於古 殆天授也 烟雲草木 飛走蠢潛 俱入精妙 尤長于傳神寫照 上下百年無此筆也 日本人自東萊館 購小塘翎毛無虛歲 太祖御眞一本 奉于永興府濬源殿 丙甲冬爲盜所毁 丁酉春 原本移奉于慶熙宮 命在寬重撫 還安于本殿 特除登山僉使 解官歸病 卒于家 時年 五十五".《壺山外史》(서울대학교 사본).

24 《夢緣錄》, 본문 17장 앞뒤.

심현재의
중국 냄새

심현재의 중국 냄새

1

심현재沈玄齋의 이름은 사정師正, 영조 때와 대화가인 것은 모두 아는 바이다. 옛사람은 이 분의 그림이 "오로지 중국을 숭상하였다"고 평하였는데, 그 시대의 뜻으로는 그러니까 훌륭하다는 칭송이다. 하기야 현재의 그림은 그 내용에 사경, 풍속이 드물다.

현재의 풍속인물이란 극귀極貴한 존재로서 정겸재(謙齋 鄭敾)의 풍속과 더불어 수집자, 감상가가 침을 흘리는 터인데, 그런데 유전流傳이 거의 없다. 내 경험으로도 과안過眼한 것은 세전歲前 전시회에 출품된 〈전가락사〉田家樂事 한 폭과 ^{그림 128} 위창(葦滄 吳世昌) 선생의 소장이었던 겸재, 현재 합작의 인물 소폭이 있었을 뿐인데, 그나마 뒤의 것은 위창 선생도 의심하신 것으로 안다.

그러나 이렇게 된 연유는 짐작이 간다. 풍속화를 속화라고 하여 천시하던 당시로서 사인士人의 기골을 지니고 있던 겸재, 현재의 양 대가가 속화에 힘쓰지 않은 것은 족히 이해할 수 있는 까닭이다. 그런데 자연 풍치의 실사, 조선 산수의 사경에 이르면 현재는 겸재와도 다른 입장에 선다.

2

현재는 그림을 정겸재에게 배웠다. 겸재는 당시 대가일 뿐 아니라 중년 이후 그의 산수는 과연 조선 산수라고 할 정도로 근역權域의 풍경을 실사한 것이 많았다. 이 점은 일찍부터 고인古人의 주목을 샀던 터로 겸재의 산수는 동국의 진경이라는 것이 정평이었으며, 또 이때로부터 조선 화단에 사경의 신풍조가 한바탕 일어난다. 겸재로부터 정이호(梨湖 鄭忠燁), 강담졸(澹拙 姜熙彦), 김초원(蕉園 金碩臣), 김단원(檀園 金弘道) 등을 거쳐 내려가는 사경의 줄기가 바로 그것이라 하겠는데, 더구나 이호, 담졸, 초원에 있어서는 대부벽大斧劈, 바위주름, 미점米點의 기법에 이르기까지 정겸재를 따랐다.

그러면 현재는 어떠한가. 지금 세상에 유전되는 작품으로 보면 현재도 사경을 한 것으로 생각은 된다. 왜냐하면 화제畵題로 보아 실경이 아닐 수가 없는 까닭인데, 그러면서 그 그림은 금강도 몇 폭을 제외하면 거의가 어지간히 조선 산수답지 않은 산수며 동국 풍경답지 않은 풍경인 것이 보통이다. 우리나라 풍치를 그린 것으로 화제가 분명한데, 아리숭한 일이다.

3

그 본보기의 하나. 현재가 죽기 전 해, 그러니까 62세 때의 화첩으로 〈경구팔경〉京口八景이라는 작품이 있다. 화선지 바탕의 중국 첩책帖冊으로 한양 근교의 풍경을 8폭, 담채로 그린 가작이다.

그런데 그 풍경이 문제이다. 풍경으로서는 아취가 넘쳐 흐르고 섬세한 선의 흐름이 굽이치며 나가는 묘품도 있는데, 도대체 서울 근교의 어디인지 알 길도 없거니와, 과연 이것이 서울 근교일까 의

심나는 화면이 하나 둘이 아니다. 이 화폭에는 현재 사후 20년 되던 해, 강표암(豹菴 姜世晃)이 붙인 화평이 화폭을 장식하는데, 이 당시의 박식이요, 예원의 거장도 실경의 소재에 대하여는 오직 한숨만 짓는다. 지금 사진을 한 장 싣는다.그림 178

그림은 〈경구팔경〉 중의 하나로서 그나마 가장 실경에 방불한 서울 장안의 풍경인데, 이에 대한 표옹豹翁의 소평所評은 이러하다.

깎은 절벽, 높은 산마루는 구름 하늘을 높이 받치고, 장송長松은 연촌烟村을 가리어 어른거리는데, 여기에 천외天外의 기봉奇峰이 우뚝 서서 푸른 병풍을 치듯하였으니, 화품畵品은 그만두고, 어찌 이런 풍경이 과연 왕성 근처에 있는 것일까.

이 본보기대로 심현재의 실경은 실경을 그린다고 하는 경우라도 중국 산수의 전통을 따르려 하였다.

실경을 무시하는 한이 있더라도 심석전(石田 沈周)풍의 온아溫雅한 산수, 황대치(大癡 黃公望)풍의 부드러운 피마皮麻주름, 마일각馬一角(馬遠)의 대부벽산수大斧劈山水, 이당李唐풍의 산수를 그려냈다. 이 까닭에 신자하(紫霞 申緯) 같은 안목은 "현재는 옛을 모摸하되 자운自運이 모자랐다"는 혹평까지 서슴지 않았다. 그렇다면 현재는 중국 냄새를 조선 산수에까지 담으려던 아류일 뿐일까.

4

조선시대를 통해서 중국이 문명의 중심으로 인정된 것은 주지의 일이다. 따라서 중국 그림의 진수는 바로 국제적인 예술가치의 기

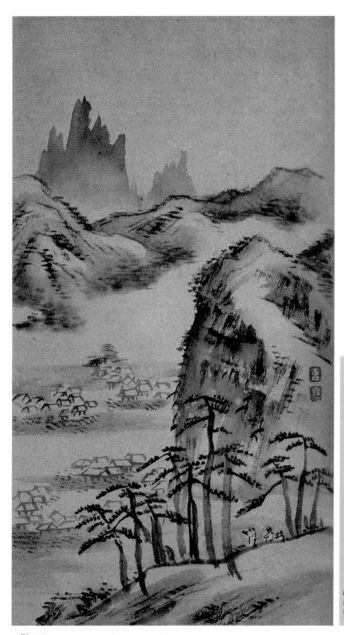

削壁峭峻高入雲霄長松
離立搭胧烟村天外奇峰特
排黛屛毋論畫品如此景
果在臸城近地耶
畵菴

그림 178
심사정, 〈망도성도〉(望都城圖, 《京口八景帖》 중)와 강세황 평, 종이에 담채, 24.0×13.5cm, 조선(1768년), 개인 소장.

준이 아닐 수 없다. 또 중국 산수의 묘는 단순한 사경이나 묘사에 있는 것이 아니라 산수라는 테마를 계기로 전개되는 인생관, 철학에 있는 것은 또한 세인이 아는 바인데, 이렇게 보면 현재는 지방의 토색이 농후한 조선의 화가들 사회에서 송, 원, 명의 국제예술을 초超조선적인 기준에서 살던 사람이 아닐까.

철학이 없는, 따라서 선線의 형이상학이라고 할 수 있는 중국 산수의 진수가 이해될 수 없는, 감각적인 사생과 묘사에 국척踢踏(마음에 황송하여 몸을 굽힘)하던 화가들의 사회를 초월하려던 사람은 아닐까. 불행한 것은 중국문화권에서 바야흐로 일탈하여 가는 오늘의 한국에 있어서 현재玄齋의 국제성이 문제될 수 없다는 점이다. 현재는 모름지기 지하에서 울어야 되는 민족주의 시대라는 점이다. 그런데 기묘한 일은―우리 현대 화단을 두루 살펴보면―새로운 국제주의 화가와 철학을 잊은 전통적인 산수화가가 우글우글하다는 사실이다. 그러고 보면, 어느 때인가는 또 지하에서 우는 사람이 많이 생기지나 않을까 적이 근심이 된다.

조선의
산수화

조선의 산수화
〈한국명화 근오백년전〉에 즈음하여

1

저는 본직이 그림 방면은 아니어서 이렇게 여러분 앞에 서서 그림 이야기를 하게 되니 어쩐지 겸연쩍은 생각이 듭니다. 제가 나와서 말씀드리게 된 것은 무슨 특별한 이유가 있는 것이 아니라 국립중앙박물관에서 〈한국명화 근오백년전〉이 열리고 있는 이때 마침 새로 박물관 안에 마련한 이 새 강당의 개관식을 하게 되었으니 나와서 몇 마디 하라는 부탁이 계셨습니다. 저는 평소 박물관에 자주 신세를 지는 형편이라 모처럼 하시는 부탁을 거절할 처지도 못 되어 결국 특별한 제목도 준비하지 않고 그저 경축인사 드리러 나온 것이 되었습니다. 따라서 별로 알맹이가 있는 얘기가 되지 못하더라도 양해해주시기 바랍니다. 그리고 특별한 제목을 준비하지 않은 탓도 있습니다만 〈근오백년전〉에 전시된 그림들을 보는 도중에 생각난, 그것도 산수화에 대해서만 변변치 못한 말씀을 드리고 축하 겸 책임을 면할까 합니다.

2

제게 지금 이 〈근오백년전〉의 전시품 목록이 한 장 있습니다. 여러분 가운데도 가지고 계신 분이 있을 줄 압니다만, 이 목록을 보니 전시품이 연대순으로 정리되어 있습니다. 그래서 저도 이 목록의 연대순을 따라 산수화 몇 폭을 골라가면서 말씀드리겠습니다. 마침 박물관에서 문제로 삼는 산수그림은 슬라이드로 비춰주시겠다고 하니 그림은 슬라이드로 설명을 드리고, 나중에 실물은 전시장에서 보시길 바랍니다. 그런데 제가 간단히 우리 산수그림에 대하여 말씀드린다고 하였습니다만, 실은 '산수'라는 것은 단순히 산경치, 물경치, 혹은 요새말로 풍경화라는 의미가 아닙니다. 적어도 구한 말까지는 '산수'라는 뜻이 단순한 풍경, 풍치라는 의미만이 아닌 독특하고 또 특이한 뜻을 지니고 있었습니다. 지금 우리가 진열실에 가서 그곳에 전시되어 있는 우리의 옛 산수화를 보면, 거기에는 소위 남종南宗, 북종北宗이라는 전통적 산수그림이 있고, 다음에는 정겸재(謙齋 鄭歚) 같은 사람의 진경산수라는 것이 있고, 또 다음에는 진경산수와 비슷한 사경산수라는 것을 볼 수 있습니다. 그러나 이런 식으로 전통방식과 진경, 사경으로 그림을 나누는 것은 요새 생긴 일일 뿐, 옛적 즉 구한 말까지는 산수 하면 으레 전통적인 산수화고, 고작해서 진경산수라는 것을 들었습니다만 이것은 우리나라만의 산수의 별칭입니다.

지금 진열실에는 정겸재의 진경산수가 여러 개 걸려 있습니다. 금강산 그림도 있고 연천漣川의 강물 연변의 실경도 있고, 또 서울의 효자동으로 올라가다가 왼편으로 펼쳐진 옛 장동壯洞의 유명한 명승인 청풍계淸風溪의 걸작도 나와 있습니다. 이것들은 모두 실경을

그린 것이라고 해서 진경이라고 불렀는데, 이러한 실경산수를 옛날
엔 정통적 산수로는 보지 않았습니다. 아니 아예 진정한 산수화로
는 보지를 않았습니다. 김단원(金弘道)에게도 겸재식의 진경산수가
있습니다만 그보다도 실경은 아니지만 주변의 평범한 풍경을 그린,
말하자면 풍경에 특별한 철학적 의미를 넣어서 그리지 않은 풍경
화가 많습니다. 나는 이런 그림들을 사경산수라고 부릅니다만, 옛
사람 중에 산수화의 전통을 아는 유식한 감상가는 '어디 이게 산수
화냐'고 얕봤을지 모릅니다. 심지어는 진경의 어떤 것은 '지도'地圖
라고까지 말하였습니다. '지도'라는 의미는 물론 요새 의미가 아니
라 실용을 위한 실경묘사라는 뜻입니다. 왕릉의 실경, 산천의 형세,
궁궐의 배치를 실지대로 그린 것이 모두 '지도'였습니다. 요컨대 전
통적인 의미에서는 지도나 실경은 산수화가 아닙니다. 사경도 실경
맛이 강하면 그림으로 천하다고 보았습니다. 적어도 한국, 중국, 일
본, 안남 등이 들어 있는 이른바 동양화라는 세계에서는 구한 말까
지 '산수'는 독특한 의미를 가지고 있었습니다. 따라서 산수화를 보
고 또 논하는 경우에는 이 전통적 산수관이 무엇이냐 하는 것을 잠
깐 생각하고 넘어갈 필요가 있습니다.

3

아마 벌써 아시고 계실 줄 압니다만, 당나라 이전에 벌써 중국에서
는 산수화에 일종의 철학적 이념을 부여하였습니다. 북송 때에 오
면 산수화를 규제하는 기준관념 같은 것이 확립되었습니다. 산수
곧 풍경은 어떤 이념적 형태, 곧 이상의 표현이어야 된다는 생각이
고, 또 그 표현은 구체적으론 산과 나무와 골짜기, 그리고 그 속에

나오는 인물에 일정한 묘사의 형식으로 받아들여졌습니다. 화법으로 이념적 표현이 확립되었다는 의미가 됩니다. 가령 우리나라 세종대왕 때의 대화가인 안견安堅이 애써 배웠다는 곽희郭熙라는 대화가가 북송 때에 있었습니다. 꼭 그 사람의 것인지는 몰라도 그 사람의 저술로 오래 전하는 《임천고치》林泉高致라는 화론이 있습니다. 그곳에 보면, 왜 산수화를 그리느냐, 그것은 더럽고 추저분한 이 사회를 떠나는 것, 곧 속세에 물들지 않은 선비가 그 고결하고 정갈하며 자연의 이치에 호응하는 그의 심정을 가장 잘 반영하는 대자연 중의 대자연인 심산유곡에 가서 풀어야겠는데, 현실적으로 그럴 수 없으니까 그 대신 그러한 심산유곡을 그려놓거나 걸어놓고 고상한 성정을 기른다고 하였습니다. 이러고 보면 실경을 그린다고 산수화는 될 수 없습니다. 산수화는 모름지기 고상하고 심오한 자연의 조화를 표현하는 철학적 작업이 됩니다. 뿐만 아니라 자연의 이치는 오묘하고 동시에 무궁무진한 것인지라, 그 대표가 되는 '산수'를 그린 그림도 이러한 오묘한 변화와 심오한 이념미를 가져야 된다는 이론이 나옵니다. 그러니까 속세 근처의 풍경을 그렸거나 이러한 이념적인 미관이 무시되면 그것은 의당 보잘것없는 속된 그림으로 얕보이게 마련입니다. 따라서 산수화를 즐긴다는 것은 단순히 풍경을 좋아한다는 것을 넘어서 한 개 철학관, 인생관을 의미하는 것이 되고, 또 그래서 그림 중에 산수화를 으뜸으로 쳤습니다. 짧게 말씀드리면 선비의 가치관에 입각한 화론이고 산수관입니다. 이런 산수관이 중국을 위시해서 한국, 일본, 안남 등등의 그림 보는 눈을 지배했습니다.

4

또 그러니까 전통적 산수화에 대해서 진경산수가 좋다, 사경산수에 회화미가 있다고 한다면 그것은 그림을 보는 눈에 혁명이 일어나는 것이 됩니다. 그러나 이 문제는 잠깐 덮어두고 조금 더 산수화에 대한 전통적 개념을 말씀드리겠습니다. 전통적 산수그림에는 여러분이 아시다시피 북종과 남종이라는 구별이 있습니다. 실은 산수화의 이념적 감상관이 언제 확립되었는지 정확하게 따지긴 어렵습니다. 또 과연 산수화는 남북종으로 꼭 나누어보아야 되는지도 의문입니다. 그러나 명나라 때의 막시룡莫是龍, 동기창董其昌 같은 대감상가들이 옛 산수화를 남북종으로 갈라서 정리한 후로는 우리나라도 크게 그 영향을 받았습니다. 그런 의미에서 남북종의 화풍을—꼭 필요한 것에 한해서—몇 마디 말씀드리겠습니다.

북종산수는 우선 필선으로 보아서 선이 강합니다. 본래 산수는 북종계통의 그림이 먼저 나왔다고 합니다만, 그것은 중국 문명이 먼저 북쪽에서 발달했다가 점차 중심이 남쪽으로 이동하는 것과 연관이 있는 것 같습니다. 북종산수, 곧 북화는 맑은 공기에 비죽비죽 높은 북쪽 산을 그리는 데서 출발하였다는 설도 있습니다. 하여간 강한 필선을 쓰고, 또 모진 주름을 쳤습니다. 주름이라는 것, 곧 준법皴法이라는 것은 산이나 돌 같은 것에 옴팍 들어간 부분, 불쑥 나온 부분, 곧 요철凹凸이라고 부르는 것을 주름치듯이 먹선을 가해서 표시하는 방법입니다. 그런데 북화는 필선도 강하거니와 주름도 강하게 치는데, 그 북화주름의 대표적인 것이 도끼주름[대부벽준大斧劈皴, 소부벽준小斧劈皴]이라고 해서 도끼 찍은 자국 같은 거센 주름입니다. 또 북화가 한창이던 북송까지만 해도 당시는 붓이 지금 것

과는 달랐습니다. 털이 짧고 거기에다 속에 심지가 박혀 있어서 필
선은 자연 강하고 꼿꼿하게 되어 있었습니다. 아마 철선묘鐵線描라고
해서 철선같이 빳빳하고 일매진 선으로 사람 따위를 그려내는 필
법도 그 기원은 이러한 그림의 도구의 성질과 연관이 있었을지 모
릅니다. 하여튼 북종에서 사용하는 이런 강한 필선, 거센 주름을 써
가면서 북방에서 본을 뜬 외외巍巍한 고산준령高山峻嶺을 그려낸다는
일은 그리 쉽사리 되는 것은 아닐 겁니다. 상당한 수련을 거치고 연
습을 오래 해야 되는데, 그래서 그런지 대개의 경우 북화의 대가는
직업적 화가였습니다. 또 이 까닭에 북화에는 그림의 기술 면, 기량
이라는 것이 두드러집니다. 북화산수에 기술이 모자란다면 그 결과
는 정말 참담할 것입니다.

그런데 남종산수, 곧 남화는—그 구별되는 점에 역점을 두고 보
면—상당히 다른 것이 있습니다. 애당초 남화는 중국의 남쪽에서
발달했다는 설이 있습니다. 그 의미는 운연雲煙과 습기가 많고, 부드
러운 강남의 산수를 그린 데서 비롯했다는 의미인데, 따라서 필선
으로 부드러운 것을 택하고, 주름도 피마준皮麻皴이라고 하는 부드러
운 주름을 기본으로 하였습니다. 남북종의 화법이 남북방의 실재의
산악과 관계가 있다는 설을 내놓은 독일의 뮨스터 벨크라는 사람
은 그림과 실재의 산악사진을 비교해가며 논한 일이 있는데, 적어
도 초기에는 그랬던 성싶습니다. 그리고 아마 남화풍의 산수가 크
게 성할 무렵에는 붓의 털도 길어지고 심지도 아니 넣어서 요새 붓
에 가까워졌으니, 자연 붓으로 그리는 법도 송나라 때부터는 달라
졌을 것입니다.

그런데 정말 중요한 사건은 이렇게 남북종으로 구별되는 화법과

화풍이 옛적부터 있었다는 것이 아닙니다. 그보다도 대체로 북송 때부터 그림의 평가가 문인취미, 선비기질에 의하여 결정되게 되었다는 점입니다. 말하자면 문인, 선비들이 자기의 심회心懷을 의탁해서 그리는 문인화라는 것을 의식적으로 발달시키게 되는데, 그 본을 소위 북종에서 뜨지 않고 남종에서 떴습니다. 그림 속에 단순한 형사形似, 곧 외면적인 형상이 아닌 심의心意와 철리哲理를 담는 방식으로 남화풍이라는 화법을 따르게 되고, 또 그런 남화의 대가, 가령 동원董源, 미원장(元章 米芾), 심지어는 당나라 때의 왕유王維라는 사람에까지 올라가서 그 계통을 설정하고 정통관념을 내세우게 되었습니다. 이 까닭에 남화와 문인화는 본래 서로 다른 의미이면서 동시에 거의 같은 의미를 갖게 될 정도로 관계가 밀접하게 되었습니다. 또 이 까닭에 앞서 곽희의《임천고치》의 예를 들어서 말씀드린 대로 '산수화'에는 이념이 있어야 되고 심회가 있어야 된다는 생각이 문인화의 관념과 더불어 확립된 것입니다. 그래서 그림은 자기의 뜻을 담는 것이라는 것이 정통이 되고, 또 문인, 선비의 취미가 높아질수록 울긋불긋하고 감각적인 그림, 다시 말해서 진채眞彩라는 진한 색칠과 대중적인 사경, 실경을 싫어했습니다.

요컨대 그림은, 특히 산수와 사군자는 지식인의 높은 교양 위에 그 아름다움이 향수되었습니다. 문인, 선비가 일상 사용하는 붓과 먹, 필선과 묵법을 위주로 해서 색채는 점잖고 엷게 수채화식으로 쳤습니다. 담채라는 것이죠. 그림의 필묵과 서도의 필묵을 본질상 같은 것으로 보고, 또 심의를 나타낸다는 점에서 시와 통하는, 그러니까 시, 서, 화가 서로 일치한다고 보게 되었습니다.

5

이렇게 화론의 입장, 감식의 기준관념을 장악한 문인, 선비의 입장
이 있어서 회화미의 가치관이 형성되었습니다만, 이러한 높은 교양
인을 상대로만 그림이 그려지는 것은 물론 아닙니다. 첫째, 그림을
요구하는 권세층이 있습니다. 권세라는 세속적인 것을 유지하는데
급급한 층은 대개 속물적입니다만, 그 중에 대표되는 것이 왕궁이
고, 따라서 그 사람들의 주문을 받고 그리는 벼슬아치 화가들은 자
연 감각적이 아니 될 수 없습니다. 이 밖에 일반의 시정市井 수요를
위해 그리는 그림도 심의보다는 감각적이 아니 될 수 없습니다. 그
래서 자연 화원이라는 관청의 벼슬아치 화가나 그림으로 밥을 먹
는 직업화가들은 대중적이며 감각적인 그림을 그리지 않을 수 없
습니다. 물론 그런 경우에도 감식가들이 만들어놓은 유행이 있으니
까 때로는 문인화풍을 그립니다만, 그 본바탕은 감각적이며 그림의
기술이 눈에 띕니다. 그래서 벼슬아치 그림은 오래 기교파인 북종
에 가까운 것으로 알려졌으며, 심지어 명말, 청대같이 남화 전성시
대에는 그림의 형태는 유행에 따라 남화풍으로 합니다만 역시 벼
슬아치 화가나 직업화가의 남화는 심의보다는 기교가 강합니다. 그
렇다고 이것은 일반적인 얘기지 직업화가이면서 그 인간의 됨됨이
선비보다도 더 선비적이어서 심의에 찬 그림을 그릴 수도 있고, 또
직업화가도 대가는 거의 틀림없이 개성이 강하여 대개는 기교의
테두리를 넘습니다. 마찬가지로 문인, 선비도 심의 위주라고 하지
만 대가라는 사람은 그 기술도 발군인 것이 보통입니다만, 일반적
으로 그렇단 말입니다.

　다시 말해서 장차 우리가 보고 나갈 산수화는 이러한 전통적 관

넘에 잡혀 있었던 것인데, 정겸재에 오면 이러한 전통이 깨어져 나
갑니다. 김단원에 있어서도 마찬가지입니다. 요새 문자로 자연주의
라고 할 만한 산수파가 일어나는데, 이것이 벼슬아치 화가라는 직
업화가를 중심으로 일어나는 것은 대단히 흥미있는 일입니다. 그러
다가 김완당이 나와서 순조, 헌종 연간에 다시 전통적인 산수, 재래
의 정통파 산수로 돌아가자는 운동이 일어납니다. 요새 식으로 표
현하면 신新남종운동입니다. 일종의 복고운동이 일어나서 구한말이
끝납니다.

6

그럼 이제부터 실물에 들어가겠습니다. 〈근오백년전〉의 가장 오랜
산수화가로 실물이 남아 있는 사람은—아시다시피—안견입니다.
실물이라고 했습니다만, 안견의 틀림없는 진적은 현재 일본 나라
땅의 덴리대학 도서관에 있습니다. 또 그것이 이제까지 알려진, 가
장 확실한, 유일의 그림인 까닭에 다른 안견 것이라는 그림을 판단
하는 기준도 됩니다. 항용 안견의 산수는 곽희풍이라고 합니다. 앞
서 인용한《임천고치》의 작자이며 북송 때의 대화가였던 곽희의 화
법을 따라 산수를 쳤다는 의미가 됩니다. 전시장에 전시된 전傳《안
견산수화첩》에서 보듯이, 뭉글뭉글 구름같이 솟은 뫼뿌리, 굵고 가
는 윤곽선, 성냥개비같이 긴 태점苔點 비슷한 것으로 산 위의 잡목을
표시하는 방법과 게(蟹)의 발톱 같은 나뭇가지, 하기는 이 게발톱
같은 나뭇가지는 곽희의 선배인 이성李成이 시작한 것이죠. 또 곽희
식이라는 것이 본래 이성에게 배운 것이라고 해서 이곽식李郭式이라
고 하는 사람도 있습니다. 하여튼 곽희풍의 안견산수가 그의 특색

으로 전합니다. 과연 안견의 모든 산수 그림은 곽희풍이냐 하는 데
는 의문이 있습니다만, 안견의 산수를 배웠다는 후인後人의 산수가
소위 곽희풍인 것을 보면 그것을 안견의 특징으로 본 것은 틀림이
없을 성싶습니다.

내 생각엔, 아마 안견은 곽희풍을 그의 패트론이며 세종대왕의
왕자였던 안평대군의 수장收藏을 통해 배운 것 같습니다. 신숙주의
문집《보한재집》保閑齋集에 남아 있는 안평대군의 수장 목록을 보면,
그때만 해도 희귀했던 곽희산수가 십여 점이나 들어 있습니다. 안
견은 안평과 나이도 비슷한 것으로 추측됩니다. 그리고 안평대군의
사랑방에 살다시피 한 사람이니 그의 수장품을 본을 삼아 열심히
중국의 화풍을 배웠을 것입니다. 한편 안평대군의 수장 목록을 보
면 남송 화원의 그림이 적습니다. 그 당시로는 수집하는 데 남송 화
원의 그림을 모으는 것이 틀림없이 쉬웠을 터인데, 북송 그림에 치
중하고 있는 것을 보면 그의 산수취미도 짐작이 되고, 또 그런 탓으
로 안견이 북송의 산수화법을 많이 익혔던 것이 아닌가 하는 생각
도 듭니다.

그런데 안견의 진적은 현재 우리나라 안에서 확실한 것을 보기
힘듭니다. 여기 보시다시피 〈적벽도〉라는 전傳 안견의 명작이 있습
니다.그림 179 이것은 중국 송나라의 소동파(蘇軾)가 적벽 아래서 글
짓고 노닐던 광경을 그린 것입니다. 소동파는 문인의 풍류세계의
모델 같은 사람이고, 또 그의 〈적벽부〉가 하도 유명해서 이런 적벽

그림 179
전(傳) 안견, 〈적벽도〉, 비단에 담채, 161.5×102.3cm, 조선(15세기), 국립중앙박물관.

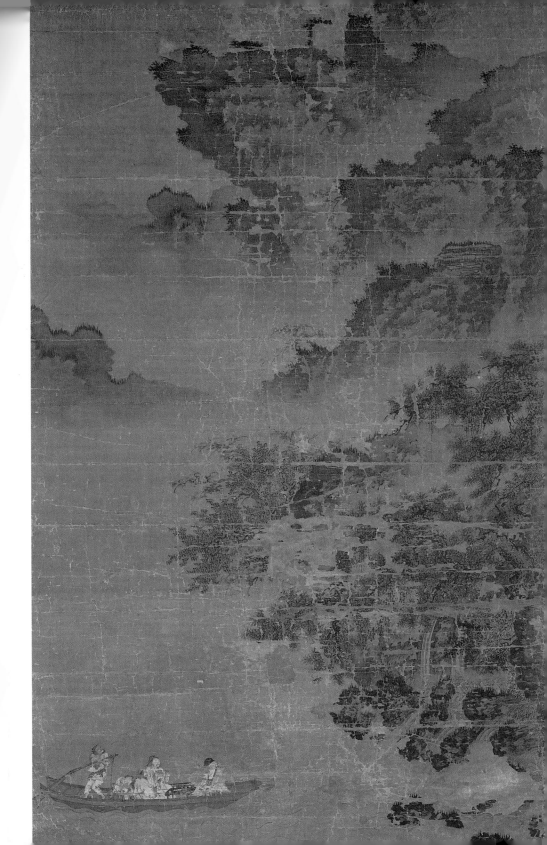

도류를 즐겨 제작했었습니다. 아마 이 그림도 본이 있었겠지요. 그림은 몹시 낡고 상했습니다만 그 필력과 그림솜씨가 눈에 확 띕니다. 그리고 산봉의 윤곽, 뫼 위의 태점 같은 잡목, 나무 그리는 식이 소위 곽희풍이고 인물은 아주 고법을 따르고 있습니다. 다만 구도로 보아 맨 위의 산봉이 비슷이 기운 것이라든지, 또 주름의 묵법을 쓰는 양식이 어딘지 원대元代의 곽희풍이라는 변형을 보고 그린 것이 아닌가 느껴집니다. 하여간 이것은 곽희풍이며, 안견 아니면 뉘라 이런 솜씨가 있겠으랴 해서 안견으로 전할지 모릅니다만 역시 전傳 안견으로 두고 보아야겠습니다. 일본에 있는 〈몽유도원〉夢遊桃源이라는 안견의 진적이며 걸작인 작품을 기준삼아 본다면 상당한 차이가 있는 까닭입니다. 이 점은 전傳 안견의 산수화첩을 보면 그 차이가 더욱 더해집니다. 보시다시피 그림 180, 181 이 화첩 그림, 특히 화면에 보시는 그림은 소위 곽희풍의 여러 면을 갖추고 있습니다. 따라서 화첩으로는 좋은 화첩이고, 개개의 그림도 여간한 솜씨가 아닙니다. 그러나 〈몽유도원〉과 비교하면, 산과 토파의 윤곽이 과장되고 굵고 가는 것이 부자연스럽고, 먹의 농담도 조화를 깨뜨리는 경우가 많습니다. 안견 진적眞蹟의 섬세하고 미묘하고, 한 선 한 획이 의미가 있고 표현력이 있는 것에 반하여, 이것은 선획이 기계적이고 과장된 윤곽선이나 주름이 무의미한 경우가 많습니다. 안견풍일 것입니다만 안견답지 않다는 인상입니다. 그러나 이 화첩 그림의 개칠한 것 같은 부자연한 윤곽선을 작자의 대범한 신경 탓이라고 한다면, 그림 전체는 범수凡手가 아닙니다. 하기야 안견으로 전해내려왔으니 어련했으리까만은, 이것은 북송미北宋味와는 다른 후대의 변형입니다. 아무튼 이런 산수양식과 나뭇가지의 게발톱이 한

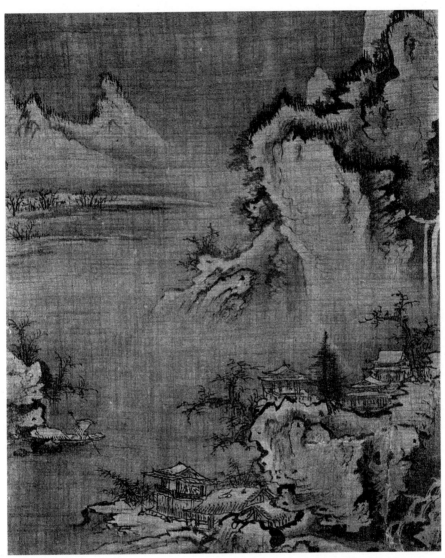

그림 180
전 안견, 《사계첩》 중 한 폭, 비단에 수묵, 35.8×28.5cm, 조선(15세기 중엽), 국립중앙박물관.

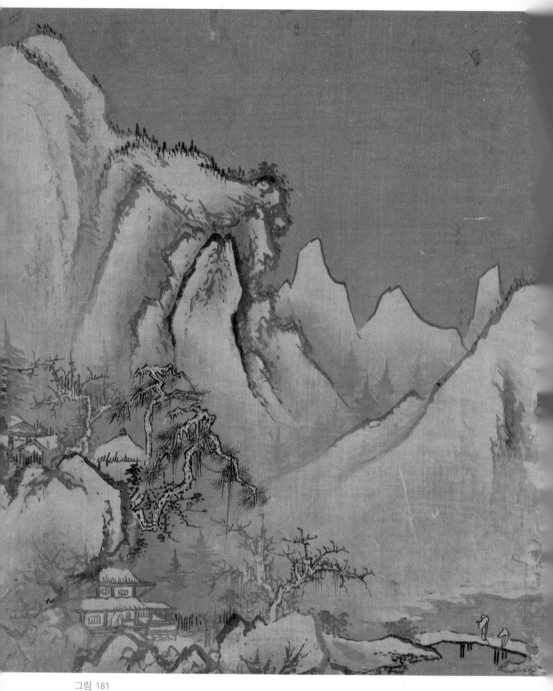

그림 181

전 안견, 〈강천모설도〉(江天暮雪圖,《瀟湘八景帖》중), 종이, 35.4×31.1cm,
조선(15세기 중엽), 국립중앙박물관.

2백 년 가까이 안견산수라고 해서 화단에 영향을 줍니다.

7

여기서 잠깐 그림 설명을 멈추고 말씀드릴 것이 있습니다. 지금 전傳 안견의 〈적벽도〉나 화첩 그림은 모두 본보기가 있어서 그 본에 나타난 틀, 곧 구도에 대체로 맞추어서 그렸을 것입니다. 그리고 장차 보시는 산수의 상당한 것이 그렇고, 특히 전통적 산수는 그렇게 방작倣作하는 것이 예사로 되어 있었습니다. 그런데 그러한 전통 산수의 형식을 어떤 분은 적이 못마땅해서 '독창이 없다', '모방이다' 하고 험하는 수가 있습니다. 그런데 그것이 그렇지 않습니다. 중국으로부터 시작한 전통산수에는 일정한 규격이 역사적으로 형성되었습니다. 가령 명나라 때 그림을 남북화로 나누어보는 독특한 화론으로 유명한─물론 그림과 글씨로도 유명합니다만─동기창은 우선 고인古人, 즉 옛 화가의 솜씨를 배우고 그러고나서 천지의 실경을 스승삼고 사시四時와 기수奇樹를 관찰하라고 하였습니다. 요컨대 옛 그림을 따라 그리라는 뜻이 있습니다. 뿐만 아니라 중국이나 조선의 화론은 모두 고화古畵를 배워 익히라고 합니다. 심지어 청나라의 심종건沈宗騫이란 사람의 《개주학화편》芥舟學畵編이라는 책을 읽으면 '모고'摹古라고 해서 옛 그림을 그대로 카피해가며 공부하란 말이 있습니다. 임모臨摹한단 말이죠. 그런데 이러한 전통의 의미는 다름아니라 그림에는 일정한 규칙이 있고 형식과 테두리가 있다는 것이 됩니다. 임모의 경우는 그저 공부하는 방식을 얘기한 것뿐이고, 파리의 루브르 박물관에서 옛 그림을 임모하면서 공부하는 서양화 학생과 비슷한 의미입니다만, 방작의 경우는 물론이요, 전통

적인 산수를 그린다는 것은—마치 시조를 짓는 사람이 시조의 형
식적 태두리 안에서 시조의 묘미를 내듯이—일정한 규칙과 형식
속에서 천변만화千變萬化의 묘미를 내서 그린다는 것이 됩니다. 서양
의 운시韻詩에서 보면 자수와 음운의 형식 안에서 개성을 발휘합니
다. 음악에 있어서도 고전적인 것은 일정한 테두리와 법식이 있어
서 그 테두리 안에서 가진 기술과 남다른 개성을 발휘합니다. 따라
서 전통적 산수에서 대체의 구도나 형태가 비슷한 그림을 그렸다
는 것과 전통적 회화미의 개성과는 아주 다른 것입니다. 누구누구
를 방倣한다고 하는 소위 '방작'의 경우도 자기의 심의를 고인의 작
품에 의탁해 그린다는 의미도 있고, 또 고인의 심의와 그림의 형식
을 따르되 자기 나름대로 그 속에 변화를 담겠다는 작가적 입장이
숨겨져 있는 경우도 있습니다.

이 점은, 중국의 한문시를 보면 고인의 시구를 슬쩍 자기 시에
넣어서 엄청난 의미의 심도를 보이고 일방 고인과의 폭넓은 교감
을 표시하는 것과 별로 다를 바가 없는 것입니다. 물론 그것은 보수
적인 미감의 세계입니다만 절대로 무개성은 아닙니다. 이런 전통적
인 미감에 서면, 심의가 깊이 표현되는 문인화(士人畵)의 맛이 없고
그저 남의 산수의 외형만이 그림 재주를 통해서 모방된다면, 그것
은 경멸거리도 될 법합니다. 더구나 진경이나 사경 같은 새 산수형
식은 마치 시조에 대한 신시新詩, 운시韻詩에 대한 자유시 같아서 시
조, 운시의 입장에서는 적이 맹랑했을 것입니다.

연전에 허소치(小癡 許鍊)의 자서전인 《몽연록》夢緣錄이라는 책을
읽으니까, 그 가운데 김완당이 정겸재나 심현재(玄齋 沈師正)를 얕보
는 구절이 인용되고 있었습니다. 공연히 사람의 눈만 어지럽게 하

지 보잘것이 없다는 것입니다. 정겸재의 진경산수는 말할 것도 없고, 아마 심현재도 심의가 없고 절제 속에 미묘하게 움직이는 묘미가 없다는 의미로 나는 해석합니다. 요컨대 문인화적인 남종의 입장이죠. 이렇게 보면 전傳 안견 〈적벽도〉라든가 화첩의 전 안견 산수가 남의 본을 떴다고 해서 반드시 개성을 잊었다는 의미는 아니된다는 것입니다. 다만 화첩산수의 경우는 본이라는 틀이 문제가 아니라 그 속의 솜씨가, 그 속에 담은 개성적인 변화와 필묵의 묘미가 하도 〈몽유도원도〉와는 거리가 있어서, 이것은 화공이 개성을 발휘하지 못하고 본에 잡혀서 그린 것이 아닌가 생각된다는 것입니다.

8

안견 다음 유명한 화가로는 선비이며 지체 높고 글재주도 있는 인재仁齋 강희안姜希顔입니다. 그러나 이 사람의 그림으로 전하는 것은 전시장에서 보시다시피 편편 소폭에 불과하고 그나마 몇 장에 그칩니다. 강희안의 〈임류도〉臨流圖^{그림 12}―전시장에 〈한일관수〉閑日觀水라고 이름 붙인 이 그림은 그 됨됨이 비범하다고 해서 유명합니다. 실은 이러한 구도는 고래로 중국서는 '임류'臨流라고 해서 자주 그려지며 또 방작되던 것이고, 또 화보에도 여러 번 나옵니다. 또 하나 강인재의 〈고사도교도〉高士渡橋圖^{그림 182}라는 것도 그 필치가 좋다고 해서 유명한데, 이것도 틀림없이 본이 있는 그림이고, 바위의 주름으로 봐서 명초의 화원풍을 받은 것으로 생각됩니다. 강희안 그림의 최대 문제는 그 명성에 해당하는 확실한 기준작품이 아직 발견되지 않은 점입니다. 그래서 솔직히 말씀드리면 강희안은 아직

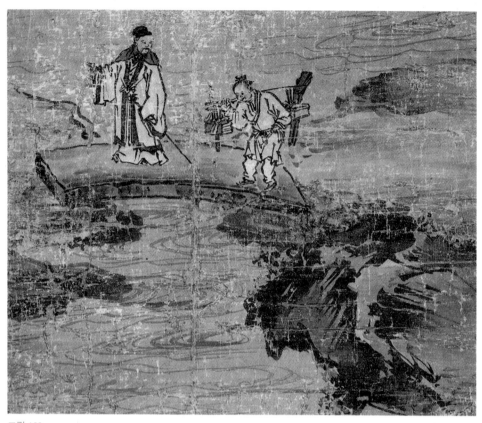

그림 182
전 강희안, 〈고사도교〉(高士道橋), 비단에 담채, 22.2×21.5cm, 조선(15세기 중엽), 국립중앙박물관.

정당한 평가를 하기 어려운―적은 작품만으로는―작가입니다.

　다음 조선 초기의 유명한 화원산수로는 이상좌李上佐의 것이 있습니다. 지금 전시장에는 그 사람의 대표작으로 알려진 〈송하보월도〉松下步月圖가 걸려 있습니다.그림 183 이상좌는 아시다시피 그 당시의 신분의식으로는 천한 출신이라고 합니다. 하도 그림을 잘 그려서 화원으로 발탁되었다고 전해집니다. 본래 옛 사회가 그러합니다만 화원 벼슬도 아무나 되는 것이 아니고 화원집안끼리 거의 독점하는 배타적, 폐쇄적인 직업집단이었습니다. 이상좌 때 이미 그런

그림 183
이상좌, 〈송하보월〉,
비단에 담채, 197.0×82.2cm,
조선(15세기 말),
국립중앙박물관.

화원집단이 생겼는지 아직 증거를 못 잡았습니다만, 이상좌 이후로
는 그 자손이 대대로 화원 벼슬을 이은 것을 보면 이상좌 때부터는
이러한 화원집안의 형성이 있었다고 생각됩니다. 하여간 이 〈송하
보월도〉를 보면 그 역량과 명성의 근거를 짐작할 수 있습니다. 다
만 이상좌의 이 산수그림은 안견과 같은 화원 그림이면서 아주 성
질이 다릅니다. 아마 시대의 차이도 있겠습니다만, 안견의 산수가
북송 곽희의 풍이 있다면 이상좌는 남송 화원의 마원馬遠의 풍이 있
습니다. 아니 이 〈송하보월도〉는 그 구도도 마원이 잘하던 '잔산'殘
山 식이요, 또 많이 그렸다는 주제고, 중심을 잡고 있는 노송의 가지
도 마원풍이 있습니다. 그림의 격도 꽉 짜여 있고 필치도 날카롭고
강해서, 이것이 과연 한국 그림이냐 하는 의문도 일단 나옴 직 합니
다. 그림의 본이 마원이나 마원풍에 있었던 것은 아마 의심이 없을
것입니다. 더구나 이것이 이상좌라는 적극적 증거가 없으니 일단
의심해볼 만합니다.

　현재 이상좌로 전하는 소폭이 국립중앙박물관에도 두세 점 있
고 민간에도 두세 점 있습니다. 더구나 박물관에 있는 소폭 중에는
〈송하보월도〉의 노송가지 같은 각角진 마원풍의 것이 있습니다. 그
리고 민간 것은 이상좌의 인물의 소폭인데, 역시 그 화풍을 짐작할
만합니다. 그것들을 보면 이 〈송하보월도〉는 마원을 열심히 따라
그린 것 같은 이상좌의 그림으로 우선 보아야 할 것입니다. 뿐만 아
니라 일단 이것을 이상좌의 기준작품으로 보고, 다른 이상좌의 것
을 보아야 되겠습니다. 그림이 많이 상해서 유감입니다만 달과 사
람을 대각으로 그려서 구석으로 몰고 산의 한구석, 즉 '잔산잉수'殘
山剩水의 잔산을 왼편에 붙여 그리되 아래를 넓혀서 그림의 안정감

을 주고, 그 가운데로부터 넓고 넓은 공간에 강한 필치로 노송을 그
려넣어서 화면 전체를 압도했습니다.

9

다음에는 양팽손(學圃 梁彭孫)의 〈산수도〉를 보시겠습니다.^{그림 184} 이
사람은 이상좌와는 동시대 사람이지만 지체 높은 사인士人이며, 벼
슬은 정5품의 홍문관 교리를 지냈습니다. 그러니까 그 그림은 선비
의 그림이고, 그림의 기술적 솜씨는 이상좌의 비比가 아닙니다만 어
딘지 점잖고 필선이 부드럽습니다. 그러면서 전경前景, 중경中景의 기
울어진 뫼의 윤곽선은 전傳 안견의 화첩산수의 윤곽선과 비슷한 점
이 있으면서도 약해졌습니다. 또 나무에는 게발톱(蟹爪) 같은 면도
보입니다만 아주 약해서 해조법蟹爪法에서 멀어져가고, 더구나 중간
부분의 수목은 완연히 달라집니다. 그림을 자세히 살펴보면 아래의
인가人家 부분, 수목 따위는 가늘고 잘게 그리는가 하면 다른 곳은
대략을 그려 심의만 보여서 전체의 간번簡繁이 맞지 않는 인상도 주
고 있습니다만, 그런대로 선비그림답게 의취도 있고 품격도 있어서
직업화가의 그림과는 아주 다른 맛을 내고 있습니다. 담박淡泊하다
고 할까요. 먹색깔도 엷어지고 주름도 달라지고 물론 구도도 마원
식의 '잔산잉수'는 아닙니다.

　그런데 이 양팽손의 〈산수도〉가 문제의 작품입니다. 그 의미는
수효가 아주 적거나 거의 확실한 유적이 없는 고려 말엽의 산수화,
그리고 조선 초기의 산수화를 상정하는 데 일종 기준 역할을 하는
까닭입니다. 첫째는 중종 연간의 묵산수의 대세입니다. 현재 일본
히로시마廣島 현에는 다이칸지大願寺라는 절이 있습니다. 그 절에 무

명씨의 〈소상팔경도〉瀟湘八景圖 병풍이 전하는데, 그것은 16세기 전엽 (중종 9년) 조선에 왔던 손카이尊海라는 승려가 조선에서 가져간 조 선 산수도입니다. 이 〈소상팔경도〉도 그림으로는 짜임새가 있고 솜 씨가 뛰어난 그런 그림은 아닙니다만 역시 담박하고 점잖은 것입니 다. 이보다도 더 중요한 것은, 이 그림의 여러 폭은 그 구도와 필 법, 묵법이 아주 양팽손의 산수와 비슷하다는 점입니다. 그래서 심 지어 어떤 사람은 이 무관無款의 〈소상팔경도〉가 양학포의 작품이 아니냐고 추측하기도 합니다. 또 그래서 양팽손의 그림이 아니더 라도 혹은 그 시대에 유행하던 산수양식이 아닐까 하고 의심도 납 니다. 이렇게 되면 동시대의 이상좌의 마원화풍은 예외가 될 것입 니다.

둘째 문제는 더 심각합니다. 일본서는 슈분周文이라는 승려화가 를 일본 수묵화의 원조로 치고 있습니다. 그런데 이 슈분이라는 화 승은 1423년, 그러니까 세종 5년에 조선에 사신을 따라왔다가 여러 달을 묵고 그 이듬해 일본으로 돌아갔습니다. 이 화가는 일본에 여 러 폭의 유작을 남겼는데, 그 화풍이 대체로 조선의 묵산수 영향을 받은 것으로 인정되죠. 그리고 그 양식이 앞서 말씀드린 손카이 병 풍의 〈소상팔경도〉와 공통되는 면이 있고, 따라서 양팽손의 산수와 흡사한 것이 많아서 슈분 화승이 배워온 묵산수의 화풍이 바로 이 런 것이 아니었느냐 하는 인상을 줍니다. 슈분이 조선에 왔다간 세 종 5~6년은 대략 안견, 강희안의 활동 이전이 되고, 또 태조가 등

그림 184
양팽손, 〈산수〉, 종이에 수묵, 88.2×46.5cm, 조선(16세기 전반), 국립중앙박물관.

극한 지 불과 30년 남짓하니까 그때 묵산수는 아마 고려 말과 조선 초의 화풍으로 생각됩니다. 다시 말씀드리면 안견, 강인재 작전에 조선에 유행하던, 따라서 고려 말에 유행하던 묵산수의 한 화풍은 양팽손의 산수로 이어지는 양식이었을 가능성이 있다는 결론이 됩니다. 뿐만 아니라 일본 최고最古의 수묵산수라는, '思堪'이라는 도서가 찍힌 〈평사낙안도〉平沙落雁圖라는 것이 있는데, 이것은 그 화제로 보아 1317년, 즉 고려 충숙왕忠肅王 연간 이전의 작품입니다만 그 화풍은 손카이 병풍이나 양팽손에 연결되는 점이 있습니다. 이렇게 보면 이 양팽손의 산수는 실은 고려로부터 내려와서 조선 초에 유행하던 화풍을 이은 것이 아니냐 하는 조선 초기 산수화사山水畵史 상의 중대한 의미를 갖게 됩니다. 그리고 일본 수묵화는 바로 이 계통의 화풍을 들여다가 전한 것이 됩니다.

10

다음에 슬라이드로 보시는 그림은 학림정鶴林正 이경윤李慶胤의 〈산수도〉입니다.그림 185 이 그림은 일제시대에는 허주虛舟 이징李澄, 그러니까 이학림정의 서자의 그림으로 정리되었던 모양인데, 그 그림의 양식으로 보아 이번에 새로 이경윤의 그림으로 인정된 것입니다. 이 그림도 이상좌의 〈송하보월도〉와 같이 낙관, 도장이 없습니다. 본래 중국에서도 원대 이전에는 낙관이 있는 경우보다 없는 경우가 더 많았는데, 우리나라의 옛 그림도 임진왜란 전에는 대체로 낙관을 하지 않는 경우가 많고, 특히 선비 그림이 더했습니다. 물론 양팽손 같이 낙관하는 경우나 안견의 〈몽유도원도〉같이 낙관 도서가 분명한 경우도 있습니다만 없는 경우가 더 많습니다. 이경윤

그림 185

전 이경윤, 〈산수〉, 비단에 담채, 91.1×59.5cm, 조선(16세기 말엽), 국립중앙박물관.

은 본시 왕족집안이며 지체가 높은 사람이면서 그림으로도 유명했습니다. 그런데 오랫동안 그의 그림이라는 것은 국립중앙박물관의 소폭 몇 편, 고려대학의 산수인물화첩, 그리고 서울대학교박물관의 소폭 등으로 겨우 알려져와서, 학림정의 그림 수준을 짐작할 기준 작품이 없는 것으로 되어 있었습니다. 그런데 다행히 오세창 선생이 갖고 계시던 〈사호위기〉四皓圍碁라는 그림과 이 〈산수도〉가 나와서 그의 역량을 대개 알게 되었습니다.

이 그림으로 아시다시피 학림정의 그림은 그 전시대와는 매우 달라졌습니다. 안견의 곽희풍이라는 것이나, 양팽손의 산수와도 다른 그림을 그렸습니다. 첫째, '해조'蟹爪라는 게발톱의 나뭇가지가 없어지고, 주름도 필선 대신에 묵법이 사용되고, 더구나 주름치는 데 쓰는 먹빛의 대조가 눈에 확 들어옵니다. 전체의 톤이 강렬한 묵색으로 지배되고, 그 전대前代에 보이던 날카로운 필선은 사라졌습니다. 인물을 보면 더 재미있습니다. 이 그림은 작아서 알기 어렵지만그림 186 〈사호위기〉라든가 전시장에 나와 있는 〈고사탁족〉高士濯足, 〈지안문답〉指雁問答이라는 그림과 같이 비교해보면, 옷깃이나 소매의 진한 먹으로 친 굵고 칼자국 같은 묘법이 눈에 띕니다. 그것도 묽은 먹으로 그린 얼굴과 대조가 되고, 또 바위, 나무도 좌우의 엷은 먹색과 대조되게 진합니다. 요컨대 묵법의 새 양식이 도입되고 있는데, 이 점에서 보면 산의 묵법은 위로 이불해李不害, 김시金禔에 연결되고, 인물의 묵법은 아래로 김연담(蓮潭 金命國)에 연결됩니다. 지금 이 〈산수도〉를 중심으로 말씀드리면, 경사진 산봉山峰이라든지 묵법에 의한 대조법에는 명나라 남쪽의 지방 이름을 딴 소위 절파浙派의 영향 같은 것을 볼 수 있습니다. 그러면서 절파산수 중에 보이

그림 186
이경윤, 〈사호위기〉(四皓圍棋, 부분), 종이에 담채, 126.4×72.0cm, 조선(16세기 전반),
개인 소장.

는 무절제한 과장이라든가 기량의 과시 같은 것은 보이지 않고, 오
히려 약간 무디면서 중후한 인상을 줍니다. 아마 이것은 역시 선비
그림인 탓인지 모르죠. 솔직히 말씀드려서 과연 언제 우리 그림이
소위 절파의 영향을 받기 시작했는지 아직 명확히 알 수가 없습니
다. 이 점은 그림의 실물과 사신들의 왕래 같은 교류의 사실이 엄밀
히 검토되어야겠습니다만, 아직 연구가 거기까지 미치지 못하고 있
습니다. 하여간 이경윤과 그에 앞선 양송당養松堂 김시의 산수는 우
리나라 산수화의 변동기를 가리켜주는 귀중한 그림들입니다.

11

다음은 학림정 이경윤의 서자인 허주虛舟 이징李澄의 산수입니다. 본
래 이 학림정 형제는 모두 그림에 능했습니다. 학림정의 아우는

죽림수竹林守 이영윤李英胤이라고 해서 화조를 잘 그렸고, 그 자손에 그림 그리는 사람이 많이 나왔습니다. 허주는 요컨대 그림으로 가전家傳을 이은 중에서도 특출했습니다. 그리고 허주는 적자가 못 되고 서자여서, 그 까닭인지 선비로서는 잘 하지 않는 화원, 즉 직업적인 화가가 되었습니다. 그런데 여러 분이 전시장에서 보시다시피 산수 중에는 아버지의 화법 비슷한 것도 있습니다만, 또 안견의 곽희풍 비슷한 것도 있습니다. 그러면서 학림정의 화법을 따른 듯한 것은 그의 부친의 특색인 묵색의 대조가 빠져 있고 필선도 약합니다.

　〈이금산수도〉泥金山水圖를 보면그림 187 역시 형태는 곽희풍 비슷도 하지만 형태가 비슷한 것에 그쳐서, 옛사람이 왜 허주 그림을 '범상'하다고 평했는지 납득이 갑니다. 실은 전시장의 허주는 그의 대표작이 아닙니다. 일제시대에 경매에 나왔던 설경산수의 좋은 것이 있어서 나는 그것을 기준작품으로 머리속에 그리면서 봅니다만, 그것이 지금 소재 불명이라 전시장의 허주를 평하는 것은 약간 미안한 감이 있습니다. 하여간 허주는 산수도 각체各體로 그렸는데, 아마 그것은 역시 그가 직업화가라 궁중에 전하는 각체의 산수를 모방하고 여러 가지 산수를 배운 탓이 아닌가 생각됩니다. 이 까닭에 허주의 산수 중에는 왕왕 자기 시대를 초월해서 조선 초기의 그림과 비슷한 것을 그리기도 합니다.

그림 187
이징, 〈이금산수〉(泥金山水), 비단에 금분, 87.8×61.2cm, 조선(17세기 전반), 국립중앙박물관.

12

다음, 시간도 없고 해서 나옹懶翁 이정李楨 같은 개성적인 화가의 산수는 다른 기회로 미루고, 곧 진경산수의 창시자라고 하고 또 대화가인 겸재謙齋 정선鄭敾을 다루겠습니다. 정겸재는 숙종, 영조 연간에 살았던 사람입니다. 그러니까 조선이 바야흐로 청국문화를 받아들이고, 그림도 소위 명대 오파吳派라는 심석전(石田 沈周), 문징명파의 남종계통이 조선에 들어오고 청조의 새 화풍이 점차로 소개되던 때였습니다. 일방 명대의 화보인《고씨화보》,《시여화보》,《당육여화보》가 많이 모방되면서 그래도 종래의 절파화법도 남아 있는 때였습니다. 겸재는 어릴 때부터 그림에 능했다고 알려져 있습니다. 그러면서 겸재의 젊어서 그림이란 확실한 것이 아주 적습니다. 더구나 연기年紀가 있고 됨됨이 그 시기의 기준 작품이 될 만한 것을 저는 아직 모릅니다. 개중에는 소장 시대의 것이라고 생각되는 그림이 몇 개 있습니다만, 그 됨됨은 후일의 겸재와는 아주 달라서 차라리 심현재(玄齋 沈師正)의 것으로 보일 지경입니다. 문헌에 보면 심현재는 겸재에게 배웠다고 되어 있는데, 현재의 산수는 세상에 많이 다니는 소위 겸재풍과는 상당히 다릅니다. 이렇게 보면 현재가 배운 겸재는 소장기少壯期의 겸재고, 오늘날 우리가 겸재라는 것은 실은 그의 만년 그림이고 그 화풍은 중년 이후에 나오는 것으로 추측됩니다.

그런데 이 중년 이후라는 의미가 문제입니다. 겸재는 본래 양반 집안의 소생입니다만 몰락한 양반이었던 모양인지 간궁해서 도화서에 들어가서 화원이 되었던 모양입니다. 화원은 대개 중인신분이 가던 곳이니까 그 당시로는 신분을 떨어뜨린 셈이죠. 그러다가 겸

재는 그림만이 아닌 주역에도 밝았고 운과雲科(천문 담당)와도 가까 웠던 모양인데, 하여간 나중에는 문신文臣자리에 끼게 되어 현감노 릇을 세 번이나 하였습니다. 그 가운데 서울 근방인 양천현감을 한 것은 67세 전후였습니다. 그리고 나이 팔순에 영조의 결단으로, 수 壽한 덕으로 승직陞職까지 하였습니다. 그런데 양천현감 때의 그림 인 〈우화등강〉羽化登舡, 〈웅연계람〉雄淵繫纜의 두 폭이 별실에 전시되어 있습니다.그림 109, 110 또 강표암이 '겸재의 중년기의 최득의작'이라 고 화제를 쓴 '중년기'의 겸재의 대폭 산수도 진열실에 걸려 있습 니다.그림 93 그리고 불행히 이번 〈근오백년전〉에 전시되지 못했지만 겸재의 대표작의 하나로 꼽히는 〈인왕제색도〉仁王霽色圖라는 것이 있 는데, 그것은 신미년의 작품으로 그의 나이 76세 때의 것입니다.그림 99 지금 이 세 작품을 비교해보면 '중년의 최득의 작'이라는 겸재의 산수는 겸재다운 힘찬 역작이면서도 그림의 핵심은 필선입니다. 구 도는 구도대로 정제되어 있어서 겸재의 그림 중에 간혹 보이는 무 디고 대범하고 세련되지 못한 맛은 전연 보이지 않는 대신, 대체로 본이 있는 그림으로 생각됩니다. 그러면서 나중에 뼈다구 필선이라 고 부르고 싶을 정도로 모진 필선에의 경향이 약간 보입니다. 요컨 대 잘 정리된 역작이지만 겸재의 개성적인 묵법과 필선이 아직 익 지 않고, 차라리 현재에게 가르쳐주던 온화한 산수가 전체로 선이 강해지고 먹이 진해지면서 남성적 인상으로 변한다는 느낌입니다.

그런데 67세 때의 〈우화등강〉 등을 보면 이미 주름, 암벽이 완연 히 소위 겸재풍이고, 그림의 핵심이 묵법으로 옮겨졌습니다. 이것 은 실경을 그린 것이고 또 관찰사를 모신 자리 탓인지 그림이 정중 합니다만, 대담하지는 않고 묵법도 조심조심 섞은 흔적이 보입니

다. 그런데 그것이 76세 때의 〈인왕제색도〉에 오면 묵법이 대담해
지고 그림의 중점이 괴량塊量, 소위 매스mass 감으로 완전히 옮겨집
니다. 지금 〈인왕제색도〉가 여기 전시되어 있지 않지만 대략 비슷
한 시기의 작품으로 인정되는 〈청풍계〉라는 진경산수로 대신해서
이해하셔도 무방합니다.그림 102 전면에 구축감이 세고 묵법에서 오
는 대조가 강렬합니다. 사실은 묵법뿐이 아닙니다. 그 필선의 죽죽
내리그은 골선 같은 것도 60대가 넘어서 명백해집니다. 요컨대 오
늘날 겸재풍이라는 새로운 먹칠의 화법은 대략 60 이후로부터 개
성이 드러나서 70대에 완성되는 것 같습니다. 내 생각엔 겸재는 50
대부터 현감으로 뽑혀다니고, 또 이 전후부터 팔도의 명승을 유람
하면서 곳곳에서 사생에 힘쓴 것이 아닌가 여겨집니다. 말하자면
50~60대에 걸쳐 겸재 그림이 크게 변화된 것으로 가정을 세우고,
그 낙관의 자형과 그림의 양식을 중심으로 작품을 정리해보고 있
습니다.

이렇게 보면 구도면에 있어서도 진경산수 중에 전시장에 보이는
〈정양사〉正陽寺 소폭, 〈혈망봉〉, 〈만폭동〉그림 104, 105 그리고 선면 〈해
인사〉 같은 명품은그림 106 거의 틀림없이 만년작들입니다. 특히 선
면 〈해인사〉 같은 전형적인 작품과 같이 화면 전체가 데포르메이
션deformation(變形)된 구도 같은 것은―선면의 형태도 작용했을 것이
지만―이미 겸재가 실경이라는 개념을 그 당초의 의미에서 벗어
나 얼마나 회화적인 구상의 한 장르로 파악하고 있었느냐 하는 좋
은 증거입니다. 이 선면 〈해인사〉는 기술면에서도 겸재의 소위 '미
점'米點이 적절히 구사된 예입니다. 다만 겸재의 선면 〈금강산도〉든
지―여기는 전시되지 않았습니다만―해외 국보전시회에 나갔던

그림 188

정선, 〈인곡유거〉(仁谷幽居, 《京郊名勝帖》 중), 종이에 담채, 27.3×27.5cm,
조선(1740~1741년), 간송미술관.

〈금강전도〉 같은 구도는^{그림 103} 겸재의 것이기보다 예부터 내려오는 본이 있어서, 그 위에 겸재풍이 가미되고 또 묵과 필의 기량을 발휘한 것이려니 하고 저는 생각합니다. 그리고 전시장에 보이는 〈인곡유거〉仁谷幽居라는 아담한 소품은^{그림 188} 작품의 경향으로는 현재에게 가르치던 때의 온화한 화풍을 잇는 것이지만 낙관으로는 60대에 가까운 감이 있습니다. 하여튼 겸재는 대화가입니다. 기술과 솜씨가 우월하다, 혹은 우리나라의 실경을 그렸다는 민족적 감정이나 기량론에서가 아닙니다. 한 회화미의 세계를 개척하고 또 새로운 화법을 마련해서 산수미의 전통적인 고정관념을 깨뜨린 점이 위대하다는 것입니다. 그림의 입장에서 말하자면, 겸재의 진경산수는 실경의 사생에서 출발했을 것입니다만 실경을 멋지게 사생하였다는 의미에서 '진경산수'가 아닙니다. 산수미의 한 새로운 양식으로서의 '진경산수'입니다.

13

겸재의 진경산수와 그의 화법은 당시 후배 화가들에게 크게 영향을 주었던 모양입니다. 그 중의 하나둘을 말씀드리죠. 전시장에는 담졸澹拙 강희언姜熙彦의 〈인왕산도〉라는 것이 있습니다.^{그림 112} 슬라이드를 보시다시피 도화동에서 중앙청 뒤의 인왕산을 보았다는 것인데, 나는 처음에 마포 쪽에 있는 도화동인 줄 알았습니다만 나중에 생각해보니 지금 구궁九宮에서 자하문으로 올라가는 일대가 옛 도화동이었으니까, 거기서 인왕산을 왼쪽으로 올려보고 그린 것 같습니다. 강담졸은 삼청동에서 살았으니까 자기 동네 근처에서 인왕산을 본 셈입니다. 그런데 이 그림에는 보시다시피 겸재의 영향이

역연합니다. 묵법이나 미점이 겸재풍입니다. 애당초 이 그림은 본
시 담졸이 자기가 그린 십여 편의 그림을 손수 꾸민 화첩에서 나온
것인데, 그 화첩의 첫 장에는 자서自序 비슷한 글이 있었고, 그 가운
데는 자기는 '삼청동 정겸재 집 옆집에 살고 있으며 그에게 그림을
많이 배웠다'는 의미의 말이 있었습니다. 강담졸의 직업은 운과雲科
즉 천문관이라는 기술관이고 동생도 그랬습니다. 정겸재는 그림으
로 유명하였습니다만 주역에도 밝았다고 하고, 그때의 지식으로는
주역과 천문은 관계가 깊으니까 두 사람이 친했던 것은 이웃의 탓
만이 아닌 것 같습니다. 물론 이 〈인왕산도〉는 겸재풍만은 아닙니
다. 아니 겸재의 묵법과 소위 미점을 원용하고 있습니다만, 그 밖에
당시의 산수나 겸재의 진경과는 다른 원근법, 채법彩法을 쓰고 있습
니다. 말하자면 강표암이 말하는 서양화법이라는 것이 겸재의 화법
과 더불어 구사되고 있습니다. 그림에는 보시다시피 강표암의 화평
이 적혀 있습니다. 이 그림뿐 아니라 본래《담졸화첩》의 그림 전부
에 각 장마다 표암의 화평이 붙어 있었습니다. 강희언과 강표암은
일가 되는 사이고 또 풍류로도 친했고, 또 표암을 통해서 젊은 김단
원과도 담졸은 가까웠습니다. 그런데 이 그림에 보이는 원근법, 또
하늘에 하늘빛의 색칠을 하는 따위는 분명히 강표암의 영향으로
보입니다.

　강표암은 화제, 화평에 여러 번 서양화법을 언급하였을 뿐 아니
라 송도기행을 화첩으로 엮은 가운데 스스로 실경산수에 서양화법
을 사용하고 있고, 또 자기의 자화상도 서양법으로 그려본 것은 지
금 전시장에 전시되어 있는 〈자화소조〉自畵小照에서도 볼 수 있습니
다. 말하자면 강표암은 당시 대감상가이며 시, 서, 화의 삼절이자

동시에 신지식의 소유자이기도 한 셈이었죠. 따라서 강표암의 영
향 없이 담졸의 서양화법을 생각할 수 없습니다. 하여간 당시로는
이러한 그림, 양법을 섞은 실경산수는 아주 이색적이고 나아가서는
전통적 산수화를 등지는 소행이었습니다.

　또 하나 기법에 있어서 겸재의 영향이 명백한 그림이 전시장에
걸렸습니다. 개성 김씨라는 화원집안 출신이며 긍재兢齋 득신(金得
臣)의 친동생이자 복헌復軒 응환(金應煥)의 계자繼子이던 초원蕉園 석신
(金碩臣)의 〈도봉도〉입니다. 그림 113 이 그림은 당시 권력있던 명류인
사들을 화원의 자격으로 따라가서 명령대로 도봉 그림을 그린 것
입니다. 그때 세력가들은 경치 좋은 곳에 노닐러 가면 기념사진 찍
는 격으로 화원을 시켜 그림을 그리게 했습니다. 이 그림도 그 명류
들이 흥에 겨워 읊은 시를 모아 책장冊裝한 《도봉첩》이라는 기념시
집에 붙어 있었습니다. 물론 이런 경우 화원의 신분은 낮기 때문에
감히 낙관을 못합니다. 그런데 〈도봉도〉를 보면 단번에 그 사생력
이나 구도감각이 무서운 것을 알 수 있습니다. 조그만 화면에 담은
꽉 찬 경관의 충만감이나 강한 필묵의 긴장감, 그림에 소위 무브망
mouvement이 있습니다. 그리고 실경이면서도 구도의 필요로 여러 곳
을 변형한 것이 한눈에 띕니다. 이점은 도봉에 놀러갔던 분이면 당
장 알아낼 것입니다. 당초 도봉 그 자체부터 실경대로 처리하려고
들지 않았습니다. 그것은 그렇고, 이 그림은 위 부분의 먼 산은 자
기 아버지 되는 복헌을 닮았습니다만, 묵법은 완연히 겸재의 영향
아래 있습니다. 이 점은 자기의 친형인 김긍재가 김단원을 많이 모
방한 것과는 크게 대조가 됩니다.

　김초원의 얘기가 나왔으니 말입니다만, 전시장에는 〈도봉도〉 외

에 초원의 〈가고중류〉笳鼓中流라는 유명한 그림이 나와 있습니다.그
림 136 이 그림은 본래 위창 선생님이 아끼시던 화첩 중의 하나인데,
그 화첩의 4장이 모두 한강 연변의 풍경을 사생풍으로 그린 것입니
다. 이 그림은 풍속화의 맛이 제일 짙고 옛 선유船游하던 한객들의
풍류미가 넘쳐흐른다고 해서 전부터 널리 알려진 것입니다. 다만
이 그림을 보면 이 그림도 선유객의 주문을 받고 기념화의 의미에
서 그린 것이 아닌가 생각됩니다. 선유하는 두 척의 배를 화면에 중
앙에 배포한 것을 보면 무슨 주문이 있었던 인상을 받습니다. 배를
한중앙에 띄웠던 관계로 기념도로는 효과적입니다만 구도면에서
는 상식적이 되었다는 느낌이 있습니다. 이런 점이 직업화가의 고
민거리인지 모르죠.

14

다음 능호관凌壺觀 이인상李麟祥의 선면산수인 〈관폭도〉觀瀑圖를 보시겠
습니다.그림 189 이 분은 유명한 이백강(白江 李敬輿)의 현손玄孫이 되
는데, 불행하게도 그 출신이 서출이어서 벼슬은 현감자리에 그쳤
습니다. 이 사람의 문집인《능호집》凌壺集(2책)을 보고, 능호관과 절
친했던 이윤영(丹陵 李胤永)의 《단릉유고》丹陵遺稿, 황경원黃景源의 《강
한집》江漢集 같은 것을 참고해보면 위인이 어지간히 괴팍하고 지조
가 곧고, 그리고 도연명陶淵明식의 청절한 독서인의 기질을 가지고
있었던 모양입니다. 능호관은 죽을 때까지 효종 이래의 벌청론, 즉
청나라에 원수를 갚아야 된다는 생각을 버리지 않고, 또 청조 문물
은 원수의 문물이요, 오랑캐의 문물로 보고 받아들이길 거부했습
니다. 그래서 바야흐로 선인들의 벌청伐淸정책을 잊어가고, 친청론親

그림 189
이인상, 〈송하관폭도〉(선면), 종이에 담채, 23.8×63.2cm, 조선(18세기 중엽),
국립중앙박물관.

淸論이 대세가 되는 얄팍하고 사치에 젖어가는 당시의 사회를 모멸
하고 또 백안시하면서 벼슬을 버리고 간궁하나마 초야에서 청절한
생활을 하다가 생을 마쳤습니다. 낙이라면 절친한 친구인 이단릉과
이웃해서 말벗하고 글 읽고 글 짓고 글씨 쓰고, 그리고 그림 그리는
일이었는데, 그의 글귀와 전서가 자기의 심의心意와 문기文氣를 담았
듯이 그의 그림도 우리나라에서는 드물게 심의와 문기에 찬 것이
었습니다.

지금 보시는 이 선면의 〈관폭도〉는 실은 능호관으로는 짜임새가
있고 구도의 긴장감도 있습니다. 이런 구도는 보통은 '천지석벽'天
池石壁이라고 해서 유현幽玄의 기분을 내는 것인데, 하여간 석벽의 주
름을 보아도 독특하고 상투를 벗어나서 과연 그림에 사승師承이 있
는지 의심하게 됩니다. 더구나 전시장에 보이는 이능호의 〈설송도〉

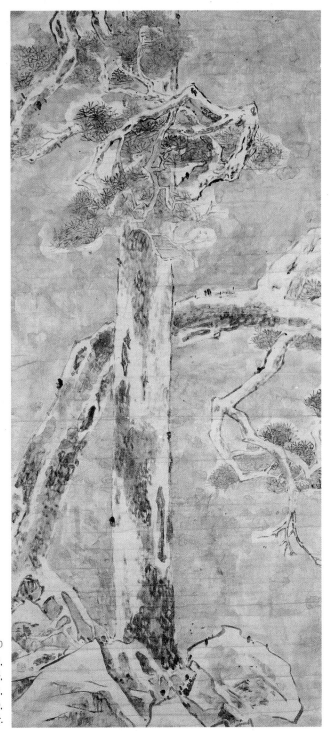

그림 190
이인상, 〈설송도〉,
종이에 수묵,
117.2×52.6cm,
조선(18세기 중엽),
국립중앙박물관.

를 보면 그림 190 그림이 담박하고 고아할 뿐 아니라 그림의 기술 면
이 그림 속에서 조금도 강조되지 않고 무슨 묘한 심회랄까 하는 인
상이 풍깁니다. 원래 이능호의 그림은 〈설송도〉 같은 고담하면서
심의를 표시하고, 가볍게 그린 것 같으면서 기교가 눈에 띠는 소위
능한 그림이 도저히 따라갈 수 없는 품위를 지닌 그림으로 우선 눈
을 익혀야 됩니다. 능호관의 그림의 세계는 이미 단순한 화가의 세
계, 화법의 터가 아닙니다. 화법을 초월하고, 남에게 보인다는 동기
를 버린 경지입니다. 이 까닭에 그 까다로운 김완당이 이능호의 서
書나 화畵에 대해서만은 경의를 표했습니다. 그도 그럴 것이 완당이
후일 지향했던 산수 그림, 그리고 난초 그림은 본질적으로는 이능
호와 비슷한 심경에서 나옵니다. 하여간 이능호의 그림은 문인화의
한 경지를 상징합니다. 그래서 우선 그의 심의에 찬 담박한 그림에
눈을 익힌 연후에 이러한 선면 〈관폭도〉를 보아야 능호의 능호맛이
알아집니다. 이능호는 성미가 까다롭다고 해서 선비들이 사귀기를
꺼렸던 모양입니다만 그의 인간됨됨, 더구나 그의 절개는 일부 선
비간에 높이 평가되고, 또 그의 그림도 아주 격이 높은 그림으로 알
려졌습니다. 그래서 그런지 단원, 긍재 같은 화원들까지도 이능호
의 그 독특한 돌 그리는 법(石法)을 모방했습니다. 아마 단원은 초
기가 특히 그랬던 것 같은데, 지금 전하는 단원의 〈송월도〉라는 30
대 그림의 암석은 바로 능호관의 법입니다. 그림 63, 64 그러나 솔직히
말해서 능호나 완당 같은 사람의 산수나 난초 따위는 배워지는 것
이 아닙니다. 보통 그림은 그 속에 화가의 훌륭한 솜씨가 보이면 잘
그렸다고 합니다. 그런데 선비 그림의 본도本道는 그림에 기량, 솜씨
가 보이면 속하고 천하다고 봅니다. 소위 화가다운 능숙한 맛이 있

어야 그림이 좋을 것 같은데, 선비의 그림은 그런 능숙, 혹은 화가 다운 태가 나면 부질없다고 여깁니다. 그림을 못 그리라는 의미가 아닙니다. 충분히 심의를 전할 만한 기술과 화법의 능숙이 있어야 되지만, 그것이 눈에 띄면 안 되고 고결한 선비의 품격을 상하면 안 된다는 것입니다. 이것은 참으로 어려운 일입니다. 그림에 능하긴 차라리 쉬워도 능하면서 능하지 말아야 된다는 것은 여느 선비 화가나 더군다나 환쟁이가 할 수 있는 일은 아닙니다.

15

이번에는 현재 심사정의 〈촉잔도〉蜀棧圖 장권長卷을 보시겠습니다.그림 191 원 그림은 전시장에서 보시다시피 두루마리로 된 긴 그림이어서 슬라이드로는 일부분만 비춰드리겠습니다. 이번 〈근오백년전〉에는 기왕에 세상에 공개되지 않았던 그림이 더러 나왔습니다만, 이 〈촉잔도〉도 그 중의 하나입니다. 본시 심현재는 양반 출신입니다. 그 부친이 그림으로 이름이 있던 분이라 그런지 그림으로 일생을 지냈는데, 그래도 사림의 교제가 많았는지 명인 간첩簡帖, 다시 말해서 옛 명인들의 편지 모은 것에 이렇다 할 문인과 나란히 제문題文을 한 것을 본 일이 있습니다. 심현재를 나는 전부터 국제파라고 부르고 있습니다. 그것은 심현재야말로 그림을 배우고 그림을 그릴 때, 항상 중국 그림의 수준과 경향을 생각하고 있었습니다. 물론 그 당시의 중국화단에 대한 정보는 대단히 불만족스럽고, 또 그 수준을 실물로 알 길도 거의 없었을지 모릅니다. 그러나 적어도 현재의 주관적인 지향은 그랬던 것같이 보입니다. 이 점은 비단 그의 작품에 중국의 모모某某를 '방倣해서' 그렸다는 방작이 많은 것뿐 아니라

그림 191
심사정, 〈촉잔도〉(蜀棧圖, 부분) 61.0×153.2cm, 조선(18세기 중엽), 간송미술관.

당시 사람들에게도 그렇게 보였던 모양입니다. 그래서 현재는 겸재에게 소시少時에는 그림을 배웠지만 조선 그림의 시골태態를 벗으려고 노력했다는 말도 있고, 또 오로지 중국 그림을 숭상했다는 말도 전해집니다. 현재 그림의 실물을 보아도—산수도만을 말씀드리더라도—대부분 심석전(石田 沈周) 이래의 소위 오파의 남종그림이고, 만년에 가서 북종식의 산수를 시도합니다.

　강표암은 현재보다 20세 아래가 됩니다만 현재 그림에 수없이 화제를 썼는데, 그도 현재는 심석전으로부터 그림에 들어갔다는 말을 합니다. 요컨대 중국 화단을 항시 따라가려고 노력했습니다. 그당시는 대개 중국 화보도 보지만 조선의 선배화가를 본떠서 그려도 보는 것이 일반적 예였는데, 현재만은 조선태를 버리려고 애쓴 셈이니 이게 국제파가 아니고 무엇이겠습니까. 아시다시피 현대의 화단에도 압도적으로 국제파가 많으니 조금도 현재가 이상스러울 것이 없습니다. 다만 당시에는 국제파는 소수파입니다. 그리고 현재 산수를 보고 있으면 화풍이나 솜씨에 세련된 데가 있다는 의미도 알 수 있습니다. 그래서인지 청나라 말엽에 현재 그림을 상해上海에 가져가서 양백윤楊伯潤이라는 상당한 중국화가요 문인인 사람에게 제찬題贊을 받아온 것을 보면, 아주 공감을 가지고 현재의 남종산수와 마원馬遠을 방倣한 북종산수를 칭찬한 글이 전합니다.

　뿐만 아니라 심현재는 그림으로 보아도 제법 성품이 점잖고 천태賤態가 없었던 사람으로 느껴집니다. 그 대신 현재 그림은 자기에게 손 익은 그림은 아주 숙달하고 품이 있는 그림을 그립니다만 화보에 있는 것을 억지로 방倣해본 그림은 솜씨가 모자라는 경우도 있습니다. 더구나 이 사람은 국제파답게 진경산수나 속화는 거의

그리지 않았습니다. 그 의미는, 금강도金剛圖도 그리고 서울의 원경
도 그린 것이—점수는 적어도—전합니다만 화법이 남종산수풍이
라 우리나라 실경의 맛이 거의 안 난다는 것입니다. 풍속화도 없는
것은 아닙니다만 여느 풍속과는 달라서 배경의 산수가 더 눈에 띄
고, 그나마 그 산수는 남종풍이라 실감이 안 납니다.

　　그러면 일반론은 그만두고 다시 〈촉잔도〉로 돌아가겠습니다. 이
그림은 현재가 죽기 1년 전, 그러니까 62세, 환갑을 지낸 지 한 해
되던 만년의 대작입니다. 실은 저는 이 그림을 한 30년 전에, 그러
니까 위창 선생님이 발문을 써넣기 직전에 보았는데, 그 후 하도 오
래되고, 또 송나라 북종의 직업화가인 이당李唐의 〈촉잔도〉를 방했
다는 기억이 있어서 《한국회화소사》라는 졸저에서는 북종풍이라
고 적었습니다. 지금 보니 그것은 저의 기억 착오였습니다. 그 동안
세상에 보이지 않고 수장자 손에 깊이 숨겨져 있던 이 작품을 새로
보니까 이것은 이당의 〈촉잔도〉를 방한다고 했으면서도 그림은 대
체로 남종풍이고, 그리고 현재의 산수 중에 원말의 대화가인 황대
치(大癡 黃公望)를 방해 그렸다는 산수화풍에 매우 가깝게 붓을 휘
둘렀습니다. 아마 현재는 국제파고 또 중국 것을 기준 삼는다고 하
였지만 남북종의 화론에는 그리 밝지 않았던 모양입니다. 알았다면
직업화가인 이당의 북종산수를 방한다면서 전체적으로 남종화풍
을 사용한다는 게 의심스럽습니다. 하여튼간에 말년의 대작입니다.

　　하기는 비교적 장년, 즉 41세 때 그린 〈강상야박도〉江上夜泊圖는 보
시다시피 좋은 작품입니다.그림 192 그림의 전경, 중경, 원경이 잘 균
형이 되어 있고 묵색도 온건하고 그림의 품격이 있습니다. 나무의
기법이나 산과 암석의 주름도 온화하고 군붓이 없어서 한국 옛 그

그림 192

심사정, 〈강상야박도〉(江上夜泊圖),
비단에 수묵, 153.2×61.0cm,
조선(1735년), 국립중앙박물관.

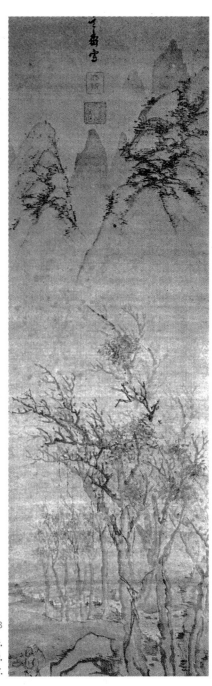

그림 193
심사정, 〈산수〉, 종이에 산수,
125.8×33.0cm, 조선(18세기 중엽),
개인 소장.

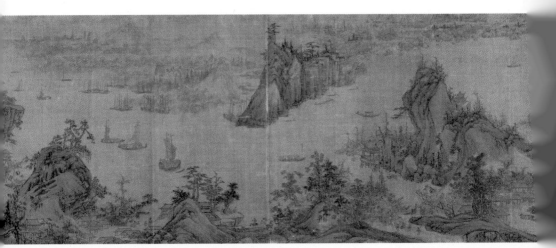

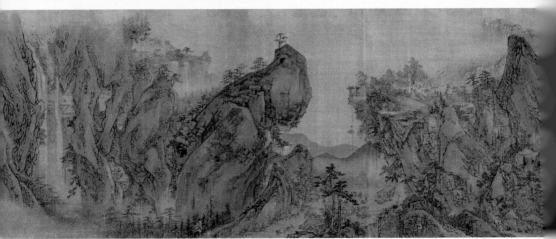

그림 194
이인문, 〈강산무진도〉(江山無盡圖, 부분), 비단에 담채, 43.8×856.0cm, 조선(18세기 후반), 국립중앙박물관.

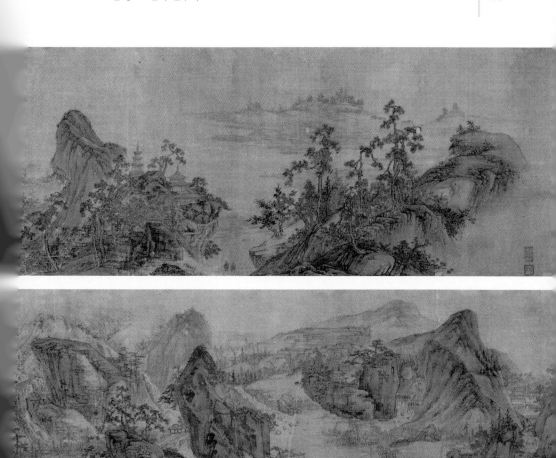

림에 항용 보이는 무디고 무신경한 붓질은 하나도 찾아볼 수 없습니다. 그런가 하면 지금 슬라이드로 보시는 〈산수인물〉은 어딘지 날카로운 맛도 있고 구도도 간결하면서 그림에 긴장감이 있어서 현재로는 특이한 작품으로 여겨집니다.^{그림 193} 이 그림은 위 부분의 주산主山을 염차평閻次平이라는 남송 화원의 묘한 주름법으로 처리하고 있는데, 아직 나는 다른 현재 그림에서 이 법을 이렇게 잘 처리한 것을 보지 못했습니다. 뿐만 아니라 아래 부분의 암석이라든지 그림의 중심의 수목이라든지가 모두 보통 때의 현재와는 다르고, 인물조차도 현재가 흔히 하는 중국풍이 아니고 우리나라의 지게를 진 형태라 더구나 현재답지 않습니다. 이 그림은 연기年紀가 없어서 언제 그림인지 확정할 수 없습니다만 낙관으로 보면 만년작이 틀림없겠죠. 요컨대 현재는 한국 수준을 보고 그린 것이 아니라 자기 나름대로 중국 수준을 마음에 두고 그린 사람이며, 또 사인풍이 있었습니다. 가령 〈촉잔도〉도 고송류수관 이인문의 걸작인 〈강산무진도〉江山無盡圖^{그림 194}와 비교해보면 그림의 우열은 고사하고, 완연히 현재의 것은 직업화가의 기량 중심의 그림과는 다른 것이 있습니다. 말하자면 틀림없이 선비의 성품에서 그림을 그렸을 것입니다. 다만 한 가지 현재의 약점은—하기는 현재만은 아닙니다만—낙관 자리, 도장의 크기와 찍는 장소에 범연하고 신경을 별로 쓰지 않았습니다. 틀림없이 낙관이 화제, 도장圖章이 구도에 연관된 작품의 긴밀한 한 부분이라고 의식하지 않았으리라 믿어집니다. 이 문제는 김홍도에 와서 비로소 예리하게 의식됩니다.

16

다음 보시는 그림은 앞서 여러 번 언급된 표암 강세황의 〈벽오청서
도〉碧梧淸暑圖입니다.그림 15 이 그림은 보시는 바와 같이 명나라의 심
석전을 방해서 그렸다고 했는데, 실은 석전의 실물을 본 것이 아니
라《개자원화전》이라는 청나라 때 화보에 나오는 판화를 보고 그
린 것입니다. 그런데 적어도 판화에 비하면 표암 그림이 훨씬 잘 되
었습니다. 심석전은 무엇보다도 그 중후한 필선이 말할 수 없는 깊
이를 가지고 있는데, 그것을 제외한다면 표암의 〈벽오청서〉가 단연
스마트합니다. 묵법이나 주름이나 필선이 아주 세련되고 익숙하면
서 기교에 치우친 천한 맛이 없습니다. 그런데 실은 이러한 짜임새
있는 표암 산수는 오히려 예외적이고 흔하지 않습니다. 이것보다는
문인화의 담박미가 승勝하거나 실경산수, 아니면—국립중앙박물관
이 가지고 있는 방倣 동기창董其昌 작이라는 옆으로 긴 산수에서 보
듯이—조금도 원작 맛이 아니 나는 방작들이 산수의 대부분입니다.
그런데 묘한 것은 첨재忝齋라는 낙관이 붙은 그림, 또는 산향재山響齋
라는 낙관을 적은 산수는 대개 짜임새가 높고 담박미가 적어집니
다. 이 그림도 첨재 낙관인데, 첨재는 강표암의 최만년에 자주 사용
하던 것이고, 산향재는 드물게 썼습니다만 역시 만년 낙관 같습니
다. 말하자면 표암 나이 70 전후, 특히 연경에 사신갔다 온 71세 이
후의 산수는 야무지다는 결론이죠. 산수뿐 아니라 대[竹] 그림도 달
라집니다. 이 점은 표암 그림을 생각할 때 주의해야 할 문제입니다.
시간이 너무 간 것 같아서 표암 얘기는 이만 그치고 고송류수관古松
流水館 이인문李寅文으로 넘어갑니다.

이고송의 선조는 예판禮判까지 지낸 어엿한 양반이었죠. 그러나

인문 때에는 양반으로는 몰락해서 중인계층에 속했었고, 6촌에 무
반武班의 만호萬戶직을 맡은 사람도 나왔습니다만 대개는 잡과의 율
관律官이나 의원醫員이 많았습니다. 인문의 본관은 해주 이씨입니다
만 외가는 김해 김씨고, 따라서 동갑이던 김홍도와는 외척으로 연
줄이 있었는지 모르죠. 인문 집안에서 선대에 화원이 나온 것 같지
는 않습니다. 그러나 인문의 화명畫名이 매우 높았던 탓인지 그 소
생과 조카들 중에는 3~4인이 화원의 대를 이었습니다. 그것은 그
렇고 먼저 그의 유명한 〈강산무진도〉의 부분 슬라이드를 보겠습니
다. 그림 194 이 〈강산무진도〉는 아시다시피 그 기량이란 점에서 발군
의 걸작으로 알려져 있습니다. 그리고 여러 가지 화법을 혼용하고
있는데, 대체로 화원의 북종화법입니다. 아마 이때를 전후해서 '강
산무진'이라는 본보기가 다녔던 모양입니다. 앞서 심현재가 이당
을 모방했다는 〈촉잔도〉도 여느 〈촉잔도〉와는 달라서 〈강산무진〉
이라는 정투定套를 방불합니다. 그런가 하면 인문의 선배화원인 김
복헌의 〈강산무진〉의 고본稿本이 연전年前 일본에서 나왔다는 말도
있습니다. 요컨대 강산무진이라는 본보기가 사람의 이목을 끌었던
모양이고, 이인문의 이 그림도 그런 풍조를 탄 것 같군요. 이 그림
은 이고송이 거의 완벽한 기술가였다는 것을 보여주는 일대 장권
이고 사계절의 추이를 강산 풍치의 전개에 따라 보여주고 있는데,
다만 저 문인기질의 까다로운 김완당의 소장인이 이 그림에 찍혀
있는 것이 놀랍습니다. 그림의 됨됨이 능하고 작품의 규모가 웅대
한 것은 두말할 나위도 없습니다만 김완당의 서권기를 찾는 화론
과는 적이 어긋나서 말입니다. 하여간 이고송은 기술, 구도면에 거
의 실수가 없는 화가입니다. 여기 슬라이드로 보시는 두 개의 만년

작, 〈하경산수도〉夏景山水圖와 〈누각아집도〉樓閣雅集圖^{그림 195, 196}만 하더라도 72세 때, 76세 때의 노령답지 않은 강한 필치와 화면의 처리가 그야말로 기량의 완숙을 느낍니다. 인문도 현재모양 만년에 가서 북종화를 많이 시도했습니다. 이 점에선 〈강산무진〉도 만년작에 속하겠죠. 이고송의 특징은 그 우수한 필치에 있습니다. 필선과 묵법, 부드럽고 강한 붓의 터치가 그 자체로 볼 만하고 미감을 줍니다. 다만 인문은 각가各家의 화법을 완전히 자기 것으로 만들고 기술의 완벽에서 나오는 정제감整齊感, 안정감, 선미감線美感, 그리고 〈하경산수〉에서 보시다시피 대담하고 임쇄淋灑한 먹주름—이것은 북종의 대부벽이라는 것을 변형시킨 것입니다—이런 먹주름의 호쾌한 맛이 있지만 그러나 화법을 새로 창조한 작가는 아니었습니다. 종래의 산수미를 월등한 기량으로 새로 다듬었습니다만 새로운 산수미를 창조하려던 사람은 아닙니다. 여기 이인문의 한계가 있습니다.

17

이번에는 슬라이드로 단원 김홍도의 〈삼공불환〉三公不換의 부분도가 비쳐졌습니다. 이 〈삼공불환도〉^{그림 84}는 제가 어느 분 댁에서 8·15 전에 배관拜觀했던 것이죠. 그때는 병풍으로 꾸며져 있었는데…… 하여간 세상도 바뀌고 그분도 변고가 있었는데, 이 그림을 이번에 보니 정말 감개가 새롭습니다. 이 그림은 신유년 겨울에 제작된 것으로 되어 있으니……단원은 을축생이니까 나이 57세 때의 작품이고, 정조의 명을 받들어 〈주부자시병〉朱夫子詩屛 8폭을 그린 이듬해의 작품이 됩니다. 말하자면 완숙기죠. 다만 유감인 것은 이 작품의 전폭이 완전했었더라면 하는 것인데, 그나마 이렇게 남은 것이 얼마

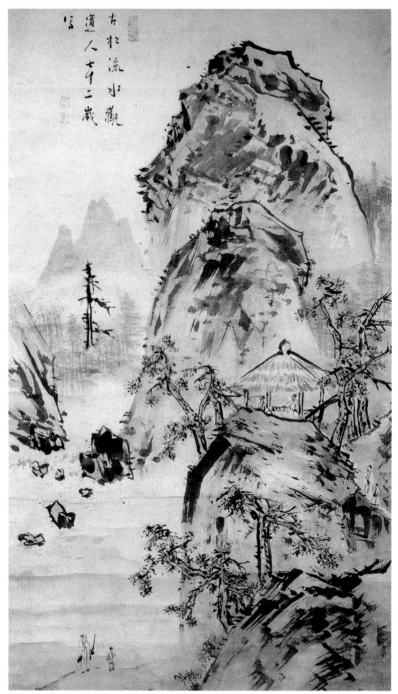

그림 195

이인문, 〈하경산수〉, 종이에 담채, 98.0×54.0cm, 조선(1816년), 국립중앙박물관.

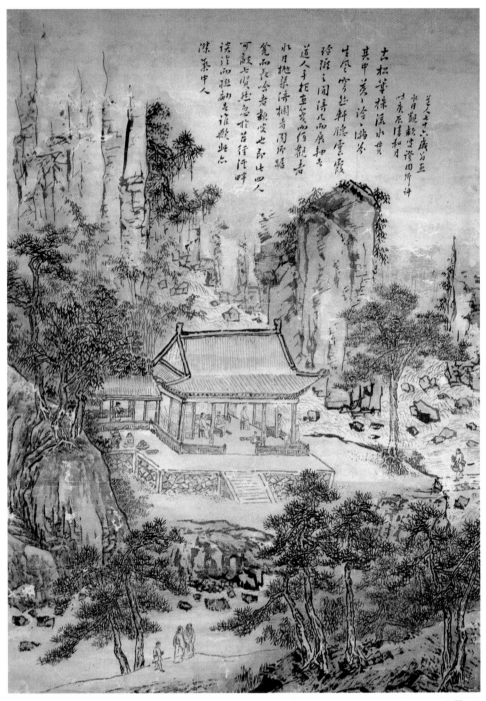

道人年六十六歲尚五
水日觀款堂證四所許
內底不情和月

古松幾株溪小潭
其中莖之浩浩苔
生愛穹先軒聽雲霞
玲瓏之閒清八四展和
道人手柴畫笺兩信観者
水月抱棐濤桐奇閒坏媚
竟如良哈者款覺之凡此四人
可載七贤悲怨作若待行呼
誤浩而雖和若谁敷此云
陳其中人

그림 196

이인문, 〈누각아집〉(樓閣雅集), 종이에 담채, 27.8×16.9cm, 조선(1820년), 국립중앙박물관.

나 다행스러운지 모릅니다. 이 그림의 〈삼공불환〉이란 영의정, 좌
의정, 우의정같은 높은 자리를 주어도 전야田野에 유유히 지내는 경
지와는 바꾸지 않겠다는 의미 같은데, 일종 은일의 사상입니다. 그
림은 좌로부터 전개해가면서 전야田野와 목우牧牛를 그리고 급기야
주인공의 시골집 아닌 '저택'이 나옵니다. 이 정도로 살면 삼공三公
의 벼슬자리도 마다고 할 법입니다. 그런데 김홍도는 본래부터 이
런 실경에 입각한 사경산수를, 다시 말해서 주변의 실경에 맞는 화
법과 풍경으로 산수를 그린 것은 아닙니다.

　지금 보시는 것은 김홍도가 30대의 중반기쯤 해서 그렸다고 생
각되는 〈서원아집도〉西園雅集圖입니다.^{그림 28} '서원아집'이라는 것은
송나라 때 유명한 문인, 묵객, 대사(승려)였던 소동파(東坡 蘇軾), 왕
진경(晉卿 王詵), 이단숙(端叔 李之儀), 이백시(伯時 李公麟), 미원장(元
章 米芾), 원통대사圓通大師, 유거제(巨濟 劉涇) 등 15명이 왕진경의 후
원에 모여서 유유하게 문아文雅를 즐겼다는 고사입니다. 원체 등장
인물들이 당대 명류요 대문장들이라 문인, 묵객의 아집雅集의 모델
케이스같이 되고, 또 그림으로는 유명한 이백시, 곧 이공린이가 그
아집雅集을 그린 후로는 그림의 좋은 제목이 되어서 많이 그렸습니
다. 이 그림도 물론 본이 있었을 것입니다. 그러나 단원은 간단히
본 대로 그리지도 않고, 또 본 대로의 화법을 쓰지도 않았습니다.

　지금 단원의 〈서원아집도〉로는 국립중앙박물관에 사능士能 낙관
이 박힌 6곡병풍―무술년 34세 때입니다만―이 있고 또 같은 해
에 그린 선면 〈서원아집〉이 역시 국립중앙박물관에 전하는데, 구도
와 배치가 그림에 따라 차이가 있어서 화면의 조건을 명백히 의식
하고 그렸습니다. 따라서 이러한 단원이 그저 본 대로 그렸다고는

도저히 생각되지 않습니다. 당초 6곡병풍은 서원아집을 그리는 시
작試作의 성격이 있습니다. 내 생각으로는 궁窗에 바친 〈서원아집〉은
두 벌이 있었는데, 이것은 그 중의 하나이고 나중에 어느 땐가 신
하에 하사된 것으로 추측됩니다. 뿐만 아니라 이 서원아집도는 궁
가나 세가의 수요가 많았던지, 이 김단원의 〈서원아집〉은 몇 번 모
사(臨摹)되어서 현재로도 그 중 세 개의 존재가 확인됩니다. 하나는
국립중앙박물관에, 하나는 멀리 영국 땅에, 또 하나는 민간에 있습
니다. 그래서 나는 이 〈서원아집〉은 육곡병풍의 연기年紀인 무술년
직후에 제작된 것으로 보고, 그 당시의 단원 산수의 역량을 보는 기
준작품으로 생각하고 있습니다. 마치 단원 초기 신선 그림의 기준
작품이 병신(32세 때)년의 〈군선도〉 병풍인 것처럼……. 이 그림을
보면 단원은 이미 30대에 산수인물로 대성하고 있는 것을 알 수 있
습니다. 아마 궁가에 바치느라 그런지 필치가 정중하고 구석구석에
신경을 쓰고 있으며, 전체가 안정되고 귀인의 감상을 생각하는 듯
6곡병풍에서와 같은 분방한 맛을 전연 볼 수 없습니다. 한편 태호
석太湖石, 즉 구멍 뚫린 괴석, 또 나무 등에는 소위 단원화풍이 명백
합니다만, 그러나 아직 후기 사경산수의 특징인 경쾌한 필선, 설경
풍의 나무법, 절벽의 단원식 주름법이 덜 보이고, 인물도 신선도에
나오는 옷자락과 용모지 나중 풍속에 나오는 의문衣紋, 용모법은 아
닙니다. 요컨대 단원의 전기 산수인물을 대표하는 대작입니다.

　　같은 산수라도, 사경산수가 아닌 전통적 산수라도 후기에 오면
아주 주름(皴法)이나 수법樹法이 달라집니다. 아마 후기 단원의 독특
한 산주름법의 하나를 대표하는 작품이 이제 보서는 〈무이귀도도〉
武夷歸掉圖일 것입니다.그림 41 이것은 병풍차屛風次 중의 하나입니다만,

묘하게 나뭇가지를 찢어나가는 듯한 주름법은 그림 전체에 일종 선묘의 형석미를 강조합니다. 여기에 보이는 자그만 나무도 화보의 나무가 아닙니다. 단원의 사경산수에 나오는 실경적인 수목입니다. 요컨대 전통적 산수의 형식이면서 완전히 다른 화법에 서고 있습니다. 그래서 중국의 명백한 고사를 담은 산수인물을 후기 단원이 그린 경우에 배경산수와 고사상의 인물 사이에 위화감 같은 것을 주는 예가 나옵니다. 그것은 그렇고 이 독특한 준법, 곧 산주름은 일견 소위 하엽준荷葉皴이라는 주름, 해삭解索이라는 주름법을 고쳐서 쓰는 인상도 받습니다만, 실은 그의 선배이던 복헌 김응환이 사용하던 주름을 발전시킨 것입니다. 하여간 김단원의 후기는 사경산수라는 독특한 화법을 창조한 시대인데, 유감스럽게도 이번 전시회에는 그 점을 단적으로 대표하는 그림이 아니 보여서 유감입니다.

18

이제는 정말 시간이 없어서 약간 달음질을 하는 식으로 몇 말씀 드리겠습니다. 이번에 슬라이드로 보시는 그림은 김완당(阮堂 金正喜)의 〈고림도〉枯林圖그림 197입니다. 완당 김정희는 하도 널리 알려진 분이라 그에 대한 얘기는 일체 생략하고 그의 먹 산수만 말씀드리겠습니다. 지금 완당의 〈고림도〉를 비췄습니다만 이것은 그 분 산수의 진면목을 보이는 작품은 아닙니다. 전시장에 놓여 있는 〈고사소요도〉高士逍遙圖도 이 점에선 매한가집니다. 김완당의 산수는 무어니 무어나 해도 〈세한도〉그림 164라는 명작이 나와야 되는데, 유감스럽게도 그것이 이번 전시회에는 빠졌죠.

완당 산수의 특색은, 하기는 이미 이능호관의 산수를 말씀드릴

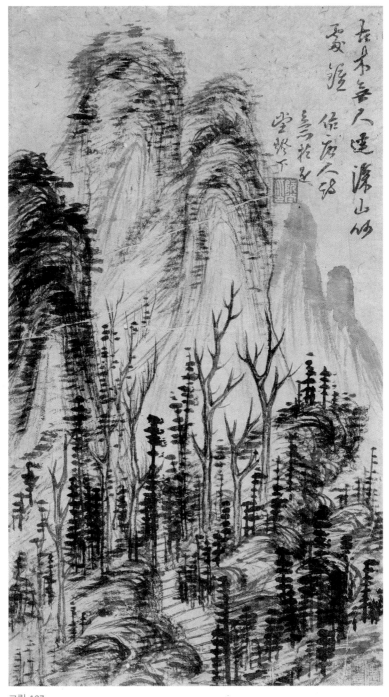

그림 197

김정희, 〈심산고림〉(深山枯林), 종이에 수묵, 46.1×25.7cm, 조선(19세기 초), 국립중앙박물관.

때 설명하였습니다. 하나 남은 것이 있다면 완당 산수는 심의 위주의 문인그림이고 시의詩意를 담은 그림이기도 하지만—감상의 입장에서 보면—그의 필선은 그림의 선이기보다는 오히려 글씨의 획, 다시 말해서 서書의 조형미와 묵색을 그림에 응용해서 즐기는 그런 산수입니다. 따라서 산수의 회화적 구도라든가 주름법, 나무 그리는 법 등이 일부러 무시되면서 농담, 갈윤渴潤의 묵색과 필선의 서가書家적인 미감을 산수에 의탁해서 표현한다는 인상입니다. 물론 심의가 있고 산수를 통해 의사를 표시합니다. 세한歲寒이 그렇고, 그렇게 그가 좋아하는 한림寒林, 고목枯木의 스산한 풍치가 그렇습니다. 그러나 심의의 표시가 곧 회화는 아닙니다. 그것이 회화미라는 아름다운 형식에 담겨져 있어야 되는데, 완당의 경우는 그것을 바로 서書에 쓰는 획감의 미감에서 찾으려 한 것 같습니다. 그래서 완당이란 이름에 놀라서 무조건 존경한다는 유치한 태도를 버리고 완당 산수를 참으로 감상하려면 이 의미를, 아니 이러한 서書의 미에 연결된 새로운 필선과 묵색의 순수미에 자기를 익히지 않으면 안 됩니다. 그러지 않으면 완당 산수는 산수답지 않습니다. 완당 제자에는 이런 극단의 경지는 갈 수 없어도 고담枯淡한 심의를 기교를 떠난 천연의 필선에 맡기는 높은 경지에 이른 사람이 있었습니다.

이번에 보시는 고람古藍 전기田琦의 〈계산포무〉溪山苞茂의 일품입니다.그림 167 이 그림 역시 직업화가나 소위 형사形似라는 외형과 기법 관념에 잡힌 화가는 절대로 할 수 없는 그림이고, 화제와 그림이 혼연히 일치가 되어서 인조의 세계를 떠나게 합니다. 아시다시피 이 사람은 나이 30에 죽은 천재입니다. 이 사람의 화보식의 그림을 보면 보통 의미의 기교도 상당히 있는 사람인데, 이런 그림이 나왔다

는 것은 결국 인품이겠죠. 또 한 사람 김완당이 심히 맘에 들어 하던 화가가 있었습니다. 지금 보시는 소치小癡 허유許維인데, 이 〈선면산수〉그림 172는 소치 것으로는 잘된 작품입니다. 이 사람은 완당 덕분으로 서울의 영상領相급 인물은 물론이고, 심지어 헌종을 낙선재로 가 뵙고 그 앞에서 그림을 그리는 영예를 가졌습니다. 그러나 그는 스승인 완당의 가르침을 따르느라고 중국 화보풍의 그림과 완당 등이 소장한 청조 화가의 그림을 금과옥조로 알고 본떴습니다. 그런 의미에서 중국파라고 할 만한 사람인데, 역시 그림 재주는 있어서 어떤 때에는 제법인 그림을 그립니다. 한 가지 놀랄 일은 김단원의 아들인 긍원肯園 김양기金良驥의 〈소림도〉疏林圖그림 57입니다. 이 그림은 얼핏 우리나라 그림으로 생각되지 않을 정도로 중국 문인화 맛이 있고 솜씨고 화원의 태가 전연 보이지 않습니다. 더구나 수직의 작은 주름과 가로지른 토파와 길의 선묘, 그리고 중심의 소림疏林의 긴 필선, 요컨대 필선의 종횡의 교착으로 전 화면을 구성한 것은 놀란 화상畵想입니다.

19

끝으로 북산北山 김수철金秀哲의 산수에 대해서 한말씀 드리겠습니다.그림 198, 199 북산에 대해서는 아직까지 그 이력이나 출신을 알 길이 없습니다. 그 그림은 옛 그림 중에서는 아주 특이합니다. 내 개인 인상은, 그의 산수는 꼭 근시안이 먼 산을 보고 그린 것 같은데, 물론 근시였다는 증거는 없습니다. 더욱이 김북산의 꽃 그림은 근시답지 않고, 또 그의 묘한 산수도 북산 이전 김학산金崔山이란 사람이 그린 산수도와 비슷해서, 혹은 이런 화풍에 무슨 내력이 있지 않

나 하는 느낌입니다. 좌우간 김북산의 산수는 주름은 물론이요, 나
무, 산과 바위의 윤곽선이 모두 남과 다릅니다. 아니 부채賦彩도 묽
고 그림도 구도가 대개는 간단해서 담박하고 소박한 분위기를 내
려고 애쓴 것 같습니다. 그렇다고 간단한 구도니 그냥 썩썩 그렸느
냐 하면 정반댑니다. 대개는 유탄柳炭으로 살짝 구도를 짭니다. 제일
흔한 예는 대개 산수는 대각으로 유탄으로 자리를 잡아놓고, 그리
고 붓을 대기 시작한 것 같습니다. 아주 신중하게 준비를 하고 그린
다는 의미죠. 그런데 북산은 구도보다는 그 굴곡없는 직선 비슷한
윤곽선, 장식적인 태점苔點, 깊이를 무시한 화면의 평면화, 주름(皴
法)을 거의 쓰지 않고 담묵으로만 표시하는 산 등등이 기왕에 우리
옛 그림에 보이지 않던 새 감각미를 창설했습니다. 북산 산수는 산
수의 형태를 담아하게 나열하면서 몇 군데 악센트를 붙이는 식인
데, 그런데 그것이 아주 현대적인 감각에 호소합니다. 말하자면 예
로부터의 전통적 산수는 산수를 통해서 철학을, 이념을, 심장深長한
의미를 전하려고 하였습니다. 그런데 김북산은 전통적인 산수의 형
태는 그대로 취하면서도 철학, 이념, 의미의 세계를 버렸습니다. 그
림에 적어넣은 전통적 화제는 은일의 심의와 철학을 표시하고, 그
림 속에는 선비다운 사람이 배치되어 무슨 이념과 심회를 상징할
것 같지만 현실적으로 북산의 산수가 시감視感에 호소하는 것은 오
로지 새로운 감각미입니다. 나는 이런 점에서 김수철은 신감각파라
고 부르고 싶습니다. 중요한 것은 그림에 시대의 움직임이 보이는
것입니다. 북산의 그림에는 옛 화풍 같으면서도 새로운 그림의 시
대가 멀지 않은 것을 알려주는 것 같습니다.

　이제까지 말씀드린 변변치 않은 얘기는 요컨대, 산수라고 하는

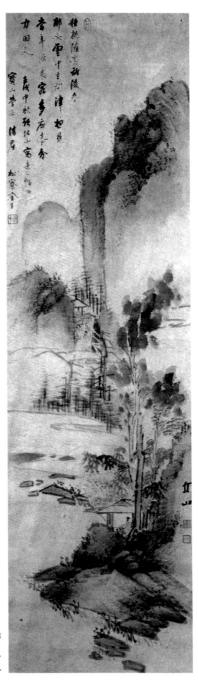

그림 198
김수철, 〈산수〉, 종이에 담채, 150.4×45.5cm,
조선(18~19세기), 간송미술관.

장면과
화면

장면과 화면

오늘은 무슨 강의 스타일은 아니라고 해서 따로 준비없이 나왔습니다. 그리고 여러분은 대부분 제작에 종사하시는 것으로 들었는데 나는 한 50년쯤 그림의 감상을 주로 해온 사람이라 자연 보는 입장이 다를지 모르겠습니다. 양해하시길 바랍니다.

오늘은 우선 두 가지 개념을 도입하겠습니다. 하나는 '장면'場面이고, 또 하나는 그림 '화'畵에 얼굴 '면'面해서 '화면'畵面입니다. 장면이라는 것은 어느 장소에 동물이나 사람이 있거나, 움직이는 모양 또는 상태입니다. 그것은 여러 장면 중의 하나라는 의미에서 한 토막이기도 하고 또 전체의 구성부분이기도 합니다. 영어로는 씬 scene이죠. 연극용어로는 1막, 2막하는 막幕이구요. 그런데 왜 그림에 장면 얘기가 나오는가 하면, 그림이 전체의 구성부분이고 또 한 토막인 경우가 있습니다. 제일 쉬운 예가 고구려의 고분벽화를 들 수 있습니다. 고분벽화는 한 덩어리의 한 토막, 한 구성부분으로 있습니다. 여러 장면 중의 한 장면으로 있는 것이죠. 따라서 고분이라는 전체를 빼놓으면 애당초 그림이 이해가 안됩니다. 고분이라는 전체가 벽화의 내용을 규정하고 제약하고 있습니다. 말하자면 벽화는 전체의 구성 부분으로서 있고 그 의미와 내용도 규제됩니다.

이에 대해서 화면畵面이라는 것은 그야말로 그림의 꾸밈새입니다. 물건의 재현을 노력하든 주관의 표현을 애쓰든간에 그림은 그림 나름의 소재의 제약과 표현방식이 있고 또 그 제약과 표현방식에서 오는 모양새가 있다는 것은 여러분이 더 잘 아시는 바입니다. 말하자면 그림의 타율성과 자율성의 문제겠지요. 그런데 그림의 표현방식에 자율성, 독자성이 있다손 치더라도 내용에 따라서는 한계가 있습니다. 그림에 따라서는 그 내용이 고분에서와 같이 한 장면일 수가 있습니다. 소위 기록화, 역사화, 고분 같은 것은 그 내용이 장면인 경우가 많습니다. 가령 정조 때 화성릉행도華城陵行圖 같은 예, 오륜행실도五倫行實圖의 효자, 효부 같은 예가 모두 장면 그림입니다. 다만 고분벽화 같은 장면과 전체와의 유기적 연관은 비교적 적다고 할까요. 그러나 지금은 이 문제에 깊이 들어가지 않고, 화면은 화면으로서의 자율성이 있으면서도 때로는 장면으로서의 의미내용 때문에 연관되는 전체로부터 규제를 받는다는 점만을 우선 강조하겠습니다.

여러분도 이미 아시다시피 우리나라의 그림은 삼국시대, 고려시대로 올라가면 남은 것이 적고 또 남은 것은 고구려의 고분벽화나 고려 때의 불화가 대부분입니다. 바꾸어 말해서 삼국시대, 고려시대의 그림은 거의가 장면 그림입니다. 고분벽화는 말할 것도 없이 고분의 한 토막이요, 한 장면이며, 고분의 구성부분을 이루고 있습니다. 부처그림은 벽화든 탱화든간에 본래 불당의 한 장면이요, 구성부분입니다. 전형적인 장면화죠. 이런 점에서 보면, 엄밀히 말해서 연관되는 다른 부분이 재현되지 않으면 정당한 감상이 어렵겠죠. 이런 각도에서 보면 박물관 중에는 이런 노력을 보이는 곳도 있

습니다. 여러분도 잘 아시는 뉴욕의 메트로폴리턴미술관에 가면 고
대 이집트 물건을 무덤 비슷한 것을 만들고 그 속에 진열해서 분위
기를 내고 있습니다. 말하자면 장면을 재현해 보려고 했다고나 할
까요. 이런 점은 불당에 걸려 있던 탱화를 박물관 진열장에 걸어 놓
는 방식과 적이 대조가 됩니다. 고구려 벽화에는 신선이 새를 타고
가고 또 사냥하는 장면들이 나오는데 고분의 장면화라는 점이 무
시되면 졸지에 무슨 뜻인지 의미가 몽롱해질 것입니다.

그런데 그림을 그리는 화가의 입장에서는 장면이 요구하는 의미
내용에 잡히면서도 화면이 가지는 자율성을 최대한 발휘해서 만족
할 만한 표현을 하려고 노력할 것입니다. 때로는 장면이면서도 화
면의 고도화를 통해서 장면을 떠나려고 애쓰는 경우가 있습니다.
다시 말해서 장면이 부가하는 의미 내용을 화면으로 승화시킴으로
서 화면의 독자성을 드높이는 수가 있습니다. 얼마 전 뉴욕 소더비
경매장에 나왔다는 〈수월관음〉水月觀音 한 폭이 있습니다. 고려의 수
월관음은 매우 독특한 그림입니다. 고려 때의 문헌에 보면 관음전觀
音殿 속에 수월관음이 걸려있던 이야기가 나옵니다. 이 경우 분명히
장면화죠. 그런가 하면 《고려사》에 따르면 중국 송나라에 고려가
불화를 보냈다는 기록이 나오는데 그것이 수월관음이었을 가능성
이 높습니다. 이런 경우 부처 그림을 불당하고 같이 보낼 리는 만무
하니까 장면화로서는 불완전하고 화면성畵面性이 높이 평가되었던
모양입니다. 신문에서 보니 소더비에 나온 수월관음은 일본 교토에
있는 다이도쿠지大德寺의 수월관음과 매우 흡사한 양식 같더군요. 보
통 수월관음 그림에는 관음 외에 선재동자가 있을 따름인데 다이
도쿠지의 수월관음은 동해 용왕과 그 권속이 나옵니다. 이번 소더

비에 나온 수월관음도 용왕과 권속이 나옵니다. 그리고 이 두 관음이 화면성이 아주 높습니다. 그래서 자칫 그것들이 본래 장면화였음을 잊게 합니다. 경매에서도 인기가 대단했던 모양이죠. 하여튼 그 본바탕은 장면그림이라 문인, 묵객이 그리는 자유분방한 관음상과는 달라서 사찰 그림이 지니고 있는 의궤를 지키고 있습니다.

그런데 조선시대에 오면 사정이 달라집니다. 그 주류는 감상화, 곧 장면에 구애받지 않는 화면화이기 때문이죠. 앞서 말씀드렸습니다만, 물론 그림 중에는 장면 그림도 있고 장면의 요소가 강한 기록화, 역사화 같은 것도 많습니다. 계회도契會圖, 연회도宴會圖, 평생도平生圖 등이 일종의 기록화인 것은 말할 것도 없고 고위 관원의 소상小像들이 모두 기록화인 것은 오늘의 기념사진을 생각하면 쉽게 알 일입니다. 임금이 쓰던 무일도無逸圖, 또 왕위를 상징하는 일월도日月圖 같은 것이 장면화인 것은 두말이 필요없습니다. 그러나 조선시대의 그림다운 그림의 주류는 주로 임금이나 사인士人들이 즐기던 감상화입니다. 말하자면 감상가를 위한 감상용의 그림이었죠. 원래 장면화는 그 목적이 감상용보다는 종교적이거나 묘제墓制 같은 습속에 따라 그렸던 것이죠. 심미감을 만족시키거나 눈을 즐겁게 하기 위해서 그린 것이라기보다는 다른 목적―권계勸戒, 장엄莊嚴, 예배, 신앙에 따라 그린 것입니다. 그러니까 처음부터 나름대로의 미의 향수享受를 위해서, 감상을 위해서 그린 것과는 동기부터가 다르다고 할까요. 감상화 중의 대표적인 예가 화첩의 경우입니다. 족자나 현판 같으면 벽면의 장식이고 또 그것을 거는 방에 맞추어야 한다는 장소성場所性이 그래도 약간 있습니다만 화첩에 이르면 마음대로 장소를 선택하고 떨어져서, 흔히는 홀로 눈을 즐길 수 있습니

은 꾸밈새에서 보면 기술이기도 하고 동시에 기술을 넘는 심의心意
의 표현이기도 해서 작자와 보는 사람 사이에 교감이 성립합니다.
더구나 오늘과 같은 자유주의시대에서는 기술과 표현에 개성이 있
어야 환영을 받습니다. 화가는 우선 뭐니뭐니해도 솜씨가 있어야
하는데 솜씨가 있으려면 사승師承은 물론이요 임모臨模, 모사模寫에서
부터 사생寫生, 명품 감상 등 여러 과정을 거치겠죠. 그러나 이런 과
정을 거친 옛 그림을 보면 제법 그린 것은 많아도 소위 기운생동氣韻
生動의 기운이 있는 그림은 많지 않습니다. 옛 말에 '뜻이 붓에 앞서
있다(意在筆先)'고 해서 심의가 먼저 있고 그 다음에 실제로 그림을
그린다고 했는데 그 심의 중의 중요한 것에 이미지 즉 심상心象이
있습니다.

조선시대의 대부분의 옛 화가들은 무슨 이미지를 가지고 그림을
그렸는가 하면, 화보나 체본 그리고 고화古畵를 보고 익힌 산수나 화
조를 머리에 두고 그림을 그렸습니다. 그래서 산수화의 경우 소위
정형산수나 관념산수니 하는 것이 제작되었죠. 물론 이런 산수가
환영받던 시대도 있었습니다. 중국을 위시한 동양의 산수화는 단순
히 자연을 그린 것이 아니라 일종의 철학관에 의거해서 해석된 자
연, 그것도 몇 개의 틀에 고정시킨 자연을 그렸고, 또 사람들은 그
런 방식을 존경하고 좋아했습니다.

그러던 것이 근대 이후, 특히 서양사상이 들어오고 사회체제가
달라진 요새가 되면 이런 감상의 태도는 일변합니다. 개성을 요구
하고, 어느 정도의 사실을 요구하고, 독특한 기량을 요구합니다. 수
요가 바뀐 것이죠. 따라서 이 수요에 맞는 작품이 나오게 됐습니다.
오늘날에는 사승에서도 선생에게 배우되 선생의 풍을 하루빨리 떨

치고 나와서 자기류를 창출해야 주목을 끕니다. 옛날에는 남의 스타일이 아닌 자기방식을 창출할 경우, 대개 주변의 산천에 되돌아가거나 시정市井 풍습을 관찰하는 데서 시작했습니다.

가령 정겸재(謙齋 鄭敾), 김단원(檀園 金弘道), 이고송류수관(古松流水館 李寅文), 강담졸(澹拙 姜熙彦), 신혜원(蕙園 申潤福) 등을 들 수 있습니다. 단원의 예를 보면 산수 같은 것은 젊었을 때는 체본적인 요소가 상당히 나타나다가 임금의 명령으로 관동 9군을 돌고 난 후에는 그림이 아주 달라집니다. 단원 산수는 대개 50 전후부터가 절정인데 그때의 사경산수는 미리 실경에 대한 이미지를 두고 그린 것으로 이해됩니다.

물론 솜씨가 좋으니까 화선畫線도 살아있고 또 준법皴法도 자기 식이 됩니다. 본래 준법이라는 것은 옛날의 대가들이 산천과 암석을 자기식으로 그리게 되는 독특한 스타일인데 그게 나중에는 그만 고정이 되어 마치 교본같이 후세에 내려옵니다. 그러나 실경을 많이 사생하면 알려진 준법으로는 만족하지 못하게 되고 급기야 자기 마음에 맞는 방식을 고안하게 마련입니다. 그리고 한가지 재미있는 점은, 실경에서 솟아나온 그림은 어딘지 시대를 초월한 현실감, 현대감이 있습니다. 요새 전시장에 가보면 현대화가가 그렸는데 옛날 것 같은 것이 있는가 하면 옛날 사람이 그렸는데 현대화 같은 것이 있죠. 이것은 결국 남의 것의 모방이냐 실경에서 솟아나오느냐 하는 차이인 경우가 많습니다. 선생이나 남의 그림을 체본으로 하여 그리고 연습하는 경우에 알게 모르게 그 태態가 그림에 나옵니다. 이에 대해서 실경에 기초한 경우에는 겸재이거나 단원이거나 자연의 현실에 근거를 두었다는 점에서 높은 현대성을 지니

게 됩니다. 하기는 고대의 화론을 보아도 대가는 사실을 중요시하고 있는데, 같은 논리죠. 사실에서 출발하는 경우는 나중에 그림이 고정되어도 현실의 맥박이 그 속에 팔닥팔닥 뛰고 있는 데 반해서 교본이나 체본이나 모작인 경우는 비록 형사形似는 현대적일 경우도 현실과의 맥락이 끊겨서 생동감이 떨어집니다.

앞서도 언급했습니다만 장면화의 경우도 그림의 화면성이 높아지면 장면성은 약해지기 마련입니다. 그리고 화면성이 높아질수록 그 장면이 가지고 있었던 시대감을 일탈하게 됩니다. 가령, 고려 말경에 나오는 수월관음은 이미 불교 본래의 종교적인 인상이 적어지고 오히려 세속적인 아리따운 모습이 두드러집니다. 너무나 화려하고 해사스러워서 종교에서 요구되는 성스러운 맛이 감소됩니다. 말하자면 완연히 화면의 아름다움만을 추구했다는 느낌입니다. 수월관음은 화사한 여성미를 담고 있다는 인상이죠. 그리고 묘하게 현대감각에 호소하고 있습니다.

아시다시피 조선 초에는 감상화가 주류였다해도 정작 남아 있는 것이 많지 않습니다. 더구나 작자가 확실한 것은 안견의 〈몽유도원〉 정도라고 할까요. 그리고 작자가 확실한 경우도 그 작자의 대표작이 됨직한 것도 역시 남아 있는 것이 적습니다. 더구나 직업화가의 경우는 남아 있는 것이 수작과 졸작이 뒤섞여 있습니다. 이런 얘기가 있죠.《청죽화사》聽竹畵史라는 책에 보면, 유명한 김명국(蓮潭 金命國)과 윤공재(恭齋 尹斗緖)를 비교하고 있습니다. 자기 보기에, 그림 그리는 솜씨가 연담이 위 같은데, 오호라 신분이 화공이라 요구가 있으면 마구 그려대니까 교졸巧拙이 섞이게 마련이고, 한편 공재 윤두서는 사인士人이라 자기가 그리고 싶을 때만 그리고 또 그래

서 남에게 주기 때문에 대체로 그림이 좋아서 세평이 높았다는 것입니다. 이 점은 상업주의에 몰리는 직업화가에는 정문頂門에 일침一鍼이라고 할까요. 하기는 오늘날 남아 있는 것을 보면 윤두서의 그림에는 기실 화보그림, 체본그림이 많습니다만……

얘기가 약간 빗나갔습니다. 겸재 정선의 경우는 우리나라 진경산수의 대가로서 독특한 사실에 근거를 둔 까닭에 시대를 초월하는 현실감이 있는 것은 여러분 다 아시는 대로입니다. 그런데 겸재 이후를 보면 겸재의 금강산의 화법을 모방한 그림이 많습니다만 고송류수관 이인문과 단원 김홍도는 달라서 자기류의 진경을 그렸습니다. 단원의 경우는 많이 알려져 있고 작품도 적지 않습니다. 그리고 고송류수관은 〈단발령에서 본 금강〉斷髮嶺望金剛이라는 걸작이 남아 있어서 그의 독특한 화법을 알 수 있는데 모두 정조 시대를 넘어뛰어서 현대감을 지니고 있습니다. 이런 점은 담졸 강희언의 〈인왕산도〉에서도 느낄 수 있습니다. 이 사람의 그림은 도화동 곧 지금 우리가 있는 삼청동 부근에서 인왕산을 보고 그린 것인데 그 당시의 산수수법을 제쳐두고 '지도'地圖라는 말을 들을 정도로 사실에 육박하고 또 그 시대에서 하지 않던 하늘의 푸른색까지 냈습니다. 오늘날 보아도 현대감이 감도는데, 이게 모두 당시 범수凡手들이 흔히 따르던 화보, 체본 그리고 사승師承과 모사를 위주로 하던 전통에서 결국 현실의 산천을 그림에 옮기다보니까 자연히 터득한 자기식 그림을 한 탓이라고 생각됩니다. 하기는 영조, 정조, 순조 때에 빛나던 우리나라 그림은 그 후 그 현실감에서 후퇴해서 다시 위축되고 말았습니다.

얘기를 하다 보니까 본론에서 적이 멀어진 것 같습니다. 요컨

대 장면화는 전체의 한 구성부분으로 있고 또 장면화로서는 그것이 돌출해서 장면성을 일탈하면 아니될 것입니다. 사원寺院의 그림은 사원 전체와 조화되어 전체의 유기적인 통일감을 해치면 안 될 것입니다. 그런데 한편 그림으로서의 화면은 그 나름의 자율성과 독자성을 고도로 발휘하고 또 승화시켜 스스로 독립하려는 경우가 있습니다. 왕왕 우리는 사원으로 유명한 것보다는 그곳에 있는 그림으로 이름이 높은 예를 봅니다. 화면성이 장면성을 능가한 셈입니다.

그런데 생각해보면, 장면화의 경우 그 그림의 의미, 내용과 모티프는 장면에서 옵니다. 그리고 화면은 제 아무리 자율적이고 순수하다고 하더라도 내용을 아니 갖고 또 의미를 배격할 수 없습니다. 그림은 감상의 입장에서 말하면 의미와 내용을 가져서 비로소 매혹되고 감동을 받고 이해합니다. 아시다시피 사람은 의미 부여를 하지 않고는 견디지 못합니다. 그림 중에는 요사이 무제無題라는 제목도 붙이는 화가가 있는데 무제도 제목이라는 의미행위의 하나죠. 현대그림 중에는 거의 의미의 세계에서 탈출하려는 것 같은 초추상超抽象, 초우연超偶然을 화면에 담으려는 노력이 있는 것은 아는 일입니다만 이 경우도 감상의 세계에서는 의미를 붙입니다. 전혀 의미가 없는 그림이란 사람의 이해를 초월하는 것이겠죠.

그런가 하면 과거의 분묘벽화 그리고 사찰의 벽화와 탱화 같은 것은 물론 아니되 장면성이라는 점에서는 유사한 점이 많은 이데올로기 그림도 있습니다. 그림의 의미내용이 어느 사상에 긴밀히 연결되어 그 사상의 표출이라는 면이 화면의 표현을 지배하는 경우입니다. 말하자면 공간성을 갖지 않은 장면화죠. 이런 의미에서

어떤 유파에 속하는 그림도 나름대로 장면성이 강하다고 할 만합니다. 가령 과거에 유행하던 소위 정형산수 또는 관념적 산수라는 유형도 그것이 중국에서 유행한 독특한 산수관념 혹은 철학적인 자연에 대한 해석을 토대로 하고 있다는 점이 이해가 되면 그 의미가 또렷해지고 그리고 그림의 맛도 알게 됩니다. 애당초 다른 인간 행위와 마찬가지로 그림도 역사적인 시대의 굴레를 벗어날 수 없고 또 시대적인 문맥을 떠날 수 없다면 그런 의미에서 모든 그림은 일종의 장면성을 지니고 있다고 할 만합니다.

그리고 감상의 입장에 서는 경우 이런 문맥 속에서 단서를 찾을 수 있는 의미내용을 통해서 화면이 형성됐을 때 한층 교감을 느끼고 때로 감동하게 됩니다. 말하자면 그림의 역사성, 사회성의 문제인데 이것은 화면의 형식적 자율성 또 심미적인 형식성과 예리하게 대립되면서 그러면서도 융합하지 않으면 안 될 운명에 있다고나 할까요. 그러지 않아도 유럽의 미술사학계에서는 이런 장면성이 역사학파, 사회사학파의 근거가 된 느낌이 있고 이에 대해서 화면성이 형식주의적 양식론 혹은 심미적 형식주의의 근거가 된 느낌이 있었습니다. 오늘은 가볍게 준비없이 말씀드린다고 해서 더 이상 어려운 문제에는 들어가지 않겠습니다. 다만 우리나라의 그림 역사를 통관해볼 때 이 '장면'과 '화면'이라는 두 개념을 도입하면 한결 정리하기에 편하다는 것을 말씀드리면서 변변치 않은 말씀을 끝맺겠습니다.

그림 목록

세기), 개인 소장.

그림 46 김홍도, 〈기로세련계도〉(耆老世聯禊圖), 비단에 담채, 137.0×53.3cm, 조선 (1804년), 개인 소장.

그림 47 김홍도, 〈새그림〉(扇面), 종이에 담채, 30.0×60.0cm, 조선(18세기), 개인 소장.

그림 48 김홍도, 〈소림명월도〉(疎林明月圖,《병진년화첩》중), 종이에 담채, 26.7× 31.6cm, 조선(1796년), 호암미술관.

그림 49 김홍도, 〈쌍치도〉(雙雉圖,《병진년화첩》중), 종이에 담채, 26.7×31.6cm, 조선(18세기), 호암미술관.

그림 50 김홍도, 〈구룡폭〉, 종이에 담채, 29.0×42.0cm, 조선(18세기), 평양 조선미술박물관.

그림 51 이인문, 〈선동전다〉(仙童煎茶,《開中清賞帖》중), 종이에 담채, 31.0× 41.2cm, 조선(18세기 말~19세기 초), 간송미술관.

그림 52 김득신, 〈영모〉(翎毛), 조선(18세기 말~19세기 초).

그림 53 김홍도, 〈해암호취〉(海岩豪鷲), 종이에 담채, 23.0×27.0cm, 조선(1795년), 개인 소장.

그림 54 이명기, 〈산수〉, 조선(18세기 말~19세기 초), 개인 소장.

그림 55 이수민, 〈좌수도해〉(坐睡渡海), 종이에 담채, 37.5×59.5cm, 조선(19세기 전반), 개인 소장.

그림 56 김양기, 〈신선〉, 종이에 담채, 조선(19세기), 건국대학교박물관.

그림 57 김양기, 〈소림도〉(疏林圖), 종이에 수묵, 134.5×41.9cm, 조선(19세기), 간송미술관.

그림 58 강세황 각, 〈취화사〉(醉畵史), 인묵(印墨).

그림 59 이인문, 〈수하모옥〉(樹下茅屋), 종이에 수묵, 26.5×41.5cm, 조선(18세기 말~19세기 초), 개인 소장.

그림 60 김홍도·이명기 합작, 〈십우헌화상〉(十友軒畫像), 비단에 담채, 148.0× 73.0cm, 조선(1796년), 국립중앙박물관.

그림 61 김응환, 〈산수〉(부분).

그림 62 김홍도, 〈산수〉(부분).

그림 63 김홍도, 〈송월도〉, 조선(18세기).

그림 64 이인상, 〈설송도〉, 석준(石皴) 부분.

그림 65 전(傳) 김홍도, 진채(眞彩) 〈해상군선〉(부분), 조선(18세기).

그림 66 김홍도, 〈신선도〉, 134.6×56.6cm, 조선(18세기), 간송미술관.

그림 67 김홍도, 〈운해달마〉, 20.8×28.7cm, 비단에 담채, 조선(18세기), 간송미술관.

그림 68 김홍도, 〈사녀도〉(仕女圖), 종이에 담채, 121.8×55.7cm, 조선(1781년), 국립중앙박물관.

장.

기 중엽), 국립중앙박물관.

그림 183 이상좌, 〈송하보월〉, 비단에 담채, 197.0×82.2cm, 조선(15세기 말), 국립중앙박물관.

그림 184 양팽손, 〈산수〉, 종이에 수묵, 88.2×46.5cm, 조선(16세기 전반), 국립중앙박물관.

그림 185 전 이경윤, 〈산수〉, 비단에 담채, 91.1×59.5cm, 조선(16세기 말엽), 국립중앙박물관.

그림 186 이경윤, 〈사호위기〉(四皓圍棋, 부분), 종이에 담채, 126.4×72.0cm, 조선(16세기 전반), 개인 소장.

그림 187 이징, 〈이금산수〉(泥金山水), 비단에 금분, 87.8×61.2cm, 조선(17세기 전반), 국립중앙박물관.

그림 188 정선, 〈인곡유거〉(仁谷幽居, 《京郊名勝帖》중), 종이에 담채, 27.3×27.5cm, 조선(1740~1741년), 간송미술관.

그림 189 이인상, 〈송하관폭도〉(선면), 종이에 담채, 23.8×63.2cm, 조선(18세기 중엽), 국립중앙박물관.

그림 190 이인상, 〈설송도〉, 종이에 수묵, 117.2×52.6cm, 조선(18세기 중엽), 국립중앙박물관.

그림 191 심사정, 〈촉잔도〉(蜀棧圖, 부분) 61.0×153.2cm, 조선(18세기 중엽), 간송미술관.

그림 192 심사정, 〈강상야박도〉(江上夜泊圖), 비단에 수묵, 153.2×61.0cm, 조선(1735년), 국립중앙박물관.

그림 193 심사정, 〈산수〉, 종이에 산수, 125.8×33.0cm, 조선(18세기 중엽), 개인 소장.

그림 194 이인문, 〈강산무진도〉(江山無盡圖, 부분), 비단에 담채, 43.8×856.0cm, 조선(18세기 후반), 국립중앙박물관.

그림 195 이인문, 〈하경산수〉, 종이에 담채, 98.0×54.0cm, 조선(1816년), 국립중앙박물관.

그림 196 이인문, 〈누각아집〉(樓閣雅集), 종이에 담채, 27.8×16.9cm, 조선(1820년), 국립중앙박물관.

그림 197 김정희, 〈심산고림〉(深山枯林), 종이에 수묵, 46.1×25.7cm, 조선(19세기 초), 국립중앙박물관.

그림 198 김수철, 〈산수〉, 종이에 담채, 150.4×45.5cm, 조선(18~19세기), 간송미술관.

그림 199 김수철, 〈계산적적도〉(溪山寂寂圖), 종이에 담채, 119.0×46.0cm, 조선(18~19세기), 국립중앙박물관.

512

찾아보기

동주 이용희 전집 8

우리나라의 옛 그림

2018년 2월 20일 인쇄
2018년 2월 26일 발행

지은이 ｜ 이용희
펴낸이 ｜ 권오상
펴낸곳 ｜ 연암서가

등록 ｜ 2007년 10월 8일(제396-2007-00107호)
주소 ｜ 경기도 고양시 일산서구 호수로 896, 402-1101
전화 ｜ 031-907-3010
팩스 ｜ 031-912-3012
이메일 ｜ yeonamseoga@naver.com

만든곳 ｜ 서울대학교출판문화원
전화 ｜ 02-880-5220
팩스 ｜ 02-888-4424

ISBN 979-11-6087-028-2 94650
ISBN 979-11-6087-020-6 (세트)
값 30,000원